約翰‧凱吉 *John Cage*

一位酷兒的禪機藝語

The Zenness and Queerness in His Arts

彭宇薰 著

藝術家

目錄

▍推薦序

　　宇薰老師的新書《約翰・凱吉：一位酷兒的禪機藝語》即將出版，它不是偶然，也絕非隨機，它是作者一貫的堅持與努力耕耘的成果！

　　十多年來持續致力於音樂、視覺藝術與舞蹈跨域議題思索的宇薰老師，除了於學術期刊與國際學術研討會積極發表持續性與系列性有關音樂、視覺藝術與舞蹈跨域議題的研究成果外，也將其論述與文化詮釋集結成專書出版，分享給所有對藝術跨界與人文思考有興趣的人。

　　2004年，宇薰老師的〈西方音樂中之情慾書寫──《陰性終止》之省思〉一文在國立臺北藝術大學出版的《藝術評論》發表（第15期，頁1-26）讓我印象深刻。文中以女性主義音樂學者Susan McClary在《陰性終止－音樂學的女性主義批評》（張馨濤譯，台北：商周出版，民92年）一書呈現的音樂情慾書寫觀點為出發點，並嘗試列舉西方古典音樂書寫情慾的作品為例，檢視其表現的模式與樣態，最後提出如下的省思：「整體說來，音樂中情慾意象的認識還有待開發，但從本文舉出之數例中，可知其豐富之論述表現未讓文學或視覺藝術領域之成果專美於前。面對現今情慾價值觀混亂時代，浮濫之情慾表現比比皆是，但情慾既是人類存在的自主性體驗，古典音樂界自不會也不該迴避此議題。」（頁22）相對於文學與視覺藝術，音樂更具備豐富論述表現的能量，這是音樂存有的本質特殊性使然。情慾作為人類生存本能，它在音樂符號形塑時所產生的結構化能量更無法視而不見。宇薰老師沒有迴避此議題，這本《約翰・凱吉：一位酷兒的禪機藝語》專書就是重要例証。作者除了從社會、文化與宗教的面向解讀酷兒凱吉的音樂與視覺藝術作品之禪佛意識外，也從人類學與心理學面向論述作曲家凱吉與編舞家康寧漢（Merce Cunningham, 1919-2009）之

間耐人尋味的生存與創作態度，並進行交錯配置的跨域思考。

西方藝術界深具影響力的美國作曲家凱吉不只具有音樂天分，在視覺藝術與文學方面也才華洋溢。1940年代與備受稱譽的編舞家康寧漢的戀情，在當時同性戀社會禁忌的氛圍與壓力下，引導他走入東方的禪佛世界。禪佛理念不只形塑了凱吉個人複雜的美學觀，也對康寧漢的生活態度與創作有顯著影響。

在本書〈導論〉與〈約翰‧凱吉小傳〉兩部分後，作者除了試圖在第叁部分〈從寂境到動能世界：凱吉與東方禪〉第一、二篇中，分別探究凱吉音樂「真謬之間如如觀」與視覺藝術作品「見山又是山」的藝術精神，並旁徵博引釐清與解讀其多元藝術脈絡中極少被學者關注的「禪意」；為此，作者又費心整理的本書附錄〈中、日禪宗繪畫概述〉，對於讀者了解東方禪文化有極大助益。至於凱吉如何「*以其堅定的禪佛理念，引領康寧漢走出一條舞蹈的康莊大道……，讓觀者於即刻的領會裡，進入一種無所為而為、無目的性的動能世界*」（頁159），則在接下來的第三篇「無所為而為的舞動：由『凱吉禪』探看康寧漢的『身體景觀』」中有關鍵性與極具說服力的論述。

本書第肆部分以凱吉與音樂學的酷兒研究為主軸的內容，關注音樂學界至今仍然很少碰觸與討論的議題：同志問題。在梳理同志運動的歷史、回顧音樂學酷兒研究文獻資料，並提出性別研究相關評論與延伸思考的第一篇後，作者再提出第二篇論述「凱吉＼康寧漢創作與藝術理念的酷兒性解讀」。關於此，作者在第壹部分〈導讀〉中已有一段簡潔易懂的提示：「*基本上，他們的作品可以被視為酷兒藝術，也可以跳脫這樣的視野。*

更重要的是，我們必須回到作為一個人的存在狀態來看，瞭解凱吉和康寧漢面對生命的基本態度與終極性關懷：誠然，酷兒性是他們生命中的一個關鍵議題，但絕不是最終命題。」（頁24）關於此，本書文末呼應兩人的禪佛藝術精神，進一步做了如下的註解：「禪的哲學觀點，要求我們尊重並恢復『本質的完美境界』——對於某些人來說，生命自己會找出口，當同志們活出自己最喜歡的樣子，當酷兒問題不再是問題時，生命本身自有其他更值得探索的面向。凱吉與康寧漢作為人生伴侶的五十年間，整個大環境對同志的態度雖有些許改善，但嚴峻的情勢不減；然無論世局如何演變，他們應該都會維持緘默的對應模式——這是一種對生命態度的選擇，對藝術理念的堅持。」（頁227）是的，酷兒所以是問題，起因於所處社會文化的制式思考，藝術的酷兒性詮釋與解讀也往往囿於這樣社會環境的思考框架中。若可以跳脫這樣的視野，關注生命的基本態度與終極性關懷，人類生命的生存本能受到尊重，兩位當代西方藝術界舉足輕重精神領袖凱吉與康寧漢的作品是否是酷兒性藝術的問題，也就不再是問題了。酷兒凱吉如何禪機藝語，值得一窺究竟！

臺北藝術大學音樂系所教授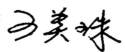

▌自序：覺然的幸福

　　自從完成俄國作曲家史特拉汶斯基的書寫後，走向後現代的探索，對我似乎是一個很自然的事情。誠然，世界的變化太快，而二十世紀對我來說，還有些飄渺不定，總要有個錨落下，讓我了然些吧。於是，我很篤定地對尚是謎樣般的凱吉下手。

　　二戰之後，探照西方古典、或稱嚴肅音樂傳承的鎂光燈，經常從歐洲大陸移往美國，其中「作曲家」凱吉，是每個新興藝術運動必會提及的啟發性人物。我對凱吉的作品從來沒有太高的興致去探索，倒是對他的影響力與爭議性感到好奇。另一方面，我感到凱吉的音樂令人不解也就罷了，但他卻總是把這一切歸諸於禪，此舉實是陷高遠深邃的禪於不義！因此我決定搞清楚禪是怎麼回事，凱吉是怎麼回事，順便搞清楚康寧漢是怎麼回事，他們兩人的成就與戀情又是怎麼一回事。

　　對我來說，禪佛義理原是一種諱莫如深的唯心理論，當我決定進入這個世界時，心中難免惶惑不安，深恐無法入其精髓。然很幸運的，在整個認識的過程中，有兩個關鍵性的人與事，幫助我跨越門檻與渡越難關：其一是在南投無心山禪寺的禪修經驗，其二是生態界大老陳玉峯老師對禪佛義理的開導。簡單地說，禪修中的密集打坐，使我觸碰到所謂「悟」的法喜之可能性，這個門檻一跨過，虛無感一掃而去，對禪的價值之理解，遂有些把握。爾後我與陳老師重啟對話機制，他不吝以其多年的習佛涵養為我解惑，更透過書寫活生生地示現「悟境」之可能，這份啟示性的機緣，對我意義重大。猶記得我把困擾已久的牧谿《六柿圖》透過Line傳出，請教陳老師的看法，不識此圖的他在開車的紅燈區暫停，直應予我：「六柿六識，末那、阿賴耶隱之。」此醍醐灌頂之言，瞬間把諸多無甚有意義的相關形式分析打到谷底。我無意把「六柿＼六識」的說法視為真相，但它至少告訴我，世間有多少精緻炫惑、畫蛇添足的假象！

　　有了這樣的基礎之後，我開始展開一連串書寫。〈見山又是山：約翰・凱吉

視覺藝術中的禪意〉、〈真謬如如觀：凱吉音樂中的禪意解讀〉、〈無所為而為的舞動：由「凱吉禪」探看康寧漢的「身體景觀」〉等論文，分別發表在《藝術評論》與《藝術學研究》，經過些許增刪與修改等程序，它們成為本著作第參單元的內容。我必須承認，當我一步一步追隨凱吉＼康寧漢實踐禪意旨的作品時，心裡不斷湧出喜悅（我特別鍾情於康寧漢成熟性的舞蹈作品），凱吉在我心目中逐漸成為一種「人格者」的形象，這是當初始料未及的意象翻轉！

　　無巧不巧的是，之後我著墨於凱吉＼康寧漢的酷兒議題時，台灣正為同婚法等議題吵得沸沸揚揚。晚近十餘年來，我在靜宜接觸到不少酷兒大學生，他們或隱身或自在，各有其故事，其中對古典音樂愛入骨髓的同志羅傑，更成為我的好朋友。這次針對音樂學酷兒研究之所言，算是我身為音樂人對社會的一種回應，也進一步思考這些問題：

　　　　在後現代知識危機和後真理危機時代，音樂學的作用是什麼──該學科如
　　　　何應對挑戰，在這種情況下，它的責任是什麼？在當前的文化和教育政策
　　　　中，以市場為導向的科學，愈來愈將人文學科拋在一邊，什麼是支持該學
　　　　科相關性的論據？音樂學將如何幫助社會，恢復對人文科學重要性的認
　　　　識？同樣重要的是，當今音樂學的受眾是誰？在這些背景下，該學科及其
　　　　子領域的未來是什麼？[1]

　　大約在二十年前，我開始致力於「嚴肅」的音樂寫作時，從來沒有想到會有這種跨度的書寫。這次涉足東方禪與中、日視覺藝術的冒險之旅，某種程度如同打通任督二脈地令我在身心靈上，有種確然的寧靜，與回歸故土的安然。研究

1　此段為文，是2020年十一月在克羅埃西亞University of Zagreb的音樂學研討會，以「危機時代中的音樂學與其未來」
　　（Musicology and Its Future in Times of Crisis）為主題之題旨說明。

書寫能有如是回饋，心中實是無限感恩。不過，在研究的過程中，由於所處理的資料繁多，恐怕有疏漏之處，各篇章為求論述清晰，不免略有重複之說，相信讀者可諒解。最後一篇附錄，是我整理中、日禪宗繪畫歷史脈絡的書寫，或可供參考。

我不能免俗地要為這本著作的成形，致上我的謝忱。除了前述所提的陳玉峯老師與無心山禪寺，黃冬富老師知道我在為理解禪藝術而奮戰時，特地從屏東攜來在日本購買的雪舟畫冊相贈；倪又安老師也特別借我從東京博物館帶回來厚重的禪畫冊；我在里茲大學停留時，外甥女許念芸和其男友Tom又幫助我從圖書館取得珍貴的舞蹈論文資料。此外，謝達斌醫師常給予我英文翻譯上潤飾的意見，本書也透過其巧思予以定名；我的昔日鋼琴學生王品懿老師為我繕打音樂譜例；靜宜日文所的林志彥同學為我翻譯日文資料；藝術中心梁美慧小姐在我休假期間，對中心事務多所關照。更重要的是，藝術家雜誌何政廣先生對此次出版的全力支持，以及王美珠老師一直以來的鼓勵，與其不辭辛勞為我撰寫推薦序——沒有什麼比這些實質的協助，更令人心安了！當然，本書承蒙科技部專題研究計畫（106、109學年度）與靜宜大學學術研究（108學年度）的補助，才能有豐富的圖文並陳之規模，在此對所有論文、計畫案之審查委員的建設性意見與支持，一併致上謝意。

末了，只能無語。鈴木大拙說：

人是會思考的蘆葦，但是人最偉大的作品卻是在無機巧思想時完成的。

多年鍛鍊忘我的藝術，是為了要恢復「童真」。人若獲致童真，則思而不思。他思想有如雨從天降；他思想有如波在海中；他思想有如心耀夜空；他思想如嫩葉在春風吹拂下舒展。他乃是雨，是海，是星，是葉。

我尚未在如是之境，然僅僅是嚮往之，也是一種覺然的幸福。

壹、導論

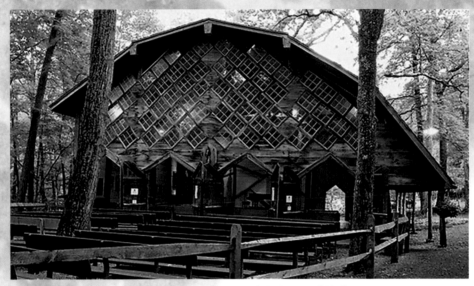

《四分三十三秒》首演之處：美國紐約州的Maverick Concert Hall

新耳朵快樂！

Happy New Ears!

～～凱吉[1]

在美國紐約市北方約一百英里處的Woodstock郊區山谷，座落了一個頗具風味的Maverick Concert Hall（若直譯則可稱「標新立異音樂廳」）。這座木製像個大穀倉的表演廳，以不加精細修飾的橡樹、松樹與栗樹等樹幹，作為大大小小的樑柱，由五大斜面屋頂和大面積的斜角格窗所包覆，周遭盎然的林蔭，使這個半開放式的場所與大自然一氣相連。這個場地正式啟用的前幾天，《紐約時報》以「音樂回歸大自然」作為標題，直指整體環境的質樸、自然與詩意，那是1916年七月的報導。

自1916年以來，每年的六月底到九月初，Maverick Concert Hall——這個創辦人懷特先生（Hervey White, 1866-1944）口中的「音樂禮拜堂」（music chapel）——一直是美國東部重要室內樂演出的所在地。行之有年至今不輟的Maverick Concert音樂節（Music Festival），提供給在地音樂家演出與創新實驗的機會，吸引如紐約大都會歌劇樂團首席等音樂家，在夏季時前來進駐，亦開放給其他領域的藝術工作者加入其生活圈，因此形塑了藝術家群聚的場域（artists' colony），使二十世紀初期以歐洲為中心的音樂文化氛圍，有了轉變的可能。懷特是一位具高度理想性的人文主義者，他動用個人的力量，號召Woodstock當地居民，以一己業餘的建築概念催生了表演廳，在荒郊之地建立一所音樂殿堂，對美國的音樂文化產生了相當深刻的影響。1999年，Maverick Concert Hall被指定為美國的「國家史蹟名錄」（National Register of Historic Places），是一個持續著高水準演出的音樂人朝聖地。

1952年八月二十九日晚上，美國前衛藝術家約翰‧凱吉（John Cage, 1912-92）的《四分三十三秒》，在此首演。[2]

＊　＊　＊　＊　＊　＊

1　"Happy New Ears!" 取自John Cage, *A Year from Monday: New Lectures and Writings* (Middletown, Conn.: Wesleyan University Press, 1967), 30.

2　以上資料，參閱Kyle Gann, *No Such Thing as Silence: John Cage's 4'33"* (New Haven: Yale University Press, 2010).

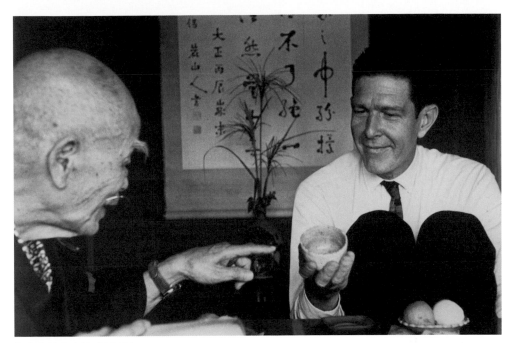

凱吉與鈴木大拙（1962）©John Cage Trust

　　約翰‧凱吉是二戰後，在西方藝術界深具影響力的精神領袖，他不僅重新定義了音樂，開啟音樂的各種可能性，亦透過解放聲音、視覺、詩詞、舞蹈等領域的潛能，打破各種藝術型態的疆界，更模糊了生活與藝術的藩籬。但凱吉也是位飽受爭議的人物，其「音樂」作品數量雖多，卻有相當大的比例可說內容「不知所云」，以「機遇」性的手法寫作，更貶抑了作曲家的主體性與地位。相對來說，凱吉是位非常勤於筆耕與樂於受訪的作曲家，因此他所建立的傳承系統──來自音樂界的荀白克（Arnold Schoenberg, 1874-1951）與薩替（Erik Satie, 1866-1925），視覺藝術界的杜象（Marcel Duchamp, 1887-1968），以及禪學界的鈴木大拙（Daisetsu Teitaro Suzuki, 1870-1966）等人之影響──一向為人所熟知。這少見的多元性藝術脈絡，形塑了凱吉複雜的美學觀念，其中尤以「禪意」的解讀最為廣泛。遺憾的是，由於禪學本身在理性語言上，相對地晦澀難解，對西方人來說，更有文化上的隔閡或障礙，故真正以此角度深入詮釋的論述，迄今仍舊相當稀少。

　　自二十世紀初期以來，西方知識分子業已意識到人類本能、潛意識等作用力的爆發，實是對過去不合理之「工具理性」的集體反彈；戰爭等各種集體創傷所

造成的世代性後遺症，已非西方傳統宗教和新興心理學等得以有效治療，因此他們轉向東方傳統智慧尋找解方。其中，主要藉由日本學者所宣揚的禪學，為西方帶來另類世界觀的衝擊，也提供了另種「明心見性」的契機，而凱吉即是其中受益者之一。凱吉在1940年代後期開始接觸禪宗思想，從他的言談與作為來判斷，這應是影響其人生最為深遠的一種信念。以目前公開的凱吉私人圖書收藏的目錄來看，凱吉擁有中國禪宗祖師輩如三祖僧璨的《信心銘》、六祖惠能的《壇經》與黃檗《黃檗斷際禪師傳心法要》的英譯本，也有東方學者如鈴木大拙與張澄基的禪相關論述，其他尚包括若干禪師的生平事蹟，以及東西方學者對於日本禪繪畫、書法、詩與俳句等的相關著作。除此之外，凱吉還有數本不同詮釋版本的《道德經》與《易經》，《莊子全集》也是架上顯眼的論著，少數孔學、藏傳佛教、練習冥想的書冊則錯落其間。這些書籍的出版日自最早1947年的《黃檗斷際禪師傳心法要》到1989年《禪的藝術》等為止，可見凱吉對這類思想的探索是一種持續終身的學習。[3]整體而言，中國古典禪籍與老莊思想應是凱吉東方思想奠基的基礎，1950年代初期鈴木大拙在紐約哥倫比亞大學的講課，則給予凱吉臨在的啟示與刺激[4]；加上爾後對於日本禪藝術的了解日增，這種種因緣遂成為凱吉禪人格的基本養分。

　　凱吉個人禪意識的緣起，主要肇因於一己的情感危機。他在1940年代初期陷入與康寧漢（Merce Cunningham, 1919-2009）的戀情後，不僅因與妻子漸行漸遠而不安痛苦，也面臨同性戀作為社會禁忌的現實壓力。幸運的是，凱吉多年來累積的情緒張力，雖然無法在心理諮商與傳統宗教中得到解決與慰藉，但在認識禪學後，找到了內在情感的出口，以及外在音樂事業的活水源頭。從這樣的基礎推敲，筆者認為凱吉1952年《四分三十三秒》的延伸意義，不該局限於聆聽環境聲

3　參閱「凱吉基金會」（The John Cage Trust）網頁的個人圖書館頁面: http://johncage.org/library.cfm。事實上，凱吉在壯年時期貧困的生活中，經常變賣書籍，因此這書單充其量只是其擁有書籍的一部分。

4　根據鈴木大拙在美國的授課史，可知在1950年的後半年，鈴木透過洛克斐勒基金會的贊助在美國東部幾所大學巡迴演講，紐約的哥倫比亞大學是其中一所；1951年的二月到六月，他開始在哥大教授華嚴哲學，1952年以訪問學者身份在宗教系講授禪佛哲學，之後繼續授課至1957年六月，以87歲高齡從該校退休。參閱Ellen Pearlman, *Nothing & Everything: The Influence of Buddhism on the American Avant-Garde, 1942-1962* (Berkeley: Evolver Editions, 2012), 167-168.

響的外在意義而已，這份「寂靜」（silence）恐怕也意味著創作者的內在需求，甚至可以進一步演繹出其他的文化內涵。爾後凱吉無論是在創作或是生活面向，持續設計與提出問題，再透過《易經》占卜方式決定其答案——這其實是人們陷於困境，繼而尋求命理解答與慰藉的一種行為模式。凱吉的另一個社會性壓力來自於當時麥卡錫主義（McCarthyism）的白色恐怖，此是一般藝術界認為凱吉「冷漠美學」（Aesthetics of Indifference）蔚然成風的重大成因。[5]如果中性、被動、疏遠、無我成為一種對外的面具，「冷漠」的確是最好的保護色。當同時期垮世代（The Beat Generation）挑釁地公開同性戀身分以爭取權力時，凱吉選擇了沈默，好似彰顯又隱匿他的「反叛」。然而，「冷漠」與禪宗對生活的擁抱性有所抵觸，凱吉若真是傾心於禪宗，他的冷漠或許就不是真的冷漠，就像他的靜默並不是真正的靜默……。

＊　　＊　　＊　　＊　　＊　　＊

作為一位難以定位的跨界人凱吉，有關他的研究，可以說是西方音樂學界的顯學，但唯獨在牽涉到同志議題的酷兒研究中，探究者寥寥無幾，其中的始作俑者，還是一位研究視覺藝術出身的同志學者。[6]凱吉雖然從未公開出櫃，但他與伴侶康寧漢的關係穩定而長久，在當時的藝文界是公開的秘密，他們合作的藝術結晶亦有目共睹，相關的酷兒研究成果卻付之闕如，這是頗耐人尋味的現象。某種程度說來，同志凱吉是幸運的，他並沒有直接承受在社會上，因為某種性別理想而施加的世俗暴力，相反的，他在青年時期甚至還曾隨心所欲地跳脫一般道德規範，在性愛方面自由地探索。即使二戰後遭逢時代性高氣壓的恐同敵意氛圍，他個人也低調地從未去運作與活絡身分意志，亦未曾嘗試去反轉體制，而平安度過

5 參閱Moira Roth, "The Aesthetic of Indifference," *Artforum* 16, no. 3 (November 1997): 46-53. 以及David W. Bernstein, "John Cage and the 'Aesthetics of Indifference'," in *The New York Schools of Music and the Visual Arts*, ed. Steven Johnson (New York: Routledge, 2002), 113-33.

6 參閱Jonathan D. Katz, "John Cage's Queer Silence; or, How to Avoid Making Matters Worse," *Writings through John Cage's Music, Poetry and Art*, eds. David Bernstein and Christopher Hatch (Chicago: The University of Chicago Press, 2001), 41-61. Katz身為視覺藝術學者，提出不少同志視覺藝術家的酷兒研究，其處理凱吉同志議題的文章，堪稱開創性的重要文獻，但箇中仍有不少誤區。筆者在第肆單元中有所說明。

那個憂患年代。令人好奇的是，在生活與觀念上都具有激進性質的凱吉，為何對此攸關其身心的議題，終身採取靜默的態度？一生強調以藝術反饋社會的凱吉，為何不出面捍衛公民親密權（intimate citizenship），增進個人私領域的福祉呢？

話說「同性戀」這個名詞在1869年由Karoly Maria Benkert（1824-82）創造之後，開啟了性別認同的危機與尋求解放的歷程。直言之，同性戀是以性慾特質（sexuality）的區分作為前提條件，性慾特質這個概念本身是一種現代發明，它代表人類對自己的身體及其性感區的挪用，有了新的意識，並且通過意識形態的論述而表達。[7] 雖然同性戀在一百多年前才開始被視為是一種與生俱來，或是可以經由後天習得的「認同」（identity），但是同性行為、同性情慾、同性親密舉動、以及性別殊異（gender variance），卻幾乎在每一個有歷史記載的文化中都可以看到。[8]

基本上，人類基於整體社會永續經營的需求，利於繁衍的異性戀建制，遂頑固而根深蒂固地存在於人類的意識底層中。但是從天演的角度來說，性別從來都是演化中的策略與過程，而不是目的。以不能行動的植物為例，它們在性擇方面處於被動的狀態，卻演化出形形色色的生殖策略：當花的結構中同時具備了雄蕊和雌蕊，也就是具有兩性的構造，即稱為兩性花，反之，則稱為單性花。這些花可能在雌雄同株或雌雄異株的植株上，衍生出更多繁複的變異。從動物生界的台灣斑龜來看，研究顯示出，當以不同的溫度孵化龜蛋時，會得出不同性別的斑龜；孵卵時期環境溫度較高，則孵出皆為雌龜，反之，皆為雄龜。[9] 事實上，無論是單性、雙性或是雜性等，皆是人的二分法形容詞，自然界是連續、多層次而不斷變化的，人若不自囿於習慣性的制式分別法則，對萬物造化可能有更超然的體

7 參閱Philip Brett and Elizabeth Wood, "Lesbian and Gay Music," in *Queering the Pitch: The New Gay and Lesbian Musicology*, ed. Philip Brett and Elizabeth Wood (New York: Routledge, 2006, first edition 1994), 351.

8 Deborah T. Meem, Michelle A. Gibson and Jonathan F. Alexander著，葉宗顯、黃元鵬譯，《發現女同性戀\男同性\戀雙性戀與跨性別》（*Finding Out: An Introduction to LGBT Studies*）（台北：韋伯文化，2012），頁23。

9 參閱胡哲明，〈花園裡的心機─植物的性別與演化〉http://scimonth.blogspot.com/2009/10/blog-post_7895.html，以及林奕甫，〈孵卵時期環境溫度對斑龜蛋孵化、幼龜性別與雌雄體型二型性之影響〉https://www.researchgate.net/publication/47492894_fuluanshiqihuanjingwenduduibanguidanfuhuayouguixingbieyucixiongtixingerxingxingzhiyingxiang

兩性花：台灣繡線菊

會，並進一步產生新的解釋世界的方式。

　　誠然，人類的性別與愛慾關係，自古以來皆受到社會集體性的制約，異性戀制度的鬆綁至為不易。然而，從西方發軔的同志研究到後來的酷兒研究，逐漸使眾人意識到人類性別與情慾多層面流變的可能性，而少數「異類」的狀態終於浮上台面，成為人類社會不斷爭辯的重大議題。以西方歷史的脈絡來看，在1885與1909年間，藝術家開始將同志視為一種身分，而非罪孽與惡行；在1910與1929年間，同志開始於巴黎、紐約等大都會中出沒，某種程度說來，他們彷彿是現代時尚與自由戀愛的體現者；在1930與1949年間，對於同志的醫療定義與作為罪犯的法律地位，開始被熱烈討論；從1950到1964年間，則是政治上最為保守的年代，被指認為同志可能遭遇到社會羞辱、刑事處罰、失去工作與孩子監護權等待遇，此階段的酷兒開始祕密結社，一方面對外界掩護真實身分，同時也爭取就業權與改革刑法等；在1965與1979年間，同志逐漸出櫃並走上街頭，造就國際性的同志

17

運動；從1980到1994年間，社會籠罩在愛滋病的恐懼中，有關性＼別的公共辯論與文化角力，產生了各種矛盾的政治與道德議題；經過各種性＼別的戰爭後，1995年起進入所謂的酷兒世界，即同性戀、雙性戀與跨性別者的概念開始成形，往後支持與反對酷兒平權的勢力，至今仍持續角力中。[10]

　　凱吉與康寧漢的戀情發生在美國冷戰──亦即保守政治的年代──之前，爾後，他們對所謂的「性悖軌法」（sodomy laws）有所顧忌而分居，直到1970年代才住在一起。凱吉在晚年時或許已感受到社會逐漸接納同志的風氣，但整體而言，同性戀仍是個極具爭議性的問題。事實上，在英美社會制訂律法保護之前，一般對同性戀的監管與處罰，通常是在隱晦與安靜的狀況下進行，像凱吉的導師柯維爾（Henry Cowell, 1897-1965）因同性間不當舉止而入獄的報導，算是極少數高調示眾的事件。默默地失去了升等、工作機會等，對同性戀者是常態──爰此，他們終究必須「自我監管」（self-policing）。[11]簡單地說，酷兒主要承受的就是一種嚴重受挫的情感、慾望與認同感，而壓迫者是國家、社會，甚至是宗教機構。在這種集體性的壓迫之下，古典音樂常是酷兒們孤寂中不可言說之情感的出口，是禁忌慾望所能引流的抽象渠道。他們的酷兒主體透過波希米亞人、孤獨的天才，或藝術「僧職」的形象，而領受一種社會性＼別的差異。[12]

　　隨著時代進程中酷兒意識的「解嚴」，這些隱藏的酷兒逐漸展現面世的能量。爰此，當禁忌不再是禁忌之後，1990年代沛然不可擋的新興音樂學酷兒研究，某種程度地以已然行之有年的文化研究、女性研究等為基礎，為音樂學領域注入一股新鮮活水。舒伯特（Franz Schubert, 1797-1828）、布瑞頓（Benjamin Britten, 1913-76）等作曲家所得到的酷兒性關注，遂攪亂了傳統音樂學的一池春水……。

＊　　＊　　＊　　＊　　＊　　＊

10　參閱Catherine Lord and Richard Meyer, *Art & Queer Culture* (London: Phaidon Press, 2013).

11　Brett and Wood, "Lesbian and Gay Music," in *Queering the Pitch*, 359.

12　Nadine Hubbs, *The Queer Composition of America's Sounds: Gay Modernists, American Music, and National Identity* (Berkeley: University of California Press, 2004), 177.

就像談布瑞頓的同性戀特質與他的音樂成就，一定不能不談他的伴侶皮爾斯（Peter Pears, 1910-86）一樣，當酷兒話題牽涉到凱吉時，康寧漢是一個必須深入認識的角色。康寧漢在1919年出生於美國西部華盛頓州的Centralia，12歲時因學習踢踏舞而開啟對舞蹈的興趣，18歲時進入西雅圖的科尼施學院（Cornish School），展開兩年多戲劇與舞蹈方面的進修，並逐漸確定自己在舞蹈方面的天分與熱情。在這段期間，他與前來科尼施學院任教的凱吉有過短暫的相會，同時也得到瑪莎·葛萊姆（Martha Graham, 1894-1991）的賞識，獲邀到紐約加入她的舞團。1939年，20歲的康寧漢隻身到紐約市，成為瑪莎·葛萊姆舞團成立以來的第二位男性成員，但經過凱吉的啟發與鼓勵後，康寧漢於1945年離開舞團，從此開啟個人舞蹈的創新之旅。凱吉比康寧漢年長七歲，筆者認為他們的伴侶關係，某種程度可以王爾德（Oscar Wilde, 1854-1900）在他被起訴時的辯護之說來詮釋，也就是說，他們的愛情是一種：

> 不敢說出名字的愛，在本世紀，是年長男性對年輕男性的偉大的愛，……這愛是美麗的，是精緻的，是最高貴的愛的形式，它沒有一絲一毫不自然，它是智慧的，並循環地存在於年長男性與年輕男性之間，只要年長者有智慧，而年輕者看到了他生命中全部的快樂、希望與魅力。以至於這愛本該如此，而這個世界卻不能理解，這個世界嘲笑它，有時竟然讓這愛中之人，成為眾人的笑柄。[13]

這個「循環地存在於年長男性與年輕男性之間」的愛，包含一種智慧的傳承與交流，他們的作品既代表現代酷兒合作的一種模式，亦是古代希臘同性之愛的一種具體表現。在他們毀譽參半的藝術路上，康寧漢基本上完全接收凱吉的教導，其歷史定位不僅立基於傑出的舞作貢獻，更為人所津津樂道的，是其作品與觀念的影響性。相對於同時期巴蘭欽（George Balanchine, 1904-83）的舞蹈編創，植基於深受眾人愛戴的古典芭蕾，以及為人所敬重的古典音樂，康寧漢卻站在

13 "Testimony of Oscar Wilde," https://web.archive.org/web/20101030105652/http://www.law.umkc.edu:80/faculty/projects/ftrials/wilde/Crimwilde.html

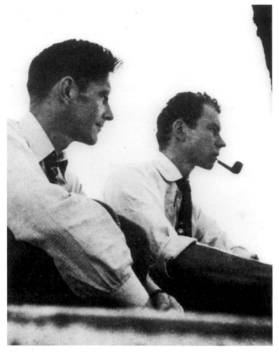
凱吉與康寧漢（1948）©John Cage Trust

完全沒有網罩的鋼索上，投入不受人欣賞與理解的抽象性現代舞蹈，又採用多數似乎是不知所云的前衛音樂——的確，沒有凱吉的指引與支持，康寧漢冒險犯難之路是無可想像的。不過，就另種角度來說，凱吉的美學理想與其作品的傳遞，也透過康寧漢而得到更深入實踐與演繹的機會。

既然是如此顯赫的酷兒伴侶，為什麼屬於他們的酷兒研究相對上如此稀少？究竟癥結點何在呢？原來，許多在第一線活躍的同志人權社會運動者，自己多半經歷過驟風暴雨的出櫃歷程，他們因為不同於一般的性傾向而被監禁、被驅離家、失去工作、失去整個社會支持系統，所以又被迫努力打破「文化常數」，並爭取合法認同。誠如本身為女同志的學者巴特勒（Judith Butler）所說：

> 執著地努力把性別「去自然化」（denaturalize），是出自於一種強烈的慾望，去反對性的理想形態學（ideal morphology）所隱含的規範性暴力（normative violence），……它是出自於讓生存、讓生命成為可能，並且去重新思考如這般可能的慾望。……我們必須如何重新思考限制人類的理想形態學，使那些無法遵循規範的人免於生不如死的折磨？[14]

14　Judith Butler（巴特勒）著 林郁庭譯，《性\別惑亂——女性主義與身分顛覆》（苗栗：桂冠圖書，2008），頁16。

生不如死的折磨！是的，早期的同志研究，確實多半從這類悲愴的情懷出發；巴特勒以一己的經驗為基礎，激烈而有力地建構理論基礎與凸顯發言權。正如眾所皆知，在形塑當代酷兒的想像方面，逾越藝術和文學所扮演的角色日益重要，特別是酷兒們在生活與情愛方面對抗主宰的、規範化的以及恐同的言說時，這些藝術為其描繪方法並成為其前景。他們必須從充滿敵意的政治與文化母體中，開闢屬於酷兒的空間、身分與生活。[15]當這類充滿悲愴、悲情的「受害者」形象，似乎可較為無誤地在柴可夫斯基、布瑞頓等人的研究中展現，卻不可能同樣地套入於凱吉＼康寧漢的研究中。更有甚者，在強調性別＼性慾面向的研究背景之下，更多的疑惑來自於諸如此類的問題：音樂可充當創作主角情慾、情感的「代理者」嗎？如何從生理、心理上的性別＼性慾意識，轉譯到音樂中的性別＼性慾內涵呢？這些不易解答的問題，凸顯了音樂學酷兒研究的挑戰性。而一向抬舉去我執，更不喜談情感的凱吉，便在這類研究的脈絡中，失去了著力點。

誠然，慾望本身的美學化，只是人類情感表現的一種可能性，而人類情感是否需要表達，那又是另一個問題。對酷兒研究具前瞻性影響力的傅柯（Michel Foucault, 1926-84），認為「不該把同志視為一群被允許在和平中實踐自己的離經叛道者，而是應該把同志歸類為離經叛道者的那整個概念方案，全部刪除」。[16]換言之，若視酷兒為「正常」，即沒有離經叛道這回事；當回歸到作為一個人的存在狀態來看時，每個人所承受的壓力，都是大時代、社會，乃至個人性格等各種交錯因緣的組合產物，酷兒的壓力只是其中的一種，而每個人各有其應對的模式。試看二戰之後，布瑞頓＼皮爾斯與凱吉＼康寧漢這兩對同性伴侶，在西方藝文界皆受到敬重之禮遇，於心情上卻有天壤之別。當布瑞頓使用東方音樂表徵對「他者」的幻想時，凱吉以實踐禪佛宗旨表徵對東方文化的景仰；布瑞頓在人生

15　參閱Deborah T. Meem, Michelle A. Gibson and Jonathan F. Alexander著，《發現女同性戀＼男同性＼戀雙性戀與跨性別》，頁449。

16　Michel Foucault, *The Essential Works of Foucault, 1954-1984*, Vol. I, trans. Robert Hurley and others (New York: The New Press, 1997), 144. 原文：“In other words, it isn't that homosexuals are deviants who should be allowed to practice in peace but, rather, that the whole conceptual scheme that categorizes homosexuals as deviants must be dismantled."

臨終之際，音樂裡仍然吟誦著渴望的呢喃，永遠維持著一種受害者形象，而凱吉的樂觀則使他笑口常開，既隨時享受天外飛來一筆的新發現，又無畏諸多人對其藝術的嗤之以鼻。此番結果，印證了布瑞頓與凱吉在天生性格、氣質上的迥異而造成的差別，然其中最關鍵性的原因，應是凱吉的禪宗信仰——因為，當求道者志在脫離由渴望與憎惡所帶來的痛苦時，世上之物對他們來說，就失去了強烈的情感意涵！

<p style="text-align:center">＊　　＊　　＊　　＊　　＊　　＊</p>

　　凱吉是佛教徒嗎？不，他不是，但他以極為虔誠的態度，透過其「反藝術」的創作，實踐與宣揚禪佛的核心理念。然令人不解的是，凱吉自稱深受禪佛影響，其相關美學理念也在藝術圈造成了巨大的迴響，並催生了後現代的多元性狀態，禪佛界卻從未真正認可與「收納」其創作，獲得啟發的藝術家也未必更接近禪佛思想。最糟糕的是，其諸多狀似隨機、無意義、膚淺，甚至胡作非為的創作，所得之罵名竟然與深刻的禪意連在一起，不免重創禪佛的形象，或者反過來使凱吉背上假借禪名，以掩飾其無能創作的形象。箇中的誤差究竟何所從來？

　　筆者撰述本書的一個重要目的，是釐清凱吉藝術創作中的禪意所在，並去除「凱吉禪」的迷障，讓禪回歸到它的本來面目。在「從寂境到動能世界：凱吉與東方禪」的單元中，第一篇〈真謬之間如如觀：凱吉音樂中的禪意解讀〉就禪佛的「寂靜」、「空」、「公案」、「緣起性空」等概念，參考各家說法，討論凱吉音樂作品中，或接近或偏離「禪意」的作法。整體而言，具備強烈宗教人格的凱吉在中壯年時，傾向以音樂模擬、闡釋他認可的禪佛概念，卻因為種種原因產生落差與偏離，導致音樂界與宗教界對他的作法皆頗具微辭。但他晚年的創作如《龍安寺》（*Ryoanji,* 1985）、「數字作品」（Number Pieces）系列等，在一種自由與控制之間的張力中，其簡潔之氣直接呼應了東方禪宗美學裡枯高、幽玄、靜寂等性格，印證凱吉在多年努力之後有了靈悟的趨向，為東西文化交流留下具重大影響力，但也值得深思的成果。第二篇〈見山又是山：凱吉視覺藝術中的禪意解讀〉則透過對禪宗美學之基本理解，闡述凱吉晚年的視覺藝術與禪宗內涵連結的理路，不僅提點其作品特色，以及與中、日傳統性經典禪意繪畫之相互輝映處，

亦探看這位藝術家的禪修經歷，如何從「見山不是山」到「見山又是山」般的過程中漸入佳境。筆者認為凱吉從《龍安寺》（*Ryoanji*）系列開始的靜心練習，到《火》（*Fire*）與*EninKa*系列的機趣橫生、《新河水彩畫》（*New River Watercolors*）系列的悠遊自在，以及《地平線之外》（*Without Horizon*）系列的孤寂荒涼，是在刻意的不刻意間，所追尋的救贖與至福，亦是觀者近禪的可親之路。

從凱吉反映在音樂與視覺藝術中始終如一的禪佛理念，可知這份信仰在其生命中所扮演的核心角色，因此，我們不能簡單地僅把它視為一種創作的技術，或是工具性的使用而已。另一方面，這份信仰如何影響康寧漢的創作，也是一個值得探討的延伸性議題。〈無所為而為的舞動：由「凱吉禪」探看康寧漢的「身體景觀」〉主要著眼在獨特的「凱吉禪」，如何影響康寧漢的生活態度與創作，並以舞碼《五人組曲》（*Suite for Five*, 1956）一探康寧漢作品中，以禪意為出發的客觀旨趣與寧靜境界，接著以禪宗「平常心是道」的概念，探討凱吉與康寧漢作品中的日常與非日常性，提點現代與後現代舞蹈的定位議題。透過這些探討，筆者發現在諸多康寧漢成熟的大型作品中，禪藝術所重視的大自然旨趣，成為其作品重要的表現特徵，《夏日空間》（*Summerspace*, 1958）、《聲之舞》（*Sounddance*, 1975）、《海灘鳥》（*Beach Birds*, 1991）與《水塘路》（*Pond Way*, 1998）等作品是為佳例，它們充分顯現「身體景觀」的各種可能性。整體說來，康寧漢的作品體現生命理想性的動能，呈顯靜中有動、動中有靜的趣味，它們某種程度地實踐了凱吉所謂不為情感所役的存在的「高貴性」。

由〈真謬之間如如觀：凱吉音樂中的禪意解讀〉、〈見山又是山：凱吉視覺藝術中的禪意解讀〉與〈無所為而為的舞動：由「凱吉禪」探看康寧漢的「身體景觀」〉等系列論述來看，禪佛思想對於凱吉ヽ康寧漢人生與創作的全面影響性，乃是無庸置疑的，因而接下來以此立論作為基礎，探看禪佛理念對他們生命態度與酷兒情感的影響，便是一水到渠成之事。在「是情非情・是悟非悟：音樂學酷兒研究脈絡中的凱吉」這個單元裡，筆者於鋪陳酷兒研究等相關的背景知識之後，繼續耙梳這對情侶如何在早期合作中，發展其事業與表現酷兒情感，爾後又如何透過習禪，進一步施行事業與情感調解之道。凱吉處理情感的態度固然曾經走向極端，他人對凱吉情感的表達以及「酷兒沉默」的態度，恐怕也有不甚恰當

的詮釋——各類的誤解、誤用、誤讀，在〈凱吉＼康寧漢創作的酷兒性解讀〉一文中，有一些相關的討論。基本上，他們的作品可以被視為酷兒藝術，也可以跳脫這樣的視野。更為重要的是，我們必須回到作為一個人的存在狀態來看，瞭解凱吉和康寧漢面對生命的態度與終極性關懷：誠然，酷兒性是他們生命中的一個關鍵議題，但絕不是最終命題。

<div align="center">＊　＊　＊　＊　＊　＊</div>

從接受性的角度來看，凱吉的作品並未得到特別頻繁的演出，但他的理念卻得到不同領域人士廣泛的討論，他的公領域關懷與後現代自由性的啟發，後作用力仍在發酵中。除了美國本土之外，歐洲以德國對凱吉的接受度較高，亞洲則是日本投入最多的關注——京都藝術中心（Kyoto Art Center）從2007至2012的六年間，每年主辦一系列凱吉百年誕辰的倒數活動，藉由眾多的作品演出，意圖呈現較完整的凱吉樣貌。[17]然而這一切若沒有置放在禪佛的光暈下探看，對於凱吉整體創作理念與動機的瞭解，就不免有未能命中箭靶紅心的疑慮。

1954年，凱吉在寫給後輩作曲家沃爾夫（Christian Wolff, 1934- ）的信中說道，藝術之所以有用，在於它可呈顯信念與教誨，並強化其重要性；曾經在青少年時期想成為衛理公會牧師的凱吉，雖然最終並未成為牧道者，但他自覺很容易進入一種佈道的模式。[18]爰此，當凱吉企圖傳達某些理念時，他從純粹音樂的創作轉向劇場，乃是一個自然的演變，因為「……劇場是一種既吸引眼睛又吸引耳朵的東西。這兩種公共性的感官是在視與聽；味覺、觸覺和氣味的感覺更適合私密、非公共的場域。……人們可以將日常生活本身視為劇場」。[19]不過，音樂史學家與樂評Eric Salzman在觀賞凱吉和日常生活有關的《劇場作品》（*Theater Piece*, 1960）之後，卻如此描述這個令人愉快的「整體藝術」（gesamtkunstwerk）：

17　參閱"John Cage 100th Anniversary Countdown Event 2007-2012," http://www.jcce2007-2012.org/

18　Laura Kuhn, ed., *The Selected Letters of John Cage* (Middletown, Connecticut: Wesleyan University Press, 2016), 177-8.

19　Michael Kirby and Richard Schechner, "An Interview with John Cage," *Tulane Drama Review* (Vol. 10, no. 2, 1965), 50.

「它和生活本身一樣大。……麻煩在於，現實生活更大更好（或更小更差），而要在一個可憐的、小小的《劇場作品》中扮演上帝並重演生活，實在是不容易。」[20]

　　某種程度說來，凱吉這類的劇場式作品，或許可視為他「佈道」的一種手法，他總是強調「透過製作類似於我們尚未擁有的理想社會環境的音樂情境，我們使音樂具有啟發性，並與人類面臨的嚴肅問題有所關連」。[21]凱吉一生倡導無政府主義，對現實世局似乎沒有什麼對應效益，但箇中強調個體存在的獨立性與平等性，實是他認為人人皆有佛性，故無須攀緣外求以得法喜；他亦天真地以為只要賦予自由之匙，人自然會有「高貴」的表現——這是一種對人類自心自證悟的信心與信仰。然而，凱吉畢竟「只是」一位音樂、藝術工作者，其「宣道」內容著實觸碰不少誤區。最為嚴重的，應屬對於世間善惡不多做區分的概念，而扭曲了佛家對自由的定義。誠然，修行概念中的「解脫自由」是何其難達的境界，但在凱吉的詮釋之下，卻經常變成一個好像是唾手可得的東西。他曾在1976年的訪談中說道：

> ……（音樂）使這堵牆（心）安靜下來，並使其受到神性的影響，因為所有從外或從內而來到我們這裡的東西，都是佛陀。我認為，特別是密宗佛教、鈴木大拙也會說，我們認為怪物的東西，實際上是出於恐懼才被視為怪物。如果心意改變了，那些怪物立即變成了佛陀——這是一件很難接受的事情，即善與惡之間沒有區別的想法——特別是從自我意識的律法觀點來看，尤其困難。這就是人們建立政府、警察和所有這些東西的原因之一。但禪宗佛教並不倡議這類事情。這就是人們可能會（如敬畏上帝的美

20　Eric Salzman, "By Cowell and Cage," *The New York Times* (1960/03/08) https://www.nytimes.com/1960/03/08/archives/by-cowell-and-cage.html 原文："It was as big as all life itself……Only trouble is, real life is bigger and better (or smaller and worse) and it is not easy to play God and make life all over again in a poor little 'Theater Piece.'"

21　John Cage, "The Future of Music," in *Empty Words: Writings '73-'78* (Middletown, Conn.: Wesleyan University Press, 1981), 183. 原文："by making musical situations which are analogies to desirable social circumstances which we do not yet have, we make music suggestive and relevant to the serious questions which face Mankind."

國總統）譴責禪宗佛教的原因，因為它沒有在善與惡之間進行足夠的辨別。[22]

禪宗佛教「沒有在善與惡之間進行足夠的辨別」？在佛教的世間法中，善與惡當然有所區別，這與出世法中分別識的泯滅，是不同層次的境界。理想上，求道者能分別所分別而不做分別想；「不做判斷」意味著不要讓感情綁架並依據主觀感受而判斷，而是盡可能以最清晰的世界觀來回應問題。事實上，凱吉這類誤區造成藝術上的爭議，遠遠超過宗教含意真切性的討論，也唯有回頭還原宗教意旨，才可能理解其藝術觀念爭議性的來由。

整體而言，凱吉與康寧漢未必以相對純正的概念實踐禪佛理念，其作品也稱不上完整解釋或體現禪宗，但我們不能否認箇中仍然蘊含著諸多美好的禪意，值得認識與領受。而習禪對他們的珍貴意義，不僅在於藝術創作，也在於調解其身為酷兒的困頓情境。佛家給我們的開悟啟示，是以不從任何角度出發的「完整觀點」來面對世界；這種宇宙性觀點，就像愛因斯坦的「相對論」一樣，讓我們避免帶著情感偏見，而從更客觀、更超越、更「真實」的視角看整個實相。[23]藝術若如凱吉所言不是自我表達，而是進行自我改變的一種媒介，那改變的是什麼呢？其實就是改變視角，保持轉念的心態。凱吉總是真誠開懷的笑容，似乎說明了他的轉念與解脫！

當然，不是每個人都對禪修的終極真理有興趣，更不用說在面對其嚴苛的方法之前，行者必須有萬全的心裡準備。法國作曲家布列茲（Pierre Boulez, 1925-2016）曾針對凱吉於1970年代之前所執行的各種操作，公開批評他只有持續模仿、重複動作而沒有思想，這個模仿動作本身，讓凱吉像是隻「表演的猴子」（performing monkey）。[24]然而另一方面，極限主義作曲家史蒂夫・萊許（Steve

22 Holly Martin, "The Asian Factor in John Cage's Aesthetics," http://www.blackmountainstudiesjournal.org/volume4/holly-martin-the-asian-factor-in-john-cages-aesthetics/

23 Robert Wright（賴特）著，宋宜真譯。《令人神往的開悟靜坐》（臺北市：究竟，2018），頁337-338。

24 Jean-Jacques Nattiez, ed., The Boulez-Cage Correspondence (Cambridge: Cambridge University Press, 1993), 23.

Reich, 1936-) 在凱吉過世那一年，談到1960年代的環境氛圍：當時的音樂創作不是以歐洲的序列音樂，就是以凱吉的機遇性作法為方針。雖然他知道自己和凱吉走的方向不一樣，但很欣賞其正直氣節與完整一致的人格。萊許認為對作曲家而言，只有天分與技巧而沒有願景，成不了大氣；凱吉就是有願景之人，而且始終以卓越非凡的純粹度追隨。[25]

當某些人還在爭辯凱吉所做的一切，杜象其實早在近半個世紀前就已做過時，資深作家與修道者拉森（Kay Larson）說了：

> 凱吉欽佩和喜愛杜象好奇和質疑的心靈；其（杜象）無所「執著」的生活的技能；其拒絕「專業藝術家」的心態；拒絕被價值判斷和情感所吞沒；還有其不可預測性與優雅。但是，如果你舉出他們作品中道德和精神——以及審美——的策略，實際影響1950年代那些開始改變世界的藝術家的策略，主要仍是來自凱吉。「後現代主義者」反叛而摒棄盛行百年的現代主義，杜象只是在有限的面向中發揮作用。[26]

這位企圖解放世界，讓世界成為藝術本身，又拒絕以人類為中心來看待藝術，並以音樂表達一種了解世界的方式，更聲稱「沒有我，大家的日子還是過得很好」[27]的凱吉先生，為我們留下什麼呢？無他，打破框界的思維，富有社會人格意識的審美情操，以及高尚的精神而已！

25 Steve Reich, *Writings on Music, 1965-2000* (Oxford: Oxford University Press, 2002), 165.

26 Kay Larson, "Five Men and a Bride: The Birth of Art 'Post-Modern'," *A Journal of Performance and Art*, Vol. 35, No. 2 (May, 2013), 16.

27 Kuhn, ed., *The Selected Letters of John Cage*, 189. 原文：「Life goes on very well without me…..." 凱吉在一封書信中以《四分三十三秒》為例，向一位樂評說明自身作為作曲者的存在，並不是最重要的事。

貳、約翰・凱吉小傳

凱吉在充滿各類植物的紐約家宅中（1985）©Chris Felver/Getty Images

悟道之後，更多俗務

After enlightenment, more laundry.

～～禪宗諺語

比起其他美國的古典音樂作曲家，凱吉在血統與文化傳承上，似乎更為純粹的「在地化」，亦即是說，他缺少古典傳統的加持，相對也比較沒有包袱與枷鎖。[1]凱吉的祖先早在美國開國期間，就已幫助華盛頓探勘維吉尼亞地區，家族後代成員主要居住在阿帕拉契山的西邊，其中不少成為傳教士。在充滿拓荒者精神的西移過程中，凱吉身為衛理公會傳教士（Methodist minister）的祖父一度落腳於洛杉磯，他的父親大凱吉（John Milton Cage Sr., 1886-1964）誕生於此，26年之後，小凱吉也在此出生。[2]

洛杉磯在當時是何等模樣呢？這個現今僅次於紐約市的美國第二大都會，在十八世紀末時由來自墨西哥北部的西班牙後裔、印地安人等所開墾，曾先後隸屬於西班牙與墨西哥。1848年美墨戰爭之後，洛杉磯被割讓給美國，兩年後此地正式建市。大約在1890年左右，由於洛杉磯地區發現石油，吸引大量人口進駐並帶動地區發展，故時序進入二十世紀初時，此地人口已超過十萬人，加上1910年之後好萊塢電影工業的蓬勃興盛，這個西有美麗海岸線、東有沙漠等地形而陽光明媚、終年少雨的區帶，逐漸成為全美舉足輕重之地。自1930年代以來，更吸引歐洲流亡人士來此定居，知名音樂界人物如荀白克、史特拉汶斯基（Igor Stravinsky, 1882-1971）、漢斯·艾斯勒（Hanns Eisler, 1898-1962）與文學家湯瑪士·曼（Thomas Mann, 1875-1955）等，都曾經落腳於洛杉磯。

若說大凱吉與小凱吉共同見證，並且某種程度地參與了洛杉磯早期的發展史——此言並不為過。身為洛杉磯潛水艇公司（Los Angeles Submarine Boat Company）的經理，大凱吉在1913年時曾率領五位組員潛在水底超過24小時，比當時的世界紀錄足足多了一倍；這75英尺長的潛艇「保衛和平號」（Peace Keeper）在他的專利下建造，媒體報導這次成功的下水，應該是「有史以來在加

1 與凱吉同時期的作曲家如蓋西文與柯普蘭，都是在紐約布魯克林區出生的立陶宛猶太裔的俄羅斯移民後代，屬於第一代在美國出生的新住民。更早出生於康乃狄克州的艾伍士，則一生都待在東部，並接受常春藤名校耶魯大學的菁英教育薰陶，在時空上皆受歐洲文化影響較深。

2 本章節有關凱吉的生平資料，主要參考David Nicholls, "Cage and America," *The Cambridge Companion to John Cage* (New York : Cambridge University Press, 2002), 3-19. Kenneth Silverman, *Begin Again: The Biography of John Cage* (Evanston, Ill.: Northwestern University Press, 2012).

州或美國最重要的事件之一」。

　　擁有一些機械專利的大凱吉，對兒子的一個直接影響，或許是他某種礦石收音機（crystal set）的發明，激起小凱吉製作廣播節目的興趣。時值國家廣播電台進駐洛杉磯地區，十幾歲的小凱吉曾代表學校男童軍團，向電台申請製作節目並得到允許：他們在電台談童軍生活，錄製歌唱活動；由於信仰的緣故，小凱吉也請宗教人士在此進行啟發性的談話。這個每週五下午的節目持續了兩年，得到不少關注，印證小凱吉從年少起，即是行動力極強的實踐者。另一方面，小凱吉的母親（Lucretia〔Crete〕 Harvey, 1885-1969）也不是一位普通人物。她一度是洛杉磯時報（*Los Angeles Times*）社會版的專欄作者，擅長撰文談論女性社團、慈善機構所辦的藝術性、愛國性活動，或是談論有關女性歧視的演講內容等等，她也曾經因對美國歷史的興趣，而發起「林肯研究社團」（Lincoln study club）的成立。具備古典鋼琴涵養的母親應是小凱吉音樂興趣的啟蒙者，爾後小凱吉接受阿姨的鋼琴教導，而奠下古典音樂的基礎。

幼年的凱吉 ©John Cage Trust

儘管小凱吉在初等教育時期，經常被嘲笑其娘娘腔的氣質，甚至屢屢遭到霸凌，但家族長期所灌輸的宗教信念，幫助他容忍這些不快。不過從高中階段起，情況開始有些正向變化，他展現了對文學的興趣與演說的天分，又因為優異的表現而跳級，並以該校歷史中前所未有的優異學科成績畢業。[3]凱吉十六歲即進入Pomona College就讀，不過，卻發現自己所獲不多……。兩年後（1930），他輟學前往巴黎六個月，後又於西班牙、德國、義大利等國家逗留，在這一年多的時間恣意探索建築、音樂、繪畫以及文學的可能性，尋找自己的人生志業所在。

<p style="text-align:center">＊　＊　＊　＊　＊　＊</p>

　　凱吉在歐洲壯遊中意識到自己的同性戀傾向，並且遇見人生的第一位親密伴侶——大他十歲的Don Sample。1931年底，兩人從歐旅回美之後於洛城同居，開始打工兼學習的另一段歷程。凱吉透過當地音樂家Richard Buhlig和柯維爾的指導、推薦與幫忙，在1934年先去紐約跟隨荀白克弟子Adolph Weiss（1891-1971）學習作曲並拓廣見聞，以準備回洛城成為荀白克大師的入門子弟。在東岸的日子雖收穫頗豐，卻也相當辛苦，來自父母的經濟支援非常有限，凱吉得在布魯克林的基督教女青年會（YWCA）洗刷牆壁，或是以清潔工作交換住宿。一年後，他先在荀白克任教的南加州大學（University of Southern California）上課，接著成為其入室弟子。

　　和這位大師學習的經驗並非順遂愉悅——荀白克所強調的和聲系統，對凱吉卻是無所有感；凱吉對打擊樂與節奏的新開發，做老師的完全沒有興趣。所幸，凱吉發現周遭的現代舞者，需要他的「噪音」來襯托他們的舞蹈，他開始有機會為現代舞伴奏並為舞者作曲。大約從1932到1942的十年間，以柯維爾、凱吉、哈里森（Lou Harrison, 1917-2003）等為主的作曲家，在舊金山灣區形成了所謂「西海岸學派」（West Coast School），是第一個把心力聚焦於打擊樂的作者群。西海岸沒有悠久或具口碑的藝術學院，但是此地飽受環太平洋圈的文化影響，現代舞

3　Thomas Hines, "'Then Not Yet "Cage"': The Los Angeles Years, 1912–1938," in *John Cage: Composed in America*, ed. Marjorie Perloff and Charles Junkerman (Chicago: University of Chicago Press, 1994), 78.

社群又正在萌芽當中，因此這些條件對打擊樂的發展提供了肥沃的土壤。他們努力安排表演、出版樂譜與錄音，彼此支援打氣。這階段的打擊樂音樂，標立了一種傳承自艾伍士（Charles Ives, 1874-1954）的實驗主義精神，人們對於新聲音的渴求，使純粹打擊樂的創作具有指日可待的潛力。凱吉與其他有志之士，走向一種「極端現代主義」

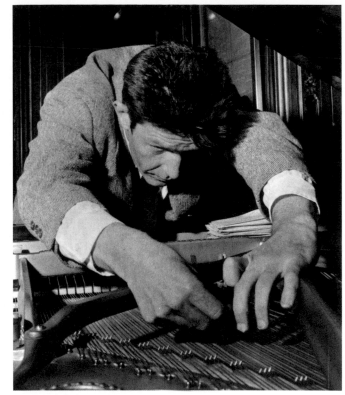

凱吉正在處理其「預置鋼琴」（1957）
©Fred W. McDarrah/Getty Images

（ultramodernism）的路上，希望擺脫歐洲的傳統，尋找美國之音。

　　1938年，凱吉開始在華盛頓州西雅圖的科尼施學院（Cornish School）任教，他創建了自己的打擊樂團——「凱吉擊樂演奏家」（Cage Percussion Players），規劃各種演出，有時候舞者就是打擊樂的演奏者。基本上，這些與舞蹈或有或無關係的音樂會，並不在主流音樂會的視野之內。除了充分探索與發揮打擊樂的特質之外，凱吉亦對電子聲響有無限的好奇。包含鋼琴、中國銅鈸、預先錄製音頻等的《第一號想像的風景》（*Imaginary Landscape No. 1*, 1939），應是有史以來第一首帶有電子音響的音樂作品，此正是他開啟「全聲音樂」（all-sound music）美學的時候，對於未來的音樂，他已經胸有成竹。

　　「預置鋼琴」（prepared piano）是凱吉一個令人驚豔的發明。他把螺栓、橡膠製品、螺絲釘等小物件放在鋼琴的琴絃之間，演奏者以正常的方式彈奏鋼琴，卻能得到不同於以往的聲響，展現一個打擊樂團的演奏效果。第一首預置鋼琴作品

《狂歡酒宴》（*Bacchanale*,
1940）是為非裔女舞
者Syvilla Fort所做，舞作
中的手勢和姿勢來自於非
洲傳統，融合了原始主義
和其他現代元素。音樂強
勁的節奏，則標誌著凱吉
嶄新的發自內心的悸動，
此特色貫穿他整個1940年
代的創作。此時凱吉已逐
漸建立其知名度，他的創
作隨著運用個人大量蒐集
的珍稀打擊樂器，以及日
常隨手可得的物件而擴
張，《客廳音樂》（*Living
Room Music*, 1940）即是一
個運用周遭物品演奏，加
上口語朗誦的親切例子

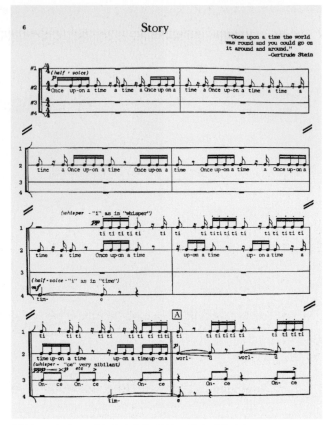

譜例1　凱吉，《客廳音樂》的第二樂章〈故事〉，mm. 1-8

（見譜例1）。不過，凱吉更大的願景築基在具備無限可能性的電子音樂中，他
曾經奔波籌建「實驗音樂中心」（Center for Experimental Music），然因缺少經費支
持而胎死腹中。

　　1941年秋天，凱吉受邀到號稱美國包浩斯的芝加哥設計學院任教，隔年夏天
再移居紐約。在此期間，他的打擊樂音樂會不僅獲得紐約重要樂評與作曲家湯
姆森（Virgil Thomson, 1896-1989）的肯定，也認識諸多藝術界名人（包括杜象、
佩姬・古根漢〔Peggy Guggenheim, 1898-1979〕、恩斯特〔Max Ernst, 1891-1976〕
等），得到進入美國藝術菁英社交圈的門票。1943年二月七日，凱吉在紐約現代
藝術博物館（Museum of Modern Art）舉辦了一場受人矚目的音樂會，他過去五年
來最好的作品盡數推出，其好評奠定了他作為全國知名作曲家的地位。但這場音

樂會既是凱吉打擊樂歲月的高峰，也是他此類音樂會的最後一役——它成為其西部年代告一段落的象徵。

　　儘管生活依然窮困拮据，凱吉毅然選擇紐約市作為其安身立命的地方，並在此度過未來的五十年餘命。而在這掙扎於藝術理想與飯碗的同時，凱吉也經歷了一段感情上的動盪不安。話說凱吉此階段不時發現女

凱吉之妻桑妮雅在紐約現代藝術博物館，演奏凱吉的擊樂音樂（1943）
©Eric Schaal /The LIFE Picture Collection via Getty Images

性的魅力，當他與愛人Don Sample分手後，1935年與俄裔後代、有四分之一阿拉斯加原住民血統的桑妮雅（Xenia Kashevaroff, 1913-95）結婚。凱吉對桑妮雅可謂一見鍾情，他著迷於其複雜神秘的異國風情，以及對藝術的敏感性，第二次見面時即向她求婚。雖然凱吉當時還沒有足以養家活口的穩定職業，桑妮雅並不以為意，往後更充任丈夫打擊樂團的一員，盡心盡力幫助夫婿發展事業。然不幸的，凱吉從1943年開始，和舞者康寧漢由藝術夥伴進展成情侶關係，導致其婚姻走向破裂。雖然凱吉經過幾番懺悔、嘗試挽回婚姻等的痛苦歷程，終究在1945年正式與桑妮雅離婚。

　　事實上，凱吉剛到西雅圖科尼施學院任教時，即已認識了當時還是該校學生的康寧漢，兩人的關係從師生緣開始。往後隨著他們日趨密切的合作關係，凱吉

康寧漢（左）在西雅圖科尼施學院表演（1938）©John Cage Trust

以良師益友之姿幫助小他七歲的康寧漢，邁向獨立與創新的舞蹈人生。康寧漢舞團在兩人的合作經營之下，成為西方舞蹈史中，具劃時代指標性的表演團體。

<p style="text-align:center">＊　　＊　　＊　　＊　　＊　　＊</p>

　　1946年秋，是凱吉正式進入東方哲學世界，而使美學有所轉向的時候。來自印度的音樂家Gita Sarabhai，透過引介來到紐約跟隨凱吉探索西方音樂的奧秘，凱吉以Gita教授印度音樂作為交換條件，兩人展開持續五個月的相互學習。爾後，凱吉以創作單幕芭蕾的音樂《四季》（*The Seasons*, 1946）以及《奏鳴曲與間奏曲》（*Sonatas and Interludes*, 1946-48），回應他所發現的印度情感美學，後者甚至成為他預置鋼琴的經典曲目。1940年代末期，凱吉對東亞禪學的興趣逐漸超過印度哲學，鈴木大拙在1950年代初期於哥倫比亞大學開設的禪佛課程，更給予他人生與事業的新啟示。凱吉為追求禪佛中「無心」、「無我」的境界，開始採用《易經》六十四卦的機遇性操作，來決定他作品的完成性，《變易之樂》（*Music of Changes*,

1951）是為著名之一例。他忠誠的採納這個新方法，直到生命的盡頭；每當在日常生活中遇到問題時，《易經》占卜亦是他尋求答案的方式之一。

極其善於推廣理念的凱吉，即使與初次見面者相會，都可從魏本（Anton Webern, 1883-1945）開啟話題，再暢談機遇性技巧、藝術、哲學、宗教等，特別是禪與《易經》。他早期給一般人的印象總是「迷人，但完全是瘋狂的」，「他力行其至關重要且自由的生命哲學」。[4]從1950年開始，凱吉陸陸續續認識音樂路上的同夥人，屬於作曲家的「紐約學派」（the New York School）也在此階段成形：凱吉、費爾德曼（Morton Feldman, 1926-87）、厄爾・布朗（Earle Brown, 1926-2002）、沃爾夫（Christian Wolff, 1934-）、大衛・都鐸（David Tudor, 1926-96）等人，不僅共享類似的聲音美學觀，也尋求藝術跨領域的刺激，他們經常聚在一起切磋琢磨，並演奏、推廣彼此的作品。

凱吉同時也透過參加由藝術家馬哲威爾（Robert Motherwell, 1915-91）所創立的「俱樂部」（The Club），與諸多後來稱霸一方的紐約學派藝術家，進行密切的交流。能言善道的凱吉在此給了幾個重要的演講，其中〈關於無的演講〉（"Lecture on Nothing"）之「無」概念，正是來自禪宗或道家思想中的「空無」——「我無話可說，而我正在說它，那正是詩，就像我需要它」[5]成為他的經典禪式名句，深受學員歡迎與支持的凱吉，逐漸累積出一種威望。1952年是凱吉四十而不惑的生命中點，也是其創作美學極致性的突破時刻：受到法國前衛劇作家阿爾托（Antonin Artaud, 1896-1948）的影響，凱吉在黑山學院（Black Mountain College）主導一個「劇場事件」，讓音樂家、舞者、畫家們各做各的事，形成一個沒有焦點的、彼此無關聯的現場狀態，凱吉在這個被譽為藝術史中的第一件「偶發藝術」（Happening）裡，朗讀他衷心喜愛的《黃檗傳心法要》。另一個跨時代作品則是著名的《四分三十三秒》，鍵盤高手都鐸坐在鋼琴前，卻沒有落下一根手指，沒有彈奏一個音符，只讓現場困惑的觀眾聽到了更多焦躁的心音——

4　Carolyn Brown, *Chance and Circumstance Twenty Years with Cage and Cunningham* (Evanston, Ill.: Northwestern University Press, 2007), 5-6, 12.

5　John Cage, *Silence: Lectures and Writings* (Middletown, Conn.: Wesleyan University Press, 1961), 109.

凱吉從此開啟了甚麼聲音都可能是音樂的世界觀。

二戰後的紐約是一個正在崛起的世界級大都會，它不僅集結了來自歐洲各地的流亡藝術家，也召喚了美國最有活力的年輕人，「歐洲就在美國」、「紐約將取代巴黎」的説法並不誇張。但這也是個具有某種肅殺氛圍的麥卡錫時代，音樂界此時需要一個新的開始。凱吉一方面是禪信徒，另方面仍保有衛理公會清教徒的氣質。他以極長的時間執行機運性技巧，藉著無趣、刻苦的重複性動作，意圖去除個人品味與習性，從自覺清醒的努力中，達到排除自我（ego），得著啟迪意識的目的。1950年代中期以後，凱吉在「新社會研究學院」（New School of Social Research）的實驗性課程中，對一些有志於在音樂、視覺藝術與詩歌創作上進行前衛性突破的年輕人，賦予深刻的影響力，「偶發藝術」在這批學生的努力下，得到延續的可能，凱吉因此被視為是一位「偉大的解放者」（the great liberator）[6]，與他往來密切的畫家勞生柏（Robert Rauschenberg, 1925-2008）與瓊斯（Jasper Johns, 1930- ）也表達過類似的説法。無可避免的，當凱吉因標榜作品的「不定性」（indeterminacy）而給藝術創作與表演者極大的自由度時，在歐美各地的演出既招來讚賞，當然也不缺毀謗！

在毀譽參半的藝術路上，凱吉另一個要務是扶持伴侶康寧漢於1953年成立的舞團：他負責舞碼的音樂創作，也為舞者的練習提供音樂伴奏，又張羅演出與募款等雜務，甚至有時為團員備食──自從1955年搬去紐約郊區Stony Point居住之後，凱吉變成了一位蘑菇達人，蘑菇沙拉有時是舞團巡演路程中的野外美食。相對於安靜內斂的伴侶，凱吉對舞者團員來說，是一位隨時準備聆聽的溫暖的召集人，如父執輩的照顧者，大家的開心果；他的笑臉標誌通常是張大著嘴，時而咯咯笑，時而大笑。

經濟狀況從來沒有寬裕過的凱吉，偶爾賣書得到好價錢，會慷慨地請大家上館子吃大餐[7]，但這種赤貧狀況自1958年起開始有一些轉變。話説勞生柏、瓊斯與紀錄片製作者Emile de Antonio等好友，特別為凱吉策劃一個創作二十五週年

6　Silverman, *Begin Again: The Biography of John Cage*, 136.

7　Brown, *Chance and Circumstance*, 37.

的音樂會與樂譜展覽。這次回顧性音樂會的錄音，透過華納兄弟的出版與銷售，第一次將凱吉的音樂廣泛地推介給新的聽眾，同時，凱吉親自繪製的精緻樂譜在銷售上也頗有斬獲。有趣的是，一個意外之財來自義大利——凱吉在1959年參加米蘭的益智節目Lascia o Raddoppia，在為期五個星期的節目中，令人驚異地回答出所有有關蘑菇的問題，

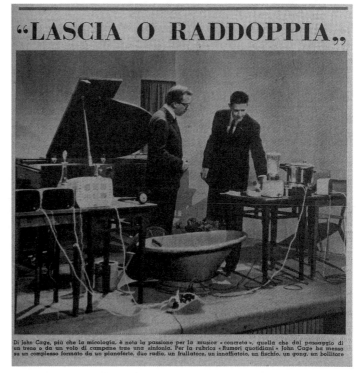

《水之漫步》在米蘭首演報導（1959）©John Cage Trust

獲得了大約四千美元的獎金。回美後，他因此得到更多的媒體關注，而經常出現在電視中演出他的喜劇式作品，其中，以浴缸、鋼琴、果汁機、悶燒鍋、澆水壺等等作為演出道具的《水之漫步》（*Water Walk*, 1959）最是吸睛：他一會兒敲敲這個玩意兒，一會兒玩玩那個東西，好像一位穿西裝的小丑，優雅地娛樂媒體與觀眾。另一方面，凱吉繼續深化對蘑菇的認識，進一步和朋友創設「紐約真菌協會」（New York Mycological Society, 1962），集結道友採集蘑菇，增進真菌方面的知識交流。

其他令人寬慰的事陸續發生。1960年，創作二十幾年卻從未正式出版樂譜的凱吉，終於簽約授權紐約的C. F. Peters Corporation為唯一出版者，將作品發行至全世界。1961年，衛斯理大學為凱吉出版過去的重要演講與文集，這本具原創性思維與啟發性思考的《寂靜》（*Silence*），展開了對後世的影響力。音樂人布萊

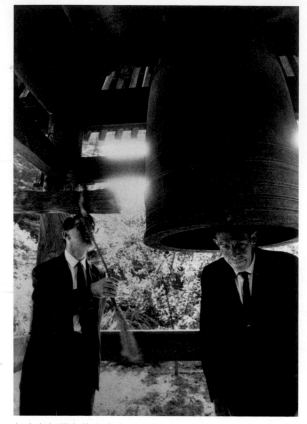

凱吉與都鐸在龍安寺（1962）©John Cage Trust

恩‧伊諾（Brian Eno, 1948- ）稱《寂靜》使整個實驗音樂的發展如火如荼地蔓延燃燒，經歷半個世紀都未嘗歇息。[8]著名舞評Marcia Siegel認為這本以實驗性精神而編輯製作的書本並不容易閱讀，凱吉挑釁、有趣、格言式的話語，在特殊的達達精神編排中，散發出原創的精神，使她以全新的眼光看待藝術。[9]對1970年代剛起步的作曲家約翰‧亞當斯（John Adams, 1947- ）而言，《寂靜》像一個定時炸彈投入他的心中，各種聲音都是音樂素材的可能性，解放了他對音樂的想像與創作的認知。[10]五十而耳順之年，凱吉一生的努力，可說在世俗面上取得了初步的成功。

1962年，凱吉與康寧漢受邀到日本、印度等國巡迴演出，順道探訪在1940、1950年代給予他深厚影響的鈴木大拙與Gita Sarabhai。對凱吉而言，這是一個東方文化的回顧與深化經驗！

$$* \quad * \quad * \quad * \quad * \quad *$$

8　Brian Eno, "Foreword," in *Experimental Music: Cage and Beyond by Michael Nyman* (Cambridge: Cambridge University Press, 1999), xii-xiii.

9　Marcia Siegel, "Prince of Lightness: Merce Cunningham (1919-2009)," *The Hudson Review*, Volume 62, No. 3 (Autumn 2009), 473.

10　K. Robert Schwarz, *Minimalists* (London: Phaidon, 1996), 175.

美國在1960年代中期後，進入躁動不安的十年，人權、性與性別、毒品、戰爭等議題，挑戰性地繃緊了政治社會的神經。凱吉著作《從星期一開始的一年》（*A Year from Monday*, 1967）集結了從1963到1967年的演講稿與文章，它們顯示作者開始思索在與終極真實（ultimate reality）合拍的下一步——讓這個世界更美好——該如何進行。這個階段，他與幾位公共知識份子有所接觸並受其影響：建築家與發明家巴克敏斯特·富勒（R. Buckminster Fuller, 1895-1983）、麥克魯漢（Marshall McLuhan, 1911-80）、以及哲學家諾曼·布朗（Norman O. Brown, 1913-2002），爱此，凱吉開始關注生態、教育與科技等問題。他對音樂

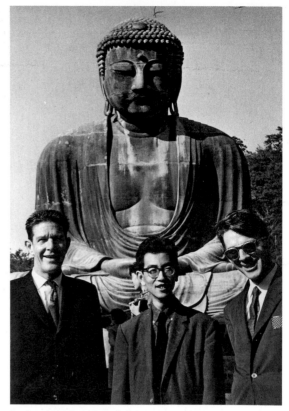

凱吉、都鐸與日本作曲家Toshi Ichiyanagi（中）在鐮倉大佛之前合影（1962）©John Cage Trust

愈來愈不感興趣，認為與其做一位單向使他人照其指令而演奏的作曲家，噪音與環境音的美學，反而在使用上較為有趣，因為這些提供了更多具社交與無政府狀態性質的活動。[11]其創作益趨以「過程」為主，指向需要眼耳並用的劇場經驗。

此時藝術界裡激浪派（Fluxus）與搖滾音樂等反權威、反文化（counterculture）的吶喊與顛覆，整個翻轉過去社會菁英所定義的藝術概念。雖然凱吉在新社會研究學院的幾位學生是激浪派的重要成員，但他並未參與激浪派的活動。然而，基於對一種宇宙村理想的嚮往，以及讓世界更美好的理念，他宣

11　Cage, *A Year from Monday*, ix-x.

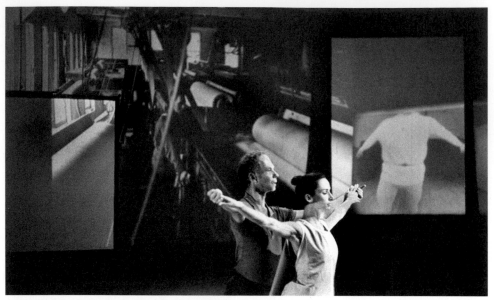

《變奏曲五》1966年於漢堡演出之場景，左為康寧漢，右是卡洛琳・布朗
©Herve Gloaguen/Getty Images

稱藝術家們打開群眾眼睛和耳朵的工作業已完成，此刻應轉向對社會性事務的關照，梭羅的「公民不服從」（"Civil Disobedience", 1849）與無政府主義的概念，成為他的最佳指引。凱吉嘗試把聲音從作曲家的權威中解放出來，讓人們體驗音樂的無政府狀態——1967年的《音樂馬戲團》（*Musicircus*）是「家庭友善性質」的嘉年華會，演出者在一設定的場域與時間中，自由演奏任何東西，在整體聲音的疊加中，每位演奏者都是中心點，但同時也消解了每個人的個體身分和意圖。儘管凱吉以佈道而非創作音樂的作為來傳達理念，天真而理想性地以為人們不受政府管制而得到自由，將能夠「高貴」地演繹其所想望，但演奏者嘻笑怒罵甚至傾向暴力的態度，也常使他陷於自己所建造的哲學困境裡——1964年，伯恩斯坦所指揮的紐約愛樂交響樂團，演奏凱吉的*Atlas Eclipticalis*是一個大慘敗，一位樂評形容現場充滿「生平所聽過最吵的噓聲」，凱吉則控訴紐約愛樂成員像是「歹徒」、「罪犯」般怠慢其作品。[12]

　　隨著科技日新月異的發展，凱吉對於藝術與科技結合的嘗試未曾停歇，八首

12　William Robin, "Looking Back at 'Lenny's Playlist," *The New York Times* (May 31, 2013) https://www.nytimes.com/2013/06/02/arts/music/new-york-philharmonic-archives-on-leonard-bernstein.html

不定性的《變奏曲》系列由是產生。《變奏曲五》（*Variations V*）1965年在林肯中心首演，這是他若干包含舞蹈、音樂和技術應用的大型藝術製作的開始，箇中牽涉到電子感應與觸發裝置，讓舞者的動作啟動錄音機，使人機互動成為作品的一環；貝爾實驗室的工程師Max Mathews幫忙處理50聲道混音設備，三位音樂家必須就錄音機與電台送來的聲響控制音量、音調，並轉切它們到不同的喇叭；事實上，舞者並不喜歡滿地的電線和擁擠的電子器材，以及無所不在的影像干擾。

不過，隔年的《變奏曲七》（*Variations VII, 1966*）就沒有包含舞蹈部分了，凱吉這次與工程師的合作，除了收納家電產品如電風扇、果汁機、攪拌機等的聲響，又採納人的心臟、肺、大腦、胃的聲音，以及來自二十個無線電接收器（其中一個接到警察局電台）的音訊；更有甚者，他央求紐約電話公司裝設十支電話，連結到紐約十個具有代表性的地點，比如《紐約時報》的印刷房、布朗克斯的動物園（Bronx Zoo）、一家餐廳、垃圾處理區等等，在表演的當下開通電話，持續接受這些地點的聲音「報導」……。很幸運的，因為此規模龐大的音聲設計，在偌大如巨蛋的場地中迴盪，緩減了箇中可能刺耳的噪音，這些從通訊頻段、電話線、麥克風等器材中拾取的聲音，遂提供了一種饗宴，讓藝術家白南準

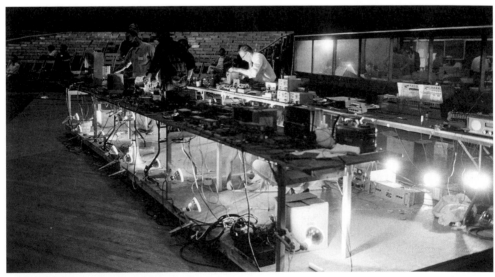

凱吉《變奏曲七》1966年於紐約"9 Evenings: Theatre & Engineering"系列演出的現場準備狀況
©Robert R. McElroy/Getty Images

（Nam Jun Paik, 1932-2006）形容為「像是尼加拉瓜大瀑布的壯觀性」。基本上，凱吉在這類創作中，經常藉由電力轉換當下的光聲狀態，再形塑成一種視覺、聽覺的模式傳達給觀眾，他可說是科技藝術跨領域的前驅，也算是一位「直播」的始祖了！

除了繼續創發這類巨型的聲音拼貼之外，凱吉重拾青少年時期對文學的熱情，開始用自己發明的嵌字詩（mesostics）來表情達意；它有時是一份給朋友的禮物，有時是葬禮中朗誦的輓歌。嵌字詩的形式是以一個文字或人名作為骨幹，字母依序直列排下，橫排則有些完整或不完整的句子鋪陳展開，或只呈現一些單字。以NOTATION為例作為骨幹（以下黑字大寫文字的部分），凱吉可造詩如下：[13]

> turNing the paper
>
> intO
>
> a space of Time
>
> imperfections in the pAper upon which
>
> The
>
> music Is written
>
> the music is there befOre
>
> it is writteN

（翻譯：把紙張轉化為一種時間的空間 音樂透過紙上的瑕疵而書寫出來 在音樂被書寫之前 它已經存在那兒）

對喜歡讓聲音只是聲音的凱吉來說，他的文字創作從帶有語義的寫法，走到純粹的聲音組合，其實不令人意外。凱吉最具規模的純聲音製作《空寂之言》（*Empty Words*, 1973-4）取自梭羅的日記內容，他將這些內容依序從片語、單字、音節、字母等一層一層剝減下來，最後只剩下「音素」（phonemes）部分；此種戲劇性地將語義轉為聲音，也只有在朗讀的時候，才具備存在的意義。雖然凱吉

13　John Cage, *X: Writings '79-'82* (Middletown, Conn.: Wesleyan University Press, 1983), 136.

獨特的嗓音把《空寂之言》化為一種呢喃哞語的誦經梵唄，但觀眾顯然無法忍受他緩慢又柔軟的抖音、低哼、吟哦、喘息、嘖嘖、突轉強音等「神諭」訊息，無論是在由一位西藏流亡仁波切所創立的佛教學院（科羅拉多州的Naropa Institute, 1974）中演出，還是在米蘭的劇院（Teatro Lirico）裡表演（1977），都免不了一番暴動。凱吉模仿禪宗始祖達摩面壁的形象，以其背部面對佛教學院的聽眾而「誦經」，演出二十分鐘之後，觀眾開始丟東西，有些人甚至跑到舞台上表演，或吹哨或尖叫。米蘭的演出雖是正常地面對觀眾，觀眾仍在演出後沒多久，就給予噓聲、叫音、掌聲、笑聲、歌聲，闖到台上動凱吉的水杯和檯燈。凱吉對此現象不以為意，往後仍繼續在各種講座等場合中，以節選的方式演出。無論如何，《空寂之言》在1981年，於康乃狄克州的一座教堂中完整演出，似乎是一個令人較滿意的例子——凱吉朗讀四段文本，每段兩個半小時，其中穿插三段半小時的休息，約有150人帶著睡袋參與現場演出，過程中經常有鼾聲合唱作陪。全程近十二個小時的演出，透過國家公共無線電廣播公司（National Public Radio）傳送全國。

　　凱吉渴望自己的作品是對社會有用的，至少，他要以創造的音樂來類比理想中的社會狀況，或者傳遞意識形態的訊息——他創造一種幾乎不可能演奏的超技小提琴作品《傅里曼練習曲》（*Freeman Etudes*, 1977-80, 譜例2），以此極端的作法提示聆賞者，這個世界的處境很困難，我們應該要努力去改善它。另一個極端例子是直接以植物作為樂器演奏的作品：*Child of Tree*（1975）以十個「有機樂器」如仙人掌來演奏；*Inlets*（1977）則運用大小不一的螺，由演奏者搖晃箇中預置的水，透過麥克風與喇叭傳遞其聲響，偶爾讓演奏者來吹奏它們。凱吉相信透過聲響的誘發，內存於物體本身的精靈將被釋放出來，而人們可以透過這類演奏去除記憶與品味的束縛，將有能力更客觀、平等地接納一切。

　　儘管凱吉持續不懈地闡述其信念，他仍有一些不確定的時刻——究竟自己的音樂，對於增進社會福祉是否有所幫助呢？[14]

14　Silverman, *Begin Again: The Biography of John Cage*, 274.

　　　　　　　　　　　　　　貳、約翰・凱吉小傳

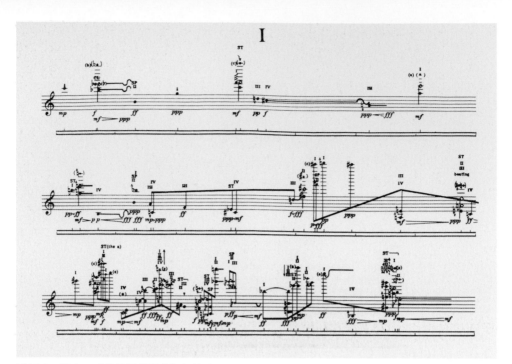

譜例 2　凱吉，《傅里曼練習曲》起始處

＊　＊　＊　＊　＊　＊

　　作為一位頗具知名度的人物，凱吉的邀約愈來愈多，大家都希望這位點子王，能帶來一點甚麼意想不到的創發與啟示。從1978年開始到過世前，凱吉每年總會花一些時間在加州奧克蘭的Crown Point Press從事版畫創作，有時則在維吉尼亞州的Mountain Lake Workshop從事水彩創作。他在這些創作過程中，重新得到禪悅的寧靜，也透過機遇性技巧，產出不少具靈性的作品，它們在藝術市場中受到相當程度的歡迎。

　　隨著相對保守的1980年代之到來，西方的音樂風潮逐漸轉向，凱吉的「前衛性」，被重拾調性音樂的年輕後輩，視為一種過氣的作法；更有甚者，他四、五十歲時諸多大型「聲音事件」（sonic event）的演出和文學創作，似乎和音樂界沒有太多的連結，因此《四分三十三秒》幾乎變成大家對他的終極印象。不過，凱吉在接近六十歲的時候，開始回歸純音樂的創作。從某些面向來看，他對於音樂素材的運用愈來愈開放、愈來愈單純，並且有東方化的嘗試。其《龍安寺》、

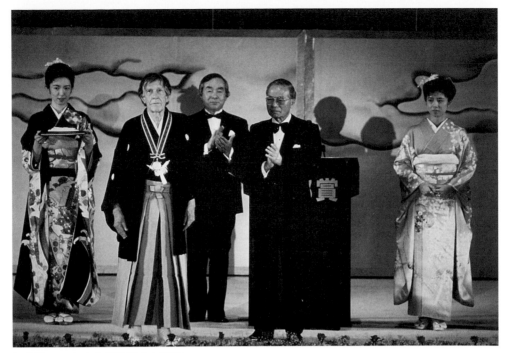

凱吉於1989年在京都接受「京都獎」©John Cage Trust

Hymnkus（1986）、*Haikai*（1986）等，運用日本或東南亞樂器的作品，主要是對日本文化精神性的一種轉譯，傳達寧靜內省或輕盈清淨的特質。[15]他過世前幾年的「數字作品」系列，則進一步呈現簡素、枯高、幽玄等禪文化性格，彷彿年輕時未嘗真正進入禪境的凱吉，終究在生命黃昏之際，有種幽微禪悟的體認。

　　凱吉受法蘭克福歌劇院等委託的*Europeras*（1985-91），算是他在音樂中去除主導權（sovereignty）與階級制度（hierarchy）等概念的最後一搏。這非同小可的工作，仍以機遇性操作為基礎，針對歌劇中的音樂、詠嘆調、燈光、背景道具、服裝、舞台動作等元素，進行設置安排。凱吉維持他向來極其繁複的操作流程，僅是燈光就有181種光源，3726次光的提示——幸好凱吉有一台花了三千美元購買的IBM電腦，幫他處理這些機遇操作與計算事務，助理Andrew Culver也幫他設

15　凱吉曾參照俳句與連歌的行文格式來作曲。俳句，由「五七五」十七個音節的三行式組合而成的詩歌結構，是世界上最短小的格律詩之一，一般較與禪風相連。連歌是由多人創作出來的日本詩，它的第一句是五七五句式的十七音，接續是七七句式的十四音，後以這兩種句式輪流反覆，傳達閑寂風雅與物哀的文學情緒。

計程式，以避免操作裡互相拮抗的部分，減少讓歌者、舞者在舞台道具間衝突碰撞的機會。此作所費不貲，凱吉對歐洲傳統歌劇的「解體」，真為音樂人所買單？

當凱吉七十歲生日之時，《紐約》（*New York*）雜誌向讀者提出一個有關凱吉的問題：「他最屬於哪個前衛領域呢？」[16]可見凱吉此時在形象上的定位，仍然相當模糊，但這也昭告世人，其實他是位稀有的跨界者。儘管音樂界對他的作品爭議不斷，至高的冠冕卻不願與他失之交臂：1988年凱吉接受哈佛大學Charles Eliot Norton Lectures的邀請，進行為期一學年的六場演講，在他之前，僅有亨德密特（Paul Hindemith, 1895-1963）、柯普蘭（Aaron Copland, 1900-90）、伯恩斯坦（Leonard Bernstein, 1918-90）與史特拉汶斯基等幾位作曲家，站在同樣的位置與學子交流。凱吉仍然以機遇手法，決定自己的非線性演說內容，導致第一場演講在進行途中，即有三分之一的聽眾離席。[17]隔年凱吉獲得象徵日本諾貝爾獎的「京都獎」，這次他親自在京都領受，回以「正常」的受獎謝辭。

當凱吉的八十歲（1992）生日來臨之前，更多的慶祝活動準備著——可惜就在生日前的三個星期，他突然中風仙逝，所有的慶祝式變成了追悼會。

接下來的萬聖節夜晚，康寧漢在舞團排練室為凱吉舉行了一個私人性質的紀念會，「我們相信凱吉寧願要一個和朋友相聚的派對」。食物、酒、音樂，還有一張凱吉大笑的海報，兩千人來來去去，向這位奇人，再會、告別！

16　"Which avant-garde is he most a member of?" in *New York* magazine (8 March 1982). 取自Silverman, *Begin Again: The Biography of John Cage*, 321.

17　參閱音樂評論者Anthony Tommasini, "Music; The Zest of the Uninteresting," *The New York Times* (April 23, 1989) https://www.nytimes.com/1989/04/23/arts/music-the-zest-of-the-uninteresting.html

參、從寂境到動能世界：
凱吉與東方禪

一、真諦之間如如觀：凱吉音樂中的禪意解讀

凱吉坐在龍安寺枯山水庭園旁（1962）©John Cage Trust

> 我所設想的音樂，……我必須承認這很難。它是同時
> 具有教學意義和「現實性」（reality）的音樂，……它
> 是一種我稱為「高貴性」的邀請。
>
> ～～凱吉[1]

前言

　　從生物演化的角度來說，任何物種的演化從來都不是導向「完美」，但它的觸發必有其基本條件：首先，演化需奠基於一個沒有特定方向的逢機突變，然後在特定環境中，就天擇或人擇的方向進行發揮；這種特定傾向與趨勢的發展，乃成為演化歷史中被觀照的研究對象。套用此演化邏輯到凱吉的音樂創作，似乎可完滿地解釋二十世紀後半，西方音樂史的「突變」面向。這個突變基因不僅深深地攪亂了西方音樂世界，又藉由「婚配」、「遺傳再組合」等作用，擴散到其他藝術領域；其徒子徒孫手持父老打造的「自由之鑰匙」，出入於嶄新的藝術形式，催生後現代的多元狀態。而這一切的發生，與二十世紀東學西傳的「禪」熱潮，有密不可分的關係。

　　凱吉自承受到東方禪學深刻的影響，這也造就學界以「禪意」解讀其作品的傾向。然而禪意何其深奧難解，故真正以此角度深入探討其作品的論述，至今仍舊相當稀少。著名的無聲曲目《四分三十三秒》之問世，正值凱吉四十歲壯年之時，也是他八十年人生歲月的中點時刻。在此之前，凱吉遭遇到人生中嚴峻的情感與道德挑戰，然幸運的是，印度哲學與東方禪學的臨在，幫助他度過這段危機，而《四分三十三秒》即是此階段禪學啟發的一個高峰表現，也是一個「反藝術」（anti-art）、「反傳統」的極致突破。但是，既然此曲所蘊含的「寂靜」意味，已宣示最大的聲音潛能解放，為何凱吉還需要繼續創作呢？為何凱吉不像杜象在「反藝術」的創作之後，瀟灑歸隱山林呢？《四分三十三秒》之後，凱吉的作品如何繼續演化？它們是更接近、抑或是更遠離禪意呢？

（一）東方禪・西方禪・凱吉禪

　　佛教在世界化的過程中，禪宗扮演了最重要的角色。對西方人而言，禪者既是神秘的、嚴格的、矛盾難解的靈魂實相的追尋者，也是平凡的、最有生命力的、關心生活實相的實踐者；這種訴諸簡單、饒富直覺性與解放感的啟示，對他

1　John Cage and Daniel Charles, *For the Birds* (New York: M. Boyars, 1981), 201.

們深具吸引力。六祖惠能是中國禪宗的重要奠基者，他的偈——「菩提本無樹，明鏡亦非臺。本來無一物，何處惹塵埃？」——樹立了禪宗核心基礎，揭示眾生自性本來就清淨、自足與圓滿的概念。「無念為宗，無相為體，無住為本。」[2]則是《壇經》所傳的修行法，此話可從三個面向來說明：就心理層面而言，「無念」意指洞見連續不同的念頭虛妄不實，讓心歸零；就空間性而說，「無相」意指超越形而下的物像概念，直指形上實相；從時間上來看，「無住」意指超越世間人事的流變無常，以得清淨心。總之，透過「參公案」與「坐禪」的實踐方式，「三無」修行法期使學人在時空（外）與自身（內）不同維度的觀照中，能不役於心、不執於物、不溺於時，進而達到自由自在之「悟」（satori）境。

　　基本上，禪宗強調不由它教、不立文字的自覺體證，就如唐代宰相裴休在《黃檗斷際禪師傳心法要》序中，指稱黃檗大師的作法：

> 獨配最上乘，離文字之印，唯傳一心更無別法，心體亦空萬緣俱寂，如大日輪昇虛空中光明照耀，淨無纖埃，證之者無新舊無深淺，說之者不立義解，不立宗主，不開戶牖，直下便是，動念即乖，然後為本佛。[3]

　　然而，即便面對「離文字之印，唯傳一心更無別法」、「說之者不立義解」這類「說似一物即不中」的警句，後世仍然嘗試以各種溝通方式，力求趨近實相，企求解脫與開悟的境界。西方學者如榮格（Carl Gustav Jung, 1875-1961）對開悟的說明，對凱吉想必不陌生：

> 開悟的歷程被解釋和描繪成我執的意識的破繭而出，成為無我的自體。……開悟經驗，自我（ego）被自性（self）給消融，而回復了「佛性」（Buddha Nature）或即神的普世性（godly universality）。基於學術的謙卑，我不敢提出任何形上學命題，而只是指出一種可以經驗到的意識變化，……。[4]

2　李中華注譯，《新譯六祖壇經》（台北：三民，2004），頁93。

3　黃檗，《黃檗斷際禪師傳心法要》（台北：台灣商務，2011），頁1。

4　Carl G. Jung, "Foreword," in *An Introduction to Zen Buddhism* (New York: Grove Press, 1964), xiv. 中譯見榮格，〈前言〉，取自鈴木大拙著，林宏濤譯，《鈴木大拙禪學入門》（台北：商周，2009），頁25。

榮格以心理學家的背景，平實地指出開悟過程中回復自性的意識變化。事實上，學人在修禪過程中，或有大小不等的體悟，但最終極的理想，當是與宇宙合而為一的整體感、自由感，並照見最清淨的「本來面目」。據此，凱吉是否某種程度的透過修行而達到意識變化的境界？他真的活出了禪者的自由大度嗎？

在宗教學者Sor-Ching Low眼裡，凱吉的宗教人格與角色，是其音樂發展的關鍵所在，他所鼓吹的禪思想，為西方帶來救苦解難的訊息；他意欲把禪宗的訊息傳給廣大的社會，並且以音樂作為一種教育方式來達到此目的。[5]禪佛修行者拉森則認為凱吉對禪宗思想具有相當深刻的認知，也具備實踐的動能，她指出凱吉在接受印度思想之後，音樂逐漸邁向一種「客觀的旨趣」（disinterestedness）的境界，而不是學界慣稱的「漠不關心」（indifference）。[6]誠然，凱吉像一位禪師作曲家，自由地運用似禪的謎語和軼事，以傳道人的精神推廣其理念；他的演講、文字甚至呢喃唔語，亦變成禪理念顯現與意象表現的一部分，更為那些具備足夠耐心的人引喚詩意。但是，凱吉以禪為名的音樂創作，因種種爭議性而遭到的非難不僅來自於音樂界，也來自於禪佛界的修行人士，箇中甚至牽涉了對鈴木大拙的批判。原來，就宗教界的觀點來看，鈴木大拙強調「開悟」、「公案」（koan）而忽略打坐與冥想的作法，相對放大了禪之矛盾與非理性的特點；公案的練習是一種引導至開悟的方法，它並不是開悟本身，當然也不是禪本質的體現。宗教界對鈴木大拙這種「公案」等於「開悟」傾向的批評，實際上也反映了凱吉自身對禪理解的一種偏差。[7]

依據美國重要的禪學先行者瓦茲（Alan Watts, 1915-1973）〈垮掉的禪、古板的禪、禪〉（1958）中的論述，1960年代之前，美國社會存在著兩極化的禪風：「垮掉的禪」指涉一些人以「禪」之名，反抗社會秩序的現象，另一個極端光譜之「古板的禪」，則是強調唯有經過數年由禪大師督導的訓練，才可能真正達到

5　Sor-Ching Low, *Religion and the Invention(s) of John Cage* (Ph.D. Dissertation, Syracuse University, 2007), 77.

6　Kay Larson, *Where the Heart Beats: John Cage, Zen Buddhism, and the Inner Life of Artists* (New York: Penguin Books, 2013), 136. 雖然拉森對凱吉的禪式涵養給予極高的評價，但她對其音樂創作，沒有任何批判性書寫。

7　Low, *Religion and the Invention(s) of John Cage*, 70.

悟境的東方傳統禪。前者恐怕離禪遠矣，後者卻有權威性教條僵化之嫌——達到悟境是否只有這一種路徑，恐怕存有可議之處。瓦茲言下之意，是指其他較具彈性的修禪方式，或許不失為一個更好的選擇。[8]由此可見，西方社會面對極具魅力的禪宗思想與修行方式，仍然感到或許有更適於當地民情的調整空間。無論如何，鈴木大拙從比較宗教與宗教心理的層面，指引出一個與「古板的禪」不一樣的路線，美國的禪學界有鑑於此，逐漸去區辨僧侶與外行人所散播的禪；在此狀況下，鈴木大拙有時不免被指責為了更廣泛地傳播禪的理念，而降低標準，失去正統的傳承性。[9]依據華人學者張澄基的觀察，美國於1950年代時，對於禪宗的了解與體驗，的確尚停留在相當粗淺的層次。[10]可見要在文化思維完全迴異的西方社會中，嚴格演繹禪宗要義，絕對不是在短短幾個世代之內所能完成，鈴木大拙對於禪佛東學的西傳有其一定的貢獻，但箇中之得與失，或許是傳播過程中不得不然的現象。

　　然而，正如《壇經》〈疑問品第三〉有言：「心平何勞持戒，行直合用修禪？」[11]禪宗大開大闔的豁達精神，包容因人而異的修禪模式，實有它超越時代的意義。根據凱吉好友、音樂評論者Peter Yates於1960年代的觀察，凱吉在1940年代剛出道時，表現出固執而好辯的傾向，爾後在自我成長的過程中，他的性情逐漸轉為沉靜；習禪之後，他變成一位臉上時常掛著明朗笑容，並不時開懷大笑的人，他不再好辯，但意圖去解釋，他容忍別人的誤解，常表體諒的態度，而其所在之處，總是笑聲不斷。[12]凱吉正是在此「獲益」的背景之下，獨步以其包裹在藝術形式中的「凱吉禪」（Cage Zen）[13]，橫行天下。

8　參閱Alan Watts, "Beat Zen, Square Zen, and Zen" *Chicago Review* 12, no. 2 (1958): 3-11.

9　Low, *Religion and the Invention(s) of John Cage*, 74.

10　Chen-Chi Chang（張澄基）, *The Practice of Zen* (Westport, Conn.: Greenwood Press, 1959), ix-x. 凱吉個人圖書館中藏有此書。

11　李中華注譯，《新譯六祖壇經》，頁82。

12　參閱Silverman, *Begin Again: A Biography of John Cage*, 190. 以及Gann, *No Such Thing as Silence*, 35.

13　「凱吉禪」是學者Alexandra Munroe的說法。參閱其文："Buddhism and Neo-Avant-Garde: Cage Zen, Beat Zen, Zen," in *The Third Mind: American Artists Contemplate Asia, 1860-1989*, ed. Alexandra Munroe (New York: Guggenheim Museum Publications, 2009), 199-215.

（二）「寂靜」與「空」

　　禪宗藝術向來被認為是一種直接表達禪的途徑，它經常採用大自然、具體的日常事物作為題材，技術上則關涉自然質樸的手法——或可稱為「無藝術之藝術」（the art of artlessness），有時也包括「控制中的偶然性」（controlled accident）等意涵。[14]藉禪為名之創作，自古以來一直是東亞文人雅士修習心性的方式，故遠從中國宋朝的水墨畫，到近年來流行於民間的「禪繞畫」活動，創作者皆透過此過程體驗放鬆攝心，日本更藉由俳句、花道、茶道、劍道或是書道等，先預設一種精神境界，然後以各自的方式臻至目的。學者吳汝鈞提出精簡的「三禪」說法以描述禪意境：「禪寂」是靜感專定的三昧，「禪機」是大機大用的遊戲，「禪趣」則是介於遊戲與三昧之間的動靜兼具。他強調自禪宗五祖弘忍開東山法門，信徒大增，世間性、遊戲性這種充滿動感的禪法才興起，從此與過去偏靜的三昧結合，那對世間採不取不捨而動靜自如、健朗自在的主體，才完整展現禪的精神氣度。[15]由此可見，東方禪之美學表現，有其來自傳統多元的可能性。

　　有趣的是，無論是在中國或在日本的禪宗傳統中，視覺藝術都是一個重要的禪意表達媒介，故西方藝術家「刻意」仿禪境或尋找禪精神時，基本上不缺學習的對象，凱吉晚期的視覺藝術作品即是如此。但自古以來，所謂禪佛音樂的傳統，卻沒有足夠開放與廣泛的討論，即便目前禪文化的研究已延伸至當代的流行文化，音樂仍然在缺席狀態中。[16]箇中原因，應是傳統佛教梵唄的吟誦，大體較侷限在寺院儀式中進行，故在俗世間流傳不多；另一是視覺藝術傾向於「模擬」，而聲響則不善此道，只能在意義的邊緣徘徊，況且佛教終極嚮往所在之「涅槃」（nirvana，有時以absolute tranquility釋義），本身即有去聲響的暗示，故訴諸音樂表達宗教情懷，似有反其道而行之嫌。無論如何，這種種缺如讓凱吉以

14　Alan Watts, *The Way of Zen* (New York: Pantheon Books, 1957), 193.

15　參閱吳汝鈞，《遊戲三昧：禪的實踐與終極關懷》（台北：台灣學生，1993），頁164-5。以及吳汝鈞，《禪的存在體驗與對話詮釋》（台北：台灣學生，2010），頁66-67，72。

16　學者Gregory P. A. Levine在最近的著作裡，廣泛地討論今日禪宗藝術的發展狀況，除了傳統禪宗藝術之外，尚包括當代藝術與動漫內容等，音樂方面只有提到凱吉一人的作品，但篇幅不多，且侷限在禪宗影響力而非作品的討論範圍。見其著作*Long Strange Journey: On Modern Zen, Zen Art, and other Predicaments* (Honolulu: University of Hawaii Press, 2017).

禪為啟發的「藝術音樂」之創作，某種程度是屬於從零開始的個人創發。然而，這些作品是否真正傳達了禪意呢？

　　基本上，由無相、無住、無念，乃至無常、無心、無我等說詞來看，禪宗常以消極、否定性的方式，表達積極性「空」（sunyata）的觀念——此即是般若大義。它意指萬物是因緣和合，故無獨立的自性，這無獨立的自性，即是空意，所謂緣起性空是也。在大乘佛教經典性的表達裡，《金剛經》經常藉由「即非詭辭」否定事物的自性，以展示事物真正無自性的、空的性格。[17]《心經》以一連串否定詞來描述空相，即是箇中佳例：

> 舍利子，是諸法空相，不生不滅，不垢不淨，不增不減。是故空中無色，無受想行識，無眼耳鼻舌身意，無色聲香味觸法，無眼界，乃至無意識界。

　　爰此，矛盾的即非思考法和否定確認法，似乎暗示了禪宗的叛逆力道，凱吉模擬這類敍述，設想在音樂裡「沒有聲音。沒有對位。沒有和聲。沒有節奏。沒有旋律。亦即是說，沒有甚麼東西是不能接受的」。[18]他的第一個極端的否定性作法，即是《四分三十三秒》的展現，也就是期許參與者在進入沒有聲音的狀態後，擁抱所有的聲音；這是他藉由「不演奏」以對「空」（emptiness）的一個詮釋。

　　《四分三十三秒》的一個問題是，凱吉從這裡引出的「空無」的概念，與具象世界的時空有所連結，換句話說，他把空性當作一種世界的屬性，而不是真理「空觀」的體悟。凱吉曾說：

> 實際上，當沒有任何東西作為基礎時，任何事情都會發生。完全空虛（utter emptiness）之時，什麼都可能發生。不言自明的是，每一個聲音都

17　即非詭辭的一般表示方式：說x，即非x，是為x。第一個x是就現象與常識的層面說，第二個x是本質或超越的層面說，第三個x是就現象與本質交互融合的觀點說；例如：「如來說諸心，皆為非心，是名為心」，這很類似禪門「見山是山，見山不是山，見山又是山」的山水公案。參閱吳汝鈞，《金剛經哲學的通俗詮釋》（台北：臺灣商務印書館，1996），頁8-16。

18　Cage, *Silence*, 132. 原文是: "No sounds. No counterpoint. No harmony. No rhythm. No melody. That is to say there is not one of the somethings that is not acceptable."

是獨一無二的（偶然也會在演奏過程中出現），而且沒有歐洲的歷史和理論隱含在內：保持一個人的心在空虛、空間上，他可以看到，任何東西都可在裡面，事實上，它們就在裡面。[19]

　　的確，凱吉在多處談到「空」的言論中，皆把此概念與「時空」連結一起，以物理性時空概念中的空虛或滿盈來談箇中的內容，而內容的無限可能性，則是操之在老天的結果。因此不令人意外的，凱吉被批評在引用禪學內涵時，實已脫離了禪佛的精神脈絡，他試圖在藝術脈絡裡表現的「無」（nothingness）與「空」（emptiness），卻變成了日常裡所習以為常的空間性「一無所有」（nothing）和「空空如也」（empty）。[20]平實而論，《四分三十三秒》的寂靜基本上是一種空檔、一種臨在的任何聲響、一種留白的置換辭，在凱吉的引導下，進一步被反轉為音樂的素材，這種交替反轉、泯除界線的動作，的確擴大了音樂的定義與範疇。但此處的「寂靜」或「空檔」絕對不等於禪佛裡的「空意」。然而不容否認的，《四分三十三秒》確實有它的禪意——它意在引領在場者覺知、不帶批判地接受與活在當下，其本身就是一個靜心過程（mindful practice）；在場者不僅覺知外在環境的聲音細節，也從不同感官中，覺受自己身體與心理的一切。

　　就如學者William Brooks所說，凱吉致力於傾聽「無」，「無」必反身變為外界多樣的「有」——《四分三十三秒》提示了我們不可能擁有「無」這個東西，我們沒辦法做出「寂靜」。就這觀點來說，《四分三十三秒》改變我們對世界的經驗，它的存在便是有用的（useful）——不是有表情的、良善的、美麗的，而是有用的。我們注意到我們正在注意，而不是我們在注意什麼，這種挑戰舊習與前見的訓練，正是《四分三十三秒》無用之大用。[21]

19　Cage, *Silence*, 175-176. 原文是: "Actually, anything does go but only when nothing is taken as the basis. In an utter emptiness anything can take place. And needless to say, each sound is unique (had accidentally occurred while it was being played) and is not informed about European history and theory: Keeping one's mind on the emptiness, on the space, one can see anything can be in it, is, as a matter of fact, in it."

20　參閱Low, *Religion and the Invention(s) of John Cage*, 170.

21　參閱William Brooks, "Pragmatics of Silence," in *Silence, Music, Silent Music*, eds. Nicky Losseff and Jennifer Doctor (Burlington, VT.: Ashgate, 2007), 98, 126.

（三）修行與公案的操演？

　　《四分三十三秒》之後，凱吉開始一段新達達、激流派、與偶發藝術等藝術活動的年代。他幾乎在所有的活動中都以《易經》六十四卦的機遇性操作，決定其作品的完成性。凱吉自言：

> 《易經》從沒離開過我的身邊。……每次只要我有問題，我常會用它來處理實際上的問題，用它來寫我的文章和我的音樂……用在任何事情上。[22]

　　某種程度說來，機遇性操作是他生活中做決策的基本工具。屬於他的機遇音樂（chance music），通常是透過作曲者的提問，以及由機遇性操作所給出的答案而形成，作曲者把自己做出選擇的責任改變為提問，音樂本身遂脫離了作曲者的控制。[23]除了設計相關的音樂素材參數之外，凱吉又刻意設計很複雜的機遇性操作過程，這意味著他必須提出極其大量的問題，而且耗費相當久的時間以完成作品。有趣的是，創作結果究竟如何，不見得是凱吉最為關心的一面，反而是操作性本身富有不凡的意義——凱吉以機遇性操作類比於禪宗的打坐訓練，因為他認為這完全去除了個人喜惡的偏好，是最高等級的訓練。如其所說：

> 我選擇並運用這些機遇性操作，作為禪宗訓練中打坐與特殊呼吸練習的對等物；我認為如果我們走向內在（going inward），則打坐與呼吸練習是必要的訓練，但一位音樂家必須望向外（going outward），所以我運用這另類的方法。[24]

　　這裡的關鍵點在於「機遇性操作」等於「打坐與特殊呼吸練習」，以及「音樂家必須望向外」，而非向內尋找本心這樣的概念。若以寬鬆的禪修角度看待前者概念，筆者以為只要達到目的，方法若是另類亦未嘗不可，不少人以心數念珠

22　Cage and Charles, *For the Birds*, 43.

23　參閱Richard Kostelanetz, *Conversing with Cage* (New York: Routeledge, 2003), 228.

24　Peter Dickinson, ed., *CageTalk: Dialogues with and about John Cage* (Rochester: Rochester University Press, 2006), 205. 原文：" I chose those chance operations and I use them in correspondence to sitting cross-legged and going through special breathing exercises, disciplines one would follow if we were going inward, but as a musician I am necessarily going outward, and so I use this other discipline."

或是朗誦經文的方式靜心與去除雜念，總能達到一定的成效。但是向外而非向內觀的概念，則已經逸出禪修的要旨。真正說來，「觀心」至無住無念的境地，乃是修行者之首課，學人也必從此訓練中而去我執，才可能不偏不倚、如如地觀照究竟實相。瓦茲曾以很生動的說法，描述觀心至如如之境的感覺：「我們不但感覺，而且感覺自己在感覺，也感覺我們感覺自己在感覺。」這是一種清晰而醒覺的「無心」狀態。[25]另一方面，《壇經》中所謂眾生「自有本覺性」，須「各於自身自性自度」，又說：「自見本性清淨，自修、自行、自成佛道。」[26]這種把人修行的主動性推到極致的期許，可知禪修者無時不把注意力放在自身無常的身心五蘊中，反求諸己。基本上，坐禪是一種摒除意念、欲望、目的而趨近生命本體的方法，藉此我們諦聽內在的聲息、呼吸，與本源接觸，讓生命的節奏與宇宙的律動合而為一。但坐禪至身心皆空，不是變成槁木死灰的枯禪，反而是在靜中，有種一切了然的清明洞察與靈活自在。這正說明為何觀心是習禪者的基本功課，也是持續一輩子的訓練。凱吉一生自始至終未曾強調觀心的重要，這是他最背離禪宗精神的地方。

即便如是，凱吉對一己心性訓練的要求，其實有其嚴格之處。他極具毅力地長期耗費大量時間擲骰子以放空自己，對其身心造成一定程度的影響。正如他寫信告訴作曲家布列茲：「你一定瞭解，我長時間擲骰子所導致腦袋空虛的感覺，已經開始滲入我其他的作息時間了。」[27]此外，凱吉也曾經假借禪宗之名編造一種說法：

> 禪宗說，體驗某事物在二分鐘之後感到厭煩，就再試四分鐘，如果仍覺厭
> 煩，即再試八分鐘、十六分鐘、三十二分鐘，如此推演下去，最後即會發

25　Alan Watts: "We not only feel but feel that we feel and feel that we feel that we feel." https://www.youtube.com/watch?v=uoZzo-5IKi0 (Alan Watts-Haiku: The Most Sophisticated form of Literature in the World). 此句話約在第十四分鐘左右。

26　李中華注譯，《新譯六祖壇經》（坐禪品第五），頁102。亦有其他語氣上更強調主體的版本：「見自性自淨，自修自作，自性法身，自行佛行，自作成佛道。」

27　Kuhn, ed., *The Selected Letters of John Cage*, 167. 原文："You must realize that I spend a great deal of time tossing coins, and the emptiness of head that that induces begins to penetrate the rest of my time as well."

現那已不再令人感到厭煩了，甚至還會覺得很有趣。[28]

　　此語言下之意，應是我們若願意去面對自己所排斥的事物，超越自心的感覺，終必能克服厭煩的情緒，而心無罣礙；果若有一顆開放的心，透過善解，任何事都可以轉為具正面價值的意義。凱吉力行這類理念的一個作法，即是在1963年時，遵循薩替（Erik Satie, 1866-1925）在其作品《煩惱事》（*Vexations*）中的指示，安排鋼琴演奏者輪流接力，重複彈奏一首主題旋律840次，共計十八個小時的演出。他認為做無聊事才會有新想法出現的觀念[29]，至此走入一個極端。

　　從某種角度看來，凱吉企圖把他的音樂以「公案」、「方便法門」之姿來「訓練」閱聽者。根據1970年的訪詞，凱吉認為對自己最為重要的情緒是寧靜感（tranquility）；訪談者Daniel Charles當時相當尖銳地質疑凱吉，提出其強度過高的電子音樂，帶給聽者的卻是沒有任何情感可言的作品，它們也排除了多元存在的可能性。凱吉正色回應道，這些正是增強自我訓練（discipline of the ego）的作品，他不否箇中「苦行主義」（asceticism）的意涵，因為他正視並決定自己的工作，就是打開人的性格（open up the personality），其作品的價值是提供給閱聽者打開自己的機會。[30]當時訪談者心裡想的作品，可能有《威廉混音》（*Williams Mix,* 1952）、《Fontana混音》（*Fontana Mix,* 1958）等以錄音帶為媒介的作品，或者是像*HPSCHD*（1969）這種連結擴音機的大鍵琴，加上為數可多達五十台播放錄音帶的單聲道器材之作品。這些曲目有時呈現極像電動遊戲裡的聲效與配樂，讓人想起在拉斯維加斯賭場中的場景——此類大雜燴拼盤、機械式喧鬧、稱不上悅耳的「音樂」，呈顯出來的是一個騷亂不安的世界，一個與禪境完全相反的世界。

28　Cage, *Silence*, 93. 原文：“In Zen they say: If something is boring after two minutes, try it for four. If still boring, then eight, sixteen, thirty-two, and so on. Eventually one discovers that it's not boring at all but very interesting.” 筆者詢問各方專家，目前未能查考出此語出自何處，凱吉自己編創的可能性很高。但是根據1966年日本學者的實測研究，高深的禪修者並不對於長時間重複的聲音習慣化，他們的正念將細節拉近，許多熟悉而習慣的事物變成新鮮而奇妙的經驗。參閱Daniel Goleman and Richard Davidson著，雷叔雲譯，《平靜的心 專注的大腦》（台北：天下雜誌，2018），頁150-152。可見凱吉的說法並不是無中生有。

29　Cage, *Silence*, 12. 原文：“……the way to get ideas is to do something boring.”

30　參閱Cage and Charles, *For the Birds*, 57-59.

禪宗訓練要人不起分別心，如如而觀，但要辨別是非、善惡，也要「能善分別諸法相，於第一義而不動」[31]。聲音本無善惡，但身心對應之恰有其適與不適，這適與不適的界限在哪裡？[32]凱吉的作品是訓練意志的魔鬼？它可視為一種禪修過程中的公案刺激或師父的禪喝棒示嗎？筆者認為這是令人存疑的。

（四）擬象的虛妄與修正：緣起性空的轉譯

凱吉1952年夏天在黑山學院所規劃的多媒體表演《無題》（*Untitled*），是一個備受討論與具影響力的事件。在這大約不到一個鐘頭的表演中，凱吉朗讀《黃檗斷際禪師傳心法要》[33]，加上其他鋼琴演奏、舞蹈表演，以及影片、幻燈片、靜態視覺藝術作品的展出——凱吉似乎要證明在黑山學院空曠的餐廳裡，各種不同的活動如何在最少的控因中，展現「相互滲透」（interpenetration）與「自由無礙」（unimpededness）的精神。凱吉曾以鈴木大拙為名的教導，說明「自由無礙」與「相互滲透」的概念：

> 「自由無礙」是指在所有的空間中，每個人、事、物都在中心位置，每個處於中心的存在都是最尊崇的；「相互滲透」則意指這些最尊崇的存在向四面八方移動，不管在什麼時間和空間，彼此都相互滲透與被滲透。因此，當有人說沒有因果關係時，其實意指在所有時空中，有無法勝數的因果關係，每個事物彼此皆互有關連。[34]

31 李中華注譯，《新譯六祖壇經》（定慧品第四），頁96。

32 近年來已發現某些聲波可能使人噁心嘔吐、損傷聽力系統，甚至精神失常、致人於死。「聲波武器」（sonic weapon）已是一個專有名詞，故甚麼聲音都可接受的說法實有待商榷。

33 這是凱吉最喜愛的、也是影響他最大的書籍之一，他所朗讀的版本是Huang Po, *The Huang Po Doctrine of Universal Mind*, trans. Ch'an Chu（竹禪）(London: Buddhist Society, 1947).

34 Cage, *Silence*, 46-47. 原文："Unimpededness is seeing that in all of space each thing and each human being is at the center and furthermore that each one being at the center is the most honored one of all. Interpenetration means that each one of these most honored ones of all is moving in all directions penetrating and being penetrated by every other one no matter what the time or what the space. So that when one says that there is no cause and effect, what it meant is that there are an incalculable infinity of causes and effects, that in fact each and every thing in all of time and space is related to each and every other thing in all of time and space."

基本上，鈴木大拙所提出的「相互滲透」與「自由無礙」，應是演繹自佛法中「緣起性空」的解義。前者意指世間凡事皆由因緣和合而有所示現，後者則是指學子開悟後的自由境界，蓋「緣起」成就了世間法，「性空」成就了出世間法，這是佛法闡釋宇宙人生真理的究竟論述。凱吉這裡對「自由無礙」的解釋，似乎不甚相符地只強調每個存在者的重要性與「眾生平等」的觀念，「相互滲透」則正確地提及眾生因緣和合的關係。無論如何，凱吉透過研讀經典，以及參與鈴木大拙課程而掌握此大要，一生以此為其作曲的基本美學理念，但當他真正以禪之名行於音樂創作之實時，其所「轉譯」或「轉化」禪意於作品的方法與結果，卻有重重可議之處。

　　首先，凱吉以音樂模擬當年鈴木所講授「華嚴宗」的宇宙觀：他盡量減低作曲家的重要性、去除個人喜惡、讓聲音回歸聲音本質而不予任何判斷。爰此，他在每個聲音都處於中心的原則下（也是一種去中心化的原則），刻意以隨機的方式決定音樂的構成，以達到去除個體主觀喜惡的要素，並任由它們交互滲透，排除任何傳統音樂的語彙與形式。在Sor-Ching Low看來，凱吉的音樂世界好像是一個仿製的佛教思想，他把形式視為一種自我的執著表現，任由聲音只是聲音，因此它就只是聲音而已。這裡沒有宗教涵義，所有的仿製皆肅清各種指涉意義，是以人無法在緣起緣滅裡，發現自己的位置與意義。[35]誠然，佛學的宗旨是誨人覺知因果進而跳脫因果，而不是跳進刻意製造的無序狀態，進入無解因果的迴圈！

　　Sor-Ching Low又批評，形式是透過人類的行動而生產與創造出來的，它也就是現象界的一環，看透這種形式為空性，表示已有對緣起性空的頓悟；現象界裡沒有單獨而獨立的存在（沒有自性），空性也不是世界中所謂「有」或「無」的現象，它甚至是具有靈魂拯救意義的工具。凱吉卻只是執著在對形式的否認與排解，他把原是「空性」的「空」變為只有表面字義的「空」。凱吉不了解真正的啟示是回到生活世界本身；生活本身即是一創作、生產、發明的過程，只是無須執著於物本身。當他拒絕有所意圖的作為時，實際上已經執著於「寂靜」本身。

35　參閱Low, *Religion and the Invention(s) of John Cage*, 185.

另外，佛教以為回到人間的菩薩，正是了悟輪迴與涅槃並無區別，最後的真理必須藉由世俗現象中表現出來；據此，行者認清世間實相，必帶著慈悲心回返肯認現實世界。因之，「非意向性」、「無心」（non-intentional）與「意向性」、「有意」（intentional），都是一樣必要的作為；如果執著於非意向性行為，其實是一種對幻象的執著。再者，既然我們沉浸在相互滲透、互有聯繫的關係中，也把各個現象視為佛性的存在，這就不免牽涉到倫理議題，他人的福祉變成我們關照的對象。然而，凱吉甚麼都可以成為音樂的創作卻讓我們迷失……。[36]

　　事實上，相對於杜象的「出離」，凱吉經常自喻是禪宗《十牛圖》中回返人間的悟道者，故凱吉並不是像Sor-Ching Low所認為的「不了解真正的啟示是回到生活世界本身」，他一直秉持著肯認生活的態度，只是表達肯認的方式，不為部分宗教界人士所認同。但Sor-Ching Low確實有力地指出凱吉某種程度地誤解、執著於空義而自我綁架的謬誤，正如《壇經》〈般若品第二〉所言：「善知識。莫聞吾説空。便即著空。第一莫著空。若空心靜坐。即著無記空。」可見執著於「空義」，是修道人必須戒慎恐懼以防範之事。

　　另一方面，相對於Sor-Ching Low嚴厲的批評，西方論者最常以「無政府狀態」（anarchy）的角度來看凱吉的創作——亦即把演奏者置放在社群中，卻任由其演出自己所決定的音樂——凱吉本人也不斷提示箇中自由獨立的類比概念。但真正説來，這些演奏者在眾聲喧嘩中實難以聆聽自我、覺知自我，卻可能只是淹沒其中；尤有甚者，若參與此中的表演者不能享受這樣的喧鬧，他大概就變成了一個表演的傀儡——這終究是對凱吉提倡「覺知」與「自由」的一個反諷。當他強調每個角色、每個音聲素材都一樣重要時，事實上形同每個物件都一樣不重要，所謂去中心化與平等的價值觀，並無法藉由簡單並置的存在模式即可完成。凱吉最大的問題，在於他常由出世法的理想擬境，套用於人世間的俗常事務中。以交響樂團的例子來說，這是一個世間固有的組織，它遵循了世間法則——設立指揮、藝術與行政總監等權力階級架構，團員則以其專長各司其職——而得以運

36　參閱Low, *Religion and the Invention(s) of John Cage*, 177-181, 190.

作，凱吉卻以一個不落世間法則、禪宗所追求的個人自由精神為理由，賦予樂團成員行其所欲的「特權」，故而產生了世間法與出世法的扞格，自然令人無所適從，他可能終身都沒有覺知到此矛盾發生的問題所在。終究説來，凱吉對「緣起性空」引申出來的「相互滲透」與「自由無礙」，以半吊子的模擬來轉譯，箇中的片面性，無疑扭曲了禪的真義。

誠然，凱吉中壯年時期抽象冷冽的「類科技」作品，雖説透過最「無我」的操作方式作成，卻是最具「排他」性格的作品。以禪宗正解的角度來看，人世間原來存在的音樂，實不應由於強調寂靜、噪音與為了推翻傳統而被排除——這一切必須等到凱吉年歲更長之後，才逐漸有所改變。的確，由他後來所創作的大型曲目中，可看出生活的脈絡在其作品中愈益受到重視。例如1972年的《鳥籠》（*Bird Cage*）包含日常生活中各類幽默、可辨認的有趣對話與聲響，1979年的*Roaratorio*則指向與愛爾蘭有關的各類音聲，是一種大型疊床架屋的聲景（此曲與愛爾蘭作家喬伊斯〔James Joyce〕的小説《芬尼根的守靈夜》〔*Finnegans Wake*〕有關）——這些龐大同時性音聲素材與活動的演示，開始蘊含了生動的文化足跡。這些曲目似乎應和了凱吉創作音樂的目的：

> 它是一種「刻意的無目的性，無目的性的玩耍（演奏）」（a purposeful purposelessness, a purposeless play）。然而，這種玩耍是對生命的一種肯定——不是試圖從混亂中建立秩序，也不是在創作中給予改進建議，而只是喚醒我們生活的一種方式，一旦個人的心靈和慾望，能脱離尋常軌道而自行其是，這是非常好的。[37]

這種喚醒生活、肯定無目性的玩耍的信念，也讓人想起他的另一番話語：

> 我必須要找個方法讓人們不是笨拙地擁有自由，他們的自由將使自己看來高貴……。我這個問題成為社會性而不是音樂性的問題。[38]

37　Cage, *Silence*, 12.
38　Cage, *A Year from Monday: New Lectures and Writings*, 136.

相對於視覺藝術所提供的私領域愉悦感，音樂對凱吉而言，主要是一種公領域的創作。[39]從他1960年代以降的書寫來看，凱吉開始具有強烈讓世界更美好的使命感；他認為東方的訓練在於使個人內心平靜，以利尋找終極真理，但這種訓練也應該擴大為一種社會化的形式。五十來歲的凱吉對音樂失去熱情，但對具社交性與無政府狀態的活動感興趣，除了杜象、哲學家布朗的思想啟迪之外，麥克魯漢的全球村、巴克敏斯特・富勒去中心化世界社區（decentralized world community）的概念，亦對他產生積極性的影響。[40]換句話說，無政府主義在1960年代後，和禪宗形成一對位性關係而給予凱吉綜合性的啟示。此階段他也持續引述梭羅的文字作為他各種創作的內容物。他說：

　　我們需要的是使用藝術改變我們的生活──對我們生活有用的藝術。[41]

　　創作「對我們生活有用」的音樂，意味著對世界有直接的領會與回應，並與世界達成一種創造性的連結──這或許解釋了何以凱吉不斷創造「外向性」，並帶有教導意味的作品，而非禪宗「內省性」作品的緣故。當1976年他創作 *Apartment House 1776* 這個與美國建國兩百週年有關的曲目時，集結了十八世紀一個美國家庭可能演唱、演奏或聆聽的音樂：新教徒、西班牙後裔、印地安、非裔等不同族群的音樂，以雜耍的精神同時演出。真正説來，愈來愈以無政府主義角度來關心社會的凱吉，並沒有逃脱對人作為文化主體之意義關切；他終於「打開」自己，以具美國身分認同的音樂概念，表達了與土地、歷史的連結。

（五）回返寂靜與觀照內在

　　真正説來，這些具公領域與外向性格的音樂作品，與東方傳統性的禪藝術氣質相去甚遠，其豐沛盎然、有時呈現過度飽和的樣貌，很難與傳統簡潔有力的禪

39　參閱Kostelanetz, *Conversing with Cage*, 181-182.

40　Cage, *A Year from Monday*, ix. 大多數的西方學者對凱吉中後期的作品，傾向以社會性意涵濃厚的「無政府狀態」來解釋，殊不知悟道者以慈悲心回返社會，亦是禪佛修行的宗旨。

41　Kostelanetz, *Conversing with Cage*, 225. 原文："What we need is a use of our Art that alters our lives—is useful in our lives."

機、禪趣相比擬。不過，凱吉晚年的作品呈現內向性格的轉向，其變化著實耐人尋味。就整體音樂創作的走向來看，凱吉於1950年左右、近四十歲時受禪宗影響後的作品，和晚期的作品差異頗大。中壯年時期的凱吉以極端刻意的「不刻意」方式，做出複雜艱澀的曲目；不過他後來深切反省，直接指出《變易之樂》與《威廉混音》「非人性面向多於人性的面向，雖然僅是聲音的呈現，這控制人、控制演出者的事實，讓這些作品具有科學怪人般的駭人面貌」，因此，「我廢掉自己的作品」。[42]由此可見，隨著生命步入晚期，凱吉逐漸走向一個放手的階段。當不再執著於嚴格繁複的機遇性手法時，凱吉1969年的*Cheap Imitation*，令人驚異地回到像1948年*In a landscape*和*Dream*等這類受到薩替影響，簡潔、趨近極限主義式的音樂。學者William Brooks指出凱吉音樂生涯創作的演變，正如禪宗所闡釋「見山是山、見山不是山、見山又是山」的悟道歷程，點出凱吉1950年前「未識禪」之時、1950至1970年「習禪前期」、與1970年以後「習禪後期」的三種不同境況。[43]筆者認為以此原則區分凱吉音樂創作生命的早期、中期與晚期，對於理解他的作品來說，不啻為一種方便法門。

　　誠然，凱吉晚期作品確實有些關鍵性的變化。其1978年為管絃樂團的*Quartets I-VIII*進入一種無目的性、清朗稀疏但和聲悅耳的音聲境界；為獨唱而寫的*Mirakus²*（1984）和*Sonnekus²*（1985）要求歌手以不帶顫音的方式演唱，前者是無伴奏純樸簡單的吟哦，後者則如靈歌、民歌般清透、輕巧；1985年的《龍安寺》（*Ryoanji*，見譜例3，長笛與打擊樂伴奏版本）[44]以蜿蜒起伏的微分音主旋律（即譜例上所示，透過對石頭邊緣而畫出的不規則線條），表現靜穆、暮鼓晨鐘似的氛圍，有些演奏者會採用日本傳統樂器如篳篥（hichiriki）與龍笛（ryûteki）來取代西方樂器，相信頗為享受尺八音樂的凱吉[45]，不會反對這種可能傳達了

42　凱吉不止一次地提到這些省思。見Cage, *Silence*, 36. Richard Kostelanetz, ed., *John Cage: An Anthology* (New York: Da Capo Press), 19.

43　William Brooks, "Music II: from the Late 1960s," *The Cambridge Companion to John Cage*, ed. David Nicholls (Cambridge: Cambridge University Press, 2002), 132.

44　John Cage, *Ryoanji for Flute and Percussion Obbligato* (New York: Peters Edition, EP 66986d, 1985).

45　凱吉曾提及自己相當享受尺八的音樂。參閱Cage, *Silence*, 125.

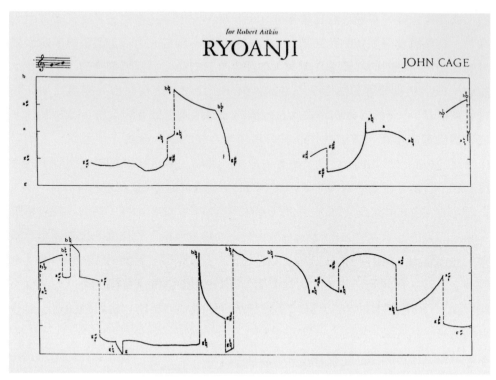

譜例 3　凱吉，《龍安寺》長笛獨奏起始部分

更為典型日本風味的作法。此外，1986年*Hymnkus*讓樂器或歌者各自在特定的音域、特定的十七音旋律、特定的時間長度中，如同誦經般重複演奏，全曲因而產生回音繞樑之感；同年的*Haikai*（for gamelan）以東南亞竹笛、鑼等甘美朗樂器，透過緩慢的步調讓各個音充分共鳴——從這些具有宗教精神性的作品中，可知凱吉藉由對日本文化的轉譯，嘗試建立一種趨近禪文化的音樂，其中曲名帶有kus字眼的都直接指涉日本俳句（Haikus）。這些「東方化」的努力，的確幫助他在創作裡累積與趨近東方文化的神韻。

　　另一方面，*Hymns and Variations*（1979）是為十二部擴大的人聲而寫（twelve amplified voices）的音樂，凱吉透過和聲簡化的方式（harmonic subtractive techniques），處理十八世紀美國作曲家William Billings的兩首聖歌，以變奏曲的模

式呈現舊日歌曲，但演唱者必須去除顫音（vibrato），並且只以母音演唱。這種質樸、未帶詞義、透過現代音響而放大的人聲，有點類似中世紀在教堂中演出的葛利果聖歌。凱吉過去強烈抵制西方傳統音樂與宗教，此曲的創作顯示其心境的改變，跳脫對「抵制」本身的執著。

　　客觀說來，凱吉1950年代宣稱去除個人品味、記憶以求聲音回歸聲音本身的理想，實際上從未徹底實現過——因為每個透過機遇性而選擇的素材，都帶有他個人品味的痕跡。但是，*Child of Tree*（1975）和*Branches*（1976）直接以植物作為樂器「演奏」，*Inlets*（1977）則運用大小不一的螺，由演奏者搖晃內部水體，偶爾再吹奏它們——這些直接以自然物來製造聲音，某種程度似乎較符合讓聲音回歸聲音本身，並泯滅品味與記憶的理念。另一首由緩慢到無以辨認主體性的*ASLSP*（意思是As Slow〔ly〕and Soft〔ly〕as Possible，盡可能的緩慢與輕柔，1985）原先是為鋼琴獨奏而寫，凱吉指示在表演中，應該實現時空之間的對應關係，以讓音樂聽起來和看起來是一樣的，傳達一種宇宙無垠的意象。[46]這種統合感官受覺的想像，某種程度是多維度感受互融、自身與外界結合為一的理想。*ASLSP*後來衍生出長達639年、為管風琴的*Organ2/ASLSP*（1987），是人類目前可以想像的時間上最長的音樂作品。[47]整體而言，無論是自然聲響，或是超越時空、無由真實完整體驗而充滿想像空間的作品，都需要安靜的身心才得以聆聽，這裡的單純、幽微又不乏幽默的興味，直可與吳汝鈞所謂的禪機、禪寂與禪趣有所連結……。

　　另一類較具完整內觀性格的作品，應是凱吉從1987到1992年間所創作的52首「數字作品」。在此系列作品中，作者以數字做為曲子名稱，數字本身也是樂曲演奏者的數量；若同數字有多個曲目，則會在底數上加個指數以資區分（比如3的6次方即是三重奏的第六首曲子）。凱吉運用所謂的「時間括號」（time

46 見凱吉基金會網頁的曲目介紹說明http://johncage.org/pp/John-Cage-Work-Detail.cfm?work_ID=30 "John Cage indicates that, in a performance a correspondence between space and time should be realized so that the music 'sounds' as it 'looks'."

47 此處指的是以凱吉*ASLSP*所發展出來，預計長達639年的管風琴曲目，見"John Cage Organ Project in Halberstadt," https://universes.art/magazine/articles/2012/john-cage-organ-project-halberstadt/

brackets）去規範一個特定時間長度，「數字作品」系列基本上就是在這個特定結構中，實現如天氣一樣的「過程」概念（aspects of process〔weather〕）。[48]「天氣」是凱吉經常提起的意象詞，指涉複雜、混亂、無法全然精確預測的狀態。他通常設定演奏者在某個時間段落自由開始或結束，演奏者因為一起演奏而在一起，並非基於相同的想法、合拍的節奏、或是指揮的緣故而在一起；這是一種無政府狀態的小宇宙縮影，他們唯一的共識是對於時間的概念。[49]

　　與早些時候的「無政府社會縮影」比起來，「數字作品」有完全不同的氣質。由於每個「時間括號」常僅包含單音，或是兩到三個以圓滑線結合的音符（極少的例子到一串音符，如 *Thirteen*，1992），因此它們素樸的長音和簡潔單純的素材，常造成單薄透明的音響。從譜例4可以觀察到凱吉為弦樂四重奏的《四》（*Four*, 1989）[50]起始部分的「時間括號」：左邊第一小提琴分譜最上方所標示的時間「0'00"←→0'22.5" 0'15"←→0'37.5"」，代表的就是在0秒到37.5秒的演奏時間內，第一小提琴手必須以A、B兩個音作為一個單位，在0秒到22.5秒之間開始演奏，在15秒到37.5秒之間結束，由演奏者自行在這特定的時間範圍內進出；右邊的第二小提琴分譜，則顯示一個降A低音，同樣必須由第二小提琴手在0秒到22.5秒之間開始演奏，在15秒到37.5秒之間結束。凱吉一向給與演奏者相當的自由度，故每次的演奏效果皆會有所差異。

　　由於凱吉認為時長對於聽者的體驗極其重要，因此「數字作品」每首長度都超過二十分鐘，最長者亦到七十分鐘左右（*Four*[4]，1991）。小型編制的樂曲大部分時間都在弱音與極弱的演奏狀態中，偶爾有短音的強奏；樂曲的進行主要由長音單獨或交疊演奏，且佐以大片的靜寂。大型編制者則可能有氣勢磅礡的時候，亦不乏神聖威嚴之感。有趣的是，極高的透明度在長時間的演奏裡，有時反而引致一種張力與強度，產生凝止靜謐、冥想氛圍的空間感；綿延的音樂體現了或和

48　引自Rob Haskins, *Anarchic Societies of Sounds: The Number Pieces of John Cage* (Saarbrücken: VDM Verlag Dr. Müller, 2009), 32. 原始的打字資料稿在西北大學檔案館，這應是首批「數字作品」演出的節目簡介文案。

49　Joan Retallack, ed., *Musicage: Cage Muses on Words, Art, Music* (Hanover, N.H.: Wesleyan University Press, 1996), 50-51.

50　John Cage, *Four* for String Quartet (New York: Peters Edition, EP 67304, 1989).

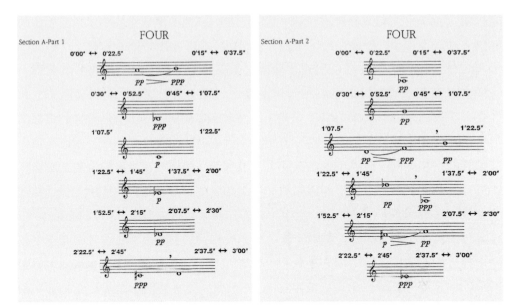

譜例 4　凱吉，《四》前三分鐘的小提琴分譜。左邊是第一小提琴的分譜，右邊是第二小提琴的分譜。©1989 by Henmar Press, Inc. Used by permission of C.F. Peters Corporation. All rights Reserved.

諧或不和諧的和聲感，提供聽者從容享受與覺知的可能性。[51]它們可說遙遙呼應了禪宗傳統的美學情調，特別是採用東方傳統樂器的樂曲（例如為小提琴與笙的*Two⁴*，1991），更貼近所謂不均齊、簡素、枯高、幽玄等禪文化性格，是一種聲響迴盪的存在感。

　　學者James Pritchett認為，凱吉「數字作品」系列與其視覺藝術作品擁有最佳的類比關係：漂浮在時間與空間中的碎片素材，是它們的共同特色。[52]無庸置疑的，凱吉1980年以來的視覺藝術創作，與音樂作品共享互通的質素，即便他仍然使用往日的機遇創作手法，但所選擇的素材、控制的變因已不同於舊日。經過多年來投入「擲骰子」放空的訓練，他彷彿培養了某種「定」的修養，對於中國老

51　參閱Haskins, *Anarchic Societies of Sounds*, 27-28. Haskins在此研究中為「數字作品」佐以不少pitch sets、pitch-class sets、interval-class sets等分析，證明這些作品回歸傳統音樂的定義範疇。

52　James Pritchett, *The Music of John Cage* (Cambridge: Cambridge University Press, 1996), 202.

莊哲學、日本文化與禪藝術的理解，也就一步一步地融入其作品中。凱吉曾接受德國人訪談而指涉「數字作品」系列，稱自己「終於寫出美麗的音樂」。[53]然而，這些可能讓聆聽者進入發呆狀態、徘徊於無喜無憂意識邊緣的音樂，「美麗」究竟意味著什麼呢？以大型編制而饒富變化、長達三十分鐘的曲目《六十八》（*Sixty-Eight for Orchestra*, 1992）來看，每位演奏者面對相同十五個樂音的素材演出，但每人開始與結束的時間點不盡相同，大家在此起彼落中讓同一個音高蘊含了迥異的音色共鳴，造就深邃的穿透力，再加上一些無特定音高的金屬、木質打擊樂器聲響融入其中，使作品靜如處子、動如脫兔，箇中蘊含的能量，像是綿延不絕的誦經與祈禱，如同梵唱的流瀉。日本作曲家武滿徹（Toru Takemitsu, 1930-1996）曾說，相較於西方音樂中節奏、旋律與和聲的主導性，日本音樂考慮更多的是聲音而非旋律；像尺八的音樂常被視為具「一音成佛」（Ichion Jōbutsu）的質素，即暗示在一個聲音中可探索宇宙。[54]究其實，聲音的啟示當然不只一音，說一音大抵是頓悟的概念。凱吉是否對這類日本聲音有所想像與類比呢？

　　「數字作品」系列作為凱吉的天鵝之歌，它們顯示了凱吉對於「情感」的美麗不再拒於千里之外。凱吉在1970年時曾與人對談「情感」這個議題：

> 凱吉：情感就跟所有的品味與記憶一樣，與自我的關聯太深。情感的出現表示我們內在被觸動，而品味則顯示我們的外在被觸動。我們把自我置於牆內，而這牆甚至沒有可讓裡外有所溝通的門！鈴木大拙教我把牆推倒。重點是把個體放在那發生萬象的流動之中，要做到這一點，就必須把牆拆掉；品味、記憶與情感，都要將之削弱；所有的堡壘都要夷平。你會感受到情感；只是不要以為那有多重要……。如果我們堅守著情感，還予以強化，那麼情感就會在世上造就一種危急的狀況，正如現今整個社會所陷入的這種處境！

53　Gisela Gronemeyer, "I'm Finally Writing Beautiful Music: Das numerierte Spätwerk von John Cage," *MusikTexte 48* (1993): 19-24.

54　Toru Takemitsu, *Confronting Silence: Selected Writings* (Berkeley: Fallen Leaf Press, 1995), 65.

查爾斯：你已經宣示一個冷漠的誓言。

凱吉：我願意有感情，只是不要變成情感的奴隸。[55]

　　是的，凱吉在中壯年時為了打破慣習、去除我執與情感，刻意抹煞樂曲中的
人性溫度。事實上，禪悟並非是一種無感情或去除感情的生命體證；相反的，體
證生命本源者更具慈悲之情，更願解眾生之苦。所謂清淨心，很可能是在一種不
感到情感的情感狀態裡，但那卻是最深沉的大感大情，連結一切卻無我，付出一
切而無著，從私人情慾到大我公眾、世代、生界都可連結而無礙。禪修是為使禪
修者擁有不受情感、情緒波動的能力，凱吉或許在生命晚期才領悟此要義。正如
學者Rob Haskins所觀察，「數字作品」系列允許情感如如展現，聽者終於可以相
應的情感回應。[56]

（六）總評：真謬如如觀

　　著作等身的美國音樂學者拖洛斯金（Richard Taruskin），在凱吉過世一年
後，寫了一篇堪稱嚴厲的批判文──〈不為音樂的耳朵：凱吉可怕的純粹性〉
（"No Ear for Music: The Scary Purity of John Cage," 1993），指陳凱吉在音樂界扮演
如小丑、異教徒的角色，不僅帶著禁慾、清教徒特點，又具神秘難解的菁英式學
院氣息，此外還擅長胡扯，也瞧不起群眾。最可怕的是他透過機遇性操作讓「腦
袋空空」，公開棄絕人格與學識，此乃令人蒙羞之舉（shaming）。最後，拖洛斯
金模仿布列茲宣告「荀白克已死」的態度，宣稱「凱吉已死」，判定這位舊學派
的大師將一去不復返。[57]

　　面對凱吉自家人如此嚴苛的「音樂人格」評論，我們究竟該如何看待他呢？

55　Cage and Charles, *For the Birds*, 56.

56　Haskins, *Anarchic Societies of Sounds*, 223.

57　此篇文章原刊登在*New Republic*, 15 March 1993. 後來收錄於Richard Taruskin, *The Danger of Music and Other Anti-Utopian Essays* (Berkeley: University of California Press, 2009), 261-279.

平實而論，拖洛斯金對於禪學只侷限在「清靜無為」（quietism）的概念而已，因此通篇文章對凱吉僅賦予西方歷史文化角度的解讀，特別是在二戰後冷戰的氛圍下詮釋，對他終究不算公允；況且，凱吉一生致力於創作他認為有用的音樂，試圖泯除藝術與生活的界線，並廣邀大眾參與，指控他瞧不起群眾，亦是無稽之談。然即便批評殘酷如是，拖洛斯金對凱吉的幾首作品仍給予相當高的評價，其中他認為「數字作品」中的《四》具有節制、輓歌的性格，也如高貴的搖籃曲，「不僅光榮地實現了凱吉所倡議的禪的寂靜主義，也有『天真詩歌』的特質……『寧靜、純潔和歡樂』」。[58] 由此可見，凱吉對藝術界的貢獻不僅止於觀念上的啟發，他尚有不少作品，具備反覆聆聽的價值。

作為一位音樂家，凱吉從來就是一位非典型人物。他說：「我其實不懂音樂，在寫出音樂之前，我聽不到心中的音樂。從來沒有。我沒辦法記住一條旋律……這些大部分音樂家都擁有的東西，我卻沒有。」[59] 他也向老師荀白克坦承，自己對和聲沒有感覺。[60] 若這一切為真，凱吉何以繼續創作音樂呢？事實上，他的非典天分醞釀了大破大立的可能，而這一切的觸緣，恰好由東方禪所引爆。在哲學家與心理學家佛洛姆（Erich Fromm, 1900-1980）看來，西方的心理分析與東方的禪佛教，都是關乎人的本性的理論，並且是導致人的泰然狀態（well-being）的實踐方法。他說：

> 泰然狀態是到達了理性充分發展的狀態——此處所用理性二字並不僅是知性判斷的意義，而是（用海德格的說法）「讓事物以其本身的樣子」而存在，並由此掌握真理。只有當一個人克服了他的自我迷戀，變成開放的、有回應性的、敏銳的、覺醒的、空虛的（用禪宗的說法），他才能泰然。泰然狀態意謂對人與自然充分關切，克服隔離與疏離，而體驗到與一切的存在之物合而為一。[61]

58　Taruskin, *The Danger of Music and Other Anti-Utopian Essays*, 272.

59　William Duckworth, *Talking Music: Conversations with John Cage, Philip Glass, Laurie Anderson, and Five Generations of American Experimental Composers* (New York: Da Capo Press, 1999), 7.

60　Cage, *Silence*, 261.

61　Fromm, "Psychoanalysis and Zen Buddhism," in *Zen Buddhism and Psychoanalysis*, 91. 中譯見佛洛姆，〈心理分析與禪佛教〉，取自鈴木大拙等著，《禪與心理分析》，頁146。

凱吉與禪的結緣，很重要的原因即是追求生命「泰然狀態」（即是俗稱的幸福感）的驅動力，他透過此具有靈魂拯救意義的工具，尋得了心性的寧靜，並真誠地「轉譯」或「轉化」某些素材以表現自己所理解的概念，特別是「相互滲透」與「自由無礙」——的確，他是位非常善於轉譯的藝術家，喬伊斯小說《芬尼根守靈夜》被轉譯為 *Roaratorio*，梭羅的日記被轉化為《空寂之言》，他也將圖形作品轉化為音樂——然而，到達理想的禪修境界，絕非一蹴可幾之事，凱吉的音樂創作著實也反映了他的狀況。

　　基本上，凱吉之所以長久為前衛藝術家所敬重，與他慷慨熱情、並逐漸走向謙遜無我的人格是有關的。然而，凱吉畢生致力於屏除「自我迷戀」而希望「變成開放的、有回應性的、敏銳的、覺醒的、空虛的」人，並且如宣道者般無悔地以音樂模擬、闡釋他認可的禪概念，卻因為種種原因產生落差與偏離，導致音樂界與宗教界對他皆頗具微辭。宗教界最明確的譴責之一即是凱吉對形式的否認與排解，把原是「空性」的「空」變為只有表面字義的「空」。事實上，「空性」形而上的性質，原來就難以形而下之質表述，凱吉從「白色」、「寂靜」到「空間」的類比，都難以表達「空性」萬分之一，這種淺薄化的誤導對禪宗發展顯然是不利的。

　　其次，凱吉既知「相互滲透」與緣起論有關，應知禪者修行即是要覺知因果進而跳脫因果、離苦得樂，而不是跳進刻意製造的一種無解因果——這無解因果就如其亂碼般、令人無所適從的音樂。另方面，凱吉高度重視個人自由，也刻意營造演奏者「自由無礙」的表演情境，但這種無政府狀態下的自由，卻是缺少戒律、控制的作為，完全違背佛教「戒、定、慧」的三學基礎。他的「相互滲透」與「自由無礙」經常否定結構性的東西，但在世間法中，我們只有透過結構才可以綿密而複雜地架構知識體系，並且讓我們有效溝通與傳播；而能夠自由地進出框架的人，恐怕才是成就出世法的真智慧者。然而，凱吉卻說：「我不把藝術當作藝術家與觀眾溝通的工具，而是把它當成一種聲音的活動，透過此活動，音樂家讓聲音成為它本該有的樣子。」[62]他根據「如如」（Suchness）的概念，堅持

62　Kostelanetz, *Conversing with Cage*, 42.

「讓事物以其本身的樣子存在」、「讓聲音就是聲音本身」，展現對外物不即不離的態度。事實上，「如如」意味著避免情緒化介入，而以客觀角度看待事物，不是完全沒有價值判斷，或什麼都可以接受，因此凱吉「甚麼都可以來」（Anything goes）的作法，自然飽受批評。

再者，機遇性操作所帶來的放空乃至無我的心境，相信對凱吉身心產生了訓練的成效，除此之外，他也透過此操作在音樂中模擬了佛教非目的論、非線性的世界觀，並且創造了一種強調素材的行進過程，但無所謂素材之間是否具有關係的音樂。由禪宗的角度來說，放空是為去除雜念、摒棄我執做準備，放空本身不是修行的目的；另一方面，佛教藉由超越時間、相對、因果、道德等世俗面相，而強調無目的性的世界觀，一切概念皆有其修行覺知的脈絡。可惜的是，凱吉在某些作品的運作中，讓放空就只是放空，讓無目的性就只是無目的性，讓沒關係就只是沒關係，讓聲音就只是聲音而已，這一切皆指向虛無主義，而不是積極正面的禪意。

然而，隨機性的運作難道無有可取之處？非也。大自然界中隨時隨處都有隨機性、偶然性的美感：落花紛飛的隨意瀟灑、大山大水的鬼斧神工，皆天地造化在特定素材和語境中的隨機運作。凱吉晚年間仍然以機遇性技法來創作，但是其音樂如「數字作品」系列，所運用的素材愈來愈單純，在一種自由與控制之間的張力中，簡潔之氣直接呼應了中國、日本禪宗美學裡高遠、孤寂、寧靜的三昧境界。其中更可貴之處，是他在「數字作品」系列中釋放了情感表達的可能性。誠如鈴木大拙所說：

> 在感情達到最高潮的時候，人往往會沈默不語。深受禪學影響的日本藝術家，不論在任何時候、任何地方，都儘量用最少的詞句和筆觸去表現自己的感情。因為如果把感情全部表現出來，那麼暗示的餘地就會化為烏有。暗示力可以說是日本藝術的奧秘。[63]

63　D. T. Suzuki, *Zen and Japanese Culture* (Princeton: Princeton University Press, 1959), 257.

這份情感的暗示力量，伴隨著凱吉由外而內的觀照轉向，因而賦予其晚期部分作品較為深刻的禪意。誠然，每一石塊，每一音聲，都是佛法萬象的張顯；宇宙之示現可以具象，也可以抽象，它恆處極度複雜的動態、立體交互變動的因果關係中，而音樂如何能模擬萬象、映照真理？或許，凱吉是在晚年逐漸抖落一身塵埃後，終於在真理的門口張望到一絲光亮、觸碰到法喜的可能……。他曾經有所感慨：

> 關於我所做的一切，我不希望因禪之名而被指責；雖然我懷疑若是沒有經過這些禪學的陶養，我是否會進行我所做的一切。……如今，在二十世紀中期的美國，甚麼是禪呢？[64]

　　也許凱吉要問的是，在二十世紀中期的美國，禪究竟可以如何改變人們？可以帶往人們走向何方？長久以來，凱吉以傳道者的角色使音樂承載訓練的功能，模擬佛教的世界觀，但聽眾若沒有禪佛的背境概念，或是無意接受此種精神價值體系，這類音聲就顯得僅是奇異、無聊或有趣；而即使瞭解禪佛概念與音樂的關係，箇中仍有諸多誤區，從宗教正解的角度來看，就難免有荒謬之感。慶幸的是，他對禪佛虔誠的信念，終於在多年努力之後的生命晚期，有了靈悟的趨向，並且在創作中顯現。總之，無論凱吉是跳樑小丑還是蓋世的精神領袖，他的「即非詭辭」顛覆了歐洲音樂傳統，全面的打開了聲音世界；他的確為音樂世界帶來了「突變」性的刺激，改變了整個音樂生態。誠然，「演化從來不是導向完美，任何『成功的』設計，只因特定時空的環境而『成功』，而『成功』與『失敗』都是『目的論』下的迷思，上帝沒有這類『偏見』」。[65]凱吉的作品是否值得一聽或有可議之處，他的世俗性「成功」，意味著特定時空環境成就了這份因緣，而上帝沒有偏見，人類也只是盡可能的如如觀照而已──的確，凱吉透過禪、禪透過凱吉，人類文化遂有這麼一段影響深遠，但仍需深入關照之東西交會的動態演繹。

64　Cage, *Silence*, xi.
65　見學者陳玉峯「山林書院部落格」的〈雙頭鳳冠名「黑板」？〉，http://slyfchen.blogspot.tw/

二、見山又是山：凱吉視覺藝術中的禪意解讀

凱吉在Crown Point Press從事版畫創作（1982）©John Cage Trust

藝術的最高境界是無藝。

The highest condition of art is artlessness.

～～梭羅[1]

凱吉誕辰百年之際（2012），在National Academy Museum展覽的現場照片。

前言

　　凱吉在1970年代之後的人生晚期，跨足到視覺藝術領域，並且產出了相當分量的作品：從1978年（66歲）開始到去世為止的十四年間，他每年都到加州奧克蘭的Crown Point Press版畫工作室，從事兩個星期的版畫創作，在該處總共產出了27組版畫作品（包含了667張個別作品）；1983年，他在維吉尼亞州Mountain Lake Workshop，首度以水彩為媒材進行創作；爾後，又於1988、1989及1990年造訪該地，創作了極富特色的水彩作品，其有正式紀錄者達124件。無庸置疑地，這兩個工作室是凱吉視覺藝術創作的重要推手。除了版畫與水彩作品之外，再加上凱吉在紐約自家所繪，大約150件的素描塗鴉──這些大體構成了他近千件視覺藝術作品的全部資產。[2]整體而言，凱吉從一開始以乾冷為基調的版畫──包括凹版

1　Henry Thoreau, *Thoreau Journal* June 26, 1840 (IV, p. 56) https://www.walden.org/work/journal-i-1837-1846/ Chapter 原文："The highest condition of art is artlessness."

2　參閱Kathan Brown, "Visual Art," in *The Cambridge Companion to John Cage*, ed. David Nicholls (New York: Cambridge University Press, 2002), 109 以及https://www.youtube.com/watch?v=WGNwiQviiGU&t=16s (John Cage at Work, 1978-1992); Ray Kass, *The Sight of Silence: John Cage's Complete Watercolors* (Roanoke, VA: Taubman Museum of Art; New York: National Academy Museum, 2011), 13.

本頁與次頁圖・凱吉誕辰百年之際（2012），National Academy Museum的展覽不僅展示其作品，亦有作畫使用的羽毛、石頭，以及特製的大型筆刷等。

直刻法（drypoint）、
銅版腐蝕製版法
（aquatint）、照相腐蝕法
（photoetching），以及凸
版拼貼版畫（collagraph）
等技法製作的成品，到後
來呈現清逸妙境的水彩暈
染表現，可說是自成一家
風格。以筆者的觀點而
言，凱吉生命最後約十年
的視覺藝術作品，可說集
中地體現了禪的精神。

　　凱吉的書房中包含諸
多禪、佛教與老莊書籍，
多本禪宗繪畫相關書籍的
存在，可以證明他對禪宗
藝術並不陌生，他也曾說
中國禪宗《十牛圖》是他
鍾愛的讀本之一[3]——這畢生的學養，確實是其晚年美妙果實的基礎。近年來，他
的視覺藝術作品陸續在西方國家展出，逐漸為世人所知，在藝術市場中的反應也
相當熱絡；另一方面，Crown Point Press版畫工作室與Mountain Lake Workshop水彩
工作坊，也以書籍與影音形式公開凱吉的創作過程，其媒材、工具、技巧與進行
方式等已昭然於世，故而逐漸受到世人矚目與討論（見展場圖）。[4]但是，從何種

3　凱吉擁有相關專書的手稿如Stephen Addiss, *The Art of Zen: Paintings and Calligraphy by Japanese Monks 1600-1925* (New York: Harry N. Abrams, 1989).《十牛圖》是禪宗特有的修行圖示，自宋代以來在民間流傳多種版本。

4　這些是2012年在紐約市National Academy Museum，凱吉作品展覽現場的照片，感謝何政廣先生提供。其他相關資訊，參閱Kass, *The Sight of Silence: John Cage's Complete Watercolors.* 以及Kathan Brown, *John Cage Visual Art: To Sober and Quiet the Mind* (San Francisco: Crown Point Press, 2000).

角度，我們可以認定凱吉視覺藝術作品之「禪意」呢？筆者首先透過對禪宗美學之基本理解，給出視覺藝術與禪宗內涵連結的理路，其次進入凱吉重要作品的脈絡性陳述，提點其作品特色，以及與中、日傳統性經典禪意繪畫之相互輝映處，探看這位藝術家的禪修理路，如何從「見山不是山」到「見山又是山」般的過程中漸入佳境，凸顯一個二十世紀東學西進的文化面向。

（一）禪宗美學與視覺藝術審美

所謂禪宗與其相關美學，主要指的是源自中國六祖惠能的南宗禪，以及其衍生的審美概念。這種始於唐朝而漸次成熟、廣為文人學士所接納，並深蘊於文化中的養分，在宋朝末期時傳入日本，爾後，透過中、日禪僧的密切往來，發展出有別於中國風格的禪宗，成為中、日文化相加乘的特殊產物，禪宗至此擴展為一種文化素養與藝術精神。二戰之後，禪宗思想與修行的方式，透過日本與華人的宣述與推廣，以Zen或是Chan為名，造成一股強勁且影響力深遠的風潮，它又次第發展為心理、精神分析與療癒的方法，晚近更成為一種時尚設計的核心思維。知名數位產品品牌「蘋果」創辦人賈伯斯（Steve Jobs, 1955-2011），對於禪宗式的美學實踐，只是其中一個不得不令人側目的例子。此種褪去宗教色彩，而以「正念」（mindfulness）之名在歐美波及開來的現象，是現有宗教體系無法滿足廣大人們心靈需求的重要表徵。

禪宗所追求的「父母未生時」的本來面目，也就是使生命的原型本色，從仁義道德等妄識情執（社會之道），以及天地萬有虛幻現象（自然之道）的束縛中解脫出來。禪者以戒律為基礎，坐禪為方法，由累進的漸悟為頓悟做準備，以進入個體本體（自性）與宇宙本體（法性）圓融一體的無差別境界——「涅槃」。然而，這類神祕的「悟」、終極性的「涅槃」，究竟是什麼呢？

> 悟是甚麼？是對空的直觀，是透過假象看到真實（象外），是剎那間突如其來地發現光明，是佛性我的挺立，是個體自由的境界。它同樣摒棄對道德、權力和經驗即世俗的種種關注，包括莊子所把握不了的時空，而把注意力集中到對萬象的看破，即所謂的無相。這種人格，最強大的精神力量是對空和佛性我的覺悟。如果說莊子的美學是對茫茫時空中條忽變化之萬

物的感性經驗，那麼佛教悟的美學就是對時空及其中之萬物的根本否定，是看空的感性經驗。看空世界的結果則是反過來對主觀之心的肯認，這個心就是般若（無相）與涅槃（佛性我）的狀態。[5]

「對時空及其中之萬物的根本否定」以及「對主觀之心的肯認」——這種以唯心論為基礎的世界觀，表徵禪是一種理想性的生命型態與生活方式；它的救贖作用，可讓人斬斷一切迷執的葛藤，透露那個無生無死、無斷無常的超越的主體性，讓人徹悟生死的議題。禪的修行，關鍵在對於人的生命的矛盾、背反的克服與超越。[6]爰此，證悟「空」、「無相」、了悟生死無常，而回返原有的清淨心，乃是習禪者核心的課題。事實上，禪宗文獻充斥著「空」、「無」、「寂靜」等類似的觀念，它們可能被視為虛無主義，或是否定性的寂靜主義（negative quietism），但是這個否定的世界，卻要通往更高或絕對的肯定。[7]向來為凱吉所景仰的黃檗希運禪師在《傳心法要》裡說：

> 此本源清淨心，與眾生諸佛、世界山河、有相無相，遍十方界，一切平等，無彼我相。此本源清淨心，常日圓明遍照。世人不悟，只認見聞覺知為心，為見聞覺知所覆，所以不睹精明本體。但直下無心，本體自現。如大日輪升於虛空，遍照十方，更無障礙。……然本心不屬見聞覺知，亦不離見聞覺知。但莫於見聞覺知上起見解，莫於見聞覺知上動念，亦莫離見聞覺知覓心，亦莫捨見聞覺知取法。不即不離，不住不著，縱橫自在，無非道場。[8]

據此，我們或可探問：「本源清淨心」何時可現？「直下無心，本體自現」！

5　以上參閱張節末，《禪宗美學》（台北：世界宗教博物館基金會，2003），頁80。

6　參閱吳汝鈞，《禪的存在體驗與對話詮釋》w，頁42。

7　參閱Suzuki, *An Introduction to Zen Buddhism* , 20-2；中譯見鈴木大拙，林宏濤譯，《禪學入門》，頁77-9。

8　黃檗斷際禪師，《黃檗山斷際禪師傳心法要》（台北：台灣商務，2011），頁5-6。凱吉所閱讀的英譯版本分別是：Huang Po, *The Huang Po Doctrine of Universal Mind, trans.* Ch'an Chu（竹禪），23-4.以及Huang Po, *The Zen Teaching of Huang Po: On the Transmission of Mind*, trans. John Blofeld (New York: Grove Weidenfeld, 1958), 36-7.

然則何謂「無心」？若欲「無心」，又為何需在見聞覺知中「覓心」？禪宗充滿了背反性概念，直逼存在的非理性境地。不過，黃蘗給學人的提示其實並不複雜，即對於自己的見聞覺知，應直觀而不起見解、不妄動念，但也毋須就此捨離；換句話說，學人應從「不即不離，不住不著」這種疏離靜觀、無所執著的態度，在自己見聞覺知的生命現象中去悟道。因為縱橫自在的清淨心，原是植基於十方世界而來的，正如「緣起性空」與「真空妙有」這類看似相反，實則一體兩面的概念，處理的即是如何在現象界中，「即煩惱而菩提」——透過修練而成佛。

故佛教雖言四大皆空，又說諸法非法、諸相非相，狀似弔詭難解，實因其不願落入人類思考二元性的囿限中，亦強調「教外別傳，不立文字」，避免以有限的文字曲解真理。然隨著歷史演變，禪宗愈來愈從無字禪走向有字禪，妙悟的分享開始超出唯心的範疇，而透過某些具體的形式演繹與詮釋，禪宗藝術即是一種體現出禪價值、禪性格的媒介或承載物。茲以形式、風格與內容等三個面向，來談論禪的內涵精神與視覺藝術的連結性，以作為後續說明凱吉藝術的基礎概念。

1、有與無、具象與抽象之形式

嚴格說來，禪宗雖講破相，但也離不開相，因為相能引導人覺悟，故其本質上講求色與空、體與用的統一。亦即是說，色、相和境界在此覺悟過程中，已經作為真如之心的證人，是不可缺席的，也正是在這個意義上，禪宗美學才是可能的。[9]的確，禪宗以色證空、藉境觀心，而色境在視覺藝術領域裡是必要的表達介面，因此禪宗某種程度直接地提供了內容素材，演繹「色即是空，空即是色」的道理。「色」與「空」、「相」與「無相」的辯證，向來是禪家的主旋律，學者吳汝鈞認為：

> 太強調無相一面來建立超越的自我、主體性，會淪於偏頗與消極。相是世俗層面、經驗的、現實的世界，無相不免含有遠離現實、孤高自處、不食人間煙火超離狀態的意味，因而不是充實飽滿的圓融境界。相固然不可執，因此要「無」相，但不能、不應停留在孤寂的無相狀態中，無相之後

9 參閱張節末，《禪宗美學》，頁135。

還是要還返回相的、現實的世界，才是上乘的教法。因此我們要「相而無相」，之後也要「無相而相」。

「相而無相」的工夫，不僅是突破二元論的相對限制，於突破之後仍須有所分別，但此分別並非執念之掛礙，而是一睿智性的分別。亦即是說，從「相」到「無相」是第一重翻騰，從「無相」到「相」是第二重翻騰，在這辯證的過程中，辨真偽、辨凡聖、辨佛魔仍是免不了之事，只是在修習中或可轉化負面為正面的東西。[10]

可見在禪修的過程中，「相而無相」、「無相而相」是一個必要的翻轉過程，而學人亦不可能永遠停留在不起分別念頭的狀態中。但在理想的狀況裡，禪者可在世俗與孤高的世界之間來去自如，這一切既有睿智性的分別，就存有表達的可能，藝術創作於焉而起。

鈴木大拙認為，如果邏輯是西方思想最獨特的性質，東方的論理方法則是綜合性的，它比較不重視殊相的闡釋，而著眼於對全體的直觀性把握。[11]這或許說明了為何西方美術界具有深厚的寫實傳統，而東方卻大抵傾向寫意，禪家更幾乎是意筆，絕不是工筆。在這種對全體直觀性把握的原則下，禪家自是傾心於把大自然心相化，故相關藝術品的抽象美學性格，乃是一個隨順自然的結果。「無相」是離相，雖然把相看空並不意味著絕對與相絕緣，但由離相、無相走向抽象化的表達，實是一種合理的演變。過去在禪者的公案問答中，向虛空畫一圓相，或畫在地上，或身體繞一圓圈來表示自悟境地，是一個極其普遍的現象。[12]可見抽象符號若此，乘載了禪宗文化的重要涵義。另外，禪宗著名《十牛圖》的第八幅〈人牛俱忘〉，以空無一物的畫面表達人與牛俱無存的狀態，此間真意，足堪玩味。

10　吳汝鈞，《禪的存在體驗與對話詮釋》，頁8，243-4。
11　參閱Suzuki, *An Introduction to Zen Buddhism*, 5. 中譯參考鈴木大拙著，林宏濤譯，《禪學入門》，頁52。
12　參閱印順法師，《中國禪宗史：從印度禪到中華禪》，頁414。

2、動靜自如之風格

禪宗的發展歷史久遠，不同宗派所形塑的禪風自有差異。默照禪和公案禪可說是其中最基本的兩種型態：前者靜態，主要是打坐，例如曹洞宗門風溫和細密，隨機應物，就語接人；後者動態，集中體現在公案所展現的禪宗機鋒，「棒喝」與「話頭」是其訓練的方法和工具。據《五家宗旨纂要》說：

> 臨濟家風，全機大用，棒喝齊施，虎驟龍奔，星馳電掣。負沖天意氣，用格外提持。卷舒縱擒，殺活自在。掃除情見，窘脫廉纖。以無位真人為宗，或棒或喝，或豎拂明之。[13]

的確，臨濟宗接人的方法單刀直入，機鋒竣烈，對學人剗情絕見，使其省悟。據印順法師的說法：

> 這一作風，被證明了對於截斷弟子的意識卜度，引發學者的悟入，是非常有效的，於是普遍的應用起來。說到打，老師打弟子，同參互打，那是平常事。弟子打老師，如黃檗打百丈，打得百丈吟吟大笑。強化起來，如道一的弟子歸宗殺蛇，南泉斬貓。[14]

由此面向看來，禪可以是動作性、動感性很強的一種宗教，這種修道過程中所展現的陽剛與粗暴之性格，與修道最終所求清淨心的境界，無疑有著極大的反差。而這種種極致性的樣貌，自然提供了藝術多元風格表現的養分。

然而，不論是什麼樣的禪修法門，坐禪是所有宗派的基本訓練。透過坐禪，學人摒除意念、欲望與目的，而有「止」有「觀」，並在此嘗試諦聽內在的聲息、呼吸，進而與自心抽象的本源接軌，讓自身生命的節奏與宇宙萬象的律動合而為一。但般若靜觀不是寂滅靜止，而是靜中之動，動中之靜。「遊戲三昧」是六祖惠能在《壇經》給予的一個關於動靜均衡之指示：

> 見性之人，立亦得，不立亦得，來去自由，無滯無礙，應用隨作，應語隨

13　南普陀在線＼太虛圖書館http://www.nanputuo.com/nptlib/html/201003/0814124473499.html
14　參閱印順法師，《中國禪宗史：從印度禪到中華禪》，頁410-1。

答，普見化身。不離自性，即得自在神通，遊戲三昧，是名見性。[15]

　　就學者吳汝鈞的解釋來看，三昧即是禪定之意，在修習三昧的過程中，意志的純化是最重要的功課。在方法上，這種功課需要在清淨的、寂靜的環境中進行，這是心靈必要的凝定階段。此階段的純化工夫完成後，心靈便可從凝定的狀態中霍然躍起，發為遊戲，教化眾生。三昧偏靜，遊戲偏動，兩者結合即是動靜一如的理想狀態；「禪寂」是靜感專定的三昧，「禪機」是大機大用的遊戲，「禪趣」則是介於遊戲與三昧之間的動靜兼具。[16]由此可知，「清淨寂靜」是學人習禪所需的環境品質，「心靈凝定」是意志純化的必要過程，「自由無礙」則是三昧後遊戲的瀟灑。而此等鍛鍊學人或悟後風光的景致，的確常透過禪宗藝術中「禪寂」、「禪機」、「禪趣」的意旨傳承，而予以後人啟示。

　　然而，動靜自如的心，應是建立在惠能所謂無住、無相、無念的三無實踐法，以及《金剛經》裡「應無所住而生其心」的基礎之上。以《壇經》對「無念為宗」的說法來看：

　　何名無念？知見一切法，心不染著，是為無念。用即遍一切處，亦不著一切處。但淨本心，使六識出六門，於六塵中無染無雜。來去自由，通用無滯，即是般若三昧，自在解脫，名無念行。[17]

　　終究說來，要達「見一切法，不著一切法，遍一切處，不著一切處」任運自在的境地，學人必須不受情感、意志、認知的影響，而在無住、無相、無念中，如如地、不增不減地還原事物本來面貌。這種不離不染、不即不離的態度，在審美經驗中，意味著心理距離的適當拿捏，暗示的是約略寫其型，疏離地觀看，不賦予過多情感或執著。一般說來，禪宗以空觀去除世俗的情感，以空靈澄澈靜悅的自性顯現為理想，但對某些禪者來說，真正的最高境界，或許是連純靜喜悅都消失融化的那種空寂淡遠的心境。

15　參閱李中華注譯，《新譯六祖壇經》，頁184。
16　參閱吳汝鈞，《遊戲三昧：禪的實踐與終極關懷》，頁164-5；以及吳汝鈞，《禪的存在體驗與對話詮釋》，頁66-7，72。
17　李中華注譯，《新譯六祖壇經》，頁60。

此外，中、日對禪美學的感受，亦因民族性的差異而有所不同。日本京都學派學者久松真一（1889-1980）對於禪的美學情調，有其系統性的研究，他的見解對西方思想界有一定的影響，其中最經典的說法，是禪文化表現中共通的七項性格：不均齊（asymmetry）、簡素（simplicity）、枯高（wizened）、自然（naturalness）、幽玄（profound subtlety）、脫俗（non-attachment）、靜寂（tranquility）。簡單地說，不均齊是否定某種完整性的東西，意欲打破規則；簡素就是樸素單純的表現；枯高則強調乾枯、孤危峻峭，或神聖與威嚴的意象；自然著重在無心、無念、本來面貌、順其自然的概念；幽玄暗示禪的無底性、無一物中無盡藏的奧妙；脫俗則是不拘泥於現實、獨脫無依、無礙自在的情境；靜寂是一種一默如雷、行亦禪動亦禪、語默動靜體安然的能耐。[18]誠然，這七大性格是禪藝術很重要的參照要素，但並非稱得上完整周全，它所顯現更多的是日本文化氣質的底蘊，一種極致性的特色。

3、孤高離塵與平凡日常之禪意內容

六祖惠能有云：「佛法在世間，不離世間覺。離世覓菩提，恰如求兔角。」[19]這個在世間求出世與解脫的概念，正是惠能與先前幾位寂然獨宿孤峰的祖師們，作風不同之處，也是禪宗日後所以能興盛的重要原因。不過，禪宗興盛之初，大體上仍屬於高階人士的生活風格，無論是中國士大夫與禪僧因談文論藝而有所交流，或是日本幕府之倚賴禪僧輔佐治事，都說明其雖具有入世的性格，但終究是帶有菁英氣質的宗教派別。然而，隨著時代演變，以及禪佛教在俗世地位的變更，禪宗藝術的題材與風格表現，乃因應時代的需求而有所變化。整體而言，相較於強調法系與信仰、用於佛事儀式之人物畫，以及表現閒寂孤高境界的水墨山水畫，活潑幽默佈教用的禪機圖，對於後世文化的影響更大。山水畫有其不言自明的題材，但禪機圖的日常生活題材，則有其俯拾皆是的廣泛性。[20]馬祖道一

18 參閱久松真一，〈禅と禅文化〉，《增補久松真一著作集 第五卷》（京都：法藏館，1995），頁41-3。

19 李中華注譯，《新譯六祖壇經》，頁64。

20 自中國宋元和日本的室町時代以來，水墨畫皆屬於文人高端的生活型態，真正面對庶民生活而表達自由闊達、輕妙灑脫與幽默的禪畫，尚待白隱慧鶴等禪僧的貢獻。參見福島恒，〈白隱·僊厓と「禅画」〉，《禅：心をかたちに》（The Art of Zen: From Mind to Form）（京都：京都國立博物館，2016），頁325-329；島本脩二編集，《圓空·白隱：佛のおしえ》（東京都：小學館，2002），頁27-32。

（709-788）禪師説：

> 若欲直會其道，平常心是道。謂平常心無造作、無是非、無取捨、無斷
> 常、無凡無聖。……只如今行住坐臥，應機接物盡是道。道即是法界，乃
> 至河沙妙用，不出法界。[21]

　　平常心既是道，遍地的日常物即是覺悟的契機，這使愈來愈多人把工作與
創作等凡常俗務，視為自身得救（personal salvation）的法門，入世與出世的界線
遂日趨模糊。鈴木大拙特別提示，我們生而具有成為藝術家的稟賦——不是如畫
家、音樂家等特殊領域的藝術家，而是生活的藝術家（artists of life），是生活的
創造性的藝術家。[22]這種在日常行住坐臥、應機接物中「即事而真」（指從個別事
物上顯現全體之理）的期許，可說是禪藝術的一種核心面貌。具體地説，只有當
藝術能夠以無限的真理為其依據，時刻皆求本心與大化的緊密聯繫時，藝術才能
成為一種生活方式——藝術家不再尋求，隨時發現，隨處即是。

　　儘管禪藝術題材的來源有多種可能性，禪畫之所以為禪畫的關鍵，仍在於它
是否表達了禪意。對於日本禪僧來説，水墨畫、詩畫軸、禪機畫等，就是他們對
禪的體悟之「繪畫化」，也是他們人生的縮影，以及對於「無」這個概念的言行
語錄；禪僧們的個性、行動、啟蒙與説道等內涵，都可能透過作品表達出來。[23]
久松真一在〈禪畫的本質〉中告訴我們：因為追求本來無一物，所以誕生了簡
潔；因為不追求特定的形式，所以產生了不均齊；因為沉潛到內心深處，所以直
入幽玄暗境；因為擺脫周遭的一切，所以體會深深墜下時感到的靜寂；因為從一
切對立回歸平等無差別，所以得到安穩平靜，回歸赤裸的自然，而有不受任何拘
束的堅強……。[24]

　　除此之外，久松真一也説：

21　佛光山宗務委員會主編，《佛光大藏經：景德傳燈錄四》（高雄縣：佛光，1994），頁1804。卷二八，江西大寂道一禪
　　師語。

22　參閱D. T. Suzuki, Erich Fromm, and Richard De Martino, *Zen Buddhism and Psychoanalysis*, 15. 翻譯參閱鈴木大
　　拙等著，孟祥森譯，《禪與心理分析》，頁37。

23　參閱福嶋俊翁、加藤正俊，《禅画の世界》（京都：淡交社，1978)，頁8-9。

24　參閱久松真一，〈禅画の本質〉，《增補久松真一著作集 第五卷》，頁256。

禪不外是本來的自己從內外一切形象脫卻開來，不為任何事情所繫縛，自
在無礙地作用而已。禪畫即表現這本來的自己的畫。在禪畫中，禪在畫面
上表現出來，它不是被對象化了被描畫出來，也不是對象化了的禪被描畫
出來。只是禪變成了畫，其自身以主體的姿態自己表現而已。……被描繪
的東西，不管是人物、山水、花鳥、靜物等，在描繪中，或在被描繪的東
西中，禪只是如如地自己表現而已。[25]

　　基本上，這禪畫即本來自己的說法，實賦予藝術作品過多的期待。禪悟原是
如此個人的體證，言語固然難以道斷，藝術也只是一個盡可能趨近的表現而已。
然而，久松真一的說明或許提示了某些議題：禪畫對創作者與觀賞者的意義，究
竟是什麼呢？「清淨心」或「本來的自己」若有其普遍性的本質，在不同時代背
景與生活脈絡中的禪者，是否有類似的禪意作品表現？一心嚮往禪境的凱吉，如
何掙脫西方文化的框架而進入「東方化」之禪境？

（二）「見山不是山」：凱吉向杜象與梭羅的致敬

　　話說禪佛學說自十九世紀末逐漸由東方傳向西方後，特別在1920年代的倫敦
以及1950年代的紐約，引起了熱烈的迴響；這番「禪熱潮」（Zen boom）與「禪
崇拜」（Zen cult），對西方藝術家產生了重要的影響。據聞，紐約市著名藝術家
聚會地點「俱樂部」（The Club）在1950到1955年間，至少舉行了10次與禪議題有
關的展演與演講活動，比熱門的存在主義還得到更多的關注。[26]另外，為親炙禪
旨而造訪日本禪修院的，有美國藝術家托貝（Mark Tobey, 1890-1976）、萊茵哈特
（Ad Reinhardt, 1913-67）與法國藝術家克萊茵（Yves Klein, 1928-62）等人，有些
藝術家則以團體為名（如德國「禪49團體」〔Zen 49〕），致力於禪意之探索，足

25　久松真一，〈禅画の本質〉，《增補久松真一著作集 第五卷》，頁255。本文翻譯參閱吳汝鈞，《遊戲三昧：禪的實踐
　　與終極關懷》，頁172。

26　參閱Levine, *Long Strange Journey: On Modern Zen, Zen Art, and Other Predicaments*, 133-4.

見此熱潮的世界性規模。[27]由於歷史及人才等因緣使然，日本禪對於西方世界較具滲透性的影響力，禪藝術也以日本的作品或是在日本受歡迎的中國作品，較為西方人所熟知，這些傳統資產遂成為他們景仰與學習的對象。

　　然而，從古代到當代、從東方到西方——禪藝術因緣於時間與空間交互作用而產生的異質演變，著實是一個不可避免的現象。事實上，中日禪宗繪畫的內容，最大宗的是強調法系與信仰，以及用於佛事儀式中的傳法之師肖像（頂相）畫，其次才是佈教用的禪機圖。前者基本上作為禪家鎮寺或傳承之寶，但這些畫的作者，都是與禪宗寺院因緣極深的佛畫師工房的畫人或畫匠，因此有難以改變的相似性；[28]而後者通常是在家居士坐擁的作品，它有其廣布的意義，也是一般禪藝術討論的對象。學者Gregory Levine認為，禪藝術或可分為「硬式」與「軟式」兩種：前者無論在視覺、儀式、歷史性方面，都與僧道院和居士禪有所連結；後者則與這些核心團體保持距離，但透過美感品質、挪用之體現而提點禪意（Zen-ness），提供形上學與哲學面向的詮釋。[29]無庸置疑地，身為美國二戰後，推廣禪學最力人士之一的凱吉，無疑是屬於「軟式」的創作者，他從自修自學到聆聽鈴木大拙課程而形塑的「凱吉禪」系統，特別得到視覺藝術家的共鳴。

　　1952年，40歲的凱吉在黑山學院主導一個「劇場事件」，被譽為藝術史中的第一件「偶發藝術」；同年稍後的無聲作品《四分三十三秒》，雖然引來更多的不解與爭議，卻把他推向藝術生涯的高峰。從1950年代中期以降，凱吉在「新社會研究學院」的實驗性課程中，帶出幾位後來成為「激浪派」基本成員的學生，他們和偶發藝術的創作者一樣，常把藝術表現與政治抗爭結合起來，不過，凱吉個人並未參與激浪派的活動，他始終與特定組織保持一段距離。[30]平實而論，凱吉在50歲之前對於西方前衛藝術界的影響力彰顯了他的「教父」地位，但這些影

27　參閱Helen Westgeest, *Zen in the Fifties: Interaction in Art between East and West* (Zwolle: Waanders Publishers, 1997).

28　參閱鈴木敬，《中國繪畫史》（中之一）（東京：吉川弘文館，1984），頁199。中譯見鈴木敬，魏美月譯，〈中國繪畫史：南宋繪畫（二十一）〉，《故宮文物月刊》，第101期（第九卷第五期，1991/8），頁125。

29　參閱Levine, *Long Strange Journey*, 86.

30　參閱Silverman, *Begin Again: The Biography of John Cage*, 197.

圖1　約翰・凱吉　Fontana Mix　1981　絲網印刷紙本、透明樹脂玻璃　83.2×100.3cm
繼1958年後的網版印刷版本 ©John Cage Trust

響力主要映現在一種由禪所帶來的自由性之觸發，而不全然是禪內涵的投射。值
得注意的是，凱吉作品中的禪意亦不是在一開始即顯現出來，整體而言，他對禪
的體認與音樂創作也經歷了「見山不是山」的過程，才得以邁進「見山又是山」
的境界（詳見前文〈真謬如如觀〉）。

　　凱吉在其個人多樣化的藝術創作中，視覺藝術屬於他較晚著墨的部分。話雖
如此，凱吉展現於記譜中的書寫筆法，卻早已是視覺藝術工作者眼中極具美感的
作品。例如在*Fontana Mix*（1958，圖1）的樂譜中，凱吉利用點線面所交織的圖像
形式，指示出在時間裡流動的音樂。此原先為錄音帶的作品，後來凱吉放寬讓各
種器樂、聲樂或為戲劇性之目的而使用。雖然這類圖像式記譜方式對他來說，是
一種打破傳統僅限於特定音高記錄的理想工具，但在勞生柏和瓊斯眼中，它們是
饒富形式美感的作品。故兩位畫家執意為凱吉策劃一個樂譜展覽──1958年，凱

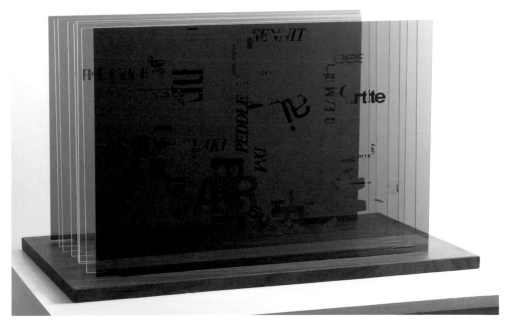

圖2　約翰·凱吉　不想談論有關杜象的事　1969　Rohm and Haas有機玻璃面板
35.6×50.8cm×8件 ©John Cage Trust

吉第一個與視覺形式相關的展覽，就如此伴隨著自己「創作25週年音樂會」而展
開。

　　儘管凱吉有不少這類從視覺意象直接轉化為聲音的創作——例如，《黃道
天體圖》（*Atlas Eclipticalis,* 1961）是他透過放置半透明描畫紙於一張天體星圖上，
而得到樂曲音高的作品——顯示他對視覺圖像的高度興趣，但純粹的視覺藝術作
品，還要等到他57歲時始出現，而且很巧合地與杜象辭世有關。《不想談論有關
杜象的事》（*Not Wanting To Say Anything About Marcel*〔Plexigram I〕, 1969，圖2）
以一塊木板作為基底，八片由網版印刷而帶文字、圖片的半透明樹脂玻璃，彼此
稍具距離的平行豎立其上。這個為紀念在年前去世的杜象而執行之創作，樹脂玻
璃上的文字，是凱吉透過機遇手法，由一次又一次的擲骰子過程中，從字典中得
到哪一頁、哪一行、哪個字、哪種時態、哪種字體、哪種顏色，以及大寫小寫等

參數裡，從中選擇的結果，然後再決定這些文字放在樹脂玻璃的哪個部位、是以完整還是解體的模式出現。如果機遇操作的結果要求圖像，則會找圖錄求解。此外，他也必須在套上網格的版面上，以量角器測量文圖等標的物放置的角度。由凱吉大量操作機遇技法所帶出的各種表格、圖譜等程序性紀錄來看，可知這是極度瑣碎而耗時的事前準備工作。爾後凱吉的創作模式，大約都不出這種模式，他通常也需要專業版畫印製者的幫忙以完成作品。[31]

　　對觀者來說，由於《不想談論有關杜象的事》一層層樹脂玻璃重疊的關係，字圖混雜形成了一種蒙太奇效果。當八片樹脂玻璃聚合齊立時，我們看到每塊玻璃板上的字與圖，層層疊疊錯落在不同的方位相互呼應，不同方向擺置的文字更邀請觀者以多維的方式展讀。事實上，無從解讀的字義直接表徵了《不想談論有關杜象的事》這個標題本身的意義，此處文字已非文字，文字只是遊戲的材料。在《不想談論有關杜象的事》之後，基於對美國詩人與哲學家梭羅的仰慕，凱吉以梭羅日記裡的自然繪圖——老鷹的羽毛、榛果、兔子的足跡等——作為素材基礎，開始一系列的相關創作。《梭羅的三十個繪圖》（*30 Drawings by Thoreau*, 1974）、《梭羅的十七個繪圖》（*17 Drawings by Thoreau*, 1978）、《梭羅的四十個繪圖》（*40 Drawings by Thoreau*, 1978）是他最早的平面版畫嘗試。凱吉初啼之作不免生澀，但透過這些創作經驗，他逐漸對蝕刻的技術感到興味盎然。

　　從《變化與消失》（*Changes and Disappearances*, 1979-1982）系列作品開始，凱吉展開較為大型的製作，並再次挪用梭羅日記裡的自然繪圖為素材。但是，當他發現在暗房以攝影方式處理它們時，常因曝光過度（機遇性帶來的光圈數據）而造成非常模糊抽象的圖像，甚至讓圖像本身不見蹤影時（*Changes & Disappearances, No. 16*, 圖3），遂以「消失」名之。《變化與消失》作品中的線性樣貌，是凱吉隨意讓手中的軟性線條落在版上的型態，箇中所運用到的66個小板塊，其弧形邊線也是以同樣手法落成切割——直線以直刻（drypoint）、曲線以雕刻（engraving）方式。版面的顏色看來素雅，但其實在全部35幅作品中，每一幅皆用上了超過

31　參閱Richard Kostelanetz, *John Cage (ex)plain(ed)* (New York: Schirmer Books, 1996), 105-9. 以及Brown, *John Cage Visual Art: To Sober and Quiet the Mind*, 52-4.

圖3　約翰・凱吉　變化與消失No.16　1979-1982　直刻、照相製版、蝕刻版畫　21.3×28.6cm
©John Cage Trust

50種顏色，甚至有接近300種顏色的作品。程序的複雜度使當時在旁的助手們，都感到自己會被折騰到進醫院了。正如凱吉所說，他讓《變化與消失》系列作品盡可能地複雜，就如同他正在創作的極其困難之小提琴曲《傅里曼練習曲》（*Freeman Etudes*, 1980）一樣，要證明不可能的事並非不可能。[32]他也以這些極致精微的顏色，比擬為音樂中各式的小音符，稱許它們可能是最具音樂性的作品。[33]

　　Déreau（1982）系列也是凱吉向梭羅致敬之作，此作品名稱是綜合décor和Thoreau兩個字的寫法，提示這系列的38幅作品，都有一個以梭羅繪圖為基底的不變背景──例如*Déreau No. 8*與*No. 10*，左下角也許是花的部分造型，或是水蟲（見圖4，5）。而其他錯落有致的線條與幾何圖式，扮演的就是陪伴梭羅的裝飾性角色了。平實而論，這兩個與梭羅有關的系列作品，雖然帶有些許手繪的人性痕跡，但更多的是一種硬邊趣味。凱吉自言於1930年代尚在探索個人志向

32　參閱Brown, *John Cage Visual Art: To Sober and Quiet the Mind*, 78-9.

33　參閱Kass, *The Sight of Silence: John Cage's Complete Watercolors*, 24-5.

圖4　約翰‧凱吉　Déreau No. 8　1982　直刻、照相製版、蝕刻版畫　47×62.2cm
©John Cage Trust

時，曾經嘗試創作抽象繪畫──他特別鍾情於包浩斯（Bauhaus）、蒙德里安（Piet Mondrian, 1872-1944）、馬勒維奇（Kazimir Malevich, 1879-1935）這類以幾何抽象聞名的創作者，而排斥具心理分析性的自動技法類創作。[34]故此階段的幾何硬邊表現，顯然是延續早年的品味所致。另一方面，凱吉色彩清淡、虛朗空間的風格傾向，似乎無須費時太久即已明確地顯現。這種淡雅性的表現持續到生命終點，後來成為禪意韻味的重要表徵。

從凱吉1974至1982年的作品主題來看，稱其為「梭羅時期」並不為過。他持續透過複雜的機遇技法「訓練」自己放棄做主、不做選擇，堅持其名言「我選擇

34　參閱Kostelanetz, *Conversing with Cage*, 169.

圖5　約翰·凱吉　Déreau No. 10　1982　直刻、照相製版、蝕刻版畫　47×62.2cm
©John Cage Trust

並運用這些機遇性操作，作為禪宗訓練中，打坐與特殊呼吸練習的對等物」[35]的信念與承諾。《變化與消失》以多重板塊疊遇的韻律見長，加以錯綜交織的細線在白色背景上，顯得悠遊輕盈。Déreau則是幾何塊面、線性物與梭羅繪圖的對話，同樣是在淺色的背景中漂浮遊蕩。嚴格說來，這些作品蘊含較多西方理性的文化思維，幾何清冷的效果雖有種雅致氛圍，但未有自然大化的飽滿機趣，美學上與中、日傳統的禪藝術作品，似乎較難有深刻的對應。不過，對凱吉來說，創作的結果或許不是那麼重要，因為創作過程本身已成為一個禪修過程——凱吉之所以持續在版畫這種媒材繼續下工夫，實是因其感到在版面上雕刻的這種技術，

35　參閱Dickinson ed., *CageTalk: Dialogues with and about John Cage*, 205.

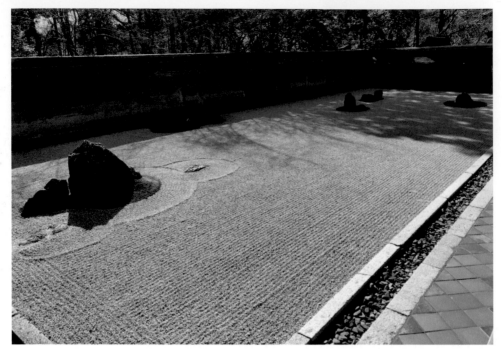

圖6　日本京都龍安寺方丈庭園一景（攝影：羅珮慈）

需要一種平靜的心志（calmness）去投入，這種平靜和他從事音樂與寫作的境況
類似，其中有所不同之處，是手持著雕刻工具做事，讓他的平靜感更加「肉身
化」（physical）了。[36]這肉身化的「平靜感」，應是讓凱吉獻身於此媒材的關鍵因
素。

（三）靜心習禪：龍安寺系列

　　《變化與消失》與*Déreau*等系列創作告一段落後，自1983年起，凱吉進入龍
安寺與風、火、水、土四元素整合的系列製作；這生命最後10年裡的視覺藝術創
作，對凱吉是個不尋常的禪意體證經驗。凱吉曾於1962年造訪日本京都的龍安寺
（建於約1500年，圖6），見識寺裡長方形的方丈庭園中，15塊大小各異的石頭
被分為五組，錯落安置在充滿白碎石地景上的孤寂樣貌；枯山水空間與石頭之意

36　參閱Brown, *John Cage Visual Art: To Sober and Quiet the Mind*, 78.

圖7　約翰‧凱吉　Where R=Ryoanji: R3　1983　直刻版畫　23.5×59cm ©John Cage Trust

象，更緊緊地與禪的象徵連結──這趟旅行，給予凱吉一個巔峰性禪意學習與體會的機緣。二十年後，凱吉透過對自己著作《蘑菇書》[37]法文版的書封設計，開啟以石頭造型為主的平面創作。他選擇15個質感大小各異的石塊呼應龍安寺的庭園設計，以鉛筆沿著石塊畫出輪廓。比起之前的版畫作品，這簡單的素描似乎自然天成而不那麼「作意」。在出版者與凱吉自己都相當滿意的狀況下，這15塊石頭日後伴隨著他繼續這類的創作。

　　日本是個崇拜石頭的國家，沙子、苔蘚、石燈籠、石頭、水等充滿微妙暗示與象徵的庭園表現，成就單純、凝鍊、靜謐的禪意審美天地──凱吉不可能不知道這個重要的美學面向。他在1983年的 *Where R=Ryoanji* 系列創作中，呈現了大型的線性走筆變奏曲，除了執行較為困難的直刻版本，[38]也有單純的鉛筆版本。每件作品標題的數目字，有其技術與內容的意義──R代表龍安寺，亦即是15，其他數字則與15形成某種特定關係。例如 *Where R=Ryoanji: R3*（1983，直刻，圖7）表示這個作品有15的三次方（等於3375）這個數字的輪廓圈，是此系列密度最高的作品。邀請他來Crown Point Press創作的凱森‧布朗（Kathan Brown），觀察到

37　John Cage, Lois Long, and Alexander Smith, *The Mushroom Book* (New York: Hollander Workshop, 1972). 1962 年，凱吉和朋友創設「紐約真菌學會」（New York Mycological Society），他在新社會研究學院授課時，對菌類的辨識是其課程之一，此是他與朋友合著兼具蘑菇知識與機率手法設計美感的書。法文版是 *Le livre des champignons* (Marseille: Editions Ryôan-ji, 1983). 封面設計可參閱 Corinna Thierolf, *John Cage: Ryoanji: Catalogue Raisonné of the Visual Artworks* (Munich: Schirmer, 2013), 13.

38　「直刻法」（drypoint）指的是用硬質的針或金屬等，直接在版面上刻畫，屬於凹版中的一種技巧。

凱吉在與龍安寺方丈庭園長寬比例相同的銅版上，就著石塊輪廓而進行直刻，遇轉角處時常會讓刻痕傾斜，因而創造生動而不規則性的線條；由於這個作品的線條密度太高，以致銅版充滿了細緻的毛邊，最後變成了一種「鋼鐵毛織品」。[39] 但是以其印製出來的作品，不僅具備了深沉的力度，也透露了強大的專注性，外相上則某種程度地呼應了龍安寺方丈庭園鋪滿於地、被細緻耙梳過的白色碎石。依據凱吉自己的說法，這些作品基本上都是他對所摯愛的畫家托貝（Mark Tobey, 1890-1976）的回應。[40]

　　凱吉曾解釋自己的實驗性音樂作品，例如一張帶有五線譜的透明片，放在布滿點的紙上——這類疊加、拼貼所產生的不定性記譜與音樂形式，與達達的作法原則上是類似的。但它和達達不同的是箇中的空間（the space in it），因為「這空間（space）和空（emptiness）是此歷史時刻極為需要的概念」。他進一步以日本枯山水庭園為類比，石頭不是重點，沙的「空」才是重點，空的概念需要石頭的存在以為提點。他清楚地指示，我們應該與「空」、與「寂靜」連結。[41]凱吉這段1960年代之前的說法，著實預示了他後來視覺藝術創作的重點。

　　另一組與龍安寺有關的創作，是*Ryoku*系列13張彩色的直刻作品（1985）。其標題中的Ryo是龍安寺的縮寫，ku則是Haiku（俳句）的縮寫。由於俳句包含了17個音節，故凱吉採用17種天然礦物顏料，以機遇性手法決定它們的混合而得到10種顏色，然後使用和*Where R=Ryoanji*系列一樣的石頭，在不同的銅版碎片上，刻畫「直立式」（upright）石頭的輪廓，轉印到手工紙之後，成為色彩極為清淡，但饒富層次的*Ryoku*系列作品（圖8）。與黑白為主的*Where R=Ryoanji*系列相比較，*Ryoku*多了石頭與銅版碎片的對話組合，透過壓印帶出幽微透明的立體效果，以及悠然色彩的光澤，呈現另種精妙的空間性。爾後，凱吉持續以版畫開發這類題材，《十一塊石》（*11 Stones*, 1989，圖9）與《七十五塊石》（*75 Stones*, 1989，圖

39　參閱Brown, *John Cage Visual Art: To Sober and Quiet the Mind*, 93.

40　參閱Kostelanetz, *Conversing with Cage*, 185. 托貝是美國發跡於二十世紀前半期的重要畫家，1934年曾在京都郊外的禪修道院待過一個月，隔年他開始創作其著名的「白色書寫」（white writing）系列創作，對凱吉的美學觀有深刻的影響。托貝曾經和凱吉短暫學習過彈奏鋼琴與音樂理論。

41　參閱Cage, *Silence*, 69-70.

圖8　約翰·凱吉　Ryoku No. 8　1985　直刻版畫　46.5×62cm ©John Cage Trust

10）是凹版腐蝕法（aquatint）轉印於煙燻紙上的作品，後者137乘104公分的面積，是凱吉最大格局的版畫作品。

　　根據凱吉親近的友人觀察，凱吉在紐約自家處理的龍安寺鉛筆系列創作，基本上就是一種為時甚長的冥想活動，此階段他的音樂創作已有電腦輔助，故不如以往需要耗費大量時間處理機遇問題。[42]此系列作品數目眾多，包含了從非常緻密到非常鬆散的線性圓軌，不同的鉛筆亦帶出輕重不等的力道與色調（如生命最後一年的作品*Where R=Ryoanji (3R-17)*, 1992, 鉛筆素描，圖11）。面對創作，他完全專注地投入在活動本身上，無論線條呈現什麼樣的質地，基本上不帶個人表現含意，而是石塊本身與走筆的關係。[43]如果每一個圓軌代表一個咒語的發聲，這些作品就是念力的具現。從作品性質的角度來看，龍安寺系列基本上屬於私領

42　參閱Brown, *John Cage Visual Art: To Sober and Quiet the Mind*, 94.

43　參閱Thierolf, *John Cage: Ryoanji: Catalogue Raisonné of the Visual Artworks*, 16.

圖9　約翰‧凱吉　十一塊石　1989　凹版腐蝕、煙燻紙　58.4×45.7cm ©John Cage Trust

域的作品，當每一個線條順應著當下的身體狀況而走時，它只是標誌著當下的存在，遁入只有自己知曉的空寂的追尋之旅。以林谷芳的話來說，「枯山水離於起落，要你在這非山非水、非起非落前直契絕待，入於寂境。而以此寂境照見萬

圖10　約翰・凱吉　七十五塊石　1989　凹版腐蝕、煙燻紙　137×104cm ©John Cage Trust

　　　　　參、從寂境到動能世界：凱吉與東方禪

圖11　約翰・凱吉　Where R=Ryoanji (3R-17)　1992　鉛筆素描、手工日本紙　25.4×48.3cm
©John Cage Trust

物，方能山自在、水如來」。[44]的確，凱吉以此系列遙想枯山水作為靜心媒介，逐漸進入更自在的創作境界。

（四）「見山又是山」：四元素整合之作

龍安寺石頭系列的創作告一段落之後，凱吉開始思考以大自然中的風、土、水、火等作為創作元素的可能，透過一些實驗結果，他決定先以火元素為基礎發展。凱吉讓打溼的紙與版畫壓印機上的火遇合，紙在壓印過程中保留了火痕與煙燻的色調，之後再以熾熱的日本鐵茶壺之圓底「蓋印」，此系列16件作品中的《火之一》（*Fire No. 1,* 1985，圖12）和《火之九》（*Fire No. 9,* 1985，圖13）即是其中佳作。隔年，Crown Point Press的成員幫助凱吉在一個垃圾集散地找到廢棄的鐵環，這個鐵環後來就出現在*EninKa*系列裡，如*EninKa No. 20*、*No. 29*與*No. 42*（1986，圖14、15、16）。毫無疑問地，這個鐵環大圓圈所代表的即是禪宗圓相；en是日文中的「圓」，ka是日文中的「火」，en-in-ka即意味著「圓在火

44　林谷芳，《諸相非相：畫禪（二）》（台北：藝術家，2014），頁86。

圖12 約翰‧凱吉 火之一 1986 帶有火印的煙燻小雁皮紙 24.5×46.9cm
©John Cage Trust

圖13　約翰・凱吉　火之九　1986　帶有火印的煙燻小雁皮紙　24.5×46.9cm
©John Cage Trust

圖14　約翰・凱吉　EninKa No. 20　1986　煙燻與火印版印於小雁皮紙　24.5×46.9cm
©John Cage Trust

　　　　　　　　　　參、從寂境到動能世界：凱吉與東方禪

圖15　約翰‧凱吉　EninKa No. 29　1986　煙燻與火印版印於小雁皮紙　24.5×46.9cm
©John Cage Trust

圖16　約翰・凱吉　EninKa No. 42　1986　煙燻與火印版印於小雁皮紙　24.5×46.9cm
©John Cage Trust

　　　　　　　　參、從寂境到動能世界：凱吉與東方禪

中」。[45]即便是運用難以控制的火元素，凱吉所有的創作行為並沒有脫離機遇性操作，火旺盛的程度（引燃的報紙張數）、燃燒的時間、圓印的數目等變因都含括在內。火與紙的關係經常是後者的灰飛煙滅，但經過多次的失敗，最後終於透過水的幫忙，把不少已接近灰燼狀態的日本小雁皮紙（gampi paper）冷卻定型，而產生獨特韻味的作品。這是冒險性最大的「危險」作品，蘊含著浴火鳳凰的意味，也因殘缺而有侘寂美感。的確，凱吉在這過程中見識到後來美妙的成果時，幾乎是歡喜若狂，「我簡直不能相信，我整夜都不能睡覺。我想我這一生都浪費掉了」！[46]

禪畫中常以「一圓相」為圖，以示佛性的圓滿，或是生死的循環；它也代表無極、無形無相，無一物、真理的絕對性等。誠然，這些本心之現，超越了符號的層次，因此我們通常可從日本禪僧的圓相中，體會由其實虛、濃淡、合破而表出的精神氣質，也經由題贊的提點而得到啟示。在《火》系列與EninKa系列中，凱吉「印章」式的圓相雖然看似較呆板，沒有日本禪大師白隱慧鶴（Hakuin Ekaku, 1686-1769）頓悟境界表示之《圓相圖》（1754，圖17）[47]，那種集中於圓本身的渾厚生命力，但他把焦點帶往融合圓相的背景——也是一種「空」的隱喻，透過以火燃於紙的非控制性技法，不但展現偶然性與不定性的慧黠，加上水元素後，也指向類潑墨畫的表現性。只是凱吉與白隱放懷揮灑的媒材有所不同，前者來自於火與水，後者則來自於水與墨。

1983年時，凱吉受邀到維吉尼亞州立理工大學（Virginia Polytechnic Institute and State University），就他的版畫個展而演講。當時在此校任教、擅長水彩的凱斯（Ray Kass）立即邀請演說者嘗試以水彩創作，並帶著凱吉到附近的新河（New River）探查箇中大岩石，並帶回工作室做些試驗。五年後，凱吉在凱斯的協助下，八天內於工作坊完成四個系列共52件的《新河水彩畫》（*New River*

45　參閱Brown, *John Cage Visual Art: To Sober and Quiet the Mind*, 97, 100.

46　參閱Brown, *John Cage Visual Art: To Sober and Quiet the Mind*, 100, 104. 原文："I can't believe it. I couldn't sleep all night. I thought my whole has been a waste!"

47　參閱島本脩二編集，《圓空・白隱：佛のおしえ》，頁34。

圖17　白隱慧鶴　圓相圖　1754　水墨紙本　46.8×55.6cm　東京永青文庫藏

Watercolors）作品。以水彩作為創作媒介，意味著凱吉必須使用軟質筆刷（從羽毛到一般大小的水彩筆、毛筆等），而不是過去習慣的硬質工具，水元素的掌控成為新重點。由第一個系列中，我們可看出凱吉無法控制水分，色彩過分濃重又互相渲染，成果不甚令人滿意（*New River Watercolors, Series I, No. 3,* 1988，圖18），但之後則逐漸進入佳境。

　　在次第掌握了水元素等媒材後，凱吉開始限縮機遇條件的選項，發展出一種特殊方式作畫：他以特製的巨型扁平刷，在紙上先施以一層稀薄的水彩，再加上石頭輪廓的圓相，整體展現出如絲質般的清透溫潤感。系列三以直條式紙面呈現單個圓相，直接影射東方掛軸的藝術形式，遙遙呼應往昔高僧自繪圓相的

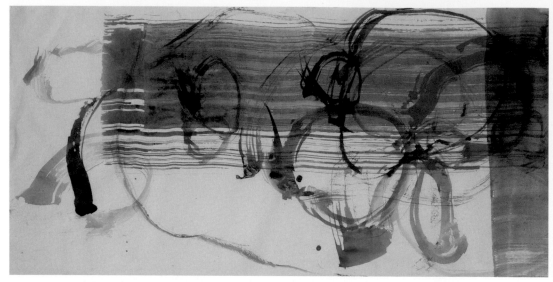

圖18　約翰‧凱吉　新河水彩畫，系列一之3　1988　水彩　45.7×91.4cm ©John Cage Trust

狀態（ *New River Watercolors, Series III, No. 22*, 1988，圖19）。凱吉又依據來自夢裡的訊息，稱此處每個圓相皆代表世上孤獨的個體。[48]這令人聯想到鈴木大拙對南宋馬遠（1175-1225）的《寒江獨釣圖》（圖20）所做的評論：「海浪之間的一葉漁舟，可以在觀賞者心中引喚出海的廣漠感，同時也可以讓內心產生平和與滿足感——此即孤獨者的禪意。」[49]基本上，日本畫壇非常推崇南宋馬遠與夏圭（約1180-1230）在章法上大膽取捨剪裁，描繪山之一角、水之一涯而成的「邊角之景」，其中大幅的留白使侘寂感更為濃郁。鈴木大拙認為，馬遠「一角體」與日本畫家盡量減少線條或筆觸的「減筆法」傳統一致，並衍生出不對稱的結構，這些特色尤其能表現出孤獨者的禪意；雖然箇中蘊含些許淒涼感，但正是這種無依無靠感，可促使人審視內心。[50]

　　基本上，凱斯對於凱吉的觀察是非常中肯的。他認為在凱吉的創作中，「選擇」與「機遇」具有同樣的動能。當「選擇」將大部分的作品調性都定錨了之

48　參閱Kass, *The Sight of Silence: John Cage's Complete Watercolors*, 33-4.

49　Suzuki, *Zen and Japanese Culture*, 22.

50　參閱Suzuki, *Zen and Japanese Culture*, 22

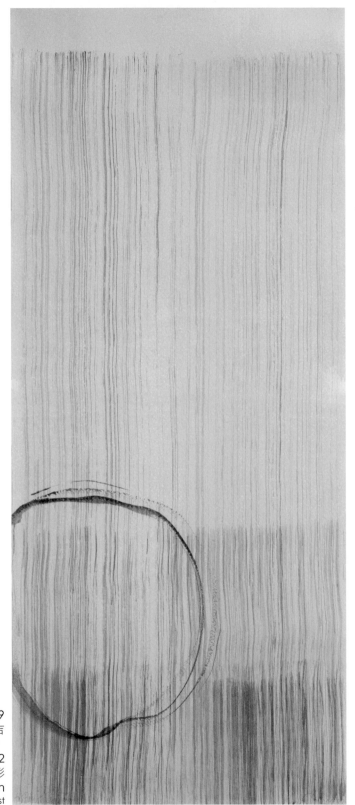

圖20　馬遠　寒江獨釣圖　南宋　淡彩紙本　26.7×50.6cm　東京國立博物館藏

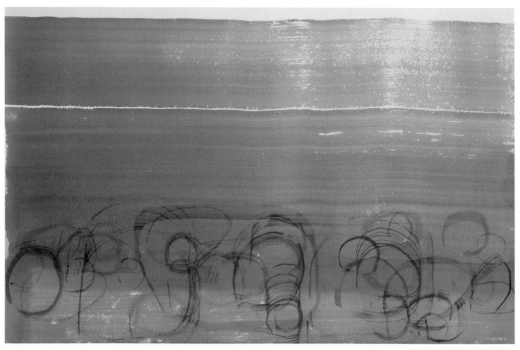

圖21　約翰・凱吉　新河水彩畫，系列四之6　1988　水彩　66×101.6cm ©John Cage Trust

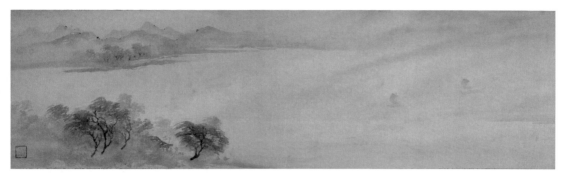

圖22　牧谿　遠浦歸帆圖　南宋　水墨紙本　32.3×103.6cm　京都國立博物館藏

後，「機遇」強化了這些素材的內在特質，並呈現了新鮮的存在感。[51]例如，凱吉為了使水彩作品，能盡可能地接近亞洲繪畫中自由態勢的品質，故選擇以羽毛作畫；在《新河水彩畫，系列四》中，凱吉以黃金比例的概念，設計所有的石頭輪廓皆集中在下方三分之一處，這個決定已為作品做了重要的形式設定，讓座落於底部的圓相表達一種輕盈著地的存在（*New River Watercolors, Series IV, No. 6, 1988*，圖21）。同樣地，凱吉希望《新河水彩畫，系列三》的背景有輕盈而偏乾的效果，因此在幾次不滿意的嘗試之後，他設定了較少的水洗次數與刷子的方向──這些都是決定作品面貌的關鍵性選擇。顯而易見的是，凱吉個人偏好透明性的質感，太沉重與具體如「木刻」般的效果，是他想避免的質地。[52]凡此種種前置性的條件與規則，凸顯凱吉個人性品味與偏好的「選擇」，仍然在其創作中占據了核心的地位。

　　整體看來，這些使用軟筆、軟刷的意筆作品，無疑與水墨畫有直接的相通性，如南宋禪僧畫家牧谿法常（生卒年不詳，活躍於十三世紀中期）著名的瀟湘八景之一《遠浦歸帆圖》（圖22）這類表現大自然意象與其孤高離塵的氣質，應是凱吉所嚮往的一種境界。《遠浦歸帆圖》運筆極度地簡略，蒼茫中幽玄之意濃厚，在藝術史專家鈴木敬眼裡是「東洋水墨畫及『墨』這一素材所能表現

51　參閱Kass, *The Sight of Silence: John Cage's Complete Watercolors*, 59.

52　參閱Kass, *The Sight of Silence: John Cage's Complete Watercolors*, 53-7.

的無限的可能性,是件意義非凡的畫例」。[53]凱吉的《新河水彩畫》則運用水彩中某種質任自然的淡雅氣質,由不刻意雕琢的天真意味中,通向具有禪宗意味的「無」,傳達脫俗的含意。

　　一般說來,版畫製作可以透過專業者的幫忙而產出,而水彩作品則是一個不假他人之手的創作。凱吉雖然不願意在作品中蘊含個人表現性,但他也發現,當自己用筆在岩石周遭轉折時,某種筆跡的特色即不可避免地表現出來,這和姿勢有關,而非關石頭本身。「我可以透過機遇操作交代每一件事,但唯獨無法要求《易經》做刷子的執行動作,我必須接受我做的東西」,凱吉如是說。[54]平實而論,雖然禪家追求的清淨心,是以情感的疏離為基礎,但這仍是一種疏離的情感,並不是沒有情感;同理,禪藝術並不是沒有個人性,而是一種佛性我的個人性。正如凱斯所言,像龍安寺系列這類作品的筆觸,儘管是如此隨意,仍然是「自動地」具有表達性("automatically" expressive)。[55]事實上,禪宗雖講學人應疏離地覺察世間,但總是鼓勵他們帶著慈悲心回返人間;在「相而無相」、「無相而相」的歷程裡,只要仍存活在俗世中,個人性乃是一個不可免的「幻象」。無論是馬夏或牧谿,焉可漠視他們作品的個人性?這在藝術世界中,乃是特別顯著之現象。

　　1990年,凱吉第二度在Mountain Lake工作坊七天,完成了61件《河岩石與熏煙》(River Rocks and Smoke)系列作品。這一次他以煙燻取代水洗的方式,賦予水彩描繪的石頭輪廓線以不同的風味。根據凱吉作畫時的錄影紀錄來觀察,他的動作相當隨意,沒有刻意的思維與控制性;由於不受限於印版機的大小,他前所未有地創作了大尺幅作品,如其中的《河岩石與熏煙》(4/15/90),橫長即將近十公尺(259.08乘975.36公分)。除此之外,他也繼續其東方直式掛軸單圓相的創作,並且有較之前更精緻的進展。《河岩石與熏煙》(4/13/90, No. 6, 圖23)多層

53　參閱鈴木敬,《中國繪畫史》(中之一),頁217。中譯見鈴木敬,魏美月譯,〈中國繪畫史:南宋繪畫(二十二)〉,《故宮文物月刊》第102期(第九卷第六期,1991/9),頁131。

54　參閱Kass, *The Sight of Silence: John Cage's Complete Watercolors*, 37. 以及此書附帶的DVD記錄片。

55　參閱Kass, *The Sight of Silence: John Cage's Complete Watercolors*, 46.

次棕灰色調的火痕，如同雲霧飄渺的動態山水，或是自然界中無所不在的有機紋理，左下角的小圓相，則暗示著人本身面對浩瀚宇宙渺小的存在；凱吉的圓相常常留有開口，似乎在「有我、無我、是我、非我」的流轉中暗喻無常。此系列另一個直式作品，有著截然不同的精彩表現──《河岩石與熏煙》（給Jiro Okura的禮物）（*River Rocks and Smoke, "Gift"〔for Jiro Okura〕*, 1990, 圖24）筆觸極為生動有力，維吉尼亞州新河的大岩石與相應的大筆刷，為凱吉帶來大氣魄的書寫。

　　凱吉在這接近生命盡頭之際的創作，以水洗與煙燻的不定性效果作為背景已是常態，這背景基本上就是他所營造的山水自然意象；誠然，他不擅畫真實的自然景物，但他可「營造」不均齊的山水意象。觀者在此帶有煙火、雲霧、河流、石頭等意象的作品中，既可感受到素材簡潔以及由減筆而來的靈秀逸趣，亦可領略由巨大尺幅所帶來的氣勢磅礴的震撼，某種離於慣性的操作方式，著實能激發觀者鮮活的應物初心。事實上，氣勢磅礴的原因不僅來自於凱吉作畫時的身體力量，也來自於大岩石有稜有角的造型、煙燻的質地與效果，以及他所使用的大型筆刷（最大組合刷可寬達213公分）。[56]過往

圖23　約翰・凱吉
河岩石與熏煙（4/13/90, No. 6）
1990　煙燻、水彩紙本
133.4×38.1cm ©John Cage Trust

56　參閱Kass, *The Sight of Silence: John Cage's Complete Watercolors*, 68.

圖24　約翰・凱吉
河岩石與熏煙（給Jiro
Okura的禮物）
1990　水彩桑皮紙
91.4×182.9cm
©John Cage Trust

中、日禪家為了揚棄一般毛筆
所畫出的優美筆法，經常選擇
禿筆為作畫的工具，對所謂筆
墨並不以為意；凱吉直書揮
就，也不太介意每筆結果如
何，在遵從隨機性指示後，便
以「無心應物」的態度專注書
畫，表現出類似禪藝術中的某
種灑脫精神。此時，南宋禪僧
玉澗若芬（生卒年不詳，活躍
於十三世紀中期）《廬山圖》
（圖25）雄勁豪放的藁筆（用
稻草做的筆）描寫，與雪舟等
楊（Toyo Sesshu, 1420-1506）
《破墨山水圖》（圖26）凜然
動態的生命力似乎直現眼前；

圖25　玉澗若芬　廬山圖　南宋　水墨紙本
35.5×62.7cm　岡山縣立博物館藏

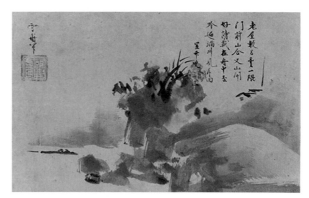

圖26　　　室町時代　水墨紙本
22.5×35.2cm　東京出光美術館藏

前者快速的筆法與淋漓的墨韻，成就極為抽象的表現；後者則以迅捷酣暢的潑墨
（haboku）技法、「無心」式的筆觸，帶出瀟灑自如的心境，亦具抽象的況味。
而屬於凱吉的刻意與不刻意，是他遙對這些大師們的致敬。值得提出的是，經常
從仿夏圭、玉澗、梁楷等人的畫作來學習的雪舟，由草草筆法表現出濃霧或水氣
氤氳之景，以減筆帶出屋宇邊角、孤舟與蓑衣人，此化約之人物已融於景緻，亦
因點綴於淋漓的潑墨中，而更顯孤寂——這類作品可說是日本水墨畫表現的極致
高點。[57]

　　小型版畫系列作品《地平線之外》（Without Horizon, 1992），是凱吉生命最後
一年的創作，此時他不再執著於以嚴格的格狀方位圖，細緻地衡量石頭的位置，

57　雪舟多幅《破墨山水圖》可參考「雪舟特別展」畫冊中的史料。亦參閱畫冊內文：島尾新，〈なぜ雪舟か？—雪舟研究の
　　面白さ—〉，《雪舟特別展》（奈良：大和文華館，1994），頁8-15。

圖27　約翰・凱吉　地平線之外No. 34　1992　凹版直刻、銅版腐蝕版畫　18.3×22.2cm
©John Cage Trust

而僅是在畫面下三分之一處，簡單的以上、下、左、右四個方位移動，然後刻劃出石塊某一邊的輪廓線。這系列57幅作品，主要以黑和灰色的墨水，印在煙燻灰色手工紙上，畫面上有一到五條不等的線性造型，造就山水畫的感覺。[58]其中，《地平線之外》No. 9、No. 26與No. 34（圖27、28、29）的簡素與靜寂，有種無欲無求的清明性格。禪作品特徵之一，即是使用極少的素材，以極簡的表現，表現最內在的空性。這系列作品似乎遙遙呼應了馬遠《十二水圖》中的《曉日烘山圖》、夏圭《風雨山水圖》與玉澗《洞庭秋月圖》等淡墨擦筆的南宋式詩情表現。鈴木大拙以為「大自然是永恆孤寂的體現」[59]，凱吉或許心有戚戚焉。

58　參閱Brown, *John Cage Visual Art: To Sober and Quiet the Mind*, 122.
59　參閱Suzuki, *Zen and Japanese Culture*, 256. 原文："Nature is the embodiment of Eternal Aloneness."

圖28　約翰‧凱古　地平線之外No. 9　1992　凹版直刻、銅版腐蝕版畫
18.3×22.2cm ©John Cage Trust

圖29　約翰‧凱吉　地平線之外No. 26　1992　凹版直刻、銅版腐蝕版畫
18.3×22.2cm ©John Cage Trust

除了上述的版畫與水彩作品之外，以視覺藝術為基礎而延伸的表演作品《腳步：為繪畫的作品》（*STEPS: A Composition for a Painting*, 1989）是一個具有特殊意義的創作。凱吉應是從日本禪僧鄧州全忠（中原南天棒，Nakahara Nantenb, 1839-1925）為數不少強調日常的手印作品中得到靈感（如圖30、31，1920年代的作品）[60]：他以沾滿墨汁的鞋底，踏在一張長528.32公分、寬182.88公分的全棉纖維紙上，由走步而形成連串的腳步印痕，之後再用特製的大筆，在纖維紙上刷鋪水彩。它既是一個公開表演，也成就了一種視覺藝術成果。凱吉把作品的製作程序與所需素材寫出，意味著後人可照此演出作品，緣此，他又衍生出另一個

圖31　中原南天棒
手　1920年代
墨、棉紙

圖30　中原南天棒
手　1923　墨、棉紙
138.5×31cm

相關創作：《凱吉的腳步：給個人與團體表演的繪畫作品》（*John Cage's STEPS: A Composition for a Painting to be Performed by Individuals and Groups*），凱吉建議無論是個人或是團體在形塑腳步印痕之時，可再加一個他或他們認為有趣的元素，並且在做完之後給予作品一個新的名稱。編舞家康寧漢在2008年時以此為基礎，為舞團與自己創作了延伸性的《舞者一》、《舞者二》（圖32）和《舞者三》，這些充滿腳步的大幅布面作品，後來又成為舞作的舞台布景，是一種生生不息的演繹性產品。[61]凱吉以此平易近人、並建立與他人連結性的作品，凸顯幽默性的機趣，為流動不已的凡常行為與物件，注入不凡的意義。

60　凱吉應是從友人Stephen Addiss給他的手稿著作中得知此作品。圖30參見Addiss, *The Art of Zen: Paintings and Calligraphy by Japanese Monks 1600-1925*, 197. 圖31取自https://terebess.hu/zen/mesterek/Nantenbo.html

61　參閱Kass, *The Sight of Silence: John Cage's Complete Watercolors*, 62-5.

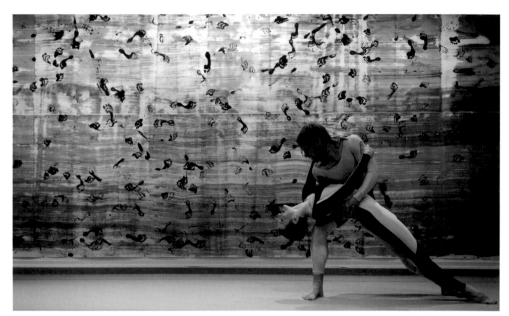

圖32　康寧漢舞團2009年在馬德里的演出劇照，佈滿舞者腳印的《舞者二》是為其背景
©Pierre-Philippe Marcou/Getty Images

（五）結論：觀者近禪可親之路

　　現今有些論者，認為禪藝術就是一種創作者「頓悟」、「得道」或「真我」的表現，甚至強調觀者未有「明心見性」之經驗，蓋難體悟禪藝術的真義——這其實都高估了藝術的能耐，也簡化了禪悟的深刻與不可道性，甚至不適切地強化「指月之指」的謬誤。誠然，理想的禪意作品可能有得道無我的自由瀟灑，也有修行過程中或堅毅、或緊張、或無厘頭的遊戲機趣，更不缺對高遠、孤寂、寧靜之境的三昧嚮往，但就其作用而言，一方面它們幫助我們向內心觀想，以進入超脫悟道之路，另一方面也提醒我們在俗世裡修練與觀照自在。事實上，有所頓悟只是禪者漫長修行的開始，繪者與觀者因緣於書畫而精進修行，這應是禪宗藝術存在的要旨。

　　凱吉是西方第一位深受禪宗影響的作曲家，也是前衛藝術圈的精神領袖，一般西方學者咸認為其對亞洲哲學的挪用（appropriation）並不是忠實的理念轉譯，而是將理念從其原生土壤抽離開來，轉化為個人品味與創作目的所需的美學

語彙。[62]基本上，這種說法雖然沒有錯，然肇因於文化的隔閡，他們實在很難理解，這些哲學或宗教理念的實質內涵與影響程度到底為何。更有甚者，由於凱吉某些行為與作法和杜象作品具有某種程度的相似性，因此評論者多認為凱吉表達了傾向達達主義的虛無主義（nihilism）和諷刺，也批評他的作品缺少心理上的深度。然而，對禪略有體認的人皆知，禪的積極、豐富、寧靜、正向意識才是吸引凱吉的部分；他以對禪宗的理解來類比與挪用於藝術創作，未必是令人信服的作法，但在追求終極真理的路途上，他始終是專注如一的。

　　凱吉以機遇性技巧的創作，與當時氣勢正夯的抽象表現主義保持距離。後者的強烈自我意識，正是凱吉所極力要泯除的部分，他總是嘗試不動感情地呈現本來如如之境、無我之明。在機遇性操作的實踐當中，他交出選擇權、釋出做決定的責任，轉為做一位負責提問者，忠實地接受「老天」的決定。他像一個接收上天訊息的脈管，嘗試與任何發生的狀況和諧共處；對他來說，自我表現並不重要，「自我改變」才是重點。[63]那麼，這個自我改變終究改造了他，以及他的藝術嗎？以視覺藝術的角度來看，答案是顯而易見的。事實上，透過機遇技巧而去我執的創作，並不保證他的作品將具有禪意，凱吉還是必須持續以練習專注與忘我的方法，才能進入禪意的體會，加之對媒材與其技術有相當程度的熟捻度，才能讓藝術創作達到一定的禪意表現。凱吉從《龍安寺》系列開始心靈凝定的靜心練習，到《火》與 *EninKa* 系列的機趣橫生、《新河水彩畫》系列的悠遊自在，以及《地平線之外》系列的孤寂荒涼，以業餘者的背景，在極短的、密集的創作時間內能有如此進展，可見凱吉浸淫此學養已多時，他以適合自己的方式進行「禪修」，並達到一定的深度。

　　在中、日傳統禪宗文化中，並沒有顯著的禪樂遺產，故凱吉的音樂創作，完全以一己的發想，某種程度上以聲音外顯所謂禪宗的概念，其成果極其複雜多元，諸多跳脫出傳統音樂定義的作品，帶來褒貶不一的評價與爭議。反而是禪宗

62　參閱David W. Patterson, "Cage and Asia: History and Sources," *The Cambridge Companion to John Cage*, ed. David Nicholls (Cambridge: Cambridge University Press, 2002), 43, 45.

63　參閱Retallack ed., *Musicage: Cage Muses on Words, Art, Music*, 139.

繪畫的傳統脈絡清晰（特別是日本的傳統），資料可得而入手可學，故凱吉在晚年生命圓熟之際投入視覺藝術創作，似有信手捻來的禪悅。凱吉自認對後世最重要的影響，是落實了非刻意性藝術品的創作[64]，在此有一個實質的體現。他的作品風格較多偏三昧、定靜、透明與清淡，追求疏薄、通透和輕盈的質地，但稍晚時，也有一些巨幅遊戲式動態較強的縱意山水畫，偶爾有幽默性的作品；形式上則不時模仿東方長軸的外相，內容雖走向抽象，但卻是飽滿的自然四元素、石頭、枯山水的延伸，以及小我與大化的連結——它們在禪脈絡裡安置自身的企圖，是相當明顯的。

　　凱吉曾說：「我對批評和負面性的行動不感興趣，但我對於做一個似乎會有用處（useful）的東西感到興味盎然。」爰此，「藝術不只是一種美麗存在的概念而已，它應該步向其他的生活概念，這樣一來即使藝術不在我們身邊，它仍會影響我們的行動或反應。」[65]這裡所謂「有用」的東西，不是像白隱禪畫布教的那種用處，而是可以改變作者的東西，也就是影響作者行動或反應的東西。凱吉從選擇15塊石頭開始，不斷地與龍安寺、圓相建立連結，又透過風、火、水、土四元素的交融整合，展開一連串趨近禪意的視覺性創作行為，也許在這過程中，他與「無心」的、宇宙的連結，讓他觸到法性，找到清淨自性。這禪寂、禪機、禪趣之境，即是創作者自己在隨緣中，在刻意的不刻意間（purposeful purposelessness），所追尋的救贖與至福，亦是觀者近禪可親之路。

64　Kostelanetz, *Conversing with Cage*, 25.

65　參閱Kass, *The Sight of Silence: John Cage's Complete Watercolors*, 9.

三、無所為而為的舞動：由「凱吉禪」探看康寧漢的「身體景觀」

康寧漢在《夏日空間》之劇照（1965）©Merce Cunningham Trust

當我們靜止時，我們仍在動作中。在無動作中的動作。

～～康寧漢[1]

前言

　　康寧漢是二十世紀後半以來，西方備受稱譽的編舞家之一，其超過六十年、創作二百多齣舞作的成就有目共睹。2019年適逢他的百年冥誕，西方舞蹈界從2018年秋天到2019年中，以各種演出、展覽或工作坊等形式，進行追念與反思。誠然，康寧漢的歷史定位不僅立基於其傑出舞作的貢獻，更為人所津津樂道的是其觀念的影響性——他讓編舞與音樂獨立製作，不講求樂舞特定的配合關係；他打破舞台單點聚焦的觀賞習慣，突破傳統單一框架的表演空間；他倡導任何動作皆可入舞，而且「動作就是動作，沒有其他意義」；他設定動作素材、空間路線、速度、舞者數量等參數，然後以機遇性操作決定作品的完成性；他的舞團沒有特定明星人物，每位舞者享有平等的地位與無分軒輊的重要性。康寧漢種種革新性的作法，在走過約一甲子頗具爭議的旅程，又通過後現代思潮的洗刷後，已逐漸塵埃落定，確立其不可動搖的歷史地位。事實上，對西方舞蹈史稍有概念的人都知道，康寧漢的突破性改革因緣，主要來自於他的人生伴侶凱吉的概念啟發，其中尤以禪佛的思想影響最大。[1]

　　誠如前文〈真謬如如觀〉與〈見山又是山〉所論，凱吉在1940年代末期，開始禪佛相關經典文獻的閱讀，1950年代初期又參與哥倫比亞大學鈴木大拙的課程，乃逐漸深化禪學修養，並積極把若干重點概念，落實於生活與創作中。在方法上，他以機遇性操作作為主要去除自我記憶、慣習、本能等工具，意圖達到一種「空」與「寂靜」之境；在內容素材上，他廣納各種可能取得的聲響，實踐禪宗要人不起分別心，如如而觀，客觀悅納生活中任何可能性的理想。他正視並決定自己的工作就是打開人的性格（open up the personality），其作品的價值是提供給閱聽者打開自己的機會。[2] 由於他對禪宗理念有其非正典的實踐方式，挪用於創作的手法又相當獨特，故有學者給予「凱吉禪」（Cage Zen）之稱。毋庸置疑的，凱吉確實藉由生命中種種面向的創作，以佈道者般的熱誠與堅持，實踐與發

1　Cunningham and Lesschaeve, *The Dancer and the Dance*, 129. 原文：“We are in action when we are still. Activity in inactivity.”

2　Cage and Charles, *For the Birds*, 57-9.

揚其一生貫徹始終的禪佛信仰理念。他既是美國前衛藝術家的精神領袖，也是一位「偉大的解放者」，小他七歲的康寧漢長期在旁，自不可能置身於凱吉影響勢力之外。終究其實，「凱吉禪」是如何影響康寧漢的呢？康寧漢的舞作與禪又有甚麼關係呢？

（一）凱吉與康寧漢早期舞蹈事業的關係

凱吉1938年在西雅圖的科尼施學院任教時，時年尚未滿二十的康寧漢是他的學生，隔年康寧漢即前往紐約加入瑪莎·葛蘭姆舞團。1942年他們在紐約重逢，爾後進入情侶關係，並在1944年首度舉行聯合發表會，正式展開一段長達五十年的夥伴關係。與此同時，凱吉發表〈優雅與明晰〉一文，呼籲舞蹈界建立一種理論，使舞蹈能擁有如古典芭蕾般明晰的節奏，以及如印度樂舞般的優雅氣質。[3]這預示了康寧漢往後「非個人性」（impersonal）、結合芭蕾與現代舞蹈語彙，以及傾向古典主義的發展路線。然而，個人風格的確立不是一蹴可幾之事，康寧漢承認在早期作品中，的確充滿著恐懼、諷刺、幽默與性愛等主題。事實上，舞蹈界在1970年代時，才開始以嚴峻的形式主義修辭風格來討論他的「反舞蹈」作風（類似凱吉「反音樂」的作法）[4]，直到2000年之後，其作品乃逐漸跳出形式主義的框架，而享有較寬廣的詮釋空間。

依據康寧漢的說法，凱吉是他早期人生中，唯一能有所溝通交流的人，他們討論的不僅是舞者的技巧性，更多的是理念議題。[5]不可諱言的，兩人在藝術發展的過程中（特別是早期），凱吉總是以理念引導者之姿，促使他的伴侶與其平行發展——凱吉的《奏鳴曲與間奏曲》（*Sonatas and Interludes,* 1946-48）與康寧漢的《季節》（*The Seasons,* 1947），都和印度古典戲劇中表現九種永恆情感的概念有關；凱吉的《變易之樂》（*Music of Changes,* 1951）與康寧漢的《十六支舞蹈》（*Sixteen Dances for Soloist and Company of Three,* 1951）、《機遇組曲》（*Suite by Chance,*

3 John Cage, "Grace and Clarity," in *Merce Cunningham: Dancing in Space and Time*, ed. Richard Kostelanetz (London: Dance Books, 1992), 21-4.

4 Siegel, "Prince of Lightness: Merce Cunningham (1919-2009)," 471-2.

5 Silverman, *Begin Again: The Biography of John Cage*, 61.

1952），都使用機遇性技法來創作，其中《十六支舞蹈》尚帶有印度情感美學的內涵。在這些作品之後，凱吉和康寧漢全心以東方禪所發展出來的概念與態度，從事藝術的變革性創作。除了分享凱吉對禪的熱誠之外，康寧漢也跟隨凱吉，為推廣薩替（Erik Satie, 1866-1925）的音樂盡一份心力，他在早期編舞中多次使用薩提的音樂與舞蹈搭配，充分顯示他對凱吉音樂品味的認同。[6]

1953年夏天，康寧漢在黑山學院作為駐校藝術家時，成立了康寧漢舞團，正式加入美國前衛藝術的行列。由參與康寧漢舞團二十年的創團舞者——卡洛琳·布朗（Carolyn Brown, 1927-）——近身的觀察來看，凱吉和康寧漢的作品，以及他們工作的方法與態度等，都和禪精神密不可分。在她眼裡，透過作品開啟眼耳、拓展視聽視野，是凱吉畢生的聖戰；相對於凱吉這位無怨無悔的宣教士（proselytizer），康寧漢則像是一個出自於一己需求，而不斷創作的效應器（effector）。卡洛琳·布朗深深認同他們的信念，將這共同的工作視為一種生活的方式，而不是職業生涯而已。[7]由此可見，康寧漢舞團之所以能度越早期艱困的處境，一部份原因應在於其核心團員，對於禪境界的共同嚮往。另一方面，凱吉此

康寧漢舞團創始成員之一：卡洛琳·布朗（約1966）
©Jack Mitchell/Getty Images

6 康寧漢自1944年起就以薩替的音樂入舞，包括*Idyllic Song* (1944)、*The Monkey Dances* (1948)、 *Two Step* (1949)、*Waltz* (1950)、*Ragtime Parade* (1950)、*Epilogue* (1953)、*Septet* (1953)、*Nocturnes* (1956)等作品。

7 參閱Brown, *Chance and Circumstance*, 119, 160.

康寧漢舞團1966年從巴黎前往漢堡錄製《變奏曲五》之途中
©Herve GLOAGUEN/Gamma-Rapho via Getty Images

階段也為舞者開設創作課程（composition），給出他這些年發展出來的理念，學生必須在課堂中根據其理念而練習編舞，他們後來也成為後現代舞蹈的先鋒部隊。卡洛琳‧布朗自述她都以此課程的內涵為基礎，去瞭解康寧漢的創作理念。[8]

　　事實上，舞團早期的困境歷時十多年，凱吉全心全意的付出，是舞團得以持續經營下去的重要原因。根據卡洛琳‧布朗的說法，在1956至1958兩年多的時間中，康寧漢舞團的演出機會相當稀少——1956年七場，1957年五又四分之一場，1958年前半年二又三分之一場。當時舞團的存在主要是基於凱吉的信念（faith），而不是事實；凱吉的夢想一向最為遠大，但最堅持的也是他。另一方面，康寧漢在1960年之前，各方面的表現與作法，基本上皆受到凱吉強烈的影響，他對創作尚無法有獨立的判斷，仍然倚賴凱吉的建議。[9]更重要的是，舞團向心力的維繫需要靈魂人物，相對於沉默寡言的康寧漢，凱吉以他極具魅力的人格特質，維繫團

8　參閱David Vaughan, *Merce Cunningham: 65 Years* (multimedia app, Aperture Foundation, Merce Cunningham Trust, 2012), MC65_1950s.

9　Brown, *Chance and Circumstance*, 141, 246.

員之間如家人般的情感，他也經常以驚人的耐心與毅力，為舞團爭取表演機會，鍥而不捨地募款和尋找贊助，以維持舞團的運作動能。冷戰時期的國外巡演，大量的資金挹注到巴蘭欽（George Balanchine, 1904-1983）的紐約市立芭蕾舞團（New York City Ballet），現代舞蹈所得的資助遠遠不及芭蕾舞團。凱吉當時耗費大量的時間與心力，負責所有的申請文件，往往得到令人失望的結果。此現象一直要等到1960年代才有所改善。[10]

舞團的另一個困窘，是在1960年代中期以前，他們的演出經常隱身於前衛音樂圈的活動，有時似乎是因著凱吉與身兼鋼琴家、作曲家的都鐸之名氣，而「附帶」的表演。如果他們參與了類似達達風格的劇場表演，觀眾甚至不知道該嚴肅還是以玩笑看待⋯⋯。[11]但這種狀況在創團十二年後逐漸有所改善。1965年，舞團在經過前一年的世界巡演後重新整頓，開始一段全力衝刺的旅程，一掃過去低迷的士氣，康寧漢舞團至此總算站穩腳步，邁出穩健的步伐。

康寧漢自言在其創作生涯中，有四個事件催化出他的巨大發現：（一）在1940年代與凱吉的合作中，確立音樂與舞蹈分別製作的原則；（二）1950年代開始運用機遇性技法

凱吉正在處理聲音器材，康寧漢與卡洛琳‧布朗出現於背景（法國Saint Paul De Vence，1966）©Herve GLOAGUEN/Gamma-Rapho via Getty Images

10　康寧漢舞團在1962年首次得到政府補助，而得以前往日本東京等地演出，舞蹈評審委員從過去一致反對的立場逐漸有所轉變。參閱Naima Prevots, *Dance for Export: Cultural Diplomacy and the Cold War* (Hanover, NH: University Press of New England, 1998), 56-58. 以及Brown, *Chance and Circumstance*, 138.

11　Brown, *Chance and Circumstance*, 305-6.

創作；（三）1970年代開始嘗試錄像與舞蹈影片的製作；（四）1980年代末開始利用電腦及相關軟體Life-Forms輔助創作。[12]在這四個事件中，凱吉是前面兩個事件的直接促成者。基本上，康寧漢為舞蹈界打開多扇大門，正如同凱吉為音樂界與視覺藝術界（新達達、激流派與偶發藝術等）打開多扇創造性的大門一樣，都與東方禪學啟示有密不可分的關係。而作為引領者的凱吉，究竟有哪些觀念關鍵性地影響康寧漢？他們創作的方法與風格，又有哪些相同、相異之處？當大部分西方學者都狹隘地以為「禪風格」是一種「寂靜主義」（quietism）式的表現，訴諸動覺的舞蹈如何與禪意有所連結？

（二）動靜均衡中的客觀旨趣與寧靜

禪修最重要的意旨，即在於自見本性清淨。六祖惠能在《壇經》〈坐禪品第五〉有云：「外離相即禪。內不亂即定。外禪內定是為禪定。……於念念中自見本性清淨，自修、自行、自成佛道。」[13]他指出學人以疏離客觀之姿，不染著於世間外相，看空世間情事，進而培養內在定靜的涵養，是回返自心清淨的基本途徑。故長久以來，「寂靜」一直是禪宗美學的第一要義，「靜坐」也是禪宗最基本的靜心訓練方法。除此之外，《壇經》也強調，「一行三昧者，於一切處行住坐臥，常行一直心是也」，又說「見性之人，立亦得，不立亦得，來去自由，無滯無礙，應用隨作，應語隨答，普見化身。不離自性，即得自在神通，遊戲三昧，是名見性」。[14]此即表示行住坐臥、日常行事俱是禪，修行不論動靜，皆可助學人達到來去自由的境界；其中「遊戲三昧」的遊戲偏動，三昧則偏靜，兩者結合是動靜一如的理想狀態。[15]

據此認知，凱吉以《四分三十三秒》落實對「寂靜」一種極致性的闡釋，之後則以長時間重複著枯燥乏味的擲骰子動作，藉由心智「放空」，來取代坐禪

12 Merce Cunningham, "Four Events That Have Led to Large Discoveries," in *Merce Cunningham: 65 Years*, MC65_1990-1994.

13 李中華注譯，《新譯六祖壇經》，〈坐禪品第五〉，頁102。

14 李中華注譯，《新譯六祖壇經》，〈定慧品第四〉，頁90，以及〈頓漸品第八〉，頁184。

15 參閱吳汝鈞，《遊戲三昧：禪的實踐與終極關懷》，頁164-5。

靜心的基本訓練，並以此機遇性操作成就樂曲的完成性。對凱吉而言，「寂靜的核心意義在於其放棄意圖性」，「內醞的寂靜等同於意志的摒除」[16]，這是他終身禪修的自我惕勵原則。另一方面，雖然康寧漢也執行機遇性操作，但他只侷限在創作應用的層面上，作為一位舞者，他把日常制式的反覆練習與訓練，視為如冥想（meditation）般的活動[17]，這是一種在動中求靜的期許。事實上，凱吉與康寧漢對這些凝定心靈的自我訓練方式，有其植基於經驗的考量：凱吉曾親見作曲家哈里森，因靜坐而達到自我催眠與無法控制的失神狀況，嚴重到必須以約束衣（straitjacket）綑綁帶走，因此他拒絕以靜坐修行，選擇以擲骰歷程作為自我訓練。康寧漢則在自學哈達瑜珈（hatha yoga）的過程中，曾經體驗到在身體竄流、殊難控制的野性能量，為求心靈的清淨，他日後不再嘗試這類特殊練習。[18]

　　由於禪佛認為情感的執著與沾黏，是人類痛苦的來源之一，因此力主有情眾生採不即不離的關照態度看待情感，正視其幻滅的本質而避免受它的奴役，如此水波不興才可得清淨心。凱吉對此採取的策略是禁絕任何情感（emotion）的介入，但他不否認作品中可能包含的各種感覺（feelings）。他說：

> 你可以感受到一種情感，只是不要認為它是如此重要……，以一種你可以
> 放下的方式掌握它！不要過分而無謂地強調它！……如果我們保持並強化
> 情緒，這可使世界上產生危急情況。正是如此，現在整個社會都陷入了困
> 境。[19]

凱吉亦曾在舞團的表演節目單中，說明舞蹈、音樂與情感的關係：

> 兩種藝術在同一個節奏結構（rhythmic structure）中發生，各自以其方式
> 表達，結果是一種相互滲透而非彼此控制或對位式的關係，也是一種如雕
> 塑家Alexander Calder動態作品那樣的靈活性。「現代」舞蹈無須倚賴心理

16　見Kostelanetz, *Conversing with Cage*, 187. 原文："the essential meaning of silence is the giving up of intention." 以及Cage, *Silence*, 53. 原文："Inherent silence is equivalent to denial of the will."

17　Cunningham and Lesschaeve, *The Dancer and the Dance*, 67.

18　Brown, *Chance and Circumstance*, 23-4. 哈達瑜珈專注於體位法與呼吸法，康寧漢從書本中自學此種瑜珈。

19　Cage and Charles, *For the Birds*, 56.

學，雖然對每位觀者來說有所不同，但他們大抵會感受到清晰（因為一個人不需透過其他概念而直接接近）、卓越（舞者可以無阻礙地舞動，而不是用掩飾的服裝覆蓋自己）、以及沉靜安詳（作品本身缺乏情感驅動的連續性，帶來了一種全面的寧靜感，但它不時會被感覺所照亮，這些感覺是英雄、歡樂、奇妙、性感、恐懼、噁心、悲傷和憤怒）。……當其他音樂與舞蹈嘗試去「說」一些事情，康寧漢舞者在劇場做的是「呈現」活動，並以此肯定生活，要介紹給觀眾的，不是一個專業的藝術世界，而是打開日常生活中無可預測的變動世界。[20]

誠然，就技術層面來說，康寧漢團員乾淨俐落的動作，的確可說相當「清晰」（clear），精湛的技巧的確不凡而「卓越」（brilliant），但是作品本身缺乏情感驅動的連續性，果真能帶來一種全面的寧靜感（tranquility）與「沉靜安詳」（serene）嗎？單純「呈現」活動，就足以傳達肯定生活之意？這其實是過於簡單的推論，也是凱吉與康寧漢作品頗受爭議之處。無論如何，康寧漢依循著這樣的觀點，對於舞蹈動靜均衡的期許，也有其精闢的闡述。他說：

（舞蹈）不是對某事的感覺，而是對身心的鞭策，並轉化為一種極其緊張的動作，因為如此激烈，乃至於在簡中的短暫瞬間，身心是合一的。舞者知道當他跳舞時，他必須牢牢地意識到這一點。正是在這種白熱化的融合下，一位優秀的舞者展現了客觀性和寧靜感。[21]

正如卡洛琳·布朗描述她初次觀看康寧漢跳舞時，即察覺到他不同於一般人的特點：帶著一種動物性的說服力與人類的熱情，從安靜的中心出發。[22]爾後康寧漢亦常常提醒她，「舞者內在的靜止讓舞作活現起來」[23]，凱吉也告訴卡洛

20 取自Brown, *Chance and Circumstance*, 119.
21 Brown, *Chance and Circumstance*, 149.
22 Vaughan, *Merce Cunningham: 65 Years*, MC65_1950s. 原文：“…from such a quiet center, with such animal authority and human passion."
23 Brown, *Chance and Circumstance*, 505. 原文：“It is the stillness within the dancer which allows the dance to live."

琳‧布朗，他最欣賞她跳舞時沉靜安詳的外觀（appearance of serenity）——可見沉靜安詳的氣質、內在的靜止與外在的清晰，是康寧漢對舞者要求的重要質地。事實上，康寧漢的「靜止」（stillness）就是一個對凱吉「寂靜」（silence）所呼應的概念。對康寧漢來說，靜止不是一個舊動作結束，和新動作開始之間的灰色地帶，它仍是舞蹈的一種狀態，有其自身肉體真實的、確切的、絕對的、精力充沛的存在理由。[24]以更明確的話語來闡述，

> 舞蹈的本質是動中有靜，靜中有動。……沒有動就沒有靜，動的全然表達也需要靜。但靜止不受前後的阻礙，本身即可起作用，它不是一個暫停或徵兆……。舞蹈所擁有的活力不在於動作的來源，而在於舞者的實際動作，以及這動作如何被靜止所包圍與進駐。[25]

康寧漢甚至也使用禪風格的語言，來鋪陳動與靜之間的關係：

> 當我們靜止時，我們仍在動作中。在無動作中的動作。[26]

康寧漢在實踐美學的過程中，固然遭遇到重重困難，他仍很快以《五人組曲》（*Suite for Five*, 1956）初步達到一種理想的安詳寧靜的品質——此作七個段落中的第四段（男性獨舞）即命名為〈靜止〉（"Stillness"）；學者Roger Copeland稱它為康寧漢式的白色芭蕾。[27]值得注意的是，康寧漢編舞的初衷就著眼在一種清淨心的追尋：「這齣芭蕾的事件和聲音，圍繞著一個安靜的中心，雖然沉默和不

24　Brown, *Chance and Circumstance*, 218.

25　Brown, *Chance and Circumstance*, 173. 原文："The nature of dancing is stillness in movement and movement in stillness.....No stillness exists without movement, and no movement is fully expressed without stillness. But stillness acts of itself, not hampered by before and after. It is not a pause or a premonition....the liveliness that dancing can have is not in what the movement comes from, but in what it actually is as the dancer does it, and how it is surrounded and inhabited by stillness."

26　Cunningham and Lesschaeve, *The Dancer and the Dance*, 129. 原文："We are in action when we are still. Activity in inactivity."

27　Roger Copeland, *Merce Cunningham: The Modernizing of Modern Dance* (New York: Routledge, 2004), 110. 康寧漢某些早期作品，在當時仍以「芭蕾作品」為名。

133　　參、從寂境到動能世界：凱吉與東方禪

動，但卻是它們發生的源頭。」[28]他跟隨凱吉音樂*Music for Piano*（*4–84*）的創作原則，以紙張上的小瑕疵為憑，隨機地決定舞者在空間中，從哪個點開始，然後走向何方。[29]凱吉稀疏簡潔的鋼琴音樂，則深化了箇中的寧靜，讓舞者進入一種動態的靜心，也使他們的動作更清晰地被體現出來。對卡洛琳・布朗來說，《五人組曲》是康寧漢如純水般的經典作品：純淨、透明、具沉思性。在雙人舞〈延伸的時刻〉（"Extended Moment"）中，她與康寧漢搭配起來呈現的是雕刻造型感，而非浪漫的關係；她形容自己在寧靜底下，燃燒著穩定而確然的白色烈焰（舞圖1）。在第二段〈漫遊者〉（"A Meander"）中，獨舞的卡洛琳・布朗更感到易怒的自我（I/Me）在此消解溶化，正如觸碰到禪佛修行者「瞬間清明的意識」般令人喜悅，並對神奇奧秘的每一刻賦予敬意。這是她在舞團二十年所表演過的舞作中（共計44齣），最富有認同感的作品，它如聖典禮儀般的高度，正符應康寧漢所說「以肉體形式進行精神鍛鍊」的舞蹈真義。[30]

然而，屬於《五人組曲》單純的「寧靜」並不是康寧漢作品典型的「寧靜」，他大多數的作品其實充滿了高能量與無數的繁複細節，舞者需要非常細膩且機敏的動覺協調性。以康寧漢所創發的「事件」（Events）為例，這種原是為因應非典型場域而編導的具彈性的表演，後來變成舞團的常態性演出。[31]「事件」通常是康寧漢過去作品之摘錄片段的組合，有趣的是，這些置入於新脈絡的摘錄片段，資深舞評與舞者往往都無法指認其出處，可見康寧漢舞步複雜多變的程度，經常超出觀賞者的記憶容量。[32]舞評Jack Anderson對康寧漢的「事件」有如是描述：

28　Merce Cunningham, "A Collaborative Process between Music and Dance (1982)," in *Merce Cunningham: Dancing in Space and Time*, ed. Richard Kostelanetz, 143. 原文："The events and sounds of this ballet revolve around a quiet center, which, though silent and unmoving, is the source from which they happen." 後人在引用這句話時，有時以「舞蹈」（dance）取代「芭蕾」。

29　Cunningham and Lesschaeve, *The Dancer and the Dance*, 90.

30　參閱Brown, *Chance and Circumstance*, 149, 428-9.

31　康寧漢的第一場「事件」在1964年於維也納博物館舉行。

32　例子之一是舞者Kenneth King，他提到自己和舞評Edwin Denby都無法辨認出來。Kenneth King, "Space Dance and the Galactic Matrix (1991)," in *Merce Cunningham: Dancing in Space and Time*, ed. Richard Kostelanetz, 208.

舞圖1　康寧漢，《五人組曲》，〈延伸的時刻〉定格影像©Merce Cunningham Trust

在一般情況下，即使編舞很有活力，但不知怎的，「事件」整體來說都具有沉著的氣質，甚至是平靜感。它們類似於流淌的河水、水晶的形成、行星的軌道、或街道的交通流量等現象：它們分享了一些在地球上，和生存基本歷程有關的過程。康寧漢說他希望「事件」提供的「舞蹈體驗」，非常類似於生活本身的體驗。[33]

Anderson的評論其實帶出了兩個問題。其一，為什麼康寧漢的「事件」會讓觀者有沉著、平靜感呢？誠然，從1960年代中期之後，康寧漢舞團的編制逐漸擴大，現代與芭蕾融合的表演技巧也益趨穩定，其非個人性能量（impersonal energy）與群舞風格（ensemble style）更加顯著。當舞者具備寧靜的表演品質時，這意味他們可以疏離之感自由地呈現；他們可能狀似忙碌，但更像是一個思考冷靜又快速的存在體。這其實可以類比於鍵盤演奏者彈奏巴赫（Johannes Sebastian Bach, 1685-1750）的《平均律》：當演奏者充分掌握技術時，即便是處理快速音群或是複雜的對位法，仍然可以傳達內在的寧靜與客觀感，這是巴赫作品向來為人

33　Jack Anderson, "Dances about Everything and Dances about Some Things (1976)," in *Merce Cunningham: Dancing in Space and Time*, ed. Richard Kostelanetz, 97.

稱道之處，也是演奏者最大的挑戰。問題之二是，變化多端的「事件」果真如康寧漢所希望，提供了類似生活本身的體驗嗎？這其實是個弔詭、值得繼續深究的問題。正如前述所言，凱吉認為藝術要打開日常生活中無可預測的變動世界，康寧漢關注生活本身自是一合理的呼應。既然「日常生活」、「生活本身」是其創作中關鍵性的概念，他們如何處理與轉化此議題呢？

（三）日常與非日常、現代與後現代

　　凱吉相當忠實地在音樂創作上實踐機遇性技法，其企圖並非只為美學，更有道德上肯認生活的理由。對他來說，機遇性操作是一種交出自我的方式，並進而接受生活中任何的可能性，達到任運自在的境界。他說：

> 當藝術與日常生活、個人經驗同行，它就曝露在同一種危機中，也就是無可預測的機遇性，以及生命力量的交互作用。藝術再也不是嚴肅而沉重的情感刺激，也不是感傷的悲劇，而是生活中喜樂經驗的果實。[34]

　　爰此，凱吉廣泛挪用日常生活裡隨處可及的聲響作為創作素材，其中為十二個收音機的 *Imaginary Landscape No. 4*（1951），是他早期使用無線電廣播節目隨機性的聲音作為素材之例。在1979年間，凱吉與兩位朋友根據愛爾蘭作家喬伊斯（James Joyce, 1882-1941）作品《芬尼根守靈夜》（*Finnegans Wake*, 1924-39）中所出現的地名，以一個月的時間實地造訪並錄製當地聲音，並據此為基礎完成 *Roaratorio*；除了自然界聲響之外，人類的哭笑、哀鳴、樂器演奏等皆包含於此，凱吉徹底實踐杜象「現成物」（ready-made）作為藝術素材的概念。康寧漢隨後也從《芬尼根守靈夜》發現舞蹈靈感，創作一系列以愛爾蘭民俗性吉格舞（jig）為基礎的段落，並搭配凱吉的同名音樂，成就1983年的 *Roaratorio*，某種程度也算以日常生活的動作素材納入舞作。[35]康寧漢另一舞作《如何通過、踢腿、跌落與跑步》（*How to Pass, Kick, Fall and Run*, 1965）正如題旨所示，充滿了日常的

34　Cage, *Silence*, xii.

35　參閱Vaughan, *Merce Cunningham: 65 Years*, MC65_1980s.

運動性動作，他以機遇性所決定的內容，主要著眼在舞者的入場與出場、空間路線、速度等參數，但句法、內在節奏則由舞者自行發揮，舞者在此呈現生氣勃勃、激昂歡樂的精神，並享受自由解放感。在某些感性、溫柔的雙人舞片段，也表現出如同愛人相處般的生動情趣。[36]首演時凱吉坐在旁啜飲香檳，不時朗誦以機遇性選擇的短文，陪伴著這些舞者，傳達開派對的歡樂氣氛。

從創作的面向來看，凱吉可說相當廣泛地引用日常聲音作為素材，康寧漢則不像後現代舞蹈者，把日常動作的引用視為最深的信念，由於他使用日常動作的頻率相對有限，故類似像《如何通過、踢腿、跌落與跑步》的作品，其所做的更像是一次性實驗的本質，相較來說，他想傳達的更多是純粹舞蹈的意涵。[37]誠然，自康寧漢把瑪莎・葛萊姆的高強度情感束之高閣後，逐步建立了一種如芭蕾般非個人性的技巧和語彙，期許經過訓練的身體能隨時做出任何可能的動作。他呼應禪宗「如如」（Suchness）的概念，以及凱吉讓「聲音只是聲音」、「動作只是動作」的信念，聲稱：「舞蹈是一種以肉體形式實踐精神鍛鍊的活動，對它所見什麼，就是什麼。」[38]至此，他的舞蹈語彙走向抽象化，而這種對於舞蹈語言純粹性的要求，較傾向於著名藝評葛林伯格（Clement Greenberg, 1909-94）對現代主義的定義表現，也就是一種形式主義的樣貌。[39]

雖然康寧漢認為個人所知有限，運用機遇性手法輔助創作能開拓未知、超越有限的想像，但舞蹈畢竟牽涉到人的身體，他必須很實際地操作，探看機遇性答案運用的可能性。這可以解釋為何康寧漢對舞蹈節目的安排，仍是遵循傳統的模式安排；一方面為觀者而言有對比性的變化，更重要的是必須顧及舞者的精力與耐力。[40]事實上，凱吉賦予音樂的「不定性」（indeterminacy）特質，被康寧漢

36　Brown, *Chance and Circumstance*, 461.

37　參閱Sally Banes and Noël Carroll, "Cunningham, Balanchine, and Postmodern Dance," *Dance Chronicle*, Vol. 29, No. 1 (2006), 57-60, 65.

38　Merce Cunningham, "Space, Time and Dance (1952)" in *Merce Cunningham: Dancing in Space and Time*, ed. Richard Kostelanetz, 39. 原文："…dancing is a spiritual exercise in physical form, and that what is seen, is what it is."

39　參閱Banes and Carroll, "Cunningham, Balanchine, and Postmodern Dance," 50-3.

40　Brown, *Chance and Circumstance*, 236.

視為「太危險」而有所抗拒，但這種觀念後來透過凱吉學生，也就是作曲家與編舞家Robert Dunn（1928-96）傳遞給年輕世代舞者，開啟了傑德森劇場（Judson Dance Theater）的新世代舞風。誠然，後現代舞者的身體與動作，可能是「非理想」的典型，卻有大眾民主身體（democratic body）的政治意涵；傑德森成員意欲建立一種舞蹈，對抗加諸於他們的建制者之權威性。[41]由此可知，相較於趨近現代主義的康寧漢，反而是重視日常動作與擁抱不定性的後現代舞者，其立場與凱吉更為一致。

然而，對康寧漢來說，「生活」的概念是在另一種層次中被展現出來。他認為「舞蹈是生活的表現——如果這無法讓人信服，生活就不是被認可的」。[42]再者，「舞者所做的，是所有可能事中最真實的」！[43]也就是說，康寧漢自認其舞蹈，就是一種生活真實的表現，然這裡所謂的「生活真實的表現」，毋寧更接近他個人理想的生命存在性的舞動，而與日常生活動作的連結較少。因為舞動本身在康寧漢眼裡，具有不需要額外賦予意義的意義，亦即是說，他不是為表達意義而舞動，而是舞動本身自行產生了價值與意義。但是，康寧漢的「舞動」指的是什麼呢？對古典芭蕾來說，舞蹈的姿勢位置（position）是優先存在者，從位置到位置間的舞動本身，反而是第二義；在康寧漢看來，後者才是舞蹈本質，因為保持舞動本身的能量，又能使位置有其清晰度，這才是舞蹈最有趣的部分。更有甚者，舞蹈能量透過節奏而得到擴張，動作固定又離開、回復不止的現象，某種程度即是生活的一種反照，舞者可在其中尋求一種平衡。[44]

爰此，雖然康寧漢認可隨機出現的日常動作，但他更著重動作的幾何性造型，亦維持挺拔身軀這類西方文化驕傲的象徵，又強調動能與戲劇經驗的張力，

41 Patricia Hoffbauer, "Thinking and Writing about Bodies," *A Journal of Performance and Art*, Vol. 36, No. 3 (Sep., 2014), 36.
42 Brown, *Chance and Circumstance*, 53. 原文："Dancing is an expression of life---if this is not valid, life is not valid."
43 Cunningham, "Space, Time and Dance," 39. 原文："What the dancer does is the most realistic of all possible things."
44 參閱Cunningham and Lesschaeve, *The Dancer and the Dance*, 125.

以成就一種「動力學的幻想」（kinetic imagination）[45]——這實是他自身意圖體現生命動能理想的表徵。不可諱言的，力量、速度、彈性、清晰度等作為其舞蹈訓練課程中的重點，無不是為此美學理想而努力。他也不斷對舞者灌輸這些觀念：放手；覺知當下；聽取動作的句法（hearing the movement's phrasing）；號召身體的任一部分去指揮另一部分獨立地舞動。種種嚴格的訓練，可說是為達到表演終極境界而努力：無心（no mind）、無記憶（no memory）的「當下性」（now-ness），也就是那短暫的時刻，讓身心不分地與整體存在結合。[46]一旦臻此境界，即使面對蔚然成風的後現代舞蹈，康寧漢對於自己是否維持「前衛」的形象，著實已不太在意了。[47]

　　平實而論，凱吉雖然徹底地執行機遇性技法，對後代的影響更為廣泛而多元，但由於素材、參數等設定的緣故，使他某些作品如《變易之樂》與《威廉混音》等，「非人性面向多於人性的面向，雖然僅是聲音的呈現，這控制人、控制演出者的事實，讓這些作品具有科學怪人般的駭人面貌」[48]，而康寧漢也沒有完全免除這方面的疑慮。誠然，透過機遇性操作的康寧漢作品，對舞者來說，大多具有令人難以忍受的困難度，它棄絕本能、潛意識與「自然的」流暢動作，對人類的身體來說，是不自然、束縛重重、矯揉造作、表演上缺少回饋的作法。學者Roger Copeland偏向以「非個性化的」與「無性的」（Impersonal and asexual）說法來詮釋。[49]由此可知，當研究針對的是作品本身，而不是藝術家的意圖時，凱吉與康寧漢的作品，看來就像是一種模擬或是規範性的無政府狀態，這種形式是由兩位藝術家高度控制和設計的「自然」形式。凱吉所謂「無目的的遊戲」計畫到最後的細節，就像康寧漢無中心（decenteredness）和「自然」的動作一樣，雖

45　Kristine Marx, "Gardens of Light and Movement: Elaine Summers in Conversation with Kristine Marx," *A Journal of Performance and Art*, Vol. 30, No. 3 (Sep. 2008), 29.

46　參閱Siegel, "Prince of Lightness: Merce Cunningham (1919-2009)," 477. 以及Brown, *Chance and Circumstance*, 94.

47　見凱吉於1964年寫給卡洛琳·布朗的信件內容。Kuhn ed., *The Selected Letters of John Cage*, 305.

48　凱吉不止一次地對自己提出批判。見Cage, *Silence*, 36. 以及Kostelanetz, ed., *John Cage: An Anthology*, 19.

49　參閱Copeland, *Merce Cunningham: The Modernizing of Modern Dance*, 40, 108, 112-3.

以開放形式呈現，最終卻成為一種基於規則的實踐。[50]

　　事實上，康寧漢很清楚箇中的矛盾所在：

> 藝術創作過程在本質上並不是一個自然過程；它是一個發明的東西。它可以像大自然的運作一樣，採取組織性的行動，但基本上它是人發明的過程。從這個過程中，或是為了這個過程，人以其得到的訓練，來制定和維繫此過程的運作。這種紀律也不是一個自然的過程。日常訓練、肌肉彈性的保持、心靈對身體動作的持續控制、不斷希望精神力能夠融入身體的運動（無論是新的還是更新的）──都不是一種自然的方式。它對所有能量的要求都是不自然的。但最終的整合可以是一種自然的結果，在意向、身體和精神（mind, body, and spirit）作用合為一體的意義上是自然的。[51]

　　換句話說，化「不自然」為「自然」，是康寧漢舞作形塑過程中，很重要的一個環節，而這正是康寧漢舞者最大的挑戰。然而，這裡的「自然」如何是「自然」的呢？康寧漢所謂最終整合的「自然的結果」，可以甚麼角度來詮釋？

（四）康寧漢作品的「表現性」以及與音樂的關係

　　即使康寧漢的舞蹈語彙明確拒絕情感與敘事的重負荷，因而看來抽象晦澀，但他並不認為其作品是「非表現性的」（non-expressive），他感到動作本身就具有超越意圖的表現性，無論原來是否具有表現性的企圖。[52]據此，我們可以什麼樣的詮釋理路或是脈絡來看康寧漢作品的「表現性」呢？基本上，其舞蹈語彙雖然是舞作的核心焦點，配合的音樂卻也扮演著不可忽視的角色。有趣的是，當論及康寧漢舞作的音樂時，一般人通常把注意力放在凱吉等前衛作曲家身上，幾乎無人討論康寧漢的音樂能力為何，也不常聽聞舞者的意見，好像這些舞者不太需要音樂素養──幸好卡洛琳・布朗在傳記中提供些許資訊，使我們得以一窺當編舞與

50　Marjorie Perloff, "Difference and Discipline: The Cage/Cunningham Aesthetic Revisited," *Contemporary Music Review*, 31:1(2012), 19.

51　Merce Cunningham, "The Function of a Technique for Dance (1951)," https://www.mercecunningham.org/the-work/writings/the-function-of-a-technique-for-dance/

52　Cunningham and Lesschaeve, *The Dancer and the Dance*, 106.

音樂在分別製作、無須合演的狀況下，康寧漢與舞者如何處理音樂性這個問題。

　　康寧漢的音樂造詣如何呢？卡洛琳・布朗曾聽過他彈奏法國作曲家拉威爾（Marice Ravel, 1875-1937）的《高貴而傷感的圓舞曲》（*Valses nobles et sentimentales, 1911*）[53]，這代表他對古典音樂有相當程度的造詣與認知，但他終究決心致力於開發屬於舞者自體的節奏與動作，而不與音樂「同舞」。有學者認為康寧漢編舞的革命性概念之一，就是在舞作中對抗音樂性的「音樂性」（anti-musicality "musicality" of his dances）。[54]事實上，舞蹈與音樂同時但非同步（simultaneously, not synchronously）的狀態，可以是和平共存，而不必然是一種對抗的現象。根據康寧漢的說法，雖然其舞作與音樂總是分別製作，但有時整合在一起的效果，卻出人意料地好像是為彼此量身定做的樣子。舞者、音樂家與各種理念的分享，不互相侵犯而產生令人驚奇的意外與巧合，其成果總是令人感到振奮，「給人的感覺不是事情的結束，然後進行索引和編目而已，而是在工作完成後，還可以繼續做下去並且分享」[55]，而「各種演出時才出現的音樂，是日常生活中無所不在、無可避免的環境音，這是我們的生存狀態」。[56]可見康寧漢重視事情執行的過程，更擁抱流動不止、生生不息的人生美學，他把舞作中的聲音視如空氣、天氣這種生活周遭不定性的狀態，實踐隨順事物本來如此的狀態，不作任何主觀的干擾。

　　但值得注意的是，康寧漢不是以機遇性方式挑選他的合作夥伴，基本上，他的合作候選人都屬於「圈內人」──亦即是說，他與美學理念上的同路人共同製作，因此其作品才有某種同屬性的一貫風格。凱吉、都鐸、沃爾夫、費爾德曼、Takesha Kosugi（1938-2018）等長期與康寧漢合作的作曲家們，其音樂幾乎都帶有「靜滯」（stillness）感的傾向，缺少強大驅動力以及方向性；另一方面，由於音樂本身通常沒有很高的異質性，因此提供了一種整體感。大體說來，他們的作品常以電子發聲模式（運用振盪器、反響器、調幅器等操作）產生，少有演奏者的「親身」參與，因此可說是一種缺乏「身體感」的音樂。某種程度看來，正

53　Brown, *Chance and Circumstance*, 535.

54　Hoffbauer, "Thinking and Writing about Bodies," 38.

55　Cunningham, "A Collaborative Process between Music and Dance (1982)," 150.

56　Walker Art Center, "Merce Cunningham's Work Process," https://www.youtube.com/watch?v=zhK3Ep4Hil0

是此缺乏「身體感」的特質，使音樂成為一種如大氣般的背景音場。

　　然而，很「不幸」的，這些背景音場對聽者而言，經常構成艱難的挑戰；身為舞團舉足輕重的音樂總監，凱吉相當堅持其政治上的聲音理念。他運用自然音、環境音、機械音、電子音、樂器音等密度甚高而繁複的聲響，所造成的不諧和與刺激性效果，固然使人難以接受，有時又因現場演出操作「不當」的緣故，更產生令人極端不適的高分貝聲量。在面對相關的指責時，凱吉會以地鐵、電鑽、噴射機起飛等噪音做比擬，強調這即是當代生活的一部分，應該要習慣並享受它們，企圖讓音樂以禪宗「公案」之姿來「訓練」閱聽者。他似乎要應和六祖惠能《壇經》〈坐禪品第五〉的說法：「若見諸境心不亂者，是真定也。」[57]卡洛琳‧布朗不無抱怨地指出這位害怕疼痛、看到血會昏倒、見舞者扭傷和肌肉痠疼就退縮的先生，此時的頑固性無比堅強。雖然凱吉給予演奏者自由選擇的機會，也拒絕干預演出與尊重其不定性，的確維持其美學的精神道義，卻不意對舞者造成可能的身心傷害。事實上，演出時的高聲量導致了舞者生理上的疼痛感，即使使用耳塞減低聲音干擾，仍會影響他們的平衡感。儘管視凱吉為英雄與精神領袖，卡洛琳‧布朗卻不諱言自己並不喜歡他的音樂，團員有同感的也不少；如果情況嚴重到不能忍受，她只能嘗試「關掉」它，不去聽它。[58]

　　的確，凱吉對各種噪音的開放性，就如同他對其他流行、古典音樂的封閉性一樣，是一種極端性的選擇，而未顧及到聲響本身對舞者與觀眾心理、生理的影響，也是凱吉極具爭議性的面向。即使諸多舞評、觀眾都痛恨凱吉或其他類凱吉的音樂，而希望康寧漢可以「去凱吉化」（un-Caged）[59]，然康寧漢或許認為外來干擾正是日常生活的常態，故從來沒有刻意避免這種「違和感」。弔詭的是，沒有音樂旋律、和聲與節奏可以倚賴的舞者，或許是因為置身於這樣的噪音裡，反而凸顯出他們在經過訓練後，身心卓越的靜定工夫，並且從中產生一種足以與大

57　李中華注譯，《新譯六祖壇經》，〈坐禪品第五〉，頁102。「公案」指禪宗祖師的一段言行，或是一個小故事，通常是與禪宗祖師開悟過程，或是教學的片斷相關。

58　參閱Brown, *Chance and Circumstance*, 172, 331, 364.

59　Copeland, *Merce Cunningham: The Modernizing of Modern Dance*, 50.

音場抗衡的超越性，強調由心智控制的肌肉記憶與內建時間，以及自給自足的音樂性。

　　相對於造型、動力等面向來說，舞蹈的韻律節奏是康寧漢舞作的優勢表現力，誠如康寧漢所說，「數拍子和身體重量的變化有關」，他意指肢體的每一個變化都是重量的移轉，在舞句結構裡的這些節奏性變化，就是其作品的音樂性所在。[60]另一方面，卡洛琳・布朗認為，要成為一位「有音樂感」（musical）的康寧漢舞者，他必須在其動作中找到內在的資源，以及先天固有的音樂性（musicality）——她稱此為一種「歌唱」（song），亦即是說，存在於舞蹈中的旋律＼節奏＼內涵之整體性。卡洛琳・布朗堅信康寧漢的每一齣舞蹈皆有其「意義」，只是這意義無法以文字轉譯出來，就像音樂透過聲音語彙讓人感受，舞蹈透過動態的動作語彙讓人感知；一位舞者同時是音樂家以及樂器本身，因此可以直接表露音樂藝術性而無須他者作陪。[61]

　　就綜整聽覺與動覺的特色看來，康寧漢整體作品的「表現性」究竟如何呢？事實上，即使是一種被剝奪了表情達意機會的舞蹈，它仍然會說一些東西——也就是說，它本身「無表情」的狀態，就是一個想法的表達。對學者Sally Banes 和Noël Carroll來說，由於康寧漢作品中的動作，常表現出一種分離式（disjunctive）的接轉，缺少有機的流動，因此基本上，它看來就不是「正常」地由音樂、情感或心理來驅動的動作，反而是刻意「建構」出來的。[62]的確，相對於強烈的浪漫、焦慮纏身等情緒表達，康寧漢高度「非人的」風景（"inhuman" landscape）——沉著平靜的氣質；全心全意專注的精神；高度警醒、敏捷、清晰性；冷靜超然的欣快感；感性的智慧——呈現的似乎是另外一個世界，這個世界所引發的聯想各有不同取向。例如學者Roger Copeland認為它們反應了現代都市

60　Cunningham and Lesschaeve, *The Dancer and the Dance*, 20-1. 原文："The counts are related to weight changes."

61　Brown, *Chance and Circumstance*, 196.

62　Banes and Carroll, "Cunningham, Balanchine, and Postmodern Dance," 56.

生活的拼貼與斷裂性，是一種數位化的聲與景。[63]舞評Marcia Siegel則感到其複雜度與難以記憶的特質，留給她的通常是一個風景或聽覺的形象，而不是關於實際發生的舞蹈。[64]著名編舞家馬克‧莫理斯（Mark Morris, 1956- ）以為觀看康寧漢總體說來頗為「類似」的舞作，就如同欣賞不同時空的日落黃昏，每次觀賞都有其不同的趣味性。[65]作為康寧漢的學生，後現代舞者Kenneth King則認為其師是一位「非指涉性的抒情者」（non-referential lyricist），他的舞作是一種「銀河速寫」（galactic shorthand），以多重的節奏結構，形塑互動的連續體；其活生生的形體在非連續性的場域舞動，開啟「身體景觀」（body vistas）和「空間景色」（space scapes）的可能性；在一種極簡主義的精神之下，「存在」取代了角色，「型態」取代了劇情。[66]

　　綜觀以上對康寧漢皆持正面評價的專家所述，除了Copeland以都市狀態比擬其作品，其他專家的感受，都某種程度地與自然大化有所連結，無論是人間風景、聽覺形象、或是宇宙銀河，都是一種廣闊無框架的開放性指涉。可見康寧漢化「不自然」動作為「自然」的結果，與客觀性的大自然迭有呼應。整體說來，雖然康寧漢也有不少個性強烈的作品，例如幽默有趣、令人莞爾的《古怪的集會》（*Antic Meet,* 1958），與宛如驚悚劇場的《冬之枝枒》（*Winterbranch,* 1964），甚至也有似乎訴說著個人故事的《四重奏》（*Quartet,* 1982）與《虛構物》（*Fabrication,* 1987）等[67]，但他較為成熟的大型作品，似乎常指向與大自然有關的表現。那麼，舞者們的「身體景觀」究竟成就了什麼樣的「空間景色」呢？

63　參閱Copeland, *Merce Cunningham: The Modernizing of Modern Dance,* 167, 196-203, 253. Copeland認為康寧漢以舞作表徵當代的都會生活，有如下特色：同時性的事件、非中心的行動、看與聽的去連結、突然方向的轉向、無可預測的進出口（見頁253）。然而，筆者以為這些特色亦完全可適用於大自然裡的現象表述。

64　Siegel, "Prince of Lightness: Merce Cunningham (1919-2009)," 476.

65　Merce Cunningham Trust, "Merce Cunningham: Mondays with Merce, #10: With Mark Morris," https://www.youtube.com/watch?v=1A_5NvBPmS4（接近第17分鐘的談話）

66　King, "Space Dance and the Galactic Matrix (1991)," 189, 193.

67　《四重奏》與《虛構物》在舞評Joan Acocella的詮釋下，暗示在舞台上獨處的康寧漢，對於無法再跳舞這個事實感到悲傷。參閱Joan Acocella, "Cunningham's Recent Work: Does It Tell a Story?" in *Merce Cunningham: Creative Elements,* ed. David Vaughan (New York: Routledge, c1997, 2013), 3-15.

（五）大自然的身體景觀

　　凱吉與大自然的親近因緣，由來甚早。他在1951年時曾經寫信給都鐸：

> 我知道一個人看到大自然如何運作，然後在其工作和生活中，模仿這個
> 「操作方式」，是多麼令人高興的事，神奇的線索來自於樹木和平坦連綿
> 的土地。[68]

　　爾後凱吉搬到紐約市郊區，觀察大自然的機會增多，遂因緣際會地成為一位蘑菇專家；向晚之年，他把和康寧漢在市區的居家，佈置成一個室內花園，擺放上百種的植物與各類石頭；除此之外，他又以大自然風、水、火、土四元素為基礎，試圖由視覺藝術的創作來體現東方禪的意境——誠然，禪藝術常以大自然景物為憑藉，隱喻內在佛性與嚮往的境界，凱吉終生未能或忘禪的意旨，此應是一明證。另一方面，善於觀察與模仿動物的康寧漢，則是每日清晨起床即手繪植物、花鳥以及寫字，同時與家貓話家常。[69]他在訪談中自言，從1975年開始養成的繪圖習慣，讓他有機會坐下來，並「遠離自己」（to get away from himself）；作畫對象除了動物園的住民，以及自家的盆栽之外，他也經常用顯微鏡觀看朋友送他的來自世界各地的昆蟲——動物與植物的「動作」，永遠是他的創作靈感來源。在1980年代之後，康寧漢對動植物親密關注的繪圖作品，數度受邀在紐約Margarete Roeder Gallery舉行展覽。[70]

　　事實上，康寧漢早在1945年所創作的《神秘歷險記》，就已承載一種動物性的內涵。根據舞評Edwin Denby（1903-83）的敘述來看：

> 《神秘歷險記》呈現了一種奇特的嬉戲動物，在它的黑帽子上長著顫動的
> 觸鬚，黑色緊身褲上則掛著彩色的鬚串。這種帶著穩定又具彈性的羽毛的
> 生物，單足跳、行走和彈躍。它看到一個奇怪的物體，對其進行調查、撤

68　Kuhn ed., *The Selected Letters of John Cage*, 143.

69　參閱Charles Atlas, director, *Merce Cunningham: A Lifetime of Dance* (New York: Fox Lorber Centre Stage, 2001). 在2:35-3:40處呈現多幅康寧漢的繪圖作品。

70　參閱Jennifer Dunning, "Cunningham in Dance and Drawing," in *The New York Times* (March 9, 1984) https://www.nytimes.com/1984/03/09/arts/cunningham-in-dance-and-drawing.html?searchResultPosition=1，以及畫廊網頁：http://roedergallery.com/artists/merce-cunningham/

舞圖2　康寧漢，《夏日空間》演出之定格影像 ©Merce Cunningham Trust

回、又回返，然後輕輕跳躍。雖然這是一個看起來有點愚笨的作品，但事實上它具有奇異的節奏——激動中帶有沉著感——如知更鳥以它特有從容的存在時間感，在一個奇怪的鳥缸裡閒逛。在此作品中沒有模仿動物的動作，但是有一種非人類世界的舞蹈幻覺。做這樣的嘗試有其困難而微妙的效果，但也是原創而且具嚴肅的效果。[71]

　　由此生動的「非人類世界」的自然生態描述中，可見年輕時的康寧漢，對於生界即有種本能性的親近與敏感度。整體看來，康寧漢的《夏日空間》（*Summerspace*, 1958, 副標題「一齣抒情舞蹈」），堪稱是此大自然詮釋脈絡之中，第一個標誌性作品（signature work）。這齣約二十分鐘的舞作，由四位女舞者與二位男舞者擔綱演出。勞生柏以淡柔的紅、橙、黃、綠等色點，錯雜地鋪陳在舞台布幕與舞者的連身衣褲上，這種印象主義式的色彩顫動意象，傳達了戶外明媚景色之感，正好襯托出標題《夏日空間》所需要的空間情境，舞者好似融於布景但又流動於其中的效果，更增添色彩生動的魅力。在這個似乎有著陽光閃爍的地方，一位女舞者好像在一個寬闊草原上奔跑般地出場揭開序幕，她跑出一個圓形

71　Vaughan, *Merce Cunningham: 65 Years*, MC_65TheEarlyYears.

舞圖3　康寧漢，《夏日空間》演出之定格影像 ©Merce Cunningham Trust

軌跡，陸續迎接其他女舞者，然後一起揮灑著芭蕾舞式的腿部延伸、單腳垂直跳躍以及阿拉貝斯克動作，而接下來的男舞者，以斜線軌跡進行快速自轉——整齣舞碼在前面三分鐘左右，基本動作形式已呈現出來，接下來即是其精緻化的變奏與演繹。在諸多來回轉跳當中，舞者透過左右、上下的大跳躍而打開空間性，他們大多時候像鳥兒一樣飛翔、停駐、再續航，而燈光一如陽光般變化與遊走。[72]偶爾則有一些聚焦性的時刻——康寧漢讓一位女舞者悠閒地展現定格化美妙輕盈的造型，又有強調單腳足尖挺立的循環性動作等（舞圖2、3），這種需要高度穩定性來幽緩地展現優雅的技術，著實是舞者定靜心志的展現。

　　《夏日空間》中費爾德曼清澈透明的鋼琴音樂，投射出夏日午後慵懶之感，它在中間段落時變得稍微熱鬧些，結尾處的音域則轉趨低沉，音聲更顯幽長。舞者在單純的音響中，三三兩兩地進出空間，有時緊密、有時若有似無地互動，有時突然速度爆發或是突然懸置，讓他們看來像是在池塘上徘徊的蜻蜓，細緻的音群則像是池上不時冒出的泡泡，呈現漫漫午後無限悠遠的氛圍。

72　此為康寧漢的說法，參閱Cunningham and Lesschaeve, *The Dancer and the Dance*, 97. 但筆者所觀賞的DVD *Merce Cunningham Dance Company: Robert Rauschenberg Collaborations, Summerspace* (San Francisco, CA: Artpix : Microcinema International, 2010)，並沒有明顯的光線變化。

康寧漢的舞蹈影片《空間之點》（*Points in Space*, 1986）[73]，也是一廣為人知的「空間」作品，其標題來自於愛因斯坦著名的話語：「空間中沒有固定的點」（There are no fixed points in space.），這是康寧漢最津津樂道的美學概念之一。十二名明朗整潔、輕快如風的舞者，經常在盤旋或逗留一段時間後，好像被一個看不見的命令召喚，而突然起身去別處。一部份舞者的緊身連衣褲，帶著深淺不一的紅、藍、橙、綠等色澤，另外一批舞者則穿著一套緻密斑駁的迷彩型緊身衣褲，形成鮮明的對比。這些顏色和質地的變化，似乎和動植物生命中的多樣性顏色與紋理有所聯繫。《空間之點》所採用的電子音樂*Voiceless Essay*，是透過對凱吉朗讀的錄音帶，進一步電子化處理而完成的，箇中各種組合的嘶嘶氣聲，生機勃勃地強化了自然環境與風景的意象。根據學者Henrietta Bannerman的說法，這些一開始看來只是一群菁英式的競技者，著實反映了荒野生活的不同面向，每個動物對彼此、對環境都有所警覺。有時他們也展現如群鳥般的活動特性——突然降臨，測試自己展翼以及肩胛骨延伸的可能性；或是尋找食物，結集伴侶，選妥巢穴安家。這類與大自然、動物世界的連結暗示，富於活力但不帶威脅性的動作，實是建基於嚴格控制的肉體性。此狀似隨意組合的成果，呼應康寧漢「空中無定點、東西恆動」的概念，可納入空間關係學（proxemics）的思考。[74]

《聲之舞》（*Sounddance*, 1975，舞圖4）也是一個與群鳥意象有所連結的作品，但箇中纏繞扭曲的肢體與群聚組合的樣貌，卻是康寧漢透過顯微鏡觀看生物體所得的靈感。[75]舞者像森林精靈般在群舞中不斷分裂出單人、雙人或三人的動態組合。他們帶著神經過敏、痙攣性的節奏感，時而飛掠而過，時而突然前傾、東倒西歪，時而突然衝出、彈跳、翻身、拋扔。都鐸創作如同叢林中蟲鳴鳥叫的《聲景》（*Toneburst*），強化了活潑的生態意象，舞者最後像該回家的頑皮小孩，一一被送進舞台背景正中央的出入口，暗示森林深不可測的空間。根據舞評

73 Elliot Caplan, director, *Points in Space* (West Long Branch, NJ: Kultur, 2007).

74 此段為文參閱Henrietta Lilian Bannerman, "Movement and Meaning: An Enquiry into the Signifying Properties of Martha Graham's *Diversion of Angels* (1948) and Merce Cunningham's *Points in Space* (1986)," *Research in Dance Education*, 11:1(2010), 29-30.

75 Vaughan, *Merce Cunningham: 65 Years*, MC65_1970s.

舞圖4　康寧漢，《聲之舞》演出之定格影像 ©Merce Cunningham Trust

Deborah Jowitt的說法，此作震顫不已的電子音樂，持續從不同方位的喇叭中穿透而出，或出現在觀眾頭上、或他們的身後、或轉繞前台。其最高震盪的音響效果，聽來就像喧囂聒噪的鳥叫聲，大多數時候，它的強大音量與能量使人感覺自己像是一隻在電風暴裡的貓——既驚嚇又興奮。這個音樂讓舞作顯得更為野放，Jowitt形容舞者好似在空曠的海岸，於日正當中之時隨著狂熱的能量玩耍。[76]

　　在康寧漢的作品中，暗示飛鳥林相的場域偏向歡快，與水域親近的就顯得較為靜謐。相對於《夏日空間》寬闊的空間感與悠閒的氛圍，或者是《聲之舞》喧鬧的遊戲氛圍，《海灘鳥》(*Beach Birds*, 1991)呈現完全不同的自然大化之感，這齣約28分鐘的「舞蹈影片」(*film dance, Beach Birds for Camera*, 1992)版本，是康寧漢與導演Elliot Caplan合作的傑出成果（舞圖5、6）。[77]《海灘鳥》服裝設計者Martha Skinner在「無意」中賦予了舞者相當清楚的動物形象指涉[78]：從兩側手

76　Deborah Jowitt, "Merce: Enough Electricity to Light Up Broadway," *Village Voice*, Feb. 7, 1977. 取自Sally Banes, *Writing Dance in the Age of Postmodernism* (Middletown, Conn.: Wesleyan University, 1994), 37.

77　參閱錄影帶Elliot Caplan, director, *Beach Birds for Camera* (New York: Cunningham Dance Foundation, 1992).

78　Martha Skinner是以中國書法黑白的意象來設計服裝，白色部分影射宣紙。參閱Merce Cunningham Trust, Dance Capsules: Dance Repertory Video: Beach Birds, https://dancecapsules.mercecunningham.org/overview.cfm?capid=46030

舞圖5　康寧漢，《海灘鳥》劇照之一 ©Merce Cunningham Trust

指尖、通過手臂、再貫穿鎖骨的上胸部位所形成的橫條黑色帶，與直立碩長的白色軀幹與腿部，明白彰顯了企鵝的形象，這在康寧漢過去的作品並不多見。無庸置疑的，每位舞者根據自己的句法舞動，節奏流動而自由，他們狀似分離式接轉的動作，在此與指涉的動物呈現有效的連結。

　　誠如企鵝並不是一種善於飛翔的禽類，十一位男女舞者所呈現的《海灘鳥》，沒有太多刻意的大跨度移位與大跳躍。以舞蹈影片的版本來看，一開始導演即呈現舞者白色搖晃的身軀，與伸張在兩旁的黑色手臂的特寫鏡頭，光影層層疊疊，給予閱聽者微觀近視的震撼感。爾後鏡頭拉遠，看到白牆、大片玻璃格窗與其後的高樓大廈，每位舞者在此半開放性的空間中，皆微微屈膝，身軀由靜而動，眼神視線多半朝下，自顧自地沉浸在自己獨特的姿態當中，專注於其當下性。黑白色調影片的效果，加強了箇中的純淨感。舞者似乎不甚介意在看來有點擁擠的場景中穿梭，逕自扭曲著身體、抖動著臂膀與手掌、甩動著小腿與腳板，他們在倏忽而動、倏忽而止的輪替中，有時會表現出神經質式的抽筋感，又時時

形成或二、或三、或更多人一組的對應遊戲，藉此充分顯示一種造型美感。導演以各種視角拍攝，引領觀者「去中心式」地欣賞「大自然」種種面貌，以及時近時遠的舞者型態，勾勒出多變的視覺景觀。

　　一般說來，康寧漢的舞作重視腳步動作更甚於手部，但《海灘鳥》顯然賦予兩者相當的份量。在影片後半段（彩色部分）約十四分鐘左右時，康寧漢聚焦在男女雙人舞細緻的互動，其中舞者彼此小心觸碰「羽翼」、透過手指傳達內在訊息的樣貌，具備深沉而內斂的情感性。一位非裔男性舞者持續好一陣子柔軟地擺動「雙翅」，其他舞者則突兀地前低後仰著頭顱，箇中自然生態的意義不言而喻。《海灘鳥》所運用的音樂 *Four³*，是凱吉晚期「數字系列」作品之一，氣質靜謐而神秘。其所用的樂器如兩台鋼琴、一把小提琴（或振盪器）與二十個雨聲器（rainsticks）等，必須盡可能柔軟而緩慢地演奏，在整個過程中，既有靈動的雨聲，也有空靈的鋼琴聲，以及高遠的小提琴聲，更有大片的靜寂穿插其中。相對來看，舞者不少停留在原地，執行或緩慢、或重複性的動作，除了顯示動物群居狀態的樣貌，似乎也應和音樂靜滯之感；而影片大約在八分多鐘的時候，只有一位男舞者舞動，其他舞者則持續了一分鐘的「身體凍結」，也充分表現凝定性美

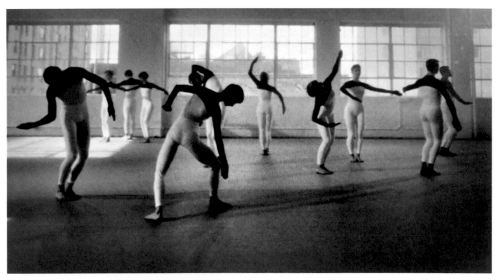

舞圖6　康寧漢，《海灘鳥》錄影之定格影像 ©Merce Cunningham Trust

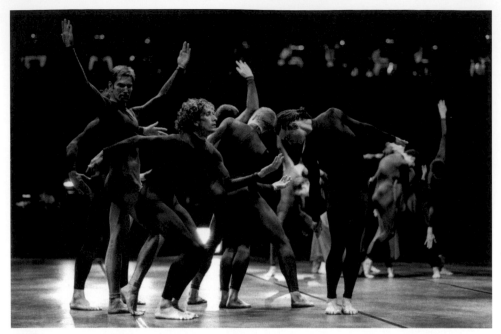

舞圖7　康寧漢，《海洋》之劇照 ©Merce Cunningham Trust

感。整體而言，《海灘鳥》是一情感內斂的自然之作，饒富「靜中之動、動中之靜」的禪意。

　　事實上，在創作《海灘鳥》之前，凱吉與康寧漢一起發想以「海洋」為題的大型製作，但因各種外在條件未能配合，故先退而求其次執行了《海灘鳥》，在凱吉過世後的1994年，《海洋》（*Ocean*，舞圖7）才真正實現。《海洋》演出的空間場域，著實呼應了海的意象：觀眾在360度的環場座位席中，欣賞置於其中的圓形舞台上的表演──康寧漢企圖營造一種去中心化的觀賞經驗。都鐸的預錄聲音包含海洋哺乳動物、北極圈的冰、聲納、船聲等，在現場又配上管弦樂器，造就立體環繞的音響效果。學者Copeland指出，《海洋》就像許多康寧漢的作品一樣，開放、優雅、以及具備「公領域」性質。[79]此「公領域」之謂，直指大自然無私而可共享的本質。由於舞台空間感極為寬廣，舞者的動作基本上不如《海灘鳥》靜謐細緻，也不如《聲之舞》奔放活潑，或可視其為另一種動覺體現空間的

79　Copeland, *Merce Cunningham: The Modernizing of Modern Dance*, 118.

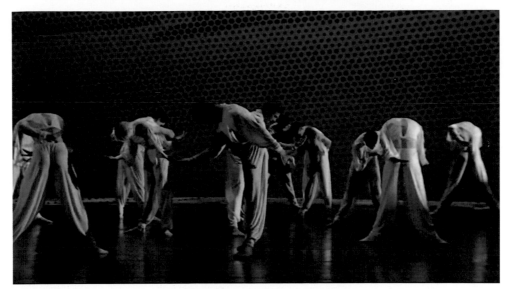

舞圖8　康寧漢，《水塘路》演出之定格影像 ©Merce Cunningham Trust

實驗性作品。

　　與水域有關係的作品，尚有抒情而具沉思性的《水塘路》（*Pond Way*,
1998）。[80]對康寧漢來說，「池塘是一種生活型態：沼澤、睡蓮、鳥類的避風港，
充滿各種不同的活動」。《水塘路》中不斷重現的跳躍步伐，常與青蛙的動作相
連結，但康寧漢表達這跳躍步，可能更像是人在池塘表面上，跳過一個個石頭的
狀態，此是他兒時喜歡玩的一種遊戲。基本上，舞者在此作經常彎腰屈膝，也有
不少類似太極拳的蹲馬步動作與滑步，在錯落有致的節奏感中，影射涉水、濺水
的樂趣；他們一波一波來回交錯躍動所形成的空中曲線，則表達了抒情性的旋律
感，加之其眼光視線經常朝向地面（舞圖8），因此更讓舞台產生了橫幅擺盪、
行雲流水的視覺意象。

　　針對《水塘路》的布景設計，康寧漢明白要求普普藝術家李奇登斯坦（Roy
Lichtenstein, 1923-97），以其「中國風格風景畫」展覽中的東方風格為設計基
礎。[81]舞者的服裝則藉由清透的布料，與垂掛式的寬鬆剪裁，柔軟了康寧漢幾何

80　參閱DVD *Merce Cunningham Dance Company: Park Avenue Armory Event* (San Francisco: Artpix :
　　Microcinema International, 2012).
81　Vaughan, *Merce Cunningham: 65 Years*, MC65_TheFinalYears.

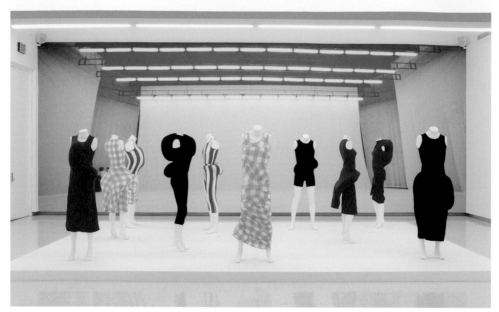

舞圖9　川久保玲為康寧漢設計之服裝一覽 ©Collection Walker Art Center, Minneapolis,

式造型，賦予舞作更多自然有機的元素。氛圍音樂（ambient music）先驅者布萊恩・伊諾（Brian Eno, 1948-）的音樂，流露出新世紀風的氤氳氛圍，持續的鐘聲有空谷迴音不絕之效。《水塘路》是擅於在空中彈跳高遠的康寧漢，少有的具備類東方元素的作品。

　　值得注意的是，康寧漢透過與「異業」的合作，其某些晚期作品營造出一種異次元「自然世界」的樣貌。《場景》（*Scenario, 1997*）是康寧漢第一次與時尚界合作的成果，川久保玲（Rei Kawakubo, 1942-）充滿紅、黑、藍條紋、綠方格等的突瘤造型舞衣，直接扭曲、改造了舞者的身軀，遂成就了一種異形世界（舞圖9、10）。一樣喜歡機遇性冒險的川久保玲，在節目單如是寫下：「舞者的挑戰與融合，限制在有限的白色空間內！會發生什麼事嗎？由於服裝的形狀和體積，導致動作的空虛與受限！會產生出乎意料的事情嗎？結果是不可預測的。我們只能等待機會和偶然。」[82]此作剛發表時，時尚界認為川久保玲的實驗性太超過了，康

82　Vaughan, *Merce Cunningham: 65 Years*, MC65_TheFinalYears.

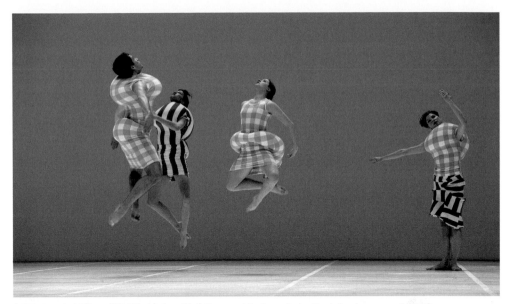

舞圖10　康寧漢，《場景》演出一景（Opera National de Paris in January 1998）
©Jacques Moatti / Merce Cunningham Trust

寧漢卻對此超乎想像的結果非常滿意。對觀眾而言，起初的效果似乎令人不安，但是眼光很快就為此調整適應。[83]無庸置疑的，其整體演出效果正是一種美麗異形世界的綻放。即使像《兩足動物》（*BIPED*, 1999，舞圖11）這種帶有濃厚科技感的作品——舞台上充滿電腦投射出的人物造型等繪圖、舞者身上散發出金屬光澤的緊身衣褲、康寧漢典型的幾何式動作造型、以及綿長的大提琴與電子合成音樂——它或可比擬於科幻電影中的未來世界，一個刻意製造出來的異次元「自然世界」。誠然，這類某些人眼中「不自然」或如「機器人」的動作，亦可能是銀河太空不知名外星生物的「自然」狀態；它們存在，只是還未被命名……。

　　以這些成熟而具有「自然大化」意義的作品來看，康寧漢一生致力於化「不自然」為「自然」的努力，某種程度而言是成功的。然而，那些缺乏與大自然連結的作品，是否也是「自然」的呢？平實而論，康寧漢有其無可錯認的舞蹈語彙風格，雖然他的次要作品通常有枯燥冷淡（dryness）的傾向，但這與風格或表現

83　Holly Brubach, "Style: Dance Partners," *The New York Times* Magazine (Oct 5, 1997)
　　https://www.nytimes.com/1997/10/05/magazine/style-dance-partners.html?searchResultPosition=10

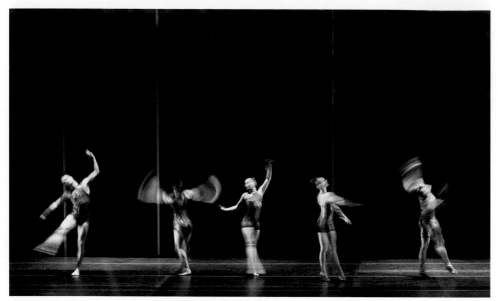

舞圖11　康寧漢，《兩足動物》演出一景 ©Wally Skalij/Los Angeles Times via Getty Images

主旨無關；他的作品「自然」與否，主要還是在其語彙與完成內容之間，是否具備某種意義的說服力。肯定的是，康寧漢不少與大自然相關的代表性作品，在心智、身體與精神的整合上的確具有說服力，在這些空間景色中，沒有善或非善，沒有道德不道德，沒有情感不情感，它們只是身體景觀多樣存在的可能面貌……。

（六）結論：無所為而為的動能世界

　　康寧漢一生的編舞產量豐沛，但舊作重複的演出相當有限，加上早期錄影資料的質與量亦不理想，因此不容易對其一生作品做整體性的深入瞭解與掌握。然而，他很清楚舞蹈的本質就如流水一樣不可捉摸，故經常推出新作而鮮少回顧過去，這種把舞蹈本身視為一種生命不斷轉化的態度，正呼應禪宗看事物本質為空，並具有流變不止的通性：

> 我的工作一直在進行中。當一個舞作完成後，總留給我下一個舞作的想法，通常在起始階段，這些想法都很渺小。爰此，我不把每齣舞蹈視為一

個物件，而是在路程中的短暫停留。[84]

　　的確，每一個步伐、每一個跳躍，都是當下存在的真實。重視過程甚於結果、尊重機遇與無常、尋求寧靜與清淨心、達到最終自由自在與解脫無我的境界——這些禪佛的基本概念，都是康寧漢與凱吉無時無刻掛念的理想。然則，康寧漢在其舞蹈藝術上，實踐了最終的自由的旨意嗎？

　　1955年，康寧漢在〈無常的藝術〉（"The Impermanent Art"）一文中，對於音樂與舞蹈的「自由解放」表達如下的概念：在音樂方面，我們跳脫出受制於十二平均律的耳朵而開始聆聽；在舞蹈中，我們除了關注動作本身，無視舞蹈本身以外的意義，也消除動作與動作之間因果關係的鎖鍊，打破個人固有的連續性感受。他進一步說，

> 我們在舞蹈中的狂喜，是來自於自由的可能禮物，這個愉悅時刻，就是此裸露的能量所賜予我們的。這意味著不是許可，而是自由，自由即是對世界有完全的覺知，同時也是對它有所疏離。[85]

　　「自由即是對世界有完全的覺知，同時也是對它有所疏離」——毋庸置疑的，康寧漢的說法完全呼應黃檗希運禪師在《傳心法要》所言「不即不離，不住不著，縱橫自在，無非道場」[86]的禪宗理念，也就是說，他企圖從對身體、環境音聲等現象的覺察與保持距離的態度，轉化為平靜的心智，並由此達到來去自如之境。他的早期作品《五人組曲》著實達到一種寧靜的旨趣，他也透過對舞者嚴格的訓練，嘗試讓舞作參與者進入一種身心靈合一的境界。

84　Cunningham, "Four Events That Have Led to Large Discoveries," MC65_1990-1994. 原文："My work has always been in process. Finishing a dance has left me with the idea, often slim in the beginning, for the next one. In that way, I do not think of each dance as an object, rather a short stop on the way."

85　Merce Cunningham, "The Impermanent Art (1955)," https://www.mercecunningham.org/the-work/writings/the-impermanent-art/ 原文："Our ecstasy in dance comes from the possible gift of freedom, the exhilarating moment that this exposing of the bare energy can give us. What is meant is not license, but freedom, that is, a complete awareness of the world and at the same time a detachment from it."

86　黃檗，《黃檗山斷際禪師傳心法要》，頁6。

然而，當康寧漢藉由機遇性技法，企圖打破因果鍊與抿除個人品味時，其成果常得到負面傾向的「非人性」或「機械性」評語。他自認其舞蹈就是一種生活真實的表現，其實也令人質疑。學者Sally Banes在1983年寫道，由於觀者看不出驅動舞者跳舞的動機何在，因此康寧漢舞作就不在因果論可討論的範疇內：缺少因果鋪陳的過程，觀者感受的是直觀的當下性，以及在迷惘中的「他方感」（thereness）；舞者既不是個人的能動者，也不是社會的能動者（social agents）。[87]換句話說，她認為康寧漢舞作所提供的觀賞經驗，有可能是迷惘陌生的情境，甚至因為缺乏日常因果關係的線索，而可能與個人、社會都無所連結。不過，這畢竟是屬於康寧漢作品中期階段的評論，尚不足以代表康寧漢的全貌。事實上正如前文所述，從頗受讚譽的經典作品《夏日空間》與《聲之舞》開始，到《空間之點》與《海灘鳥》等，觀者可植基於自然大化的詮釋理路，而某種程度揮別「他方感」的迷惘。康寧漢在這些成熟的大型作品中，好像以其非日常生活的動作，建置另一種不知名的生態世界，箇中有些熱鬧、有些靜謐，有時候則看起來稍顯無趣，就如同人類種種不同的社會樣貌一樣。

　　一般人很容易誤以為凱吉和康寧漢同屬後現代主義的陣營，但實際上並非如此。凱吉一生為整合藝術與生活而努力，康寧漢則走向益發純粹性的藝術表現，重心放在體現生命理想性的動能，並致力從「不自然」的動作到「自然」的呈現──故前者屬後現代主義，後者則傾向現代主義──這是他們最大不同之處。儘管如此，他們對於「無中心」、「每個人都一樣重要」的禪宗「無凡無聖」意旨之實踐，自始至終都沒有背離。凱吉說：

> ……（高貴性）就是以平等之心對待所有物，對所有存在都有相等的感覺，不管它們是否有知覺。……對我們而言，高貴性必然包括盡可能的平靜，並且讓其他聽眾做自己，也讓聲音做自己！[88]

87　Banes and Carroll, "Cunningham and Duchamp," in *Writing Dance in the Age of Postmodernism*, 111. 原作刊登在*Ballet Review* 11/2 (Summer 1983).

88　Cage and Charles, *For the Birds*, 202-3.

然而，這裡所謂的「做自己」與「平等」的概念，因康寧漢與凱吉掌握的藝術媒介有所不同，乃有殊異的應對方式。植基於機遇性技法，康寧漢雖然在創作上擁有開放性的選擇，但舞者沒有音樂或其他傳統方式憑以為藉，因此他必須擔負訓練舞者的責任，要求他們培養寧靜的心志，精準地帶出特定的肢體語彙，並且在複雜的動作與方位變化中，令人感到熟練與「自然」。在規範訓練中的舞者稱不上是自由的個體，但在康寧漢所建置的生態體系中，他們幾何式的、或是有機感的呈現，必須「看起來」是自由的。矛盾的是，康寧漢必須在此扮演「獨裁者」的角色，儘管他認為自己對視覺設計與音樂的部份沒有任何干涉，即是一種「平等」概念的展現，但他嚴格執行的動作設計，以及對舞者身體性的要求與掌控，免不了權力關係的運作，然此權力架構卻是舞團之所以為舞團之決定性因素。另一方面，凱吉無須擔負訓練參與者的職責——他安排音樂家或非音樂家來參與演出，有時僅是給予簡單的文字指令，允許各種發揮的可能性——從這個角度來看，凱吉所打開的世界很廣，作為作曲家「自我」的泯除也相當徹底，因此比較沒有權力運作的問題。據此，康寧漢與凱吉的藝術，果真打破現代主義裡所謂高低位階的藝術以及文化區分嗎？誠然，禪宗的智慧是一個啟發性思維，但落實於藝術創作上，自有其未盡符合原旨之處。然不可諱言的是，透過凱吉與康寧漢的啟發，前所未有的藝術差異性與自由度，從此順勢展開！

　　整體而言，凱吉以其堅定的禪佛理念，引領康寧漢走出一條舞蹈的康莊大道，箇中「嘈雜中帶有寧靜、動態裡蘊含靜滯、不自然卻也頗自然」等等背反又調和的現象，演繹出某種生存狀態，實是耐人尋味。康寧漢舞作提供了靜中有動、動中有靜的趣味，理想上，它們應該是在具客觀感的呈現中，讓觀者於即刻的領會裡，進入一種無所為而為、無目的性的動能世界。無論如何，康寧漢「從安靜中出發的熱情」以及「以肉體形式進行精神的鍛鍊」，既有形而上的期許，也有形而下隨順的泰然，或許，這種種無性卻頗有自然旨趣的「身體景觀」，對人類純粹舞動能量的投入與讚頌，某種程度實踐了凱吉所謂自由、平等，以及不為情感所役的存在的「高貴性」吧！

約翰・凱吉在奧伯林學院給學生上課。1973年3月
（攝影：NARRY CALDWELL，圖版提供：ARTSER VICES/LOVELY MUSIC）

肆、是情非情・是悟非悟：
音樂學酷兒研究脈絡中的凱吉

一、同志運動・音樂學酷兒研究・凱吉

Bertel Thorvaldsen：〈蓋尼梅德捧水給化為宙斯的鷹〉[1]

> 當愛你的時候，我從未如此開心，但也從未如此盲目與
> 自私。
>
> 〜〜凱吉給康寧漢的情書

前言

在1989年的一個公眾場合中，有人出其不意地問凱吉，該如何定義他和康寧漢的關係，凱吉令人驚訝地回答：「我做飯，康寧漢洗碗。」[2]這是他對自己同性戀身分與酷兒情感，唯一「明確」的公開說法。

話說同性戀概念出現之始，原來僅存於法律與醫學文件中，性學專家藉由另種人類的歸屬來解釋其行為，但它後來逐漸形成一種身分認同的風暴，而席捲到全世界。根據性學家的觀察，同性戀通常藉由對音樂與其他藝術的熱情投入而受人注目，這可以解釋西方二十世紀的音樂圈與藝術圈，同志的數量相對於其他領域來說，比例高出甚多的現象，其中凱吉與康寧漢這對伴侶的酷兒情感，是廣為人知卻又神秘不彰的故事。

雖說同志身分認同的建構與其政治，是一個現代多元民主社會形塑的要件，但這一路走來卻崎嶇坎坷，直到2000年之後，西方先進的國家才陸續落實同性婚姻合法化。其實早在十九世紀初時，法國對同性間的性行為就已除罪化，當時西歐大陸對此都秉持較寬容的態度。[3]然相對來說，英國與美國對類似的議題仍然非常保守，這可以解釋為什麼王爾德在1895年被控告「雞姦罪」（sodomy）和「嚴重猥褻罪」（gross indecency）時，朋友力勸他逃到法國以避免拘提到案，但王爾德最終選擇在英國面對判決，並接受最重刑罰苦役兩年；他服刑完役後直接奔走巴黎，貧病交加而死，再也不曾回望祖國。更近的例子則是英國著名的同志科學家圖靈（Alan Turing, 1912-54），遭到英國政府迫害而自殺身亡；美國作曲家柯普蘭因其左派思想與同志傾向，而被FBI監控了25年……。[4]

終究說來，人類在群體生活的制度框架中，對於被承認與認可的需求，攸關安身立命的存在感。從歷史上來看，第一個同志解放運動（homosexual emancipation

1　*Ganymede Waters Zeus as an Eagle*, Thorvaldsen Museum, Copenhagen, https://commons.wikimedia.org/wiki/File:Ganymede_Waters_Zeus_as_an_Eagle_by_Thorvaldsen.jpg

2　參閱Alastair Macaulay, "Merce Cunningham, Dance Visionary, Dies," https://www.nytimes.com/2009/07/28/arts/dance/28cunningham.html?_r=1&hp

3　Christopher Reed, *Art and Homosexuality: A History of Ideas* (Oxford: Oxford University Press, 2011), 71.

4　見有關柯普蘭的報導：Martin Kettle, "An American Life," https://www.theguardian.com/music/2003/may/14/classicalmusicandopera.artsfeatures

movement）在1890年代後期於德國展開，此訴諸爭取同志權利與感性力量的種種作為，直到納粹興起時才受到打壓。當時的重要運動領袖之一Magnus Hirschfeld，夥同他的支持者，強調同志可被定義為「第三性」（the third sex），他們的內在本質為陰陽人，身體上某種程度也可能具有兩性特徵；有不少人認為，同志因為身心皆處在這類獨特的臨界狀態，他們可能特別具有表現力與創造性。[5]這個運動對其他國家的同志來說，產生了重要的影響力量，換言之，它提供那些需要某種明確的性別認定，意欲由此擺脫身處社會邊緣地位的人，一種啟示力量。而這些隱晦的需求，直到二十世紀後半才逐漸突顯出來，相關的研究也應運而生。

　　基本上，西方國家的同志研究（Gay and Lesbian Studies）是在1970與1980年代所成形，後來衍生出文化研究中的「權力構造分析」。因此，「抗拒規範性」的逾越運動，質疑「規範」（norm）或任何由社會所建構為「自然的」或「正常的」事物，可說是酷兒理論（Queer Theory）的基礎。[6]換句話說，西方學者為因應1970年代，追求性別正義（sexual justice）、合法與社會平權等政治性訴求之同志運動，遂展開此類議題的討論與書寫，起初風行於大學校園之外，後來才逐漸進入學術的討論圈裡。其中著作頗具爭議性，然影響深遠的傅柯，更進一步強調將酷兒理論看作一種對權力、知識上的道德性與政治階層的各種方式的檢視。[7]整體而言，這類討論一開始的主題不外是同志認同、打壓經驗、認可的掙扎過程與文學性的表達等，1980年代尚維持以同性戀者作為核心關注點，但1990年代開始轉為「酷兒研究」（Queer Studies），性別與性的流動成為關注焦點。[8]

　　正是在這樣的背景下，一方面文藝世界的酷兒發聲愈來愈顯著，另方面研究者亦如火如荼地檢視隱身於暗黑之中的酷兒訊息。而一直未得到特別關注的凱吉酷兒現象，隨著其新傳記、個人書信的出版，加上對康寧漢的認識與研究亦與日

5　Mitchell Morris, "Tristan's Wounds: On Homosexual Wagnerians at the Fin de Siècle," in *Queer Episodes in Music and Modern Identity*, eds. Sophie Fuller and Lloyd Whitesell (Urbana and Chicago: University of Illinois Press, 2002), 272-3.

6　參閱Deborah T. Meem等著，葉宗顯、黃元鵬譯，《發現女同性戀＼男同性＼戀雙性戀與跨性別》，頁450-1。

7　Tamsin Spargo著，林文源譯，《傅科與酷兒理論》（臺北市：貓頭鷹，2002），頁56。

8　Theo Sandfort, Judith Schuyf, Jan Willem Duyvendak, and Jeffrey Weeks, eds., *Lesbian and Gay Studies: An Introductory, Interdisciplinary Approach* (London: Sage Publications, 2000), 1-2.

俱增，屬於他們的伴侶關係與藝術合作，應可放置在藝術文化的酷兒研究脈絡裡來探討。不過，西方文藝界的酷兒，到底在人類歷史中扮演什麼角色？他們的境遇又是如何？在正式進入凱吉創作的酷兒性詮釋之前，我們必須對同志運動、音樂學酷兒研究，以及凱吉所處時代的酷兒概況等，具備相關的基礎知識。

（一）西方文藝界與美國的酷兒概況

隨著酷兒知識的進展，性慾特質已被肯認是一種形構人類主體的組成部分，爰此，同性戀可說為社會引進新穎的元素，它不僅影響了社會性組織、人類有所差異的社會性發聲、慾望的社會性生產，最終影響自我的社會性建構。[9]據此而論，既然這自我的社會性建構，是人類主體性歷史的一部份，我們應可在相關的文化藝術中看出其內涵。在西方文化界中，文藝復興時期最知名的同志莫過於多納太羅（Donatello, 1386-1466）、達文西（Leonardo da Vinci, 1452-1519），以及米開朗基羅（Michelangelo, 1475-1564）。雖然米開朗基羅在其一生中，並未與特定對象有身體情慾上的連結，但在某種意義上，他的身體和情感慾望，主要是針對同性別的人，其60首感人的情詩，無疑是西方現代文明發展以來，第一個同志情感的明確見證。[10]另一方面，米開朗基羅與達文西致力於希臘古典理想與智性的追求——前者以其人物造型形塑西方陽性美的典範（見圖33），後者則以人物作品中雌雄同體的美感，超越色慾的層次。他們妥協於同性戀傾向未能獲公民與宗教認可的狀況，但掙扎著以其哲學理念，維繫一種男性關係與男性美感（male bonding and male beauty）。[11]

在表演藝術界裡，英國的王爾德和畢爾茲利（Audrey Beardsley, 1872-1898）是才華洋溢的同性戀者，而以狄亞基列夫（Sergei Diaghilev, 1872-1929）為首的俄羅斯芭蕾舞團，更是同志人才濟濟的匯集處。從迪亞基列夫本身開始，到他一手

9　參閱Hubbs, *The Queer Composition of America's Sounds*, 175-6.

10　Jeffrey Fraiman, "James M. Saslow on Sensuality and Spirituality in Michelangelo's Poetry," https://www.metmuseum.org/blogs/now-at-the-met/2018/james-saslow-interview-michelangelo-poetry

11　Reed, *Art and Homosexuality: A History of Ideas*, 47.

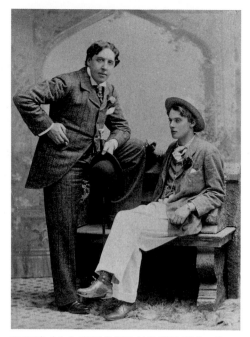

圖33　米開朗基羅，〈Libyan Sibyl研究〉
（Studies for the Libyan Sibyl, 1510-11），此
素描充分展現米氏陽性美的風格
（圖版來源：紐約大都會博物館）

王爾德（左）與最終導致其入獄的愛人Alfred
Douglas（1893）（圖版來源：大英圖書館）

提拔的編舞者倪金斯基（Vaslav Nijinsky, 1890-1950）、馬辛（Léonide Massine, 1896-
1979）、美術設計者巴克斯特（Leon Bakst, 1866-1924）等，都是二十世紀初期改
變西方藝術文化的舵手。但是一般說來，這些都是「高級藝術」（high art）特權
文化場景的一部分，對同性戀行徑多少採取包容的態度。[12]不過，王爾德猥褻罪
審判確認的事實，一方面引起大眾對他的撻伐，另方面也激化了同志的認同自覺
性，而王爾德所代表的「唯美主義」（Aesthetes）、其作品中的主角生活風格與喜
好、甚至有所指涉的前衛藝術——遂某種程度地與同性戀有所連結，為逐漸浮出
的同性戀次文化奠下基礎，往後更由影響長遠的大眾媒體所呈現。[13]

　　其中最有名的一例即是蘇珊・桑塔格（Susan Sontag, 1933-2004）在1964年所
定義的「坎普風」（camp）。依據桑塔格在〈坎普札記〉的陳述，坎普是一種相

12　參閱Deborah T. Meem等著，葉宗顯、黃元鵬譯，《發現女同性戀＼男同性＼戀雙性戀與跨性別》，頁375-7。
13　Reed, *Art and Homosexuality: A History of Ideas*, 93-7.

對於理念（idea）的感性（sensibility），它的精髓在於其對非自然的喜愛，亦即強調造作、誇張性、不合時令，以及非主流的狀態，又把嚴肅的轉變為輕浮的，有時更擁抱粗俗，意圖戳破正經藝術背後的謊言。作為當代都會文化重要的創作者，不少同志拒絕高級菁英壟斷藝術的判准權，因此，雌雄同體等幻想與怪奇表現，遂成為坎普的一部份，並與酷兒美學有所關連。[14]無獨有偶的，以普普藝術知名的安迪・沃荷（Andy Warhol, 1928-87）也在1964年發表直接影射同性戀的色情影片《口交》（Blow Job），某種同性戀次文化遂圍繞沃荷的作品而延展開來。

然而，比王爾德更早卻較不為人熟悉的同性戀先知，是美國詩人惠特曼（Walt Whitman, 1819-1892），他的生平與公開讚揚男性情愛的作品，也被視為早期同性戀意識的重要表現；其「如膠似漆」的男同性戀原型，對於二十世紀的酷兒詩人，影響更為深遠。垮世代詩人金斯堡（Allen Ginsberg, 1926-97）以〈加州的一家超市〉（"A Supermarket in California", 1955），呼應惠特曼的男性之愛，而表達後輩孺慕之情，他的史詩〈咆哮〉（"Howl", 1955）更是應和惠特曼獨具風格的「野蠻之吼」（barbaric yawp）。它描述優秀年輕人受到社會的鉗制與壓迫，同志正是這個性壓抑的消費社會的受害者。[15]此屬於垮文化（Beat Culture）酷兒逾越性質的美學，是美國最早公開而清晰可辨的同志發聲，金斯堡在美學、文化面向與前輩酷兒有所連結，並進行跨時代對話，這對酷兒的自我認同與肯定，具有舉足輕重的意義。

從惠特曼到金斯堡的時間進程中，美國整個大環境對於同志的態度，夾雜了不等程度的政治迫害。1920年代，紐約市以「鎖鍊法案」（Padlock Law）嚇阻任何與同性戀相關內容的表演，從此以後的四十年間，思想審查工作使LGBT主題的戲劇，遠離美國都市的舞台。但最具戕害性的，莫過於美國參議員麥卡錫（Joseph McCarthy, 1908-57）與其他政治領袖，在1950年代導演了一場揪出與剷除國內共產主義者的大戲，與此同時，他們也指控同性戀者是國家安全的威脅，

14　參閱Susan Sontag, "Notes on 'Camp'," in *Camp: Queer Aesthetics and the Performing Subject: A Reader,* ed. Fabio Cleto (Ann Arbor: The University of Michigan Press), 53-65.

15　參閱Deborah T. Meem等著，葉宗顯、黃元鵬譯，《發現女同性戀\男同性\戀雙性戀與跨性別》，頁361-8、453-4。

強使共產主義與同性戀的污名化連結在一起。艾森豪總統在1953年簽署了一份〈10450號行政命令〉（Executive Order 10450），使同志的處境雪上加霜。[16]

二戰後的壓抑年代，同志得以透過一些解放之聲而紓解壓力，文學界的垮世代（Beat Generation）扮演了重要的角色。不過一般對於具指標性的同志權力運動，皆指向1969年六月在紐約市發生的石牆暴動（Stonewall Riots）。此事件的爆

惠特曼（左）與據悉是其親密愛人的Peter Doyle（大約1869）（圖版來源：M. P. Rice/Ohio Wesleyan University, Bayley Collection）

發，起因於顧客對警察臨檢同性戀石牆酒吧（Stonewall Inn），以及扣留其雇員感到不滿，繼而產生了抗爭行動。在暴動發生後的一個月內，同性戀解放陣線（Gay Liberation Front）正式成立，並開始動員組織爭取同性戀的權利與解放，特別是要求對於同性戀受雇者的工作保護，終止警察的騷擾與對於性悖軌的歧視。[17]1970年代成為同性戀議題能見度急遽升高的年代，但也遭遇諸多反同力量的反撲——這兩股對反的張力，至今仍在全球各地上演。以美國而言，1962年伊利諾州率先將同性戀除罪化，但必須等到2003年時，才達到全美除罪化的狀態。[18]

一般說來，同志藝術家通常以挑釁的方式，迫使酷兒概念進入大眾的意識中，但他們的藝術表現亦深受時代大事件的影響：1969年的石牆事件是一個分水嶺。藝術家在事件爆發之前，以閃爍其詞的隱諱策略，躲避爭議性，但在事件發

16　參閱Deborah T. Meem等著，葉宗顯、黃元鵬譯，《發現女同性戀＼男同性＼戀雙性戀與跨性別》，頁117-8。

17　參閱Deborah T. Meem等著，葉宗顯、黃元鵬譯，《發現女同性戀＼男同性＼戀雙性戀與跨性別》，頁148-9。

18　參考 "Sodomy Laws in the United States," https://en.wikipedia.org/wiki/Sodomy_laws_in_the_United_States

生之後，他們心理上對於「出櫃」的表現，已呈現較為開放的態度，甚至經常為藝術設定了刻意的政治性目的，當然也無可避免地引發更多注目與爭議。1981年爆發的愛滋病危機與悲劇，進一步影響藝術家的創作題材與媒介。整體而言，無論同性戀內涵是以偽裝的、或是以勇敢的形式被表現出來，在1990年代初期以前（也就是在凱吉有生之年），這類少數性傾向族群的信仰與價值觀，並不被主流社會接納，他們的狀態也無可避免地與社會、政治、性慾、疾病等議題，錯綜複雜地交織在一起。[19]

　　屬於古典音樂界的酷兒研究，發展情況又是如何呢？它在哪一個階段開始介入這一類的公共論述？如果說，在二十世紀的西方文化中，許多思想與知識的主要節點（nodes），都是因應長期、慢性的同性＼異性戀定義的危機而建構出來的。[20]音樂學酷兒研究的成果，是否已對世界文化中思想與知識的節點，提供了重要貢獻？

作為莫斯科音樂院的學生柴可夫斯基（1863）
（圖版來源：Dartmouth College, Bettmann Collection）

（二）音樂學酷兒研究起源背景

　　音樂在西方文化裡，始終是一個令人又愛又恨的對象。從柏拉圖（Plato, 約423-348 BC）、亞里斯多德（Aristotle, 384-322 BC），到聖奧古斯丁（Saint Augustine of Hippo, 354-430）、喀爾文（John Calvin, 1509-64）等哲學家，音樂向來被視為是非理性、意義不明、難以理解的東西，它對於身體的撩撥與刺激更具危險性。另一方面，由於音樂經常被建構與定義為文化陰柔面向的表徵，故在以陽剛氣質為尚的西方社會裡，音樂對於男孩來說，可能是一種致命的吸引力。音樂界的柴可夫斯基（Pyotr Ilyich Tchaikovsky, 1840-93）和文學界的王爾

19　參閱Deborah T. Meem等著，葉宗顯、黃元鵬譯，《發現女同性戀＼男同性＼戀雙性戀與跨性別》，頁385-7。以及Steven C. Dubin, *Arresting Images: Impolite Art and Uncivil Actions* (London: Routledge, 1992), 160-1.

20　Eve Kosofsky Sedgwick, *Epistemology of the Closet* (Berkeley: University of California Press, 1990), 1.

德一樣，是近代所屬領域中，第一位
出名的同性戀者，其他知名者如舒伯
特（Franz Schubert, 1797-1828）、聖桑
（Camille Saint-Saëns, 1835-1921）、艾
爾加（Edward Elgar, 1857-1934）、拉
威爾（Maurice Ravel, 1875-1937）、湯
姆森（Virgil Thomson, 1896-1989）、
柯維爾（Henry Cowell, 1897-1965）、
帕奇（Harry Partch, 1901-74）、哈里
森（Lou Harrison, 1917-2003）、柯普
蘭（Aaron Copland, 1900-90）、巴伯
（Samuel Barber, 1910-81）、布瑞頓
（Benjamin Britten, 1913-76）、伯恩斯
坦（Leonard Bernstein, 1918-90），乃
至當今仍活躍於樂壇的科里利亞諾
（John Corigliano, 1938-）等，都是或

布瑞頓（後）與伴侶皮爾斯（1944）
©Cecil Beaton/Condé Nast via Getty Images

隱或顯的同性戀作曲家，目前尚未見到對同志演奏家的研究，按常理推斷，其數
量應該更多。

　　性學的研究由1860年代的德國發軔，這些研究者在早期探索階段時，即提出
音樂才能與同性戀關係密切的說法，他們認為音樂的細緻、柔美，或是情緒化、
神經質，都是同志的特質屬性，故具有音樂天分的同志相對也多。早期的性學
家常常自身就是同志，其中Edward Carpenter最早指出柴可夫斯基為「徹底的同性
戀者」。[21]德國從1890年代到納粹掌權之前，解放同性戀的社會運動一直持續進
行，在西方同志研究中具有一定的影響力；同時期有個以華格納音樂為崇拜對象
的聚會，男同志在此相濡以沫。雖然眾人對男同志的特徵向來爭辯不斷，但一般

21　Philip Brett, "Musicology and Sexuality: The Example of Edward J. Dent," in *Queer Episodes in Music and Modern Identity*, 179.

德國人對他們的刻板印象，大抵是具「藝術家氣質」與「陰柔性」。1903年，同志權利捍衛者Hanns Fuchs發表一篇研究華格納的文章，提出歷史中「精神性的同性戀」（spiritual homosexuality）偉人，包括米開朗基羅、莎士比亞、歌德，乃至音樂界的貝多芬、韋伯等，他認為華格納精神上的同性戀傾向，顯現在其與路德維希國王二世（King Ludwig II），以及與尼采的關係上，Fuchs佐以大量的信件作為支持證據。[22]

相較於歐陸的德、法等國家來說，英語系國家對於同性戀具有較負面的拒斥心態。美國心理學會（American Psychological Association）必須到1973年時，才將同性戀剔除於病理名單之外。此外，英美國人若因襲於傳統，在談到某人「如音樂般」（musical）的特質時，通常影射當事者的同性戀特質。[23]這種生根於日常語言的恐同、甚至是恐懼音樂的心情，不難想像同志身處其中的煎熬。音樂學者蘇珊・麥克拉蕊（Susan McClary, 1946-）也承認此歐陸未有的現象，從而解釋為何音樂在英語系國家，常處於文化的邊陲地帶，為何被音樂所吸引的男生，總不免被烙印上汙名，以及為何雄性氣概，總是在某些樂種中予以突出與強化，甚至也解釋了為何有些音樂學學者——遠超過文學或藝術學者——試圖禁止音樂酷兒的調查與研究；而投入這類研究的學者，對個人與其學科訓練，都是一種極高的賭注。[24]

一般說來，二十世紀的音樂學者為了贏得學術界的尊敬，持續強調以理性、科學的態度來看待歷史與理論，他們總是優先考量形式主義、本質性的分析，堅持音樂自主性、普遍性、超越性的品質，而避免透過知識來發展一種情感的成熟性。[25]二戰後新興的序列音樂技巧、奧秘的音樂數學含意、高級藝術與流行文化的區隔、科學性的音樂學學問，都是高度理性、陽剛性的意識形態作祟。然而，

22　Morris, "Tristan's Wounds: On Homosexual Wagnerians at the Fin De Siècle," 272-4, 277.

23　Philip Brett, "Musicality, Essentiality, and the Closet," in *Queering the Pitch: The New Gay and Lesbian Musicology*, 11.

24　Susan McClary, "Introduction: Remembering Philip Brett," in *Music and Sexuality in Britten: Selected Essays*, ed. George E. Haggerty (Berkeley: University of California Press, 2006), 5.

25　Brett, "Musicology and Sexuality: The Example of Edward J. Dent," 180.

因應二戰後的重要運動——公民運動、性解放、女性主義、少數民族權益等，同性戀者需要以自己的名義發言，要求存在的合法性認可，以及對其身心「自然性」的認可。爰此，「新音樂學」（the new musicology）於1980年代末期，始以一連串新觀點的研究，挑戰傳統將音樂視為具普遍性價值、超越性質與獨立自主性的意識形態，並從女性主義與後結構主義的理論，汲取方法學與批判模式。美國音樂學會在1990年之年會，第一次把性＼別議題置入於議程中。音樂人性取向的認識，打開更多有趣與人性化的音樂解讀。

當然，每一個領域的開發必有其先驅者。最早與酷兒議題有關的音樂論文，是1977年發表於*Musical Times*的〈布瑞頓與格萊姆〉（"Britten and Grimes"），撰者也就是後來致力將同志＼酷兒研究納入音樂學系統的同志學者布雷特（Philip Brett, 1937-2002）。[26]布雷特在音樂學的同志＼酷兒研究中，提供了重要而具體的基礎概念建構，除此之外，他對於作曲家布瑞頓較完整的研究《布瑞頓的音樂與性慾特質：精選文集》[27]，亦是重要的音樂酷兒文獻。但早期真正在音樂界擲出酷兒炸彈的，應是學者梅納·所羅門（Maynard Solomon, 1930- ）1989年的論文〈舒伯特和切利尼的孔雀〉[28]，這篇論文引起後續一連串的爭辯，並在學者克萊邁（Lawrence Kramer, 1942- ）的《舒伯特：性慾特質、主體、歌曲》[29]的出版，到達一個高點。另一位對所羅門有所回應的，是以《陰性終止：音樂學的女性主義批評》[30]一戰成名的音樂學者蘇珊·麥克拉蕊。爰此，西方音樂學形成一個循著女性主義、同志研究到酷兒研究的探討路線，儘管它落後於文學、電影批評等領域，但終究納入正統的音樂學中。

26　McClary, "Introduction: Remembering Philip Brett," 4, 6.

27　Brett, *Music and Sexuality in Britten: Selected Essays*, ed. George E. Haggerty. 此專書是在作者2002年去世後才編輯成冊。

28　Maynard Solomon, "Franz Schubert and the Peacocks of Benvenuto Cellini" in *19th-Cnetury Music*, Vol. 12, No. 3, Spring (1989), 193-206.

29　Lawrence Kramer, *Franz Schubert: Sexuality, Subjectivity, Song* (Cambridge: Cambridge University Press, 1998).

30　Susan McClary, *Feminine Endings: Music, Gender, and Sexuality* (Minnesota: University of Minnesota Press, 1991).

（三）音樂學酷兒研究的概要、評論與延伸議題

　　西方音樂學的同志＼酷兒研究在其發展初階，很快地累積了一股高密度的能量。從酷兒觀點來看作品，的確在音樂歷史的光譜中，拓寬了新對話的可能，提供了對現代社會性＼別建構的一種解讀進路。然而，缺乏明確語意的藝術音樂，相對於其他藝術形式來說，這類解讀無疑是一個更大的挑戰。早期的音樂酷兒學者，男同志以布雷特為代表，女同志以庫西克（Suzanne Cusick）為代表，前者從布瑞頓的音樂分析為起始點，深刻地表達對布瑞頓的同理心，後者則從女性主義角度出發，對女性音樂家多所關注；音樂對他們而言，是親密、愉悅、同性戀情慾的代名詞。庫西克甚至激進地昭告，音樂活動不僅是一種認同的表達，而且也是提供身體愉悅的一種最激烈的方式；她自言在音樂中融化、忘我，而達到一種類似性交的經驗。[31]

　　平實而論，這類個人的音樂經驗固然有其參考價值，但它僅是一種個人經驗，無法延伸到所有的同志對象。誠然，霸權與反抗是一體之兩面──過去的音樂酷兒研究，有相當大的比例是由歷經心理創傷的酷兒進行，出櫃的學者固然有重見天日的喜悅，但也不免延續了積壓已久的悲情。酷兒研究酷兒，雖然有感同身受的權威性，卻也有過於主觀乃至動機不夠純正的危險性。整體而言，研究者必須自省，在尋找更多酷兒認同的解謎過程中，是否有所偏差？尋找音樂中酷兒意義的心態，是否過於進取？這些其實都需要進一步檢驗。

　　在早期的研究當中，關於舒伯特、布瑞頓的專書討論，儼然是箇中的研究標竿。基本上，這些酷兒研究主要是建立在這一種假設上：正是音樂的意義隱晦不明，卻又具有強烈誘發與暗示身心情感的特性，因此在同性戀者仍處於被社會唾棄與排擠的狀況時，他們一方面必須按耐身心的強烈渴望，抵抗對性別與陰性氣質的歧視，另方面則透過與音樂的連結，讓竄逃的秘密有相對安全的出口。其中舒伯特是音樂學酷兒研究中，引起最多討論，也是爭議性最大的議題之一，梅納・所羅門引起熱議的論文〈舒伯特和切利尼的孔雀〉，一直沒有脫離過多臆測

31　參閱Suzanne G. Cusick, "On a Lesbian Relationship with Music: A Serious Effort Not to Think Straight," in *Queering the Pitch*, 67-83.

與想像的批評。

　　雖然克萊邁後來試圖以專書研究的規模，來證明舒伯特的同志取向，音樂界對此信者恆信，反之亦然。以克萊邁的觀點來看，舒伯特的音樂——特別是他的藝術歌曲與如歌性質的作品——可視為是一種對西方十九世紀初期，新興的社交組織之回應。歌曲提供戲劇角色的組合，角色本身的認同性可被具體地刻劃出來；由於歌曲集中體現在無需炫技的人聲，因此它成為一種誠摯，而非以表現藝術性為目的的載體。更有甚者，它主要關注性＼別角色和慾望，是社會中規範和偏離角色相互作用的一種典範呈現，也是在社會進程中，影響主體形成的關鍵所在。舒伯特的創作，基本上就是為那些意圖抵抗、逃離或是超越社會規範性的角色，建立一種想像性的身分認同。許多歌曲探討迷途的、徘徊的，但也安於如此的肯定性之主體存在。從傳統作曲的角度來看，舒伯特經常偏離形式的技巧，它雖是一種曲式上的缺點，但這種形式與邏輯的犧牲，卻可能是作曲者為了確保感官與情感的圓滿顯現，而有的意志伸張。[32]克萊邁認為，舒伯特在聯篇歌曲《美麗的磨坊少女》中，賦予受挫的男子氣概以肯定性，而非悔恨之意，〈蓋尼梅德〉（*Ganymede*, D544, 1817）則描繪了同性間微妙的情慾狀態，〈鱒魚〉（*Die Forelle*, D550, 1817）表達了作者渴望成為女性的冀求。

　　然而，藝術創作者不是通常都期許自己對千種人心、百態人生有所體悟，然後以特定的表達方式傳達出來嗎？克萊邁的研究為舒伯特幽微的情感，提供了一種詮釋的可能性，但在較為確切的證據出現之前，這類詮釋就永遠有一種懸置的不確定感。相對來說，布瑞頓與皮爾斯這對戀人的故事就清晰多了。基於對伴侶皮爾斯深刻的愛，以及對這位男高音純淨的、令人恍若置身於天堂的歌聲，布瑞頓為他量身訂做了一系列作品，書寫最能讓皮爾斯發揮其美妙歌聲的樂章，《米開朗基羅的七首十四行詩》（*Seven Sonnets of Michelangelo*, 1940）是其中的聯篇歌曲集。身為同志的米開朗基羅，創作了人類史上第一個同性戀情詩系列作品；布瑞頓在陷入戀情之時，藉由米氏的詩作發聲示愛，爾後與皮爾斯共同在音樂與人生

32　參閱Kramer, *Frank Schubert*, 1-4.

中，堅定地譜出屬於他們的美好天籟。

不過，布瑞頓的作品更多地傾向於處理男性關係的困頓、天真氣質的失落、以及邊緣人的困境等主題。其歌劇《比利‧畢特》（*Billy Budd,* 1951）、《碧廬冤孽》（*The Turn of the Screw,* 1954）與《魂斷威尼斯》（*Death in Venice,* 1973）等，具有較明確的同性情慾之脈絡情節。《彼得‧葛萊姆》雖然沒有這類情慾的連結，其劇情卻是布瑞頓介入甚深的文本；飽受社會不公義對待的葛萊姆，布瑞頓傾其力揭露主角心理的黑暗面。誠如布雷特所說，布瑞頓歌劇成功之處，在於他把個人私領域之痛，轉化為一種對人性困境的啟示，他在歌劇中處理的議題，如認同問題、個人與社會的關係、個體間權力關係所反映的社會價值觀、性＼別自由的觀點、失落與慾望的探索等，至今仍是新鮮的議題。[33]而隨著同性戀與戀童癖成為社會公開討論的議題之後，布瑞頓的心理帷幕逐漸被掀開，他的作品遂得到更新的詮釋與解讀。

對同志來說，同性戀的標籤化以及隨此標籤化而帶來的社會處境，比起同性戀這個現象本身，還產生了更多的心理影響。從布瑞頓對同性戀說法的排拒，說明這標籤化與相伴而來的壓迫，所帶來之影響有多麼強烈。即使在其最後一部歌劇《魂斷威尼斯》中，布瑞頓仍聚焦在原著哀傷寂寞的角色性格，暗示他一生揮之不去的壓抑情懷。這部具傳記意涵的創作，是布瑞頓在向晚之年，藉由原著作家托瑪斯‧曼（Thomas Mann, 1875-1955）寄託於箇中的戀童癖慾望（原著作於1912年），化為一己與青春之美的邂逅。劇中主角因迷戀美少年而身亡，道出布瑞頓最深的悸動與絕望。十九世紀與二十世紀初的音樂異國情調，是以歐洲為中心的「東方主義」表現——後殖民理論創始者薩伊德（Edward Said, 1935-2003）指出，法國與英國是具有悠久東方主義傳統的兩個國家。作為一位對祖國極具情感的英國作曲家布瑞頓，並沒有避開東方文化的介入，其中峇里島甘美朗音樂的使用最為頻繁，並且在《魂斷威尼斯》中達到最廣泛的應用。《魂斷威尼斯》在一種帝國主義背景下，植基於「自我」與「他者」的脈絡中，藉由東方素材指向

33　參閱Brett, *Music and Sexuality in Britten,* 25-6, 213.

主角迷戀的不可捉摸的對象，布瑞頓為遠處縹緲的美少年與水氣氤氳的威尼斯，建構一種意欲而不可得的氛圍。[34]

平實而論，針對《魂斷威尼斯》作曲家之同志情結的研究，很重要的部分是建基於原著《魂斷威尼斯》的戲劇情節。研究者倚賴小説中相當明確的同志情慾內涵，然後反推作曲家選擇此文本的心境，再檢視作曲家配合文本而使用的音樂手法，以及產生的音樂效果等，甚至還可以針對原著創作與音樂作品中的關鍵問題，進行剖析與連結，而強化藝文創作者彼此的呼應與

圖34　Nicolas Beatrizet仿米開朗基羅，《蓋尼梅德被化身為老鷹的朱彼得掠奪，並前往天堂，他的狗在下咆哮》（*The Rape of Ganymede by Jupiter in the Guise of an Eagle Carrying Him into the Heavens, His Dog Barking Below*, 1542），版畫
（圖版來源：紐約大都會博物館）

34　參閱Brett, *Music and Sexuality in Britten*, 27, 131-135, 149.

共鳴，在此邏輯推演的脈絡下，對於布瑞頓同性戀取向的影射，似乎就相當具有說服力了。比較起來，舒伯特本身所採用的文本，並非具有類似環環相扣、較為客觀的證據鎖鏈。以歌曲〈蓋尼梅德〉為例，歌德根據古希臘神話，以宙斯誘惑美少年蓋尼梅德的故事為本，書寫這位牧羊人欣喜臣服於宙斯賜予他的美與愛；不僅舒伯特為此詩創作

圖35　Giorgio Vasari，《誘拐蓋尼梅德》（The Abduction of Ganymede, 16th century），素描（圖版來源：紐約大都會博物館）

歌曲，雨果‧沃爾夫（Hugo Wolf, 1860-1903）也為此詩譜曲。事實上，這個神話故事自古以來，一直是文藝人加以著墨的對象（特別是宙斯化為老鷹，擄走蓋尼梅德到奧林匹斯山上的情節，見圖34、35、36），舒伯特採用此文本並無特殊之處，我們也無法根據其逸出「常軌」的作曲手法，而推論他異於常人的性取向。立論依據的匱乏，是舒伯特音樂酷兒研究一直遭人詬病的主要原因。

　　布雷特對布瑞頓的研究，是將「音樂與同志認同、情慾」以對位呼應的一致性關係來處理，雖然成果看來令人振奮，但這種研究方式並不是酷兒音樂研究的唯一進路。尚有一些學者旁敲側擊，從非音樂的面向討論人或作品的酷兒性（queerness），不過成果顯然見仁見智。從外貌與品味的觀點來看，Lloyd

圖36　Giulio Campagnola，《男孩蓋尼梅德騎著巨鷹（宙斯）飛翔於地景之上》（*Ganymede as a Young Boy Riding a Large Eagle [Zeus] in Flight above a Landscape, 1500-5*），版畫
（圖版來源：紐約大都會博物館）

Whitesell形容拉威爾「作為一個媽媽的男孩，他是一位害羞、有品味的單身漢，注重室內裝飾，具備花花公子無可挑剔的外觀，以及童年的悠久光環」，這些跡象對某些人來說，是再清楚不過的同志特徵。[35]Bryon Adams討論艾爾加的《謎語變奏曲》（*Enigma Varitions, 1899*）時，提到作曲家好像一方面需要去隱藏作品真正的創作動機，另方面又急迫地想要表白承認，因此，透過散佈些謎語與線索，艾爾加似乎是邀請聆聽者，對其私領域有所推測與遐想。[36]女同志學者Eva Rieger處理舒曼女兒Eugenie Schumann（1851-1938）的同性戀議題，則是從主角信件的文字斟酌中，表出對女同志愛戀的同理與同感心。[37]除了這些顯得較瑣細，而且難有進一步發展的論文議題之外，有時也見識到可能是過度詮釋的論述：Ivan Raykoff視鋼琴改編曲為溢出原典作品的創造，並把這種現象比喻為酷兒式的文化生產。她宣稱從李斯特時代以降，反常性的樂曲改編，打開了作曲和演奏的空間——此即是自由解放的音樂酷兒空間。[38]雖然Raykoff套用不少文學界的說法，但整體而言，這種類比是缺乏說服力的。

誠然，含蓄高遠的古典音樂，所能提供的歷史性直接證據相對有限，酷兒論述不免有大量影射與猜測的空間。然幸運的是，某些根據具體事實的論述，仍然提供了有力的啟發性觀點。例如華格納的音樂在十九世紀末、二十世紀初時，曾經是男同志聚會時共同投射情感的對象，這些華格納迷藉著投身於作品中，理解自己反常的性慾與性別認同之意義。Mitchell Morris認為華格納的音樂效果，至少在兩個面向符合同志成員的內在本質：其一，音樂的性格與動態勾畫出舞台上的動作，合理化歌劇裡違反常情的角色；其二，音樂本身可以被理解為直接作用於聽眾的身體，幫助他們內化適當的性格特徵和態度。[39]這類多層面的酷兒網絡、

35　Lloyd Whitesell, "Ravel's Way," in *Queer Episodes in Music and Modern Identity*, 53.

36　Bryon Adams, "The 'Dark Saying' of the Enigma: Homoeroticism and the Elgarian Paradox," in *Queer Episodes in Music and Modern Identity*, 217.

37　參閱Eva Rieger, "'Desire Is Consuming Me': The Life Partnership between Eugenie Schumann and Marie Fillunger," in *Queer Episodes in Music and Modern Identity*, 25-48.

38　參閱Ivan Raykoff, "Transcription, Transgression, and the (Pro)creative Urge," in *Queer Episodes in Music and Modern Identity*, 150-176.

39　Morris, "Tristan's Wounds: On Homosexual Wagnerians at the Fin de Siècle," 278.

酷兒空間、酷兒認同與酷兒感性之連結分析，共構了較具說服力的畫面。如果華格納的音樂提供了培養酷兒感性的溫床，表示非酷兒所創作的音樂，也有其潛力建構一個酷兒彼此取暖的基地。由此可知，因緣際會、因地制宜而產生的酷兒感性，有時候成為某些原本未具酷兒意涵的音樂，一種外加的意義元素。故平實而論，所有音樂在其被接受的過程中，都有一種開放性，聆聽者不必然與作者的原始動機，有完全契合的出發點。

而另一個以大時代脈絡來解析酷兒現象的有力論述，是Nadine Hubbs的專書《美國音聲中的酷兒創作：男同志現代派、美國音樂與國家認同》。[40]作者主要聚焦在以湯姆森、柯普蘭為核心人物的紐約同志作曲家社群，他們如何在彼此的互動中，為建立屬於美國在地化又具現代性的音樂而努力；並由此緊密的專業網絡中，成就「自我的社會性建構」（the social construction of the self），邁向更大的國家文化認同。[41]過去古典音樂界的酷兒，常以「受害者」的形象被解讀，對舒伯特、柴可夫斯基與布瑞頓的詮釋，可說都是建立在這種假設上，而Hubbs的論述則成功地跳脫囿於音樂與情慾平行對應的主流說法。誠然，為什麼討論同志作品一定要尋找箇中的性＼愛旨趣？在1980年代之前，大多數的酷兒音樂或是在緘默下，或是在超越性中完成。以柯普蘭對於其性取向坦然接受的態度來看，可知其圈內伙伴的性＼別認同，不見得是他們生活的主要標識，反而是藝術認同的重要性高於酷兒認同。

而屬於凱吉的社交圈何嘗又不是如此呢？有趣的是，Hubbs處理二戰後，活躍於紐約的男同志作曲家議題，卻跳過在同時期、同地點一樣活躍的凱吉。既然凱吉無法被安插在Hubbs所討論的美國音樂、國家認同的脈絡裡，我們可以從什麼角度來探討他的酷兒境況呢？從凱吉的生命史來看，東方禪佛思想可說是他生命信仰的核心，這種宗教意識對於他的酷兒身分，究竟起了什麼作用？事實上，在石牆暴動發生之前，禪佛義理已廣為同性戀社群所接受，垮世代作家如金斯堡等即是其中重要的成員，作曲家哈里森亦介入甚深，凱吉也在生活各個面向上，

40 Hubbs, *The Queer Composition of America's Sound: Gay Modernists, American Music, and National Identity.*

41 Hubbs, *The Queer Composition of America's Sound,* 176.

貫徹他所認知的禪佛概念。然而，由於凱吉對禪佛義理的創造性「挪用」方式相當奇特，故一般人傾向將焦點置放於此，而忽略禪佛義理對他內在人格，與整體生命情態的影響。但無可否認的，「宗教是一種形而上學，是對宇宙的哲學觀。它的全景視角使人們從人類的痛苦和慾望中，得到了啟示性的分離」。[42]果若如是，這將是一個解析凱吉的重要節點。

走過千禧年之後，音樂酷兒研究的熱潮漸趨平靜。的確，高壓之後瞬間解放的反彈力量最大——激情之後，隨著個案相對有限，加上音樂本身確切概念缺然的難處，這方面議題的討論強度遂不免弱化下來。客觀地說，這並不是壞事，而是更清楚了這類研究可為與不可為之處。同志音樂家威廉·所羅門在他2016年的博士論文中，以幾個基本原則作為酷兒音樂研究的前提，某種程度可視為學界多年研究下來，所形成的一種共識，筆者認為值得在此轉述。威廉·所羅門提出：

（一）性慾特質影響一個人生活中的各種面向，包括藝術、專業、社交和性領域。

（二）在藝術中表現出來的性慾特質可能是有意識的，也可能是無意識的。

（三）性慾特質上屬於酷兒的人，不一定需要在個體上展開酷兒認同（識別）。

（四）酷兒個人創造音樂，但音樂本身（即正式的音樂品質）並不是酷兒。因此，酷兒音樂是藝術創作和社交、專業網絡的結果。基本上，是社會機器創造了「酷兒音樂」以及其所附加的意義，「酷兒音樂」並不全然指涉純粹音樂本身。

（五）各種靈活的酷兒含意或關聯性，可以附著在聲音與音樂的轉義裡，因此，如果接受者意識到意義與聲音之間的關係，靈活的酷兒含意就得以傳達溝通。[43]

42　Camille Paglia, *Sex, Art, and American Culture* (New York: Vintage Books, 1992), 139.

43　參閱William Solomon, "Cage, Cowell, Harrison, and Queer Influences on the Percussion Ensemble, 1932-1943" (D.M.A. diss., University of Hartford, 2016), 9-10.

概括來看，前面二個前提可說適用於所有人類，包括「特殊」的同性戀，也包括「正常」的異性戀。誠然，「性慾特質影響一個人生活中的各種面向」是一個毋庸置疑的前提，正是這樣的影響性，藝術家的作品或多或少地表現了相關的投射狀態。然而，相關投射與反映的程度，卻和威廉‧所羅門所提的第三點「性慾特質上屬於酷兒的人，不一定需要在個體上展開酷兒認同」有關，這裡明確指出酷兒對於認同議題，有其自主選擇的處理模式，並非每位酷兒都採取同樣面世的策略。對某些人而言，性取向不見得是其在社會化中，自我定義（self-definition）的首要元素，在一些具有敵意的社會中，他們可能以種種藉口與遁辭，避開社會的異樣眼光，或是在同質團體、宗教慰藉中，轉移對性＼別認同的焦慮；他們也可能透過服飾、藝術品味等，幽微地展現了隱匿之情。晚近以來，酷兒在一些較開放的社會，開始走出低調與含蓄的狀態，而刻意高調展現裝扮上誇張怪誕的坎普品味，顯示出酷兒感性隨著時代變遷，傳達出不同的面貌。

威廉‧所羅門於第四點中，指出所謂的酷兒音樂，實與特定的社會環境有關，而與創作者本身不見得有直接關係，以華格納音樂受到同志移情的現象來看，正是呼應此點之一例。在這個例子中，華格納為同志「代打」，提供了慾望的出口，而聆聽者由此音樂接收到的，是誰的情與慾呢？毫無疑問的，就是同志伙伴們自己的情與慾。由此可見，酷兒的作品並非必然具有酷兒性（queerness），而非酷兒的作品也許具有強烈的酷兒性——這類的弔詭，恆常存在。在第五點中，威廉‧所羅門強調接受者「酷兒聆聽」（queer listening）的意識建立，有其特殊條件，亦即是唯有通曉屬於酷兒網絡的暗號、密語與習性，才可能真正瞭解作品箇中玄機，聽眾是否有酷兒覺知（queer awareness），決定了音樂的酷兒性。這點提示了酷兒圈的某種文化形塑與指涉性——事實上，它和世上任何一個異文化團體一樣，就是一種「他者」的縮影。

以回顧的角度來看，凱吉和康寧漢可說在其酷兒情感的發展脈絡中，合力創造了一種異文化，這種異文化後來反過來撼動了藝術界的主流文化。這一切是如何發生的？他們的酷兒情感與其他同志有何不同？屬於他們的大時代，又有多少支持同志的力量呢？

（四）二戰前後的美西、紐約音樂酷兒圈

從個人的活動區域來看，凱吉在30歲（1942）之前，主要活躍於美國西岸，之後則以東岸的紐約市作為生活與創作的基地。以凱吉的情感面向來說，二戰前的西岸生活是荒野與純真的歲月，二戰後的紐約生活則是激情與謹慎的年代。30歲這一年，也正好是凱吉與康寧漢交往之始的年份，其感情生活走入一個轉折點，事業亦才醞釀著起飛的能量。我們有必要對凱吉這兩個階段的同志圈大環境，做一番基礎性的探勘。[44]

1、二戰前的美西酷兒圈：打擊樂與舞蹈社群的合作關係

凱吉雖然出身於嚴謹的衛斯理公會家庭，青少年期間也曾經思考過投身於牧師生涯，但過了這個階段之後，他似乎未曾掛心基督教系統所強調的倫理準則，因此得以在「荒野」的西部年代，度過一段自由的波西米亞式生活。平實而論，說西部「荒野」並非無的放矢，它自有其特殊背景，而造就異於東部的生活環境。話說美西的舊金山自1849年起，因掏金熱而帶來了大量的男性勞工，在男女比例失調的狀況下，同性戀酒吧與娛樂場所等應運而生，舊金山成為一個非常開放的城市，特別是其中的中國城區域，提供了一種酷兒家庭生活（queer domesticity）的型態，使酷兒與東方文化連結起來。除此之外，灣區的民主活動、種族社區互融、工人權利運動等種種公領域事務，吸引活躍的行動者投入，箇中領導分子不乏同性戀者。簡言之，舊金山是當時清教徒工作倫理與傳統宗教道德，無以全面立足的唯一城市。[45]

年輕時的凱吉對於情慾之探索似乎無所顧忌，隨後他在包含不少同志的音樂與舞蹈圈中，感到有所歸屬。基本上，從1932到1942年間，凱吉與身為同志的柯維爾以及哈里森，透過舞蹈工作坊、音樂會等活動，而時常在舊金山、洛杉磯、紐約、西雅圖等地穿梭旅行。如同父執輩的柯維爾在舊金山灣區成長，他從小即

44 酷兒藝術家尋找酷兒同伴而造就的社交圈，著名的例子有倫敦的Bloomsbury group, the Harlem Renaissance, Gertrude Stein Parisian salon, the Beats, the New York Copland-Thomson modernists, Warhol Factory等。性取向當然不是唯一的擇伴標準，共享的藝術美學與理想還是主要連結的旨趣。

45 此節的第一部份為文，主要參閱Solomon, "Cage, Cowell, Harrison, and Queer Influences on the Percussion Ensemble, 1932-1943," 19, 26-8, 46, 52-3.

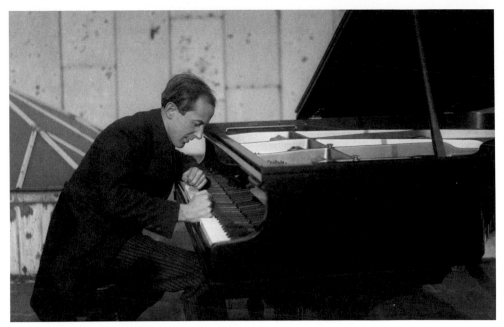

柯維爾使用拳頭、手臂彈奏鋼琴，以有別於傳統的演奏方式表現新的聲響效果（約1924）
©Bettmann via Getty Images

出入中國城、聆賞京劇、學習各地民謠等，及長又在柏林大學接觸民族音樂的檔案，回美後在西岸與紐約，教授世界音樂文化等課程，凱吉與哈里森是其中的學習者。

　　柯維爾與舞蹈圈素有合作往來，如今在西方舞蹈歷史上赫赫知名的瑪莎・葛蘭姆、荷西・李蒙（Jose Limon, 1908-72）、漢雅・侯姆（Hanya Holm, 1893-1992）等都是其對象，因此他經常為後輩牽引合作機緣。他在1930年出版的《新音樂資源》（*New Music Resources*）為當時音樂界的極端現代主義運動（ultramodern movement），提供了一種理論基礎。此外，他亦創建「新音樂協會」（New Music Society）以便安排新音樂的演出，又創辦兩種出版新音樂樂譜的期刊（*New Music Quarterly*和*New Music Orchestra Series*）。然很不幸的，柯維爾在1936年時，因與一位17歲青年口交，而遭到指控與監禁。他在各方人士幫助下，於入獄四年後假釋，並與一位女士結婚搬到紐約州，遠離社交圈。雖然柯維爾在獄中仍創作不輟，並委由哈里森與凱吉代他在外發言，不過這些羞辱對他的人格與創作，還是產生了相當嚴重的負面效應。可想而知的是，新音樂的活動不免因失去柯維爾的直接投入而受挫。

比凱吉小五歲的哈里森，在1942年從加州移居紐約之前，一直對自己的酷兒身分感到相當自在，但在移居紐約之後，曾於1950年代初期，因自我懷疑而精神崩潰。1960年代，他開始投入伸張同性戀權益的組織，並且陸續創作與酷兒議題有關的音樂作品。哈里森年輕時曾學習交際舞，是三人之中唯一具有舞蹈經驗的作曲家。他在大學時即受柯維爾的鼓勵而為舞蹈班伴奏，爾後亦數度與他人合作，以作曲者、演出者、編舞者與舞者等多重角色參與演出。這些大型的合作經驗影響哈里森日後的創作，其舞蹈經驗使他更了解舞者的需要，以及如何以音樂支持舞者。根據威廉·所羅門的說法，此時的現代舞社群是不折不扣的酷兒團體，哈里森與舞者們建立緊密的酷兒連結網絡，凱吉亦因此而受惠，1938年西雅圖科尼施學院原先屬意由哈里森來任教，哈里森推薦凱吉取代之。

曾經擔任德國表現主義舞者魏格曼（Mary Wigman, 1886-1973）的助理——Lore Deja自1930年即在科尼施學院任教，故科尼施學院可說是一具有魏格曼傳承精神的學校。魏格曼素來強調舞蹈本身的重要性，傾向以亞、非洲的打擊樂器作為音樂伴奏聲響來源，爰此，凱吉順應環境所提供的器材，創作具異國風味的作品。凱吉也在此創建了自己的打擊樂團——「凱吉擊樂演奏家」（Cage Percussion Players），他忙於籌資以規劃各種演出，此時酷兒藝術家同事托比（Mark Tobey, 1890-1976）就是贊助人之一。托比為凱吉提示一種日常觀看的樂趣，自己也發展出頗具特色的「白色書寫繪畫」（white writing painting）。凱吉、托比與另一位藝術家同事格雷夫斯（Morris Graves, 1910-2001），三人皆受到禪學的啟發與影響，這是另一個酷兒網絡的建立。

1940年以後，哈里森與凱吉共同舉辦了一些打擊樂音樂會，吸引一些舞者與芝加哥設計學院（前包浩斯成員創辦）之關注；雖然他們逐漸累積一些名聲，但籌備音樂會與募款購買打擊樂器等事務，也對他們構成極大的壓力，分道揚鑣各尋出路的結果，似乎在所難免。爾後，哈里森在1942年的舊金山灣區，凱吉則在1943年的紐約市，各自舉行最後一場打擊樂音樂會。未幾，出獄後的柯維爾和凱吉、哈里森都到東岸定居，西岸的打擊樂風潮乃告一段落。

在這大約十年的光陰中，柯維爾、哈里森與凱吉能夠彼此扶持成長，舞蹈社群所提供的友善空間與新音樂「孵化」的基礎，其重要性不可小覷。當時的舞

同志舞者泰德‧紹恩所領導的純男性舞團，以剛健有力的表現著稱。此為舞團在紐約市某建築屋頂上的排練狀態（約1934）。©Underwood Archives/Getty Images

蹈是一個吸引同志的行業，一些具有影響力的男性現代舞者，不同程度地過著酷兒生活，他們或出櫃、或以世俗婚姻作為掩護。[46]雖然男同志在舞蹈界佔了很大

46　這裡所指的男同志舞者，包括泰德‧紹恩（Ted Shawn, 1891-1972）、霍爾頓（Lester Horton, 1906-53）、威德曼（Charles Weidman, 1901-75）、荷西‧李蒙、以及康寧漢等。

比例，但他們對表現酷兒情慾並沒有很大的興趣，反而傾向於抽象性表演，或是針對男性體態作理想性的陽剛表現。他們一方面抗拒傳統古典芭蕾對性別制式化的禁錮，以及千篇一律的故事格局，另一方面更要藉著嚴肅的議題，提升現代舞至高階藝術的地位。以當時的時代氛圍來說，高階藝術對過於露骨的性感身體表現，仍有其顧忌，因此男同志舞者寧願以陽剛的姿態示眾，去除一般人對舞蹈陰性化的偏見。如威廉‧所羅門所言：

> 現代舞是一個微妙的，有時相互衝突的世界，它吸引了許多男同志，同時投射出一種非關性慾的、男性化的公共形象，從而吸引那些尋求肯定性的環境，而不是與性慾有關的酷兒。現代舞圈既是對酷兒友好的空間，但又不直接面對性慾的矛盾現象，不僅體現了許多酷兒藝術圈的本質，而且也彰顯了凱吉、柯維爾和哈里森衝突性的性慾表現。外人認為男同志舞者是陰性化的，因此，他們在舞台上即反其道而行，展現陽剛的形象。[47]

整體而言，美國早期的現代舞社群，提供酷兒友善的空間，在威廉‧所羅門眼裡，與它有密切關係的打擊樂自然有酷兒痕跡（queer traces）。由於其音樂與舞蹈皆有探索抽象風格與實驗性的傾向，這使他們對流行文化敬而遠之，同時亦迴避主流異性戀文化。值得注意的是，當柯維爾、哈里森與凱吉在西海岸，以實驗主義的精神發展打擊樂時，恰好與在紐約活躍的柯普蘭、湯姆森的西歐音樂路線形成對比：前者駛向太平洋的東方主義，後者則航向大西洋的新古典主義。二戰前後，西岸的作曲家陸續移居東岸，紐約的酷兒音樂圈，就更形熱鬧了。

2、二戰後的紐約酷兒圈：冷戰中分歧的酷兒風味

在二戰前後的紐約音樂界中，最有名的一個同志陣營包括巴伯、湯姆森、柯普蘭、伯恩斯坦與奈德‧羅倫（Ned Rorem, 1923-）等人，他們在作曲上的共

47 Solomon, "Cage, Cowell, Harrison, and Queer Influences on the Percussion Ensemble, 1932-1943," 73-4. 威廉‧所羅門繼續以泰德‧紹恩為例，做了一個有力的說明。泰德‧紹恩在1933年組織了一個純男性的舞團，以古希臘健美優雅的男體為標竿，致力於為舞蹈、男舞者、以及同志去除陰性化的「汙名」；舞團在七年的歷史中巡演各地而引起轟動，是酷兒陽性化最為明目張膽的例子。

通處，是以調性語彙為主，其曲風相對清晰、透明與單純，具備「法國主義」（Frenchisms）之風。[48]在這些作曲家中，二戰前以建立「美國風格」見長、被尊為美國音樂界泰斗而盛名一時的柯普蘭，於1950年代冷戰期間，被冠上左傾的罪名，受到官方刻意冷落與打壓，他所代表陣營的音樂風格，也被貶為屬於地方性的作品。相對而言，同時期當道的十二音列作曲家珀爾（George Perle, 1915-2009）、巴比特（Milton Babbitt, 1916-2011）與卡特（Elliott Carter,

對許多同志作曲家而言，柯普蘭是一位具教父意義的長者（約1980）©Leonard M. DeLessio/Corbis via Getty Images

1908-2012）等，則是社會中「政治正確」的異性戀與菁英者，他們難解晦澀的音樂，獲得學院與各重要基金會的大力支持。

　　原來，這些湯姆森所謂的「複雜的男孩們」（complexity boys），其創作與時代進程中備受重視的數學、科學概念等有所對應，因此在這個原子時代，美國古典或嚴肅音樂的神經中樞，逐漸從音樂廳、芭蕾劇場和歌劇院移往大學（例如普林斯頓和哥倫比亞大學），巴比特等作曲家以及其學生，以類科學的角度談論評析作品，他們獨特的菁英性，與異性戀規範裡的陽剛氣質有所連結。同時期視覺藝術界的抽象表現主義，亦被視為具剛健、男性氣概與威嚴的美國作品。根據Hubbs的說法，音樂裡的「酷兒風味」（queer flavor）成為一種隱晦存在的概

48　Hubbs, *The Queer Composition of America's Sound*, 155.

念——十二音列作品屬於學院派的異性戀者,調性音樂則屬於左翼知識階層的同志。由於柯普蘭從1930年代末至1940年代初的創作,逐漸被視為美國音樂的代表,同性戀者控制了現代音樂圈的謠言遂散布開來。而媒體對於深化恐同偏執和指控同志陰謀論的作法,受人敬重的《紐約時報》與小報相比起來,卻絲毫不遜色,這種狀況在1960年代特別嚴重,幾位美國作曲家因而移居國外以逃避壓力。[49]

平實而論,美國藝術音樂從戰前較易親近的「國家性」風格,到戰後強調複雜性的「國際性」風格,和保守的政治、恐紅、恐同氣氛都有密切的關係。序列音樂的弔詭之處,即是其音樂手法上極權主義的傾向,卻被視為是一種民主世界自由的象徵。在此階段中,歷經大風大浪的柯普蘭對於在東岸活躍的同志作曲家,特別具有教父的意義。根據柯普蘭傳記作者Howard Pollack之說法,柯普蘭早期結合現代性與爵士語彙的作品,對當時的美國聽眾來說,不啻為一離經叛道的作法;這暗示他在出道之初,就有意識地以局外人身份,針對當時中產階級的道德秩序有所反叛。柯普蘭早期不乏處理和情慾有關的作品,其中為室內管弦樂團的 *Music for the Theater*(1925)的第四樂章「諷刺歌舞劇」(Burlesque),直接影射當時同志常常出沒的娛樂秀場,除了喜劇與情色舞蹈的表現內涵以外,它也是一種酷兒文化的象徵。柯普蘭常採用戲劇文本來創作,如歌劇、芭蕾舞劇與電影等,這些作品經常描繪邊陲者透過孤立與辯證性的探索,掙扎於自我瞭解的歷程。這份人文主義願景的鋪陳,對同志而言,想必是感同心受。[50]

柯普蘭不諱言自己願意把感情外化為音樂,他認為「藝術提供機會表達其他無能置彙之處,可以公開地表述一般認為是私領域的感覺。男男女女在此可以完全誠實地說出心裡話,無須隱藏自己」。[51]事實上,柯普蘭的作品常表現出人性尊嚴與社會和諧的氛圍,芭蕾舞劇《羅迪歐》(*Rodeo*, 1942)、《阿帕拉契之春》(*Appalachian Spring*, 1944)等,都是邊陲者藉由克服壓迫性的社會環境,而成為

49 Hubbs, *The Queer Composition of America's Sound*, 158-160, 162.

50 參閱Howard Pollack, "The Dean of Gay American Composers," *American Music* 18, no. 1 (Spring 2000): 39-49.

51 Pollack, "The Dean of Gay American Composers," 44.

巾幗英雄的歷程表現。這些信心與希望，來自於作曲家對自己與他人的接受，他
「接受生命與這個世界就如它所是——並盡可能地把這些潛力發揮出來」。[52]柯
普蘭的幽默、敏感、樂觀，他對自己性取向「殊異」的瞭解與接納，使他成為同
志作曲家社群的重心所在。即使二戰後遭受諸多困頓，他的自信與勇氣幫助自己
度過重重難關，更成為一種困頓求存的榜樣。同志作曲家在二十世紀佔有重要的
份量與地位，部分原因是柯普蘭幫助大家清出一個場域，使他們得以較為安然地
同時作為一個人與藝術家。[53]矛盾的是，儘管社會大眾對酷兒感到難以認同，但
往後為他們提供國家性認同音樂之人，卻是如柯普蘭等酷兒角色。同志作曲家被
稱許又被否認、被喜愛又厭惡的弔詭，是這時期音樂文化的特色。

　　活躍於二戰後的紐約酷兒作曲家們，除了奈德・羅倫透過《巴黎日記》（*The
Paris Diary*, 1966）與《紐約日記》（*The New York Diary*, 1967）的出版，大膽地在
這風聲鶴唳的年代，透露諸多酷兒社群內的故事（不少人因此困窘地被迫「出
櫃」）[54]，其他人皆對其性取向保持緘默的態度。不過隨著時代更迭，在他們渡
越了保守的1980年代之後，流行歌曲與古典音樂界出櫃的風潮，開始改變了文化
生態。至少在紐約的同志文化嘉年華會中，經常出現一些同志的古典音樂團體，
其中科里利亞諾以《第一號交響曲》（*Symphony No. 1*, 1988-89）公開紀念因愛滋病
過世的友人——這是宣示酷兒認同的重要發聲之一。[55]

　　當同志、調性、法國情調與陰性象徵成為一種同義詞時，恐同使紐約的酷兒
作曲家，在社交與專業上形成更緊密的網絡夥伴。凱吉雖然不屬於柯普蘭陣營的
一員，但他與湯姆森的關係相當友好。湯姆森不僅以樂評的身份撰文推舉凱吉的
作品，更在各類表演經費補助的會議中，多方表態支持凱吉與康寧漢的前衛性演

52 Pollack, "The Dean of Gay American Composers," 46. 原文：" …accepting life and the world as it is---and of making the most of these potentials."
53 Pollack, "The Dean of Gay American Composers," 49.
54 Hubbs, *The Queer Composition of America's Sound*, 153. 《巴黎日記》被視為世俗的、聰明的、放蕩不道德、高度輕率的表白，在那個年代堪稱大膽之舉。
55 Alex Ross, "Critic's Notebook; The Gay Connection in Music and in a Festival," *The New York Times* (June 27, 1994) https://www.nytimes.com/1994/06/27/arts/critic-s-notebook-the-gay-connection-in-music-and-in-a-festival.html

出，是凱吉創作生涯中少數的伯樂之一。另一方面，伯恩斯坦則是以紐約愛樂指揮的身份，邀請凱吉演出其作品，顯示其尊重的態度。除了身為同志之外，凱吉與柯普蘭等人相同之處，是他們的形象與威望，較少倚賴菁英地位的加持；某種程度說來，柯普蘭二戰前的音樂是為大眾的，凱吉更是強調弭平生活與藝術的屏障，並致力於消除階級的概念。再者，兩造也都思考美國音樂的未來，只是柯普蘭親歐洲傳統，而凱吉則完全拒絕歐化。

　　不過，真正幫助凱吉安身立命的朋友圈，最終是康寧漢、視覺藝術家勞生柏、瓊斯，與鋼琴家都鐸等人，這些成員除了都鐸為異性戀者之外，其餘皆是同志。這些屬於「實驗」、「前衛」的藝術圈伙伴，跨領域地遊走在音樂、舞蹈、劇場，以及視覺藝術中。由作家拉森對瓊斯的訪談內容得知，凱吉總是以領導者身份，帶領大家充滿自信地彼此交流，並且支持彼此所為；任何人與凱吉的聚會，總會被引導到對於理念的討論，其宣道者式的作風，是一種相當罕見的人格特質。[56]另一方面，即使柯維爾與哈里森不像柯普蘭等人那般地活在「前線」，凱吉仍然對他們有所關照與支持。只是當初的「西部三劍客」匯融於東部的大洪流之後，就各自以其或隱或顯的酷兒身份，形塑自己的人生故事……。

　　若跳脫這些同志伙伴的專業聯盟圈，凱吉的私人情感，究竟是什麼樣的面貌呢？

（五）凱吉的感情生活

　　以現今世俗性的道德標準來看，凱吉生命早期的親密關係，基本上是「混亂」的。當十九歲的他與第一位同性伴侶Don Sample於洛杉磯住在一起時，兩人都同時與其他同志親密地過從往來。他開始與後來的妻子桑妮雅約會時，也沒有中斷與Don Sample的關係，甚至又與一位比自己年長十九歲的女性Pauline Schindler過從甚密，本身即相當開放的桑妮雅，似乎坦然地接受這一切。倒是凱吉後來苦惱地質疑自己早期混亂的性生活，感到自己似乎未曾學會如何正確地

56　Larson, "Five Men and a Bride: The Birth of Art 'Post-Modern'," 9.

「執行情感」（practice the emotions）。[57]

作為同志圈裡的成員，凱吉年輕時即擁有一種兼具內在與外在魅力的特質。他在1933-34年間於紐約學習時，打進了作曲家湯姆森的文藝社交圈，曾短暫地與裡面的建築師Philip Johnson有段親密關係。根據Johnson的說法，「每位湯姆森圈裡的成員，都為凱吉的天份與俊秀的容貌而瘋狂」。若以凱吉對桑妮雅一見鍾情，並且很快即結婚的現象來看，此階段的他似乎是位雙性戀者。離奇的是，這

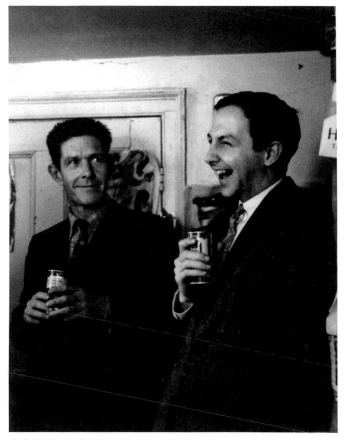

在宴會中的凱吉與勞生柏（1959）©Fred W. McDarrah/Getty Images

對夫妻結婚數年後，又展開一段開放性關係——他們都被二十來歲的康寧漢所吸引，因此行「三角關係」（ménage à trois）之實。[58]然未幾何時，凱吉發現康寧漢比自己的妻子更具有魅力，這致命的吸引力導致了未來幾年，天翻地覆的情緒波動。

透過近年來凱吉個人書信的出版，我們對他與康寧漢交往的歷程，才開始

57　Hines, "Then Not Yet Cage," 84.
58　Hines, "Then Not Yet Cage," 92, 99 (note 60).

有較為清晰的概念。話説凱吉1942年初在芝加哥設計學院任教時，對隨著瑪莎‧葛萊姆舞團前來演出的康寧漢，產生欣賞與愛慕的情愫。同年夏天，凱吉夫婦從芝加哥搬到紐約，與康寧漢開始有進一步的接觸，所謂「三角關係」應是此後發展的事情。凱吉與康寧漢最早明確的愛情見證，顯現在凱吉寫於1943年六月底到九月底，十來封心醉神迷、情意盎然的信件中。凱吉稱呼心上人「王子」（prince）、「愛人」（lover），字裡行間不缺情慾表述（「請為我親吻任何你可以碰觸到的身體的部分」[59]），無可遏止的思念、期待重聚的心焦、激情性愛的渴求等，更時時躍然紙上，具有強烈企求靈肉合一的味道。在這種張力極強的愛戀狀況中，凱吉很自然的表達要為康寧漢寫音樂，也曾要求康寧漢為他創作一個性愛的舞蹈（sex love dance）。[60]

　　事實上，不管從何種角度來看，凱吉與桑妮雅都是友好而充滿感情的一對夫妻。[61]曾是藝術系學生的桑妮雅，總是充滿熱情地支持丈夫的事業，但凱吉這次的「出軌」，桑妮雅心知非同小可而完全無法接受，她在1944年二月搬離和凱吉同住之處，讓凱吉「陷入泥淖……自我反省……」[62]，並為此痛苦地躊躇徘徊。他的作品《危機四伏之夜》（The Perilous Night, 1944）與《四堵牆》（Four Walls, 1944），數度於給康寧漢的信中提起，充分顯現它們與凱吉此階段傷痛的緊密連結性。1944年也是凱吉＼康寧漢密集合作的年份，凱吉在書信中除了敍述工作狀況、分享所讀著作，以及持續在專業上鼓勵康寧漢之外，也披露了一個在戀愛中脆弱的寂寞身影——有時他會想寫神經質的情歌（neurotic love-songs），或者神經質地對愛人是否喜歡自己寫的音樂而忐忑不安，又不時拋出對康寧漢陪伴的殷殷期盼與需求，更有「聆聽你所有的言語；渴求的眼睛、飢餓的雙手、疼痛的四肢

59　參閱John Cage, *Love, Icebox: Letters from John Cage to Merce Cunningham* (New York: John Cage Trust, 2019), 74. 原文：*"please kiss whatever part of you you can reach for me."* 這本書應是目前最完整的凱吉給康寧漢的情書集，收錄的日期從1942至1946年。

60　Cage, *Love, Icebox*, 29, 41.

61　無論是從Kenneth Silverman的凱吉傳記，或是從Laura Kuhn為凱吉書信書寫的註記來看，都是如此。見Cage, *Love, Icebox*, 48.

62　Cage, *Love, Icebox*, 67.

和精神——這些只為你跳躍，並為你而活」[63]的情感投入。

　　不過，矛盾的凱吉同時和桑妮雅上演一段拉鋸戰的戲碼，他試圖挽回這段婚姻，並為此嘗試和康寧漢分手，但獨立的桑妮雅倒是頭也不回地走了。凱吉身心俱疲之際，因感到西方主流權威體系如教育、宗教、心理醫師、精神科醫師等，都無法給予實質幫助，故開始轉向東方，繼印度哲學之後，再求助於禪佛義理的指引。凱吉與妻子於1945年正式離婚之後，兩人基本上仍舊維持友誼的關係。凱吉每年付贍養費予前妻，甚至在過世之後，由康寧漢以其名義繼續給付，直到1995年桑妮雅去世為止。[64]

　　凱吉離婚之後，從此就與康寧漢過著王子們幸福美好的生活嗎？答案是否定的，他們還需要一些時間磨合。一封可能是1946年的信件，透露了凱吉深切的痛苦與自省：

> 我有個糟透的屬於性愛的問題……這不是你的問題，這是我的……我做靈夢，無法入睡，經常飽嚐夜間的苦楚。我擔心你也許不愛我，且將會愛上其他男人。我知道你把我當藝友與靈性朋友般愛我，但我擔心自己總是那個驅動性愛的角色。我有性愛的疑慮——我知道你熱愛自由，但不知道在性方面，我對你的意義是什麼，還是你其實只是一味容忍我。我愛你，我想對你忠誠。我不知道你是否想忠誠於我，或是否你認為這只是我的佔有欲。……
>
> 你對我來說是如此優雅完美，而且永遠如此。我沒有怨言；我想知道你的感覺；因為一般說來，你總是對你的感覺保密。……[65]

　　很顯然的，康寧漢的身體對凱吉來說，具有性愛上的非凡魅力，但康寧漢不喜表達的個性，讓凱吉嚐到患得患失、無法有安全感的苦頭。若單方面從凱吉

63　Cage, *Love, Icebox*, 111.

64　Kuhn, ed., *The Selected Letters of John Cage*, 263 (note 513).

65　Cage, *Love, Icebox*, 121-2.

寫給康寧漢的信件來判斷，這個愛情關係的早期發展階段，似乎是康寧漢「佔上風」。另外兩封沒有標示日期的信件，則是充滿傷悲的分手信：

當愛你的時候，我從未如此開心，但也從未如此盲目與自私。

我想我已經把自己交付給你，我不知道還剩下什麼。當你開始變得冷漠時，我對此感到高興；當殘酷時，也是如此。我本該可以永遠如此下去，以一種與你互補的方式，面對你的對待方式。現在除了安靜和死亡之外，該怎麼辦呢？

就讓這件事當作一個鎖住我，並且讓你擺脫我的鑰匙。我不知道自己在與你精神相伴的小空間裡，可以待多久，或者那精神是否將陪在我身邊。[66]

凱吉與康寧漢在紀錄片（by Elliot Caplan, 1991）中接受採訪。
©Merce Cunningham Trust

很難想像在形象上如此清明理智，從來也不缺親密經驗的凱吉，曾經在愛情的漩渦裡深深地打轉迷失；「愛情使人盲目」是凱吉後來經常掛在口中的話，原來是他親身經歷的痛苦反思！我們無法得知凱吉與康寧漢是否曾經分手一陣子，但1945年書

66　Cage, *Love, Icebox*, 140. 原文："I have never been so happy as when loving you, yet never so blind and selfish. I think I have given myself away to you, I don't know what is left. When you began to be indifferent, I took delight in that; when cruel, in that, too. I could have gone forever, living in a complementary way to your treatment. What now but to get quiet and dead? Take this as the key which locks me up and frees you from me. How long I can be in my little space with your spirit, or whether it will stay with me, I don't know."

信的缺然，以及當年相對較少的合作創發，似乎暗示了這種可能性。凱吉在1946年又有幾封情書出現之後，就再也沒有其他下文，或許他們已在風浪中逐漸平靜下來。

爾後，凱吉全心全力為康寧漢舞團付出，康寧漢亦毫不動搖地全心支持與力行凱吉所發展出的美學觀點，更進一步地創發屬於自己的舞蹈王國（見前面〈無所為而為的舞動〉一文）。根據凱吉晚年的秘書Laura Kuhn的説法，凱吉與康寧漢的生活幾乎都被工作佔滿，難得有休閒活動。對Kuhn來説，跟隨凱吉與康寧漢工作，並不是件容易的事：凱吉本身有不許懈怠的工作情操，對人對己都要求很高，康寧漢則是沉默寡言、神秘藏隱，有時候會悶悶不樂，當對外有誤解的狀況發生時，常需要凱吉來救火平息；不過，當康寧漢開心時，大家都開心。凱吉去世的時候，康寧漢罕見地向Kuhn呢喃地説著，他想念和凱吉之間「如此有趣」（so interesting）的對話；他害怕自己將成為完全孤單的人，因為所有來家裡的人，都是衝著凱吉而來的。[67]看來這對終身相隨的神仙眷侶，無論在親密或工作關係中，應該都有許多互補的面向吧！

凱吉情歸康寧漢之後，並非沒有再對他人動情過。1950年，他透過費爾德曼而認識鋼琴家都鐸———一位可以駕馭布列茲高難度鋼琴奏鳴曲的非凡鋼琴家——凱吉深深為其高超的音樂才情而著迷。從凱吉1951年初給都鐸的幾封信件中，看得出他深切的愛意，以及不願打擾都鐸生活的情分。[68]爾後，都鐸對凱吉的音樂事業，以完全的忠誠奉獻付出，終身為推廣紐約學派的音樂而不遺餘力；他同時也為康寧漢舞團作曲，幫助舞團形塑重要的舞碼，其電子音樂創作在前衛音樂界中，亦具有舉足輕重的地位。凱吉對他的情愫，終究轉化為長久的友誼。

67　Cage, *Love, Icebox*, 152, 155.
68　Kuhn, ed., *The Selected Letters of John Cage*, 144.

二、凱吉＼康寧漢創作與藝術理念的酷兒性解讀

凱吉與康寧漢（1963）©Jack Mitchell/Getty Images

「高貴性」是我取自佛教的一種表達。我們要成為「高
貴的」，就要在每一個瞬間脫離愛與恨的事實。許多
禪宗故事都說明了這種高貴性。

～～凱吉[1]

前言

綜觀凱吉酷兒情感發展的歷程，其實一路走來並不寂寞。早先年少輕狂之時，他在親密關係上似乎沒有「逾越」的危機或道德意識。當真正進入風雨飄搖的年代時，他見識到前輩柯維爾與柯普蘭直接遭遇到國家機器打壓的歷程，然很幸運的，低調的凱吉與其夥伴們，基本上都未受到騷擾，而能在支持體系中於專業上放手一搏。對凱吉進行音樂上的酷兒研究，有幾個基本前提是確然的：其一，從他在西部與東部的發展環境與夥伴關係中，可知他的性慾特質的確影響其藝術、專業、社交和性領域等；其二，他的早期創作，自然而「正常」地表現與康寧漢的情感關係，近四十歲之後，則是有意識地抑制情感表現，但在晚期時，其抑制情感表現的作法又有所解禁，這是個人信念與大環境交錯影響而使然的結果；其三，凱吉從未公開承認酷兒身份，某種程度表徵了奮力追求酷兒認同，並不是他生命中的優先考量；其四，他的創作隨著個人生命歷程有所轉變，禪佛思想的介入是一個重要轉捩點，酷兒性角度的詮釋必須與生命史的重要事件有所連結；最後，凱吉與康寧漢的合作成果豐碩，特別是兩人早期的作品，互為指涉之意顯著，故此階段的作品探勘，可為相關酷兒研究中含糊之處，增添可信度。爰此，進一步以酷兒角度探索凱吉的音樂，乃是有所可能的。

所謂的酷兒音樂，有任何共通性嗎？放眼古往今來，與酷兒有關的藝術其實多姿多樣，從米開朗基羅古典而雄健的男體雕塑，到法蘭西斯・培根（Francis Bacon, 1909-92）扭曲生猛的男體油畫，相差直不可以道里計。另一方面，泰德・紹恩的純男性舞團，以古希臘健美優雅的男體為標竿，訴求阿波羅型的陽性表現，而終其一生活在深怕恥辱上身，而時常戒慎恐懼的艾文・艾利（Ailey Alvin, 1931-89），卻常以激動澎湃的酒神式情感，投射於作品中，這又是完全不同的藝術體現。誠然，同性戀者是否具有超歷史性的人格（transhistorical homosexual personality），這點是令人存疑的，雖然他們在漫長的人類歷史中遭受社會性壓迫，但不同的時空氛圍，相異的個性取向，都可能造就極端差異化的反應結果。

1　Cage and Charles, *For the Birds*, 201.

以表現酒神式情感著稱的艾文·艾利與其舞者（1975）©Afro American Newspapers/Gado/Getty Images

若當事者對社會壓迫的力量，有其自身應對與調解之道，就無法在一般壓迫與反抗這樣的解釋模式裡，認識他們的存在。同理亦可證於凱吉的案例。事實上，當我們確認禪意識深入地滲透於凱吉與康寧漢的生活與作品中時，「音樂、舞蹈」與「性＼別認同、情慾」對位呼應的傳統酷兒研究方式，就注定只是一種可能的詮釋而已。爰此，我們或可提問：就身為酷兒的角度來說，為什麼凱吉不對時代恐同的壓迫，進行清楚的表述與抗議？為什麼大多數時候，他不喜歡談感情、甚至避免表達感情？而這沒有情感的情感（無情），最終將走向何等境界？這是一種以反論述（reverse discourse）的方法，來探討凱吉酷兒議題的嘗試。

傅柯曾於一次訪談中，就人類性慾特質的選擇權力，在還不夠受到尊重的狀況下，提出人類應該透過性慾特質、道德與政治性的選擇，讓新的生活形式、關係與友誼，在社會、藝術以及文化中創造出來。同志不僅要從認同的角度為自己辯護、肯定自己，並且也從創造性力量的角度看待自己。他更進一步地就同志新形式文化的視野，提醒眾人：

> 我不認為我們需要創造自己的文化，我們必須創造文化，我們必須了解文化。但在這同時，我們會遭遇到認同的問題。我不知道做甚麼去形塑這

以表現阿波羅精神著稱的泰德‧紹恩，飾演「奧菲斯」（Orpheus）角色（約1930）©Hans Robertson/Gettyimages

些創作，我不知道這些創作會採取甚麼形式。比如說，我完全不確定是否同志最好的文學創作，就是同志小說。……甚麼是「男同志繪畫」（gay painting）？我相信從我們的道德性選擇出發，我們能創造一些東西和同性戀有關係，但它必定不能是一種同性戀的翻譯，無論是在音樂或繪畫或其他東西，因為我不認為這會發生。[2]

很顯然的，傅柯認為同志不需要創造「自己」的文化，也沒有什麼東西是「同性戀的翻譯」，但他指涉更多的，是同志應該創造一種屬人的、創造性的文化。據此我們或可說，凱吉與康寧漢在藝術界奮力以其一貫的理念，創造了一些和同性戀有關係的遺產，但更彌足珍貴的，是他們創建一種新文化的貢獻，而這一切，是他們相伴走來，始終如一的結果！

（一）凱吉＼康寧漢事業發展初期的酷兒感性

如上一節為文所述，在凱吉與康寧漢陷入戀情之前，其專業與社交圈建立在西部同志伙伴的密切關係中。植基於這些作曲家與舞者的合作往來，威廉‧所羅門明確地以柯維爾、哈里森與凱吉作為樣本，指認他們——儘管不見得是有所覺知的——從1930至1940年代初期，以其打擊樂呈現了「酷兒性慾」（queer sexuality）與「酷兒感性」（queer sensibility）的印記。他們的打擊樂從頑固低音作為純粹的伴奏開始，漸次配合舞者身體內醞的節奏而複雜化，再演變到脫離舞蹈而獨立。在此「酷兒脈絡」（queer context）中，頑固低音這個與現代舞蹈密不可

2 Foucault, *The Essential Works of Michel Foucault, 1954-1984*, vol. I, 164. 斜體字係遵循原文所標示而做。

分的音樂素材，對威廉‧所羅門來說即具有酷兒性，因為它在酷兒空間中運作，自然有其酷兒意味。此外，鑼這個樂器亦經常為他們所用，因此也發揮了「酷兒能指」（queer signifier）的作用。[3]

從威廉‧所羅門一連串酷兒性的指認，這個牽涉到身體、聲音與認同性的社群，彷彿是一個酷兒事業的基地。作曲家在舞蹈團體中，不僅享受安全的酷兒空間，也可快意地進入音樂的實驗場域。事實上，二戰前的打擊樂演出，並不在主流的音樂會現場，相對於被學院所關注、具傳統意識但在極端位置的「前衛音樂」，凱吉等人的打擊樂，屬於學者David Nicholls所謂邊陲性、在傳統脈絡以外的「實驗音樂」。[4]同樣在這個時期，一般美國大眾仍然貶謫舞蹈為一種原始庸俗的活動，男性更不被鼓勵去從事舞蹈活動。但舞蹈對於男同志的吸引力，在於其給予他們表達審美感性、情感，以及情色的機會。對於已經是「異類」的他們，再選擇「異類」的舞蹈行業，相對來說並不困難。[5]基本上，此正是這些酷兒的心理背景——實驗性、邊陲性、非傳統性、異類，距離社會的認可尚有一大段距離。至於原本就是舞蹈練習常態使用的基礎節奏如頑固低音，是否就像自身就是同志的威廉‧所羅門所說，具備了酷兒感性或性慾的意味呢？正如柯普蘭以某些娛樂秀場的描述，影射酷兒文化現象——也許這是對某些在場者與圈內人，比較有感的通關密語？

無論如何，大約從1943年初開始，凱吉與康寧漢逐漸確認對方在一己生命中的不可或缺性，並且通過彼此專業性的合作，同步在紐約尋求個人藝術角色的新定位；年長且較有創作與演出實務經驗的凱吉，在此階段扮演引領者的角色。凱吉在1943年於紐約的打擊樂發表會，初步奠定其作為作曲家的地位；1944年，他與康寧漢的音樂＼舞蹈聯合發表會，則標誌康寧漢個人舞蹈生涯的嶄新出發點。作為身兼獨舞與編舞者的首次發表會，25歲的康寧漢得到著名舞評Edwin Denby很

3 Solomon, "Cage, Cowell, Harrison, and Queer Influences on the Percussion Ensemble, 1932-1943," 12, 204-5, 209-10.

4 David Nicholls, "Avant-garde and experimental music," in *The Cambridge History of American Music*, ed. David Nicholls (Cambridge: Cambridge University Press, 1998), 518.

5 Judith Lynne Hanna, "Patterns of Dominance: Men, Women and Homosexuality in Dance," *The Drama Review*, Vol. 31, No. 1 (Spring, 1987), 33.

高的評價。Denby認為：「他作為抒情舞者的天賦最為出色。」甫獲信心的康寧漢終於有了定心錨：「我（的舞蹈生涯）從這場發表會開始！」[6]隔年，Denby針對康寧漢的個人發表會，提出編舞方面的諸多期許，但再次讚許他在舞蹈技巧上，是僅次於瑪莎・葛蘭姆的現代舞者。[7]

正是在這事業發展的關鍵時期，凱吉必須處理自己最混亂的感情問題。以筆者的分析來看，凱吉在1940年代與康寧漢有關的創作，簡單來說可分為幾個脈絡：其一是純粹為舞蹈而寫的原始自然性作品，這些大抵是預置鋼琴音樂；其二是凱吉在面對新戀情，與處理個人婚姻時的各種高強度情感表達，從作品成果得知，其掙扎性情緒的高峰點，發生在1944年；最後一類作品，則是屬於雲淡風清、甚至靜思冥想型的音樂，這些作品意味著情緒漸趨沉澱的狀態。另一方面，由於舞蹈作品難以記錄的緣故，康寧漢早期作品留下影音記錄的並不多，但其相關文字資料，多少可增進對兩人合作與當時心境的瞭解，而為抽象音樂難解之處，賦予較確切的含意。

事實上，在與康寧漢陷入戀情之前，凱吉已開始其一系列為舞蹈而作的曲目。作為他第一首預置鋼琴的作品，《狂歡酒宴》（*Bacchanale*, 1940）無疑是箇中指標。此曲是應非裔女舞者Syvilla Fort委託所做的音樂，委託者所希望的「非洲風味」，透過低聲部兩個音符來回快速輪轉的驅動力，又配上高度重複的旋律音型，以及不時襲來的強烈敲擊和弦，而充分顯現出來。由此基礎出發，凱吉剛開始為康寧漢舞蹈所創作的音樂，有一部份可說是源於這個原始性的脈絡，其中《圖騰原型》（*Totem Ancestor*, 1942）是二人合作唯一留下完整記錄的早期作品。在此短短三分鐘的作品中，身著黑底並帶有灰色交錯條紋的緊身連衣褲的康寧漢，在舞台上以對角線方向，持續展現從跪下、蹲伏的姿勢，再一躍而上的動態感。康寧漢以自己曾在美國西北部看到的印第安舞蹈為靈感而創作，他在完成舞作之後請凱吉作曲，並取個方便由別人來指認的標題。

6　Vaughan, *Merce Cunningham: 65 Years* (multimedia app), MC_65TheEarlyYears. 原文："I date my beginning from this concert." 這是康寧漢私下寫的話語，意指自己真正的舞蹈生涯從此開始。

7　Denby的評價參閱Vaughan, *Merce Cunningham: 65 Years* (multimedia app), MC_65TheEarlyYears.

由曲目標題來看，凱吉為其他舞者所寫的《原始人》（*Primitive,* 1942）與《陸地將再次承受壓力》（*And the Earth Shall Bear Again,* 1942），也屬於這個脈絡的創作。前者長度約四分半鐘，大體延續《狂歡酒宴》的技法，以有限的音高與音型，進行相對含蓄的原始表現；後者長度約三分半鐘，數度以低音群的重擊暗示壓力，某些規律性的低音節奏，甚至暗示了搖滾音樂，有時配以三音反覆的旋律，整體情境可說單純簡約而生氣勃勃。而為康寧漢所做的《神秘歷險記》（*Mysterious Adventure,* 1945），則以超過八分鐘相對充裕的時間，來鋪陳動感與趣味性十足的旅程，演奏者必須左右手快速交替地彈奏音符，這無疑是以演奏打擊樂的思維，加諸於預置鋼琴上的演奏（譜例5）。康寧漢自述這齣舞作，充滿了快速的前後上下跳躍的動作，應是高難度技巧的挑戰性作品。作曲家Elliot Carter（1908-2012）形容此曲充滿「精巧的幻想……顫抖、奇異而微妙的噪音，是一種具有中性內涵與心境的聲音演奏，讓舞者有很大的發揮空間」。[8]由此可見，「中性內涵」應是凱吉這類音樂的核心表現內容，它更多地牽涉到公領域而非私領域的內涵，以大地的節奏力量著稱。

　　有趣的是，凱吉＼康寧漢第一個合作成果《我們之間的信念》（*Credo in Us,* 1942），其實不在這原始性的創作脈絡中。話說1942年夏天，凱吉和妻子桑妮雅從芝加哥搬到紐約市，在身無分文之下，借住於後來成為著名神話學家的坎伯（Joseph Campbell, 1904-87）家裡；坎伯的舞者妻子Jean Erdman正與康寧漢為《我們之間的信念》合作編舞，以及籌備舞作發表會，凱吉遂以創作舞蹈配樂，作為借宿的回饋。同年的八月一日，《我們之間的信念》在佛蒙特州的本寧頓學院（Bennington College, Vermont）首演。[9]

　　《我們之間的信念》的舞作劇本由康寧漢撰寫，內容敘述一對貌似幸福的夫妻，生活中卻存在著不為人知的諸多問題。整齣舞劇不僅包含舞蹈，亦穿插著康寧漢與Jean Erdman的文本朗誦。凱吉明確指出其音樂是一個帶有諷刺性角色的組曲，配器上包括鋼琴、收音機或唱盤、電子蜂鳴器、以及包括錫罐、鑼和筒鼓等

8　Vaughan, *Merce Cunningham: 65 Years* (multimedia app), MC_65TheEarlyYears.

9　Vaughan, *Merce Cunningham: 65 Years* (multimedia app), MC_65TheEarlyYears.

譜例 5　約翰・凱吉，《神秘歷險記》，mm. 1-8（自製譜例）

的打擊樂器，其中唱盤播放古典音樂作曲家的作品（他建議德弗乍克、貝多芬、西貝流士或蕭斯塔高維奇的音樂），遂與其他無特定音高的擊樂「噪音」產生衝撞與對比，而有鮮明的離奇怪異感。這首作品被視為是一建立「拼貼」（collage）美學的嘗試，其音樂素材尚包括由鋼琴彈奏出來的類民謠與爵士音樂片段（凱吉在爾後的生涯中，沒有再採用過爵士風格素材），以及隨機性的廣播聲響等，凱吉似乎刻意使一般中產階級所喜愛的「美好」音樂，處於不安嘈雜的環境中，以建立一種矛盾氛圍。

　　學者Cox認為，凱吉在創作此曲的時候，因與諸多由歐洲逃離戰火而來紐約的前衛藝術家有所往來，故產生了這個達達主義式、企圖泯滅藝術與生活界限的實驗性作品。[10]若單純從音樂上來看，《我們之間的信念》可說是一個為符合文本內容而產生的實驗性作品，但這個文本內容，卻透露了康寧漢個人對世俗界的觀察與批判——包括夫妻必須隱瞞內部不合，對外總是維持美滿婚姻假象的作法。事實上，由於康寧漢後來的舞劇腳本《四堵牆》（*Four Walls*, 1944）也和家庭議題有關，顯示作者念茲在茲於中產階級的某些狀態。不過，《我們之間的信念》是否真如某些學者所宣稱，是凱吉＼康寧漢陷入熱戀而有的結果呢？

　　同志學者卡茲的文章〈凱吉的酷兒沉默〉，是音樂學酷兒研究早期發展中，

10　參閱Gerald Paul Cox, "Collaged Codes: John Cage's 'Credo in Us'," PhD. diss. (Case Western Reserve University, 2011).

極少數關注凱吉同性戀取向之文，也是一廣為閱讀的文獻，然而箇中若干說法卻令人質疑。例如作者根據《我們之間的信念》的標題，即推斷此作為凱吉與康寧漢，公開展現彼此互為謬思的作品，這個可能沒有實際探勘作品內涵與歷史背景而做的判斷，是一個不夠審慎的作法。[11]另一方面，後進學者Daniel M. Callahan認為康寧漢的文本，影射了凱吉家族前後三代，因工作緣故持續遷徙的不幸故事，他亦認為康寧漢把女性角色刻畫為非善之人，不但是厭女症的表現，更是對異性戀理想的一種譏諷，某種程度也是凱吉個人婚姻的反照。[12]筆者認為這種詮釋，已賦予此文本過多沒有確實根據且不必要的延伸想像。

究其實，《我們之間的信念》的製作，在1942年八月之前完成，凱吉與康寧漢在此之前就算已互有情愫，恐怕因大多時候分隔兩地（芝加哥與紐約），而還未進入熱戀狀態，他們對彼此的瞭解應屬有限。再者，從目前已出爐的資料來看，桑妮雅一直是位盡心幫助凱吉發展事業的妻子，他們在感情上並沒有什麼大問題，只是當凱吉逐漸發現康寧漢的吸引力更甚於其妻時，才導致後續糾結的情節。基本上，凱吉在1943年六月給康寧漢的信件中，才真正顯示其張力極強的熱戀狀態（參見前一節內容），因此無須對他們早先合作的《我們之間的信念》，做無謂的想像與詮釋。平實而論，這種「過度的詮釋」，顯示音樂學中的酷兒研究，仍然存在著「為賦新詞強說愁」的危險性！

（二）酷兒情感解讀：從美麗的私事到不幸的家庭

客觀地說，與凱吉＼康寧漢感情有所連結的第一首樂曲，應是抒情小品《愛》（*Amores*, 1943）。此曲完成於1943年初，據此推斷，可知兩人此時對彼此的感情，應已有共識的默契。為預置鋼琴與打擊樂三重奏的《愛》，第一、第四樂章由預置鋼琴演奏，第二樂章由筒鼓（tom-toms）與嘎嘎器（rattle）、第三樂章由西洋木魚（woodblock）演奏，每個樂章長度從一到三分鐘不等，其中第

11　參閱Katz, "John Cage's Queer Silence," 42. 身為視覺藝術學學者的卡茲，也在為文中顯露出對音樂作品的不當比較（例如以凱吉1933年的學生習作，與1940年代較為成熟性的作品比較），以致降低此論述的說服力。

12　參閱Daniel Callahan, "The Gay Divorce of Music and Dance: Choreomusicality and the Early Works of Cage-Cunningham," *Journal of the American Musicological Society*, Vol. 71 No. 2 (Summer 2018), 448-50.

譜例 6　約翰‧凱吉，《愛》，第一樂章，mm. 8-12（自製譜例）

三樂章是1936年的舊作。凱吉在1948年以〈一位作曲家的告白〉（"A Composer's Confession"）為題的演講中，提及《愛》的旨意與「愛人之間的恬靜」（the quietness between lovers）有關，又在1982年給友人的信中，提及《愛》企圖結合情慾與寧靜的情感。[13]從這些回顧性的敘述看來，此作品與康寧漢的感情連結乃殆無疑義。除此之外，康寧漢在1949年時，取《愛》的第一和第四樂章（皆為預置鋼琴音樂）作為其同名舞作的音樂，更強化了二者情感的連結性。《愛》或許是第一個明確展示凱吉＼康寧漢親密關係的作品，可惜舞作已失傳。

　　然而弔詭的是，若沒有任何相關內涵的提示，而只是單純地傾聽這首樂曲時，對於所謂情慾與寧靜的情感表達，恐怕也不是那麼顯而易感的體驗。第一樂章在一段小導奏之後，進入單音重複的緊張狀態（見譜例6第一、二行右手部

13　演講文稿參閱Richard Kostelanetz, ed., *John Cage, Writer: Selected Texts* (New York: Cooper Square Press, 2000, c1993), 40. 信件參閱Kuhn ed., *The Selected Letters of John Cage*, 515.

分），爾後出現一個以五音為主的東方風味旋律（見譜例6第三行右手部分），最終以E-G-B小三和弦作為旋律音結束。而戲劇性較為強烈、情緒與素材皆饒富變化的第四樂章，也在結束之前，出現了這個五音東方旋律，顯示了前後呼應的效果。但大體而言，這兩個具有較明確音高的樂章，究竟表達了什麼樣的情感，其實隱晦難辨。而以筒鼓為主演奏的第二樂章，似乎更難界定其情感意涵，反而是節奏較為靜定的第三樂章，以其含蓄溫婉的木魚聲響，傳遞了較為寧靜的情感（但這卻是1936年的舊作！）。和凱吉之前聲響雜沓的打擊樂比較起來，《愛》顯得抒情內斂。然正如凱吉自己所說：

> 我的感覺是，美麗歸屬在親密的狀況裡；以公開的方式思考它，和採取令人印象深刻的行動，是完全沒有希望的。這是逃避現實者的態度，但我認為，擺脫困境是明智而不是愚蠢的。我對和聲從未有過自然的感覺，現在它是一種使音樂令人印象深刻、響亮又壯碩的手段，以擴大聽眾和增加票房的回收。東方世界和我們早期的基督教社會避免這種做法，因為他們對音樂感興趣，並不是為了獲得金錢和名望，而是幫助我們從中得到樂趣和宗教的意旨。[14]

由這1948年的言論可知，凱吉基本上視情感為美麗的私事，公開以令人讚嘆的方式表達私事，對他來說是困難的，因此他通常選擇避免自陷困境。他了然和聲是表達這類情感最大的助力，而且對聽眾最具有吸引力，但他對音樂卻有較為清教徒式的思維與理想。無怪乎在《愛》之中，即便凱吉宣稱有如是這般的情感注入，但卻未必能從其中傳遞出一般人認為的對等的感受。然隨著他作曲手法愈趨成熟精進，與妻子桑妮雅的矛盾愈趨擴大，感情生活也愈加動盪不安時，他那充滿掙扎與騷動的心緒，遂開始較為如實地於音樂中傳遞出來。《危機四伏之夜》（*The Perilous Night*, 1944）是凱吉第一首較大型的預置鋼琴作品，包含了演出時間約十二分鐘的六個樂章。他以防雨膠條（weather stripping）、橡膠、螺絲、

14　Kostelanetz, ed., *John Cage, Writer: Selected Texts*, 40.

譜例 7　約翰‧凱吉，《危機四伏之夜》之第六樂章，mm. 68-74（自製譜例）

螺母、螺栓、竹子、木頭、布料等物件，置入琴身26個音的鋼弦中，形成更為寬廣的音色光譜，其中螺絲、螺母等多放在低音區塊，故產生金屬質性的聲響，高音區塊則有較多橡膠、膠條類的物件，因此音質上較傾向木魚般的聲響。凱吉自述音樂敍述了「情慾愛的危險，人們分居的痛苦，以及當愛情令人不快樂時，可能會經歷的孤獨和恐怖」。[15]

　　以時間長度的角度來看《危機四伏之夜》的六個樂章，「長＼短＼長，長＼短＼長」是為其佈局。第一樂章以似去還來的節奏音型，表現出猶豫不安的心情，經過不到一分鐘急促高音的第二樂章橋段後，進入第三樂章較為內省的篇章。第四樂章藉由右手二音輪轉而來的連續動能，帶入對比強烈的第五樂章極短篇，逐漸累積出戲劇張力，之後再鋪陳最為激烈的終樂章。此時演奏者的左右手距離相當遙遠，展現出高低音域的節奏、旋律與音色等之對峙力量（見譜例7）——基本上，高音部分如急促的木魚聲，無可辨認十二平均律規則性的音高，低音則夾帶著金屬性的震動。在一陣緊張僵持之後，二者最終似乎因疲憊而漸行漸

15　Kostelanetz, ed., *John Cage: Writer*, 40. 亦參閱凱吉基金會的樂曲解説，*"The Perilous Night"* https://johncage. org/pp/John-Cage-Work-Detail.cfm?work_ID=200

遠，木魚聲慢慢消散，乃至消失。整體說來，全曲氛圍與凱吉所敍述的表達企圖，確有其連結性的對應關係。

　　長達約五分鐘的《無法聚焦之根源》（*Root of an Unfocus*, 1944），是一首獻給康寧漢、同時也為康寧漢所用的曲子，這是他們樂、舞獨立製作的初試成果之一。戲劇性頗強的音樂，充滿頑固低音、重複敲擊的聲響、不斷輪轉的顫音，以及極強、極弱的音量反差——它們似乎把恐懼、甚至是歇斯底里的內涵與張力，淋漓盡致地表現出來。舞者Jean Erdman對康寧漢這齣舞蹈的生動描述，給予我們具體的視覺意象，瞭解恐懼如何通過空間的模式傳達出來：「恐懼感的傳達，不是透過面部表情，而是透過其不均勻、痙攣的節奏，奇怪而模棱兩可的『步行』（walking），以及舞者徒勞地奔向每個新目的地的強度，如此表現出來。」在表演接近尾聲時，舞者困在愈來愈小的範圍內，並且更頻繁地轉向自己，最後只能跌落到地板上，然後連續重複「迅速起身＼跌落膝上」的動作。末了，只見康寧漢一腳落膝、彎下腰，蹣跚地離開舞台。[16]

　　我們無法親睹《無法聚焦之根源》的舞蹈演出，但很幸運的，《四堵牆》（*Four Walls*, 1944）的片段留影，提供了當年康寧漢舞作風格的線索。[17]《四堵牆》是齣約一小時的舞劇（dance play），由康寧漢擔綱劇本的撰寫與編舞，這是他第一齣頗具野心的作品，凱吉以鋼琴獨奏音樂相伴。其劇情是關於一個美國家庭的故事，角色成員包括：慈愛但軟弱的母親、安靜的父親、叛逆的兒子與女兒、女兒無能的未婚夫、「六個親近人」的朗誦隊（speaking chorus of "Six Nearpeople"）、「六個瘋狂者」的舞團（dancing chorus of "Six Mad-Ones"）。此劇的前提摘要是：「一個人應該感受到多年來家庭的僵化模式，以及對此全然的屈服，尤其是在父母的部分。男孩（康寧漢）內心完全不認同它，但會伺機觀察表出，女孩（Julie Harris）則無論對內對外，都表現出反抗的態度。」這是一個以希臘悲劇為參考模式的現代悲劇，男女主角最後進入精神失常狀態，家庭成員不是在心牢就是在監牢中⋯⋯。

16　Vaughan, *Merce Cunningham: 65 Years* (multimedia app), MC_65TheEarlyYears.

17　參閱DVD *Cage/Cunningham*, director Elliot Caplan (West Long Branch, NJ: Kultur, 2007).

譜例 8　約翰・凱吉，《四堵牆》，第二幕13景開頭部分（自製譜例）

　　康寧漢的編舞仍然以瑪莎・葛蘭姆表現主義式的風格語彙為基礎。根據目前留下來的片段錄影，接近尾聲的第二幕13景，康寧漢不斷仰頭旋轉的獨舞，由激烈快速的輪轉低音E-F伴隨（見譜例8），二者相加相乘造就狂野的能量。它和前一景（12景）的靜寂感有極大的反差。最後一景（14景）則以音域差距極大的和弦，以及持續重複的重擊演奏，強化其悲劇感。整體來說，《四堵牆》的音樂因應康寧漢為演出方便的要求（彈奏技巧不可太艱難），故單純地以鋼琴白鍵的音符作為素材，箇中小三和弦的抑鬱與陰森感充斥其間，各種重複性元素的能量累

積，亦予人壓迫之感。此外，建立在音量的強弱、音符的高低、節奏的動靜，以及有聲與無聲等對比上的戲劇效果，亦相當扣人心弦。一般認為這個心理強度很高的音樂與舞作，搭配得相當得宜。

　　儘管凱吉為《四堵牆》創作心理強度很高的音樂，一般音樂學者卻似乎因其為「配樂」之故，而甚少予以討論。值得注意的是，在康寧漢為數不多的文本創作中，《我們之間的信念》和《四堵牆》都探討家庭中的人際關係，以及家庭受到社會道德枷鎖的負面效應，這顯示康寧漢對此類議題深有所感。而《四堵牆》以頗具規模且完整的故事性，不僅給予他充分的發聲機會，更可能深刻地結合了自己與凱吉的情感波折與感受，使兩人都以較為本能性的表現主義式語彙，完成此極為沉重的悲劇。

　　然而，激動的情緒波動之後，總是有落幕的時候。為預置鋼琴的《過季情人》（ *A Valentine Out of Season*, 1944 ）是凱吉獻給其妻桑妮雅的作品，大約四分鐘三個樂章的音樂，創作於他們離婚之前，標題清楚地提示這對夫妻已經結束的親密關係。第一樂章在相當清楚的G-A-B-C旋律音緩慢徘徊，傳達一種無喜無憂的平和感，最終幾次A音與底音共擊的長拍聲響，象徵悠遠的鐘聲。第二樂章與第三樂章則呈現較為活潑的流動性，直到終結處才慢慢和緩下來，再一次以鐘聲結束。這似乎是一個表徵心境上雲淡風清的作品，鐘聲如悠悠釋然之心，某種宗教情懷亦躍然其中。康寧漢在1949年以此樂入舞，原標題是 *Effusions avant l'heure* ，後改為《遊戲》（ *Games* ），由康寧漢和另二位女性共舞，這種配置顯然影射了自己的三角關係。

　　除此之外，凱吉為預置鋼琴的《往事如煙》（ *The Unavailable Memory of*, 1944 ），再度以標題明示情感之流逝。此曲以有限的音符（如F/B-flat/E-flat）形成琶音來回流動，加上特定節奏的反覆，使樂曲帶有靜滯與沉思之效。全曲僅以單行低音譜書寫，以單手彈奏可矣，從技巧上來看並不困難（譜例9）。1946年之後，凱吉受到印度哲學的影響，逐漸發展出更為成熟的預置鋼琴作品《奏鳴曲與間奏曲》，他試圖以客觀的態度呈現各種情感的面向，此時似已跳出個人情感的糾結。接下去為鋼琴獨奏的《夢》（ *Dream*, 1948 ）與《在風景中》（ *In A Landscape*, 1948 ），皆為受薩替影響而具備柔軟與沉思性的作品，它們透過調性裡有限音高

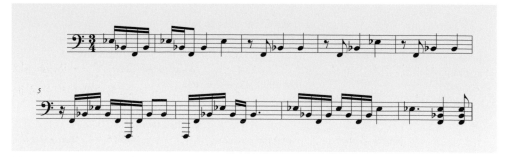

譜例 9　約翰・凱吉，《往事如煙》，mm. 1-8（自製譜例）

的迴旋反覆，又以延音踏板製造氤氳的回繞效果，讓樂曲單純流動而顯空靈。相對於過去外向的情感表達，以及具備強烈「肉體性」效果的音樂表現，這些作品應可視為一種回歸寧靜心境的象徵。然有意思的是，凱吉並不滿足於這樣的「寧靜」，他進一步地從禪宗學習深邃的人生哲學，不僅要超脫情感的桎梏，更要獲得真正的自由。

（三）是悟非悟：擁抱禪宗旨意的調解之道

　　凱吉在創作《危機四伏之夜》後，有感於聽眾似乎無法瞭解箇中極度痛苦的心情，故反思創作音樂的意義。透過印度友人和作曲家哈里森的回應，他認定音樂的目的是「讓頭腦清醒沉靜，進而容易受到神聖的影響」，於是他開始探尋如何進入清明頭腦之境，與如何可受神聖的影響，並且也期待自己的音樂給予聽眾這種回饋。[18]基本上，西方文化對於身心問題的處理，從基督教的告解，到佛洛伊德的心理諮商，無不是以口頭表達與傳述，作為一種宣洩出口、釐清本質或尋求解方的途徑。而東方禪佛義理對於個人的身心問題，則是以疏離、中性的態度關照，從而求得解開苦痛與情緒的鎖鏈，並超越創傷的負面影響。曾經受困於感情問題的凱吉，最終選擇依循禪佛義理修心的主張，時刻在日常作息與創作中，以其獨特的方式實踐禪之意旨──「清明的頭腦」、「神聖的影響」遂與此有所連結。

　　凱吉對於禪佛的領略與體悟，最早由他所給出的〈關於無的演講〉（"Lecture on Nothing"）中展現出來，這個大約於1949或1950年間發生在紐約藝術家「俱樂

18　John Cage Interviewed by Jonathan Cott (1963), https://www.youtube.com/watch?v=SLmkFKTpRO8

```
I am here                    ,              and there is nothing to say        .
                                                                If among you are
those who wish to get     somewhere                   ,          let them leave at
any moment          .                           What we re–quire                is
silence             ;               but what silence requires
          is              that I go on talking          .
                                                         Give any one thought
             a push                    :          it falls down easily          .
;            but the pusher       and the pushed            pro–duce          that enter–
tainment             called              a dis–cussion             .
             Shall we have one later  ?

                              ♍
```

約翰・凱吉，〈關於無的演講〉第一個節奏結構單位（圖版來源：Cage, *Silence*, 109.）

部」裡的事件，給予前衛視覺藝術圈很大的刺激，堪稱是凱吉第一個具禪意的「表演」作品。此篇演講大約四十分鐘左右，凱吉聲明自己以作曲的原則，完成這樣的演講文本。根據其解說，他把每一行文字分為4個小節，每12行形成一個節奏結構（rhythmic structure）的單位，如此一來，每個單位即有48個小節，而演說全長共有48個單位。在演說文本的字句間，代表無聲的空白處頗多，凱吉指示無須嚴格遵照字的位置而朗讀，只要如日常生活的演說般，具有彈性速度（rubato）即可。[19]值得注意的是，凱吉使用占星學裡的「處女座」符號——♍——作為區隔每個單位的標示手法，顯示凱吉對占星學的興趣。[20]

全篇演講以這樣的文辭開始：

我在這裡，沒有什麼可說的。如果你們中間有人希望去某個地方，請隨時離開。我們需要的是寂靜；但是寂靜要求我，繼續說話。

接下來有弔詭的詩語：

我無話可說，而我正在說它，那正是詩，就像我需要它。

當然，箇中內容不會缺少禪佛義理的闡釋與宣揚：

我們的詩歌提示了一種了然，原來我們一無所有。因此，任何東西的存

19　Cage, *Silence*, 110, 112.
20　事實上，凱吉至少在1970年代時，曾定期向占星者Julie Winter尋求諮商。參閱Silverman, *Begin Again*, 354-5, 360.

在，都是一種喜悦（因為我們不曾擁有它），所以也不必擔心失去它……
除非我們想擁有它，但我們不會如此，因此它是自由的，我們也是。[21]

　　凱吉一開始即點出「寂靜」這個重點，此處的寂靜可指安靜的心，也可指
安靜的環境；「我無話可說，而我正在說它」，則反應了禪宗即非詭辭的慣用手
法；而他強調「一無所有」才可得到「自由」的概念，則顯現了一種能捨的豁達
態度。基本上，〈關於無的演講〉提醒人們接受世間的限制性，隨順迎向任何不
意之事，也告訴我們不佔有任何東西，才能培養客觀無私（disinterestedness）看
事的態度；而當我們的「家」在心裡時，就不必像蝸牛般扛著家殼，可飛、可停
而無不享受處處為家的自在感。即非詭辭的慧點或許莫此為甚──「沒有甚麼比
『無』更能多說的了」[22]──在凱吉心目中，「無」這個否定法，帶來的其實是
極高的肯定性；放下、捨得與隨遇而安，使人們得以享受世界的客觀旨趣，與個
人自由的樂趣。

　　凱吉在演講中，有時留著大片空白，中間部分則穿插了一段話，談自己從接
受正規音樂教育，到為噪音發聲的歷程。整個演講正如一般音樂曲式結構，在接
近尾聲時有一段高潮段落，它建立在「慢慢地，隨著談話的進行，我們不知何所
去，這是一種樂趣……」[23]這段語詞之上。雖然此處筆者翻譯的「不知何所去」
（getting nowhere），在一般英文語意裡意指沒有進展或一無所獲，但筆者認為這
裡的表達傾向字面的意義，亦即是說，凱吉進入演說的後半段時，強調自己並沒
有帶領大家到任何地方，但這反而是一種令人感到興味盎然的經驗。喜歡「雲深
不知處」之感的凱吉，之後再反覆唸誦這段話不下十次，真正帶領大家到不知何
所去的境界，作為整個演說總結前的高潮。凱吉特別在此高潮段落前後，以兩個

21　這三段話取自Cage, *Silence*, 109-10. 原文："I am here and there is nothing to say. If among you are those who
wish to get somewhere, let them leave at any moment. What we require is silence; but silence requires is that
I go on talking."; "I have nothing to say and I am saying it and that is poetry as I need it."; "Our poetry now is
the realization that we possess nothing. Anything therefore is a delight (since we do not possess it) and thus
need not fear its loss……Only if we thought we owned it, but since we don't, it is free and so are we."
22　Cage, *Silence*, 111. 原文："Nothing more than nothing can be said."
23　參閱Cage, *Silence*, 118-23. 原文："Slowly, as the talk goes on, we are getting nowhere and that is a pleasure."

處女座符號（而不是一個符號）分別標示出來，又在〈關於無的演講〉整個文本結束之後，再一次放上兩個處女座符號。這等有意的作為，暗示太陽星座也是處女座的凱吉，對於神秘學的熱衷情懷。

隨著反覆誦念類似語句而到達「無名處」（nowhere），凱吉似乎希望透過這種吟誦的表演儀式中，觸碰到一種終極的天人合一之境。爰此，〈關於無的演講〉成為他這類「冥想禱告」式聲音演出的濫觴，爾後頗具規模的純聲音製作《空寂之言》，更戲劇性地將語義轉為聲音，將聲音轉為一種劇場表演。凱吉透過其獨特的嗓音，把《空寂之言》化為一種呢喃咿語的誦經梵唄（參見〈凱吉小傳〉的現場演出描述）；理想上，他希望這個演出從傍晚開始，直到清晨時伴著鳥聲結束。[24]無論這類聲音演出是在音樂性或是演講場合（包括1988年哈佛大學Charles Eliot Norton Lectures的講座）中出現，常不免引起觀眾的騷動抗議，或是促使他們提早離席。平實而論，不管是〈關於無的演講〉的詩性，或是《空寂之言》中空寂的聲音存在，只有把它們置放在凱吉習禪的脈絡裡，方可真切理解其表演的源由與意義所在。正如深受凱吉影響的詩人Jackson MacLow（1922-2004）所說，凱吉常把使用機遇性操作和蘊含不定性表演的作品，稱為「方便法門」（upaya），而這些非邏輯、非語法的字詞拼貼（collages）作品，和他1950年後的音樂一樣，實是凱吉為實踐佛教「觀」（vipasyana）之修行法，所做的觀照對象。[25]

〈關於無的演講〉之後，很自然地出現了〈關於有的演講〉，凱吉以類似的模式，仿若在闡釋禪學「真空妙有」的理念：

> 沒有什麼事已被述說，沒有什麼事是被溝通的。象徵與智性的連結是沒有用的，生活中不需要象徵物，因為它清楚地就如它所是：一個不可見之「無」的可見顯現。所有的「有」平等地分享那生命不可或缺的「無」。[26]

24 Kostelanetz, ed., *John Cage: Writer*, 98.

25 Kostelanetz, ed., *John Cage: Writer*, xv.

26 Cage, *Silence*, 136. "Nothing has been said. Nothing is communicated. And there is no use of symbols and intellectual references. No thing in life requires s symbol since it is clearly what it is: a visible manifestation of an invisible nothing. All somethings equally partake of that life-giving nothing." 此處前面兩個nothing意指平常用法的「沒有東西」，後面兩個則應是指禪佛的「空」。

毫無疑問的，凱吉也熟知梭羅——第一位把亞洲智慧帶入其寫作肌理與生活態度的美國作家——對寂靜意味深長的闡釋：

　　　　只有寂靜值得被聆聽。[27]

　　　　所有的聲音幾乎都與寂靜相似；聲音是寂靜表面上的一個泡沫……它是寂靜本身一種微弱的話語，然後，只有當它與寂靜形成鮮明對比時，才使我們的聽覺神經感到愉悅。在這個比例作用中，聲音是寂靜的強化器與增感劑，它是和聲，是最純粹的旋律。[28]

　　對應於此，凱吉進一步提出提「寂靜一點都不是寂靜，它是聲音，環境的（ambient）聲音」[29]的概念，可說刺激了往後「氛圍音樂」（Ambient Music）世代的興起。這些音樂在永遠變化、無定性與無目的性的過程中，造就了二十世紀後半，冥想性音樂創作的風潮。不過，具宗教情懷的「寂靜」只是個開端，參透寂靜之後，凱吉的任務是積極擁抱世界聲響，實踐禪宗隨順開放地接受生命際遇的概念。凱吉在1956年去信給一位音樂學者時談到，對於以人類為宇宙中心的觀點來看藝術與音樂，對他而言是不重要的；他和德布西一樣，寧願在鄉野叢林散步，而不是去參加音樂會，因為各種樹木、石頭與水體等，都具有其獨特的表現性。透過藝術家勞生柏作品的啟發，他可以在鬧區中行走而不感到厭惡，而自己寫的廣播電台音樂，也幫助他接受環境中的任何聲響。世界依舊喧鬧，但他已經自我改變，而更能夠傾聽這個世界；他的作品就是要證明此信念，或許這就是對

27　Henry Thoreau, *The Writings of Henry David Thoreau: Journal IV, 1852-1853*, ed. Bradford Torrey, (Boston and New York: Houghton Mifflin and Company, 1906). https://www.walden.org/work/journal-iv-march-1-1852-february-27-1853/ (Thoreau Journal, January 21, 1853) 原文："Silence alone is worthy to be heard." (p. 518)

28　Henry Thoreau, *The Writings of Henry David Thoreau: Journal I, 1837-1846*. https://www.walden.org/work/journal-i-1837-1846/ (Thoreau Journal, December 1838)原文："All sound is nearly akin to Silence; it is a bubble on her surface….it is a faint utterance of Silence, and then only agreeable to our auditory nerves when it contrasts itself with the former. In proportion as it does this, and is a heightener and intensifier of the Silence, it is harmony and purest melody." (Chapter II, p. 6)

29　Cage, *Silence*, 22.

生活的一種肯定。「沒有我，大家的日子還是過得很好，這解釋了《四分三十三秒》（的意義）……」。[30]

　　具體而言，凱吉1960年代的變奏曲系列，可說是他擁抱聲音最富野心的設計（參見〈凱吉小傳〉的介紹）。美國兩位實驗性作曲家Gene Tyranny和Glenn Branca，對凱吉的《變奏曲四》（1965）曾有極端性的反應。前者認為其演出是個天啟感受，一種讓生理與宗教、內在與外在、空間與清晰感、自由與情感結合為一的非凡經驗；後者則直接驚嘆：「我跪在地上，我不敢相信，這完全是無線電廣播、環境音、管弦樂團等的不諧和聲響……，我從來沒有聽過這種東西。當我聽到時，它把我嚇壞了！」[31]誠然，禪宗給了凱吉一面可以運用任何東西的免死金牌，對他來說，這是一種解脫與自由的象徵。

　　雖然凱吉最終的作品成果，並不能全然真確地解釋或體現禪宗，但重要的是，

> 禪的風味很適合我，它具有幽默、不妥協，和某種腳踏實地的個性。它對我的工作與私人生活幫助很大，過去如此，也持續如此。[32]

　　凱吉這番話，令人聯想到日本禪畫中的庶民式幽默，也與明朝瞿汝稷（保寧禪師，1548-1610）的幽默禪詩有所連結：

> 要眠時即眠，要起時即起，水洗面皮光，啜茶濕卻嘴，大海紅塵飛，平地波濤起，呵呵呵呵呵，囉哩囉囉哩！

　　這首凡俗有趣的打油詩，意指睡眠、起床，乃至洗臉、啜茶等日常瑣事，具有「大海紅塵飛、平地波濤起」的偉大而可歌頌之不平凡意醞。[33]應是植基於此，凱吉才有那些令人捧腹大笑的《水之漫步》，或是看來太日常而不確定是否偉大的《劇場作品》（*Theater Piece*, 1960），也有廣邀觀眾一起來「演奏」的《為四台電視與十二台收音機的大協奏曲》（*Concerto Grosso for 4 TV Sets and 12 Radios,*

30　Kuhn, ed., *The Selected Letters of John Cage*, 188-189.

31　Duckworth, *Talking Music*, 400, 424.

32　Kuhn, ed., *The Selected Letters of John Cage*, 505. 1981年的信件。

33　楊惠南，《禪史與禪思》（台北：東大，2008），頁30。

1979）。無庸置疑的，他的禪悟雖難以說是真正的悟道，但努力讓頭腦清明，擁抱生活並幽默以對，接受宇宙大化的啟示，的確是禪宗啟發他的調解之道。不過，在真正面對私人的情感時，所謂超脫之情，又是如何可能的呢？

（四）是情非情：「情」之誤解與誤用

　　凱吉從1950年代初期開始，決意在作品中完全去除自我的痕跡，「無我」自然意味著隔絕世俗情感的沾黏，它一方面與禪宗力主去我執而得清淨心的信念有關，另方面也與二戰後大時代的風潮有關。話說布列茲和凱吉曾經一度惺惺相惜的原因，即在於他們有著共同的創作目標：盡可能追求最大程度的音樂自發性（automaticism），亦即在創作中，做到最小程度的個人干預；他們摒斥個性和意圖，而企圖達到純粹和客觀的作曲風格。布列茲的「完全序列主義」，正是要試驗與探索「表情最低點」（expressive nadir）的可能性。[34]凱吉在這「習禪前期」的階段，作品特別讓人感到冷漠無情，因此虛無性的新達達主義，或是冷漠美學等稱謂，長久以來遂成為一個強加給他的標籤（參閱前文〈真謬如如觀〉）。倘若凱吉是禪的虔誠信仰與實踐者，又怎會是冷漠無情的呢？再者，既然凱吉長期在以禪佛旨意為前提的修習脈絡中，相信他不會認同自己是一般酷兒研究中的「受害者」；倘若不是受害者，他對於一己情感表達的需求，就不至於迫切非常，因此所謂凱吉以「冷漠美學」回應社會的說法，在禪的光暈照耀之下，其實是很難成立的。但他的作品造成這種冷漠印象之「誤解」，凱吉自己得負最大的責任。

　　事實上，當禪宗倡導以看空、疏離的態度關照世界時，並不是要眾生刻意壓抑自己的情感，而是要有能力轉念、看破並超脫之。六祖惠能臨涅槃之前，集眾徒昭告自己將離世的消息，諸門人悉皆涕泣，惟有神會（約688-758）神情不動，亦無涕泣；惠能稱讚其「毀譽不動，哀樂不生」。[35]這是一個看破生死大事，超

34　David W. Bernstein, "In Order to Thicken the Plot: Toward a Critical Reception of Cage's Music," in *Writings through Cage's Music, Poetry, and Art*, 31. 事實上，Bernstein所謂的「自發性」（automaticism）在心理學上帶有潛意識的意涵，而潛意識並不是布列茲與凱吉美學的重點，故此處這個詞彙的使用是有疑慮的。

35　〈付囑品第十〉原文：七月一日，集徒眾曰：「吾至八月，欲離世間，汝等有疑，早須相問，為汝破疑，令汝迷盡。吾若去後，無人教汝。」法海等聞，悉皆涕泣，惟有神會，神情不動，亦無涕泣。師云：「神會小師，卻得善不善等，毀譽不動，哀樂不生，餘者不得。數年山中，竟修何道？」

脫尋常情感，哀而不悽表現之一例。老子的《清淨經》從大化觀點談「情」，與禪宗的觀點亦不謀而合：「大道無形，生育天地。大道無情，運行日月。大道無名，長養萬物。吾不知其名，強名曰道。」所謂「無情」，在一般的使用情境裡，通常指向沒有情感等負面含意，但這裡意指沒有偏頗、無私的、一視同仁的關照。「有情眾生」與「無情宇宙」或許是一個相對概念，習禪者的理想狀態，應是在兩者之間，無所罣礙而來去自如。

凱吉對這些概念並非無所理解，他在1951年寫信給都鐸與其女友時說：「在愛的詩歌裡，可以體會有關執著的真義，而不執著的要義，則在佛經、埃克哈特大師（Meister Eckhart, 1260-1328）等人的書中可找到。」[36]但正如在前文談到其作品《愛》時，我們瞭解凱吉一方面視情感為美麗的私事，然公開表達此類私事，對他來說是一件困難的事情，另方面他對音樂又懷有清教徒式的理想，期盼它傳達更高的旨趣。爰此，他有所偏執地在音樂中去除情感沾黏的可能，以為如此即實踐了「不執著」的要義。這種執著於不執著的作為，固然導致了對禪意的扭曲，但我們仍可從他的極端性作法中，理解其亟欲「超脫」世俗性情感的努力。凱吉在1986年時，曾經不經意地對學者Roger Copeland透露一些令人驚訝的訊息：

凱吉：我其實從沒真的很喜歡舞蹈。

Copeland：這是什麼意思？為什麼不？

凱吉：所有的那些臉孔，那些……身體！

Copeland針對此解釋道，這段對話並不表示凱吉一生投入舞蹈的作為，是虛偽不誠實的，而是他所致力於建立的美學，帶有一種清教徒式刻苦嚴謹的意味。[37]誠然，凱吉向來強調「訓練」的重要性，而這訓練與禪宗去慾念的宗旨是一致的；或許極易顯露情感的臉孔與身體，對凱吉來說，是一種實踐「純粹性」

36 Kuhn, ed., *The Selected Letters of John Cage*, 159.

37 Copeland, *Merce Cunningham: the Modernizing of Modern Dance*, 213.

舞圖15　康寧漢《古怪的集會》的劇照（1963）©Jack Mitchell/Getty Images

藝術的障礙。而一生與凱吉理念相契合的康寧漢，也致力於舞蹈的純粹性，其成熟作品展現了平靜、客觀乃至自然大化的旨意（參見前文〈無所為而為的舞動〉）。不過，把詮釋權下放給觀者的康寧漢，其內涵真如他所反覆說的，「一個跳躍就是一個跳躍而已」，其餘僅是觀者自己的感覺和想像？舞者卡洛琳・布朗並不相信康寧漢如實地相信自己所說。她始終認為，凱吉聲稱他們的作品遠離「私人關注」，而傾向自然與社會的生活世界，對康寧漢並不全然合適，故事與心理問題的面相，仍然隱匿在其舞作中。[38]

　　誠然，在非抽象本質的身體上，進行抽象式的表達，確實難以避免由身體本身所產生的暗示性意義。康寧漢的《七重奏》（*Septet*, 1953）影射了巴蘭欽的《阿波羅》（*Appolo*, 1928），是一齣「喜悅與憂傷交錯」的芭蕾舞作。[39]《古怪的集會》（*Antic Meet*, 1958，舞圖15）則令人莞爾，康寧漢以擅長的踢踏舞步輕巧舞動，穿著脫不掉的蒙臉套頭衣服，又背著椅子與四位身著白色厚重洋裝的女生互動，舉手投足間充滿了詼諧趣味。激烈的《冬之枝枒》（*Winterbranch*, 1964）則

38　Brown, *Chance and Circumstance*, 160.
39　Vaughan, *Merce Cunningham: 65 Years* (multimedia app), MC_1950s.

具有表現主義的張力，一開始它
先饗以觀眾三、四分鐘曖昧而帶
威脅感的靜默，接續投射出粗暴
如牙醫電鑽的高音頻聲響，直到
結尾；視覺效果上則以幽暗的舞
台、黑色的運動套裝、極強而
隨意的投射光線、各種倒下的動
作，讓在場者產生各種夢魘式的
解讀——德國人認為它表現集中
營，日本人想到核彈轟炸；它在
美國的演出，曾經引起類似《春
之祭》首演一樣的激烈反應。[40]
而《危機》（*Crises*, 1960，舞圖
16）是康寧漢口中，「一個同在

舞圖16　康寧漢與卡洛琳‧布朗在《危機》的劇照
©Merce Cunningham Trust

一起的冒險」（an adventure in togetherness）；他在此運用機遇性手法來解決某些
問題，而待解決的問題就是如字面上「同在一起」的涵義——舞者不是透過彼此
肉身的接觸，就是透過外物（如彈性膠帶）有所連結，這些接觸從哪兒延續、從
何處中斷，都由機遇性操作，而不是從個人心理機制或身體壓力來決定。儘管如
此，一開始的雙人舞即流露出強烈的情慾張力。對卡洛琳‧布朗來說，《危機》
是一個突破，它充滿暴力感的狂熱，表徵康寧漢自己的熱情。[41]

　　綜觀而言，追隨凱吉的禪佛理念，並以舞蹈實踐的康寧漢，確實有不少具強
烈情感的作品（特別是1950、1960年代早期的舞作），無論那情感是在無意識，
或是有意識中流露出來的，他沒有避開自己屬於「有情眾生」的部分。對卡洛
琳‧布朗來說，無論康寧漢如何強調寧靜與沉著在舞蹈中的核心地位，她始終相
信，這位舞者總是狂喜入迷而熱情地舞動；舞蹈表達無數面向與層次的情感，它

40　參閱DVD: *Cage/Cunningham*, 各方人馬說詞（約在1:04:15處）。
41　Brown, *Chance and Circumstance*, 273-4.

是神秘與詩意的動作，「這就是我所相信，並且想要相信康寧漢所相信的（信念）」。[42]

　　毫無疑問的，血肉體膚比起聲音來說，更容易洩漏秘密——身為康寧漢舞團核心創團者之一，並且是二十年老團員的卡洛琳・布朗，有其無可取代、一針見血的觀察。然而，我們有必要對這些作品，進行「酷兒性」情感的檢驗嗎？在直接相關的證據出現之前，筆者認為沒有必要勉強附加額外意義，因為舞動本身對康寧漢而言，就是他生命熱情之所在，作為一位「正常人」，在此流露情感本來就是自然之事。當我們把握康寧漢的核心精神，即「動作先於情感與其他」的概念時（正如凱吉「聲音先於情感與其他」的概念），或可明瞭在其作品中，由極致動作所帶出的無數層次的情感色彩。這或許是運用身體為創作媒介的康寧漢，與運用抽象聲音的凱吉，最大不同之處。

　　由於對權力持著戒慎恐懼的態度，凱吉在恐同社會中，拒絕成為一位憤怒、嘲諷的「挑釁者」。身為同志的美國非裔實驗性表演者、作曲家Julius Eastman（1940-1990），在1975年於凱吉面前表演*Song Books*中的一段，以凱吉指示「給個演講」（Give a Lecture）為託辭，在舞台上為一位男學生脫衣解帶，並擺出性感姿態。凱吉後來出人意料地暴怒，感到被愚弄與誹謗的他嚴正聲明：「給予許可，但不是讓你為所欲為。」[43]他認為強調同性戀是主體性擴張的一種桎梏，違背禪打開自我，讓各種事物流動其中的觀點。對學者Ryan Dohoney來說，無論凱吉反對Eastman的原因是甚麼，這個事件反應了一個事實，即凱吉一向所強調的所謂「全然接受」與「解脫自由」的概念，其實仍有侷限性，他的品味與喜惡從來沒有完全消失，即使在無政府主義的精神中，他所賦予的自由執照是帶有條件的。整體說來，Eastman以坎普（camp）風格正面挑戰權力，以挑釁的模式重新佈署酷兒的社交生活，凱吉則迴避正面迎擊權力關係，一貫強調他個人的、唯我的視聽經驗。這是不同世代同志的鮮明對比。[44]

42　參閱Brown, *Chance and Circumstance*, 151, 55. 原文：“This is what I believed and wanted to believe that Merce believed.”

43　Cage, *A Year from Monday*, 28. 原文：“Permission granted. But not to do whatever you want.”

44　參閱Ryan Dohoney, “John Cage, Julius Eastman, and the Homosexual Ego,” in *Tomorrow is the Question: New Direction in Experimental Music Studies*, ed. *Benjamin Piekut* (Ann Arbor: University of Michigan Press), 39-62.

事實上，在禪佛體系之內，開放地接受世間帶來的際遇之概念，本來就奠基於「分別善惡」等世間法的判斷；在出世法中，更沒有無條件與隨手可得的「解脫自由」。所謂「諸惡莫作，眾善奉行，自淨其意，是諸佛教」——凱吉對禪佛中的世間法與出世法，可能沒有深刻地思考過，雖然他認為自己「給予許可，但不是讓你為所欲為」，卻沒有進一步解釋何者可為，何者不可為，故從「解脫自由」而來的「什麼都可以」的亂象，遂成為他常被挑戰的議題，也成了削弱其作品意義的致命傷。誠然，真正的禪者輕視因襲於形式主義的社會習慣，但那是建立在以去除情欲與自我執著為基礎的自由精神之上；換句話說，為打破傳統而任意胡鬧非為，基本上已離開禪的原點。以Eastman的例子來看，這個觸及了私領域的性慾概念的表演，顯然讓凱吉感到模糊了聚焦於聲音的作品重點，因為刻意展現身體的誘惑性，最容易引導閱聽者轉移焦點。

另一方面，凱吉對權力的戒慎恐懼，也滲進自己的美學理念中。他自稱若沒有接觸與實踐東方哲思的話，他可能就會停止創作；因為東方哲思改變他的心，使他不對聲音施加權力，也不對人施加權力。[45]他說：

> 當我開始作曲，即「嚴肅」地面對它時，就把自己投入於噪音裡，因為噪音逃離（escape）了權力意志（power），也就是脫離和聲、對位法的桎梏。

凱吉以「逃離」而不是「對抗」權力意志，在於他認為自己和中國的道家、佛家一樣，從來都不是社會的反動份子（reactionary），他要做的是「消滅」（destroy）權力本身。[46]再者，他認為改變應從自己的內心開始，「抗議行為煽動了即將熄滅的火焰，抗議本身助長了政府的運作」，故此風不可長也。[47]由此可知，凱吉基本上沒有為同志「身先士卒」之意，但學界長久以來，卻認為凱吉對同志議題的「沉默」，乃是「抗議、批判」的表意。然而，不是大部分的同志都選擇沉默的態度，來面對當時惡劣的大環境嗎？

45　Kuhn, ed., *The Selected Letters of John Cage*, 442.

46　參閱Cage and Charles, *For the Birds*, 230.

47　John Cage, *M: Writings, '67-'72* (Middletown, Conn.: Wesleyan University Press, 1973), 12. 原文："Protest actions fan the flames of a dying fire. Protest helps to keep the government going."

音樂學酷兒研究中的一個問題，在於研究者經常假設那些隱藏真正身分與情感的酷兒，無論如何都會在其作品中，透露些許蛛絲馬跡的酷兒痕跡。但這是否一種過於簡單的假設？以凱吉對禪佛理念如此投入的狀態來看，其宗教救贖所帶來的可能的超脫性，是否幫助他超越俗世裡，憤怒與不安的情緒火焰？學者如卡茲與Caroline A. Jones等，基本上都以防禦、抗議等負面角度，來看待凱吉的「靜默」或「寂

勞生伯與其《白色繪畫》系列作品之一（1953）
©Allan Grant/The LIFE Picture Collection via Getty Images

靜」。[48]這類不甚具說服力的詮釋，同樣發生在勞生柏的作品中。話說凱吉《四分三十三秒》的「寂靜」，與勞生柏《白色繪畫》系列（*White Paintings*, 1951）的「空白」，經常被拿來並排類比，表徵一種無言的抵制與抗議──試想當勞生柏在1953年展出這些作品時，由於其置身於喧鬧的抽象表現主義大環境中，故所呈現的巨大反差性，帶來了令人面面相覷的壓倒性寂靜。然而，這原來意指謙虛、節制而安靜的作品，卻被外界解讀為激進、醜陋，以及充滿否定性的杯葛與怒氣。[49]事實上，《白色繪畫》應是誕生自勞生柏的前作《聖母》（*Mother of God*, 1950），畫家後來以「短暫的宗教時期」來定義這個階段的狀態。[50]彼時勞生柏寫信給畫廊主事者，描述《白色繪畫》中的每一塊白畫布，即代表一位上帝（1

48　參閱Katz, "John Cage's Queer Silence" 與Caroline A. Jones, "Finishing School: John Cage and the Abstract Expressionist Ego," *Critical Inquiry* 19.4(1993): 628-65.

49　參閱Calvin Tomkins, *Off the Wall: A Portrait of Robert Rauschenberg* (New York: Penguin Books, 1981), 86.

50　Branden Joseph, *Random Order: Robert Rauschenberg and the Neo-Avant-Garde* (Cambridge: MIT Press, 2003), 26.

white as 1 GOD），它們以純真處女般的感覺呈現：

> （這些作品）處理有機寂靜中的懸念感、興奮感和量體，缺席狀態中的限制與自由，空無裡的造型豐足感，一個圓圈開始和結束的點。它們是對當前無信仰而感到壓力的自然反應，也是一個對直覺性樂觀態度的催化劑。我製作它們的這個事實，完全無關緊要——今天是它們的創作者。[51]

這段富有濃厚宗教性質的說法，無疑是受到凱吉影響的結果。所謂「我製作它們的這個事實，完全無關緊要——今天是它們的創作者」，正如凱吉藉著《四分三十三秒》，表徵自己只是開啟一扇窗而已，筆者認為勞生柏也意圖藉此表達「無我」的狀態，「今天」這個「當下感」，才是箇中重點。如同眾所皆知，凱吉毫不避諱其《四分三十三秒》的靈感來自於勞生柏的作品：「是先有了《白色繪畫》，才有《四分三十三秒》。」[52]這是凱吉早期與視覺藝術界，最重要的連結之一。爾後凱吉為文闡釋勞生柏這系列的作品，應用了《金剛經》中「即非詭辭」式的運詞，描述箇中藝術元素的消泯狀態：

> 無主題 無形象 無品味 無物件 無優美 無訊息 無天分 無技術（無為何）無概念 無意圖 無藝術 無感覺 無黑 無白 （無以及）[53]

凱吉如此表述，昭告他們源於一種禪精神啟發的創作原點，兩人彼此惺惺相惜並互為呼應的情誼，在此顯露無遺。爾後，勞生柏也擁抱日常可能尋獲的物件，作為其創作素材，如此為康寧漢舞作設計舞台布景時，可能因地制宜而場場不同，此正呼應了自然大化，未曾重複一模一樣景色的狀態。凱吉曾如此描述與勞生柏的友誼：「從一開始，我們之間就有一種絕對的認同感，或完全同意之

51 Joseph, *Random Order*, 27. 原文：“Dealing with the suspense, excitement and body of an organic silence, the restriction and freedom of absence, the plastic fullness of nothing, the point a circle begins and ends, they are a natural response to the current pressures of the faithless and a promoter of intuitional optimism. It is completely irrelevant that I am making them--*Today* is their creater.”

52 Cage, *Silence*, 98.

53 Kostelanetz, ed., *John Cage: An Anthology*, 111. 斜寫書體係遵照原文。原文（以直列式排出）：“No subject No image No taste No object No beauty No message No talent No technique (no why) No idea No intention No art No feeling No black No white (no *and*)”

感。」[54]勞生柏在凱吉過世後也說：「我們有如此多的共同點，我們是如此相似的靈魂（spirits）。」[55]從各種觀點來看，我們實在無須牽強地把他們的「寂靜」與「空白」之作，置放在酷兒隱密性抗議的詮釋脈絡中。

（五）結論：聲音與動作優先於情感的高貴性

凱吉在生命接近尾聲之際，曾直言認可舒伯特音樂與性愛的關連性，但對他而言，並沒有這回事：

> 一旦我在從事嚴肅的事，我不會想到性愛。

> 我與情感完全處於對立的狀態……，我真的是。我想愛情讓人盲目，而且是不好面向的盲目。……我認為眼觀四處、耳聽八方是很重要的；在我看來，它們就是生命之所是；愛情讓我們失去清晰的視聽能力。[56]

所謂「眼觀四處、耳聽八方」，就是盡可能伸長自己感知的天線，接收所有神聖的宇宙訊息。的確，無論是看的或者是聽的，凱吉與康寧漢總是希望給出全新的經驗，而不是指涉過去的經驗與記憶，更不會強調自己在年輕時，曾經歷的如天翻地覆般之「盲目的愛情」。綜觀凱吉一生作品的發展脈絡，情感確實是他在而立之年時，創作能量迸發的催化劑，他把在西部所發展出來的擊樂酷兒感性，移植到具原始色彩與強烈激情的預置鋼琴（或鋼琴）音樂中。也正是這階段動盪不安的情緒翻騰，激化他尋求得以安身立命的靈性深層結構，禪宗旨意遂成為他最終的定錨，是成就其「生命之所是」的終極皈依。

對人類來說，性慾意識的部署可以表現在生活裡不同的面向，藝術表達只是其中的一種可能性。隨著各種慾念、情感的轉化，以及思考個人與社會的自由解放，凱吉提出「高貴性」（nobility）的新態度，視它為一種最佳道德化與有效療

54 Tomkins, *Off the Wall: Robert Rauschenberg and the Art World of Our Time*, 70. 原文："There was from the beginning a sense of absolute identification, or utter agreement, between us."

55 Julia Brown Turrell, "Talking to Robert Rauschenberg," in *Rauschenberg Sculpture* (Fort Worth, Tex.: Modern Art Museum of Fort Worth, 1995), 62. Quoted from Joseph, *Random Order*, 19.

56 Hines, "Then Not Yet Cage," 98 (note 43).

癒的理想。他説：

> 「高貴性」是我取自佛教的一種表達。我們要成為「高貴的」，就要在每一個瞬間脱離愛與恨的事實。許多禪宗故事都說明了這種高貴性。

> ……（高貴性）就是以平等之心對待所有物，對所有存在都有相等的感覺，不管它們是否有知覺。……對我們而言，高貴性必然包括盡可能的平靜，並且讓其他聽眾做自己，也讓聲音做自己！[57]

　　成為高貴的，「就要在每一個瞬間脱離愛與恨的事實」，而且「盡可能的平靜」——凱吉終生倡導的理念，其實也是給自己最大的救贖。事實上，若未能從凱吉整個生命史的角度來看待這核心的價值性命題，所謂的酷兒研究，即不免走入偏鋒。晚近以來，酷兒運動已歷經相當大的變化，我們得知在一些關鍵性的議題上，酷兒們的態度其實並不一致。根據2006年《紐約時報》的報導，對某些同志激進份子來說，為同性婚姻而進行的抗爭，基本上已成為保守基督教徒遊說家庭價值觀的一種鏡像；因為早期的同志運動，主要是爭取過一種非常規生活的權利，而婚姻對他們來說，恰是一種傳統的縮影。[58]由此可見，酷兒們在社會中各有其策略與想像，以經營自己的生命。終究而言，音樂中的酷兒性探索，必得回歸到個人整體生命脈絡的內在情境，以瞭解其面對生命的基本態度，以及終極性關懷。雖然酷兒性表現，必然是整納於其中的一個可能議題，但也應當視研究對象，而適時跳脫「沉默的反抗」、「壓抑的情感」等陳腔老調的詮釋。再者，對於研究對象也不該僅止於個體的探勘而已，延伸至伴侶關係本身的討論，才真正彰顯了酷兒情感的全貌。

　　的確，凱吉＼康寧漢這對酷兒情侶，可説在二戰後的西方社會裡，以禪佛核心理念為基礎出發，合力創造了一種異文化，這種異文化後來反過來撼動了主流

57　Cage and Charles, *For the Birds*, 201-3.

58　Anemona Hartocollis, "For Some Gays, a Right They Can Forsake," *The New York Times* (July 30, 2006) https://www.nytimes.com/2006/07/30/fashion/sundaystyles/30MARRIAGE.html

文化。他們和大多數的酷兒一樣，自主選擇對酷兒認同的處理模式，在創作上也有他們的密語與習性，然正如「女性藝術」、「女性音樂」一樣，這些可能是在特定時代、為特定目的而被標舉出來的產物，也是「酷兒藝術」、「酷兒音樂」今日的狀況。平實而論，凱吉與康寧漢的作品，既可以被視為酷兒藝術，也可以跳脫這樣的視野。他們以直接經驗性的方式，在創作者與閱聽者之間，建構一種智性轉化的動態關係；藝術對他們而言，是一種打開意識和觀想存在的觸媒，它「不是自我表達，而是自我改變」。姑且不論其創作成果如何，他們的創造性力量，已毫無疑問「機遇性」地翻轉人們的藝術觀，甚至世界觀。

　　禪的哲學觀點，要求我們尊重並恢復「本質的完美境界」——對於某些人來說，生命自己會找出口，當同志們活出自己最喜歡的樣子，當酷兒問題不再是問題時，生命本身自有其他更值得探索的面向。凱吉與康寧漢作為人生伴侶的五十年間，整個大環境對同志的態度雖有些許改善，但嚴峻的情勢不減，無論是在東方或是西方社會，同志議題仍然是分化社會的可怕力量。然無論世局如何演變，相信凱吉與康寧漢應該都會維持緘默的對應模式——這是一種對生命態度的選擇，對藝術理念的堅持。終其一生，凱吉似乎念茲在茲於打開自己、肯定生活，鍾情於體會「無情宇宙」神秘的力量，而相對貶抑了人間情感的存在性，只有在晚年時，其作品方有些許清明而自然不刻意的情感表現。對凱吉來說，酷兒情感固然重要，然超越它的優先性更不待言，唯有他與伴侶康寧漢持有這種共識，方能在人生長程的旅途上，如此相伴而和諧共走吧！

約翰・凱吉　無題　1988　水彩　66×183cm

▌附錄：中、日禪宗繪畫概述

一、中國禪宗繪畫

　　中國的禪宗繪畫本來是以禪僧語錄、寺院清規之類的題材為主，但在家信佛居士、文人士大夫所繪的富有禪機的作品，後來也被納進來，實是因自北宋後期開始，僧侶與官僚人士往來頻繁，南宋時亦有不少禪僧出身於文人士大夫階層，遂造成禪林文藝鼎盛。[1]由此可知，中國禪宗繪畫的發展，興盛之始即是禪與儒綜合性的體現。自禪宗在唐代隆興之後，文藝方面的表現首先出現於禪意濃厚的詩作，王維（699-761）、孟浩然（691-740）、白居易（772-846）等人作品可為代表，最早的禪宗繪畫必須等到五代的禪僧如石恪（約活躍於十世紀後半）等人開啟。宋代修禪風氣更為興盛，當時社會整體文化頗具水準，相應地提高了禪僧與士大夫的素質，禪僧固然能詩善畫，文人也多是禪宗信徒或受其思想影響，因此禪與藝術的關係愈來愈密切。從歷史的發展上來看，士大夫、畫院畫家與禪僧畫家對禪宗繪畫，各有不同的貢獻。

　　據悉，曾與蘇軾（1037-1101）來往的禪僧不下百人——這是文人士大夫和釋道人物往來頻繁之一例，由此可知，文人詩畫與禪宗形成肯定性的連結關係，實是由來已久。蘇軾與黃庭堅（1045-1105），是後世公認的「文人畫」的推動者，文人畫的審美觀中最具關鍵者，便是其「墨戲」和「遊戲翰墨」的作畫態度，故蘇軾超出定法的《枯木怪石圖》（附錄圖1）無疑是一種墨戲之作，其用筆強勁、帶有草書精神之樣貌，卻也被視為一禪宗繪畫的表現。禪者林谷芳謂其「無法為法，所以能充滿生機，在畫者固是法之超越，在觀者亦因離於慣性，而能激發應

1　韓天雍，《中日禪宗墨跡研究——及其相關文化之考察》（杭州：中國美術學院出版社，2008），頁137。

附錄圖1　蘇軾，《枯木怪石圖》

物之初心，禪畫之使人暢然者正在於此」。[2]比蘇軾稍晚的米芾（1051-1107），除了以畫筆作畫，也用紙筋、蔗渣、蓮房等，與宋末禪僧牧谿法常（1210?-1270?）的作畫法非常類似。畫家捨棄慣有的畫筆不用，而改以其他非筆之物，表示文人的心境只是把繪畫當作遊戲而已，此即墨戲的概念。[3]及至南宋以降，「墨戲」一詞與其概念，已為禪門所完全吸收，但當時作畫者地位低微，這類不正統的作法，並未得到從藝術獨特角度欣賞的意義。

　　南宋初期，長久以來在中國美術史上遭貶抑為非文人畫系統的院派畫家馬遠（1175-1225）與夏圭（約1180-1230），默默為禪宗美術植入拓展的種子，爾後在日本開花結果。日本人特別感到水墨畫能表達自然靜穆的莊嚴及道的神祕，又能運用虛空留白來表現深遠的精神性。鈴木大拙認為，馬遠「一角體」與日本畫家盡量減少線條或筆觸的「減筆法」傳統一致，並衍生出不對稱的結構，這些特色特別能表現孤獨者的禪意；雖然箇中蘊含些許淒涼感，但正是這種無依無靠

2　林谷芳，《諸相非相：畫禪（二）》（台北：藝術家，2014），頁18。

3　鈴木敬，《中國繪畫史》（中之一），頁71-2。中譯見鈴木敬著，魏美月譯，〈中國繪畫史：南宋繪畫（六）〉，《故宮文物月刊》第83期（第七卷第十一期，1990/2），頁135-6。

附錄圖2　馬遠，《寒江獨釣圖》

感可促使人審視內心。[4]誠然，以「南宋四大家」（李唐、劉松年、馬遠、夏圭）為代表的南宋院體山水畫，用筆蒼勁而簡略，大斧劈皴極其乾淨俐落，正是院體的典型特色。馬遠與夏圭在章法上大膽取捨剪裁，描繪山之一角、水之一涯的局部，畫面上常以大幅留白突出景觀，在當時被評價為「邊角之景」，又謂「馬一角、夏半邊」。由於常取近景之故，又被評為「殘山剩水」，然而這份使用得當的留白使侘寂感更濃，贏得日本畫壇的推崇與讚嘆。馬遠的《寒江獨釣圖》（局部，附錄圖2）即是佳例，它恰好符合鈴木大拙所說：「海浪之間一葉漁舟可以在觀賞者心中產生海的廣漠感，同時也可以產生內心的平和與滿足感——孤獨者的禪意。」[5]

　　基本上，馬遠作品在構圖上趨向幾何學式的平衡性與合理性，除了「一角」體的特色之外，特別顯著的是近景的斜線構圖法，所表現的添景是屬於想像上的東西，不必與現實的自然對象有密切關係，如《高士觀月圖》等即是，夏圭的作品與此原則亦相差不遠。[6]但馬遠用筆清淨，細緻中有疏曠意味，夏圭則喜用

4　D. T. Suzuki, *Zen and Japanese Culture* (Princeton: Princeton University Press, 1959), 22.

5　Suzuki, *Zen and Japanese Culture*, 22.

6　鈴木敬，《中國繪畫史》（中之一），頁133。中譯見鈴木敬著，魏美月譯，〈中國繪畫史：南宋繪畫（十五）〉，頁30。見鈴木敬對若干馬遠作品的分析，如《華燈侍宴圖》、《山水人物圖》、《高士觀月圖》等。

附錄圖3　夏圭，《溪山清遠圖卷》（局部）

禿筆，水墨更為淋漓滋潤，意尚蒼古、枯高與簡素，他的《溪山清遠圖卷》（局部，附錄圖3）是箇中佳例。誠如林谷芳所評：「馬夏的院體除身份外，當與筆墨有關，他兩人一般不逸筆草草，而因這規矩法度，視之為院體乃理所當然，但馬夏的可貴正在於不違院體之法度，卻直顯情性之映照與放懷。」[7]

　　接續對禪宗藝術有重大貢獻的，當屬與禪僧往來密切、作品常具有禪僧著贊的梁楷。梁楷（活躍時間約十二世紀末、十三世紀初）是院派畫家，具有精妙之筆，又有逸草減筆之作傳世。其作品題材廣泛，作品風格多變而極端，橫跨畫院內外；他身兼畫院與禪宗系統風格的特殊地位，變成院派與禪宗的交接點，在中國繪畫史上的地位相當特殊。[8]《李白行吟圖》（附錄圖4）簡潔飄逸，精準掌握物像精髓而未脫離白描系統。鈴木敬認為減筆體，「是由與描線異其本質的東西合成的，是與唐朝以來的粗放逸格的墨融合在一起，才能出現的描寫形式。例如梁楷減筆體的唯一佳例《李白行吟圖》……是以極少的筆畫做出最大的效果。描線有如停頓於即將轉化為墨法的那一瞬間」。[9]梁楷另一人物畫《潑墨仙人圖》

7　林谷芳，《諸相非相：畫禪（二）》，頁117。

8　參閱嚴雅美，《潑墨仙人圖研究：兼論宋元禪宗繪畫》（台北市：法鼓文化，2000），頁51，58。

9　鈴木敬，《中國繪畫史》（中之一），頁205-6。中譯見鈴木敬著，魏美月譯，〈中國繪畫史：南宋繪畫（二十二）〉，《故宮文物月刊》第102期（第九卷第六期，1991/9），頁121。

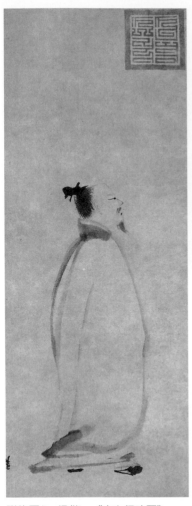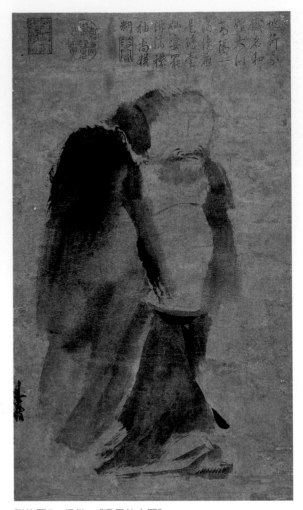

附錄圖4　梁楷，《李白行吟圖》　　　　附錄圖5　梁楷，《潑墨仙人圖》

（附錄圖5）展現了粗獷豪放的逸筆濃墨，其「用筆雖粗卻毫不放縱，格法嚴謹，形體簡略卻掌握本質，非具有深厚的寫實基礎不能及此」。[10]

　　正如鈴木敬所言，南宋末以禪宗界為中心，出現了粗放逸格的水墨畫法。這是各種畫風融合、調和與折衷的時代，在繪畫史上是個劃時代的轉折期；其山水畫雖然朝向理想化的目標，卻與現實的自然越來越遠，甚至變得毫無關係，而要

10　嚴雅美，《潑墨仙人圖研究：兼論宋元禪宗繪畫》，頁58。

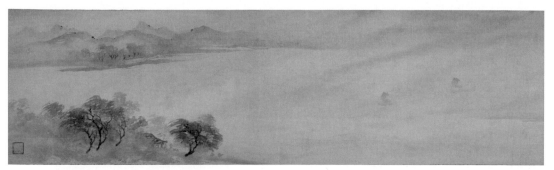

附錄圖6　牧谿，《遠浦歸帆圖》

把心象加以造型化，並非易事。[11]以梁楷作為院派與禪宗風格的橋接點後，禪僧畫家牧谿法常與玉澗若芬（宋末元初）逐漸走向狂簡狂逸之風，造型上心象化甚或抽象化的傾向更為顯著。牧谿著名的瀟湘八景之一《遠浦歸帆圖》（附錄圖6）運筆極度地簡略，蒼茫中幽玄之意濃厚，在鈴木敬眼裡是「東洋水墨畫及『墨』這一素材，所能表現的無限的可能性，是件意義非凡的畫例」。[12]此外，玉澗《廬山圖》（附錄圖7）雄勁豪放的藁筆（用稻草做的筆）描自有其表現效果，簡中筆速與墨的擴散，透過山水畫形式，給予觀賞者深刻的視覺印象，而作者傾其心象的結果即是抽象的表現。他的《山市晴嵐圖》前景亦有粗豪的藁筆描，其造型意圖在於設法寫出包圍大自然的大氣或氣氛，作者藉此表現他的感動力，而有更多集約化、唯心式的構圖，其筆描動感較現存牧谿任何畫作都要劇烈。[13]

　　值得注意的是，牧谿自由放逸的作品在中國並未受到重視，反而是透過禪僧攜帶其作品遠渡重洋到日本後，在當地得到讚譽，並得以保存與施展影響力。其《六柿圖》（附錄圖8）向來被視為非常重要的禪宗繪畫，「六柿」應是佛教「六識」（眼識、耳識、鼻識、舌識、身識及意識六者的合稱）的暗示，此作簡潔空逸而韻律有致，是觀想式禪作。[14]牧谿的《柳與八哥》（附錄圖9）亦是「孤獨者

11　鈴木敬，《中國繪畫史》（中之一），頁227。中譯見鈴木敬著，魏美月譯，〈中國繪畫史：南宋繪畫（二十三）〉，《故宮文物月刊》第103期（第九卷第七期，1991/10），頁132。

12　鈴木敬，《中國繪畫史》（中之一），頁217。中譯見鈴木敬著，魏美月譯，〈中國繪畫史：南宋繪畫（二十二）〉，《故宮文物月刊》第102期（第九卷第六期，1991/9），頁131。

13　鈴木敬，《中國繪畫史》（中之一），頁219-22。中譯見鈴木敬著，魏美月譯，〈中國繪畫史：南宋繪畫（二十三）〉，《故宮文物月刊》第103期（第九卷第七期，1991/10），頁124-7。

14　感謝成功大學台文系陳玉峯教授提供筆者「六柿（識）」觀點，為《六柿圖》的詮釋提出新意。事實上，此作品得到東西方學者諸多關注，但有時偏於形式分析，有時說法過於空泛。「六柿」與「六識」之連結，使作品回歸宗教本質，不啻為一合理解釋。

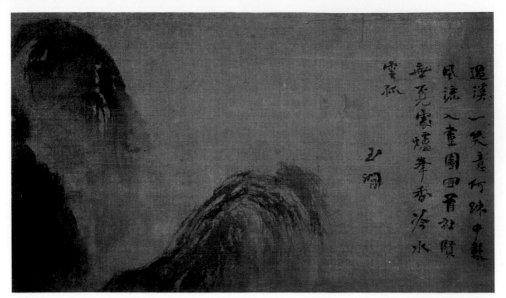

附錄圖7　玉澗，《廬山圖》

禪意」的表現，儼然是爾後名僧八大山人（1626-1705）諸多此類作品的前驅者。

南宋末突然出現縱逸水墨畫法，是頗令人感到奇異的現象，這也許可以解釋為是對南宋已經定形化的院體末流的一種反作用力，所產生的革新運動的結果。[15]但縱逸水墨畫並未在此脈絡下延續與發揚光大，爾後具有禪意的作品，必須回到文人畫的脈絡裡探尋。何謂文人畫呢？學者高木森以五個面向來解釋：（一）在美學上重視樸素無華的最高境界；（二）哲學上是綜合儒家道德觀、道家超自然觀、以及禪家三昧（寧靜），要求在筆墨中體現天人合一之理念；（三）綜合詩書畫的一種藝術，要求有詩意、書法趣味、以及含蓄的筆墨手法；（四）意境上追求超俗、筆墨空靈，布局空間平化；（五）為人生而藝術的休閒活動，故是「戲墨」。[16]誠然，作為元朝繪畫主流的文人畫，承接蘇軾畫論中「蕭散簡遠」、「簡古」、「淡泊」等對藝術最高境界的認定，深刻影響後續中國繪畫的發展。爾後具有禪意之作品，主要皆從文人畫脈絡中溢出。傳統上，文人進達則委身朝廷，退隱則遁身佛門，這類隱逸文化與禪宗尋求清淨自性、重山林遠人間的

15　鈴木敬，《中國繪畫史》（中之一），頁222。

16　高木森，《元氣淋漓：元畫思想探微》（台北：東大，1998），頁7-9。

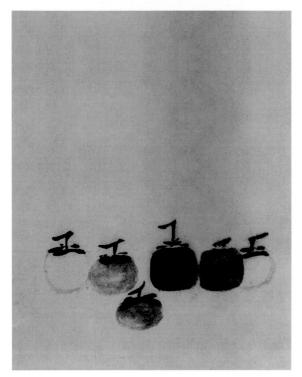

附錄圖8　牧谿，《六柿圖》　　　　　　　　　　　附錄圖9　牧谿，《柳與八哥》

特性，自是脫離不了關係，故許多文人畫表達蕭散簡遠與淡泊等的情懷，基本上
蘊含著禪意的底蘊。

　　整個文人畫到明清之際，透過王陽明的心學，又帶來一次社會審美心理的重
構。此心學可說是王陽明用禪學對理學的改造，它對藝術最直接的影響，即是使
明清的文人繪畫在宋元寫意的基礎上，更加強調了從內心去尋求的意圖。明末董
其昌（1555-1636）的「南北分宗論」正是這一時期藝術精神的反映，雖然他的論
點不盡然客觀公允，但確實在歷史上扮演影響深遠的角色。[17]董其昌的美學思想
與藝術體現，基本上以儒道為根基，以禪學為用。他借用禪宗南北分宗的學說，
創建山水畫的南北宗理論，並緣此提出「文人畫」概念。由此可知，他所推崇的
文人畫，與他所崇仰的南禪派互為呼應。董其昌論畫的最高標準是「淡」，他的
「淡」就是不刻意雕琢的自然、天然、天真的意味，由「淡」甚至可以通向具有禪

17　黃河濤，《禪與中國藝術精神的嬗變》（台北：正中，1997），頁319-20。

宗意味的「無」，通向他心中的文人畫最高的審美境界。整體說來，董其昌強調「寄樂於畫」的審美價值觀，強調詩性的韻味，於是以文人又是畫家的王維為楷模；強調「淡」、「雅」的語言模式，他以米氏父子、倪瓚（1301-74）為標竿；在圖式佈局上以董源（？-962）、巨然（活躍於十世紀左右）的平遠圖式為理想。董其昌以這些概念建立文人畫的美學標準，嘗試建立一個關於水墨藝術的理想國。[18]他的宣示毫無疑問擴大了禪宗繪畫的解釋，而近年來也愈來愈多人把某些文人畫視為廣義性的禪藝術作品，其中也包括董其昌的作品在內。學者黃河濤將這類作品稱為「文人畫禪」或「文人禪意畫」。[19]後者或許是個頗為恰當的命名。

故與南宋「游戲」動態較強的縱意山水畫作為對比來看，元朝以後帶有禪意的繪畫，相當多傾向於淡遠「三昧」的靜態氣質，其中倪瓚的作品是箇中翹楚。誠如高木森所說：

> 倪瓚畫藝的最大成就乃在於簡靜清純，而這個特點得力於對媒體材質表面的巧妙應用；他把握了棉紙表面明淨細緻的紋理，以較乾的淡筆皴擦，再用焦墨點苔。……元朝文人畫家追求超脫的思想毫不放鬆地把倪瓚推向藝術的抽象境界。[20]

倪瓚的中晚年作品尤其疏散素淨，是「枯樹一二株，矮屋一二楹，殘山賸水，寫入紙幅，固極蕭疏淡遠之致，設身入其境，則索然意盡矣」。[21]《漁莊秋霽圖》（1355，附錄圖10）仍是他常用兩岸一河的風景模式，但此幅地平線極高，暗示仰視，「河流幾乎就填滿觀眾的視野，造成的效果，是一個人的意識會沉浸在這平凡無奇的山水中，就像處於出神的情境一般。倪瓚所要傳達的就是這種經驗：畫家與觀者是用一種超然與冥想的心境來看這簡約的山水」。[22]

18　王東聲，《虛室生白：董其昌心中的禪與畫》（北京：文化藝術出版社，2011），頁65。

19　黃河濤，《禪與中國藝術精神的嬗變》，頁383-4。

20　高木森，《元氣淋漓：元畫思想探微》，頁127，131。

21　鑑賞家阮元（1764-1849）的評語。James Cahill, *Hills beyond a River: Chinese Painting of Yüan Dynasty, 1279-1368* (New York: Weatherhill, 1976), 119. 中譯見高居翰（James Cahill）著，宋偉航等譯。《隔江山色：元代繪畫（1279-1368）》（台北：石頭出版，1994），頁137。

22　Cahill, *Hills beyond a River*, 118。中譯見《隔江山色：元代繪畫（1279-1368）》，頁134。

文人畫在明初時青黃不接，必
須等到約1470年吳派沈周的畫風成
熟，倪瓚的系統始傳承下去。及至
明末清初四畫僧漸江（1610-63）、
石濤（1642-1708）、八大山人、石
谿等，則有另一番禪意與個人特質
之匯融，其中八大山人開闔自如的
禪家風光，在他擷取日常生活題材
的作品中格外凸顯。其《蓮塘戲禽
圖》（約1690，附錄圖11）表現出
非常飽和而富層次的墨線與塊面，
幾近抽象的邊角荷葉，襯托著機靈
的成鳥與天真的稚雛；這類狂逸之
作，回到中國禪宗藝術業已失落一
陣的動感遊戲禪機趣味。八大山人
作品如《魚石圖》（1699，附錄圖
12）則是接近抽象的減筆逸品，展
現心性無染的空意。

最後不能不提的禪家畫者即是
石濤。這位在中國繪畫史上被譽為
獨創主義大師中的最後一位，繪畫

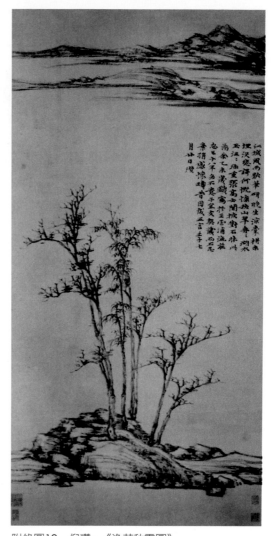

附錄圖10　倪瓚，《漁莊秋霽圖》

的來源來自各家各派，又完全不屬於任何一家一派，他的多面畫路正應和自己所
言：「是法非法，即成我法。」[23]而「筆不筆，墨不墨，畫不畫，自有我在」[24]

23　此言出現在石濤《為禹老道兄作山水冊》之一。參閱James Cahill, *The Compelling Image: Nature and Style in Seventeenth-Century Chinese Painting* (Cambridge: Harvard University Press, 1982), 217-8. 中譯見高居翰（James Cahill）著，李佩樺等譯，《氣勢撼人：十七世紀中國繪畫中的自然與風格》（台北：石頭出版，1994），頁272-3。

24　道濟，《石濤畫語錄》（台北：聯貫，1973），頁7。

附錄圖11　八大山人，《蓮塘戲禽圖》

附錄圖12　八大山人，《魚石圖》

這種打破各種流派與慣習的創作原則，則某種程度體現了禪家自由自在與來去自如的境界。石濤《山水十二幀冊》（1703，附錄圖13）筆觸迅捷，動感中帶著孤寂之氣；《歸棹冊》（約1695，附錄圖14）近景有蕭疏蘆葦，遠山若隱半現，中間大片空白只見一老叟全神貫注於小舟上垂釣，情境既空遠，人又忘我逍遙。誠如學者方聞所言，與西方人生依賴科學進步或求神眷顧不一樣的是，中國大師如倪瓚與石濤等人在動盪的環境中，總是向內心追求平靜均衡與穩定（equilibrium and stability），而這偉大的傳統，在石濤手中畫下休止符。[25]

整體説來，中國具禪意的繪畫，千餘年

25　Wen Fong, *Images of the Mind: Selections from the Edward L. Elliot Family and John B. Elliott Collections of Chinese Calligraphy and Painting* (Princeton: Art Museum, Princeton University in association with Princeton University Press, 1984), 209.

附錄圖13　石濤，《山水十二幀冊》之一　　　　附錄圖14　石濤，《歸棹冊》之一

來有其不同路線的演繹，然因禪宗向來隱逸於中國社會的主流價值觀中，故藝術中的禪意相對也較隱晦。而曾經以禪宗作為主流社會價值的日本，則有較明確的禪宗藝術與禪畫傳統。

二、日本禪畫脈絡

　　禪宗在鎌倉時代（1192-1333）傳到日本後（時值中國南宋末），受到武將、皇室與貴族的尊崇與熱誠接納。室町時代（1392-1573）早期，禪宗已經在日本文化中生根茁壯，及至後期，幕府將軍和禪僧往來益加密切，禪僧不僅是武將們的戰略幕僚，亦充當談判交涉的使節角色，禪寺則受到幕府將軍的庇護而更繁榮昌盛。然而在江戶時代（1600-1868）由德川家康主政之後，統治階級為控制武士而獨尊新儒家學說，禪宗遂逐漸退出上層社會，唯其仍在民間扮演重要角色。從明治時代（1868-1912）開始，天皇以神道為國教，「滅佛」之聲遂甚囂直上，被迫關閉的佛寺與還俗的僧侶不計其數，禪佛教遭受到前所未有的危機考驗。爾後跌

宕之路,至二戰後才漸趨穩定。[26]

　　由此簡史可知,日本室町時代可說是禪宗發展的高峰年代,當時禪僧就是詩畫皆通的知識分子,相當於中國的文人,其對於政教或文藝的發展方針,具有權威性的發言權。但這一切都是在也被稱為「渡來僧世紀」的鎌倉時代奠下基礎,禪僧們對中國禪宗的相關學習,於此時如火如荼地展開,其中水墨畫完全是從禪宗發展出來的東西。宋元時期渡中的日僧多追隨梁楷、牧谿的逸品畫風,具備一定程度的寫實技巧。被譽為開啟日本水墨畫的先鋒默庵靈淵(?-1345)在元朝時來到中國並卒於此,有「牧谿再來」之稱。默庵的《四睡圖》(附錄圖15)是京都學派學者久松真一心目中的「脫俗」之作,其以水墨夾乾筆所畫,在簡潔幽默的筆墨中,栩栩如生地描繪豐干、拾得、寒山等禪僧手倚虎背修行之景,正如題贊曰:「老豐干抱虎睡,拾得寒山打作一處,做場大夢當風流,依依老樹寒岩底。」依偎著老虎睡覺絕非是凡人所能,作者以幽默的方式傳達禪者非凡之處,提點禪機。

　　繼鎌倉時代的人物水墨畫之後,山水畫逐漸成為室町時代禪宗美術的發展重心。基於對中國宋元文化的仰慕,當時禪僧最憧憬的風景是杭州西湖;對他們而言,周圍佇立著多個名寺的西湖,不僅是風光明媚的異國名勝,更是文化上不能忽視的中國佛教聖地。因之許多文人雅士與居士禪僧,為了逃避京都繁華俗世,莫不尋找依山傍水之世外桃源,以建立理想家園,過隱遁閒寂的生活。在修行上,他們認為需要藉由隱逸造型之風景畫,以表達對於禪之奧義的理解,而蘊含禪僧智慧與機智的詩畫軸,就是帶領學人進入禪宗高尚精神世界的入口,有時這類詩畫軸,被視為是一種「心之畫」。[27]

　　此階段在畫僧如拙(一說為明人,一說為日本九州人,活躍於十五世紀前半期)著名的《柴門新月圖》、《瓢鮎圖》等作品中,可見顯著的馬夏「殘山剩水」

26　Audrey Yoshiko Seo, *The Art of Twentieth-Century Zen: Paintings and Calligraphy by Japanese Masters* (Boston: Shambhala, 1998), 3-9.

27　參閱島尾新,《如拙瓢鮎圖》、《柴門新月圖》,《雪舟:水墨畫の巨人》(東京都:小學館,2002),頁20、26。高橋範子,《水墨画にあそぶ　禅僧たちの風雅》(東京:吉川弘文館,2005),頁94-5。

附錄圖15　默庵，《四睡圖》　　　　　附錄圖16　周文，《竹齋讀書圖》

和「邊角之景」特色，以南宋院體畫作為基礎的繪畫風格，在此不容置疑。如拙的學生禪僧天章周文（活躍於十五世紀前半期）和其師一樣，是足利幕府的御用畫師，但有青出於藍之姿。其《竹齋讀書圖》（附錄圖16）仍沿用「一角」、「半邊」之景，傍山面水的竹齋與主人，幽寂地處在蒼勁有力的松樹與峭壁之間，構圖簡潔素樸，在淡淡的筆致中，又呈現出清潤蒼老之氣。評謂周文深刻地吸收宋元繪畫的養分，又能結合日本人的情調，被譽為完成日本山水畫創作的先驅。[28]

　　然要等到周文的學生雪舟等楊（Toyo Sesshu, 1420-1506）成熟之際，才真正把日本水墨畫，推向獨立自主的地位。雪舟曾於1467年作為遣明使來到中國，除

28　韓天雍，《中日禪宗墨跡研究──及其相關文化之考察》，頁150，153。

遍訪勝地之外，又到中國北京學彩色與破墨畫法，並與明代宣德畫院、浙派畫院的李在學習，更深入研究南宋院體畫家的傳統水墨畫技法；他透過無數的「筆樣製作」——模仿南宋、元朝畫家作品而學習，充分融合了「和」、「漢」構圖，再創作出獨特日本風格的水墨畫。[29]他的《秋冬山水圖之冬景》是久松真一眼中「不均齊」的典型，主要原因應是畫面左上角，斷崖直線往天上消失而去，帶來一種突兀凜冽的肅然感；即便「不均齊」如是，階梯旁岩石黑墨與天際直線旁的岩塊，仍為畫面帶來平衡感。另外，雪舟諸多或減筆或潑墨的山水畫，為禪宗繪畫質量的突破，提供了極大的貢獻。多幅類似風格的《破墨山水圖》（附錄圖17〔1495〕，18），以迅捷酣暢的潑墨（haboku）技法、「無心」式的筆觸與墨韻，帶出瀟灑自如的心境，更具抽象的況味；減筆帶出的屋宇邊角、孤舟與蓑衣人，點綴於淋漓的潑墨中更顯孤寂。他以草草的筆法，表出濃霧或水氣氤氳之景，但讓觀者自己補足視像。這些作品可說是日本水墨畫表現的極致高點。

　　基本上，日本水墨山水畫始終強調人與天地山川融為一體的旨趣，畫者與觀者以此為澄心靜氣的機緣，回歸修道的本質。不過，日本水墨畫在雪舟之後，其實已走向式微之路，加之禪宗因武士階級的沒落而一度消沉不振，因之所謂禪畫的脈絡，必須從另一個山頭再次說起。

　　話說自中國宋元和日本的室町時代以來，水墨畫皆屬於文人高端的生活型態，無論是士大夫或禪僧，或多或少的都與當朝權貴有關係，真正面對庶民生活而表達自由闊達、輕妙灑脫的禪畫，尚待白隱慧鶴（Hakuin Ekaku, 1686-1769）、仙崖義梵（Sengai Gibon, 1750-1837）等著名禪僧的貢獻。[30]白隱、仙崖身處日本江戶時代（1603-1867）佛教的變革期，前者不僅是復興日本臨濟宗的高僧，也是創發與改革臨濟宗傳承教導與修行方法者，其重要歷史地位不言可喻。[31]由於江

29　參考高橋範子，《水墨画にあそぶ　禅僧たちの風雅》，頁200。島尾新，〈なぜ雪舟か？—雪舟研究の面白さ—〉，《雪舟特別展》（奈良：大和文華館，1994），頁11-2。

30　參閱福島恒，〈白隱・僊厓と「禅画」〉，《禅：心をかたちに》（The Art of Zen: From Mind to Form）（京都：京都國立博物館，2016），頁325-9；島本脩二編集，《圓空・白隱：佛のおしえ》（東京都：小學館，2002），頁27-32。

31　Katsuhiro Yoshizawz and Norman Waddell, The Religious Art of Zen Master Hakuin (Berkeley: Counterpoint, 2009), 1.

附錄圖18　雪舟，《破墨山水圖》

附錄圖17　雪舟，《破墨山水圖》

戶幕府時代浮世紛亂，宗教已趨官僚化，白隱嘗試以禪宗解救社會困境，遂積極佈教，特致力於繪製他所謂「禪僧余技畫」（簡稱「禪畫」，亦即是Zenga，此是江戶時代才出現的名詞[32]）數千餘件，以親切的風格、帶有教化意義的作品，啟動民間的宗教改革力量。仙崖受白隱影響，亦以可親的禪畫，將禪宗教義傳播予普羅大眾，他們接力使禪宗真正遍及全日本。事實上，白隱與仙崖禪畫作品的重要性，直可比擬過去高僧的語錄與著作。相對於雪舟等風雅的水墨畫，今天日本所謂的「禪畫」，基本上是指白隱以降的禪僧佈教圖。[33]

　　由於白隱與仙崖多數時候身處鄉下（前者在靜岡，後者在福岡），遠離政治經濟中心，故致力於主題性寬廣的庶民化藝術，完全沒有傳統的包袱。所謂嬉戲風格的「繪說法」應用，表現亦莊亦諧的趣味性。對他們來說，繪畫就是一種以心傳心的概念，為了和與日俱增的居士禪者印心，他們隨時取得周邊的東西創作，因此作畫材料簡單，技法亦單純，並且不忌諱融合教義與民間信仰。白隱《猿猴圖》（1751-60，附錄圖19）描述猴子摘月的樣子，提示將虛假東西當作真實，以及自以為是的聰明，其實是最遠離清淨心的時候。他的《圓相圖》（1754，附錄圖20）是頓悟境界的表示，但較為特殊的是，他在圓相旁以墨跡寫

32　Seo, *The Art of Twentieth-Century Zen: Paintings and Calligraphy by Japanese Masters*, 5.

33　可對照福嶋俊翁、加藤正俊的《禅画の世界》（京都：淡交社，1978）與高橋範子的《水墨画にあそぶ　禅僧たちの風雅》。

下靜岡縣流行曲的歌詞，表示他未曾或忘理解庶民的心。[34]

　　一般說來，白隱的宗教畫帶有較確切的信念，在嚴格的形式中傳達畫與詩詞訓示的內涵。他的《半身達摩》（1727，附錄圖21）即給予人一種氣勢莊嚴、甚至壓迫之感，顯示修行所必須具備的嚴格與活躍精神，但他的戲畫則幽默地讓人輕鬆愉快，誘使人不知不覺進入禪的世界，並記住禪的教訓。仙崖則更進一步的擴大戲畫的表現範疇，甚至展現福岡的生活樣貌（例如《花見圖》，附錄圖22）。他自稱「世畫有法，崖畫無法，佛言法本法無法」[35]，在無法之法的原則下，其簡潔風格傳達了近乎今日卡漫的趣味性。其中《坐禪蛙》（附錄圖23）有贊曰：「坐禪的我，身為青蛙的我，生來就是佛。」憨厚的蛙與飄逸的字，令人看來不禁莞爾。他的《南

附錄圖19　白隱，《猿猴圖》

泉斬貓》（附錄圖24）亦伴著咄咄有力的贊辭：「斬斬斬斬 悉唯貓兒 兩堂首座 及王老師」。「南泉斬貓」是一個著名的公案，贊辭說明該斬的不僅是貓兒，還包括所有的僧徒和自稱是王老師的南泉自己。[36]無論是寓言或是公案，嚴峻的禪風在此化為可親的同修共勉。

34　島本脩二編集，《圓空・白隱：佛のおしえ》，頁34。

35　福島恒，取自〈白隱・僊厓と「禪画」〉，《禪：心をかたちに》，頁327-8。

36　參閱《禪：心をかたちに》，頁394。圖取自頁194。

附錄圖20　白隱，《圓相圖》　　　　　　　　　　附錄圖21　白隱，《半身達摩》

附錄圖22　仙崖，《花見圖》　　　　　　　　　　附錄圖23　仙崖，《坐禪蛙》

　　由於佛畫與水墨畫在鎌倉、室町時代是權力中心關注的對象，一般美術史教科書都會多所著墨，但江戶時代的佛畫與水墨畫，則因失勢而不在書寫範圍內，故白隱與仙崖過去在藝術史中，幾乎沒有得到任何關注。但隨著明治時代的歷史研究，兩人以及其他類似的禪僧作品，逐漸被史家從藝術的角度來欣賞，並得到讚賞與推崇。無庸置疑的，白隱被稱為禪畫先驅者，必有其特定的歷史淵源與意義，即使到如今，禪僧們仍然深受白隱禪畫傳統的影響。

　　繼白隱、仙崖之後，屬於日本近世的禪畫創作代表者，當屬鄧州全忠（中原南天棒，Nakahara Nantenbō, 1839–1925）與其學生寬州宗潤（泥龍窟，Deiryū

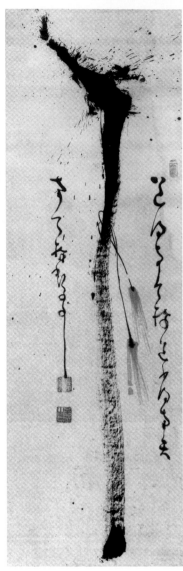

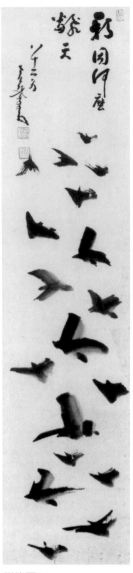

附錄圖24　　　　　　　　附錄圖25　　　　　　　　附錄圖26
仙崖，《南泉斬貓》　　　鄧州全忠，《棒圖》　　　鄧州全忠，《烏鴉》

Kutsu, 1895-1954）。他們處在「滅佛」威脅的艱困環境中，繼續傳承禪畫之道。
作為一位著名的禪宗嚴師，中原南天棒認為在行住坐臥皆是禪的概念之下，行筆
作畫自然不是例外，他有諸多單個字體與《棒圖》（《棒図》，*Staff*，附錄圖25）
這類需要一氣呵成的作品，頗具潑墨酣暢淋漓之快意與力量，成為居士禪修者爭

相收藏的墨寶。《烏鴉》（*Crows,* 1920, 附錄圖26）則是他少數未使用與禪直接相關題材之作，此處每隻烏鴉以不超出三個筆劃完成，墨色濃淡的變化層次自然，兼具景深與動態的美感。這些烏鴉似乎隱喻著身穿黑色禪袍的和尚們，正努力尋求超越自己的覺悟。[37]

除此之外，南天棒亦繼承自仙崖以來的托缽僧題材，把行腳僧們簡化為黑袍、蓑衣、與草帽的裝扮形象，並以僧侶的正面、背面各一排之對聯形式呈現。他的學生泥龍窟亦善於此道，其《托缽僧》一對卷軸帶有贊辭：「一缽千家飯 步步是道場」（附錄圖27），此處僧侶們開心的形象，暗示他們求道之樂。禪者林谷芳認為這類畫作透過「幽默筆調寫行者，甚且極度自我揶揄，其用意固在超聖回凡，更因其本心活潑之映現，故總生機盎然」。[38]誠然，日本倚賴這如悠悠香火般的「禪僧余技畫」，持續傳承古老素樸的禪藝術文化，它們在二次大戰之後，逐漸成為西方世界眼中，禪精神之重要表徵。

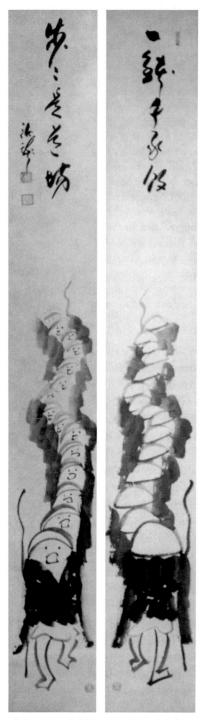

附錄圖27　寬州宗潤，《托缽僧》

37　Seo, *The Art of Twentieth-Century Zen: Paintings and Calligraphy by Japanese Masters,* 23-4.

38　林谷芳，《畫禪》（台北：藝術家，2010），頁117。

參考文獻

西文論著

- Acocella, Joan. "Cunningham's Recent Work: Does It Tell a Story?" in *Merce Cunningham: Creative Elements*, ed. David Vaughan, 3-15. New York: Routledge, c1997, 2013.
- Adams, Bryon. "The 'Dark Saying' of the Enigma: Homoeroticism and the Elgarian Paradox," in *Queer Episodes in Music and Modern Identity*, ed. Sophie Fuller and Lloyd Whitesell, 216-44. Urbana and Chicago: University of Illinois Press, 2002.
- Addiss, Stephen. *The Art of Zen: Paintings and Calligraphy by Japanese Monks 1600-1925*. New York: Harry N. Abrams, 1989.
- Anderson, Jack. "Dances about Everything and Dances about Some Things (1976)," in *Merce Cunningham: Dancing in Space and Time*, ed. Richard Kostelanetz, 95-100. London: Dance Books, 1992.
- Banes, Sally, and Noël Carroll. "Cunningham, Balanchine, and Postmodern Dance," *Dance Chronicle*, Vol. 29, No. 1 (2006), 49-68.
- Banes, Sally. *Writing Dance in the Age of Postmodernism*. Middletown, Conn.: Wesleyan University, 1994.
- Banes, Sally, and Noël Carroll. "Cunningham and Duchamp," in *Writing Dance in the Age of Postmodernism*, 109-118. Middletown, Conn.: Wesleyan University, 1994.
- Bannerman, Henrietta Lilian. "Movement and Meaning: An Enquiry into the Signifying Properties of Martha Graham's *Diversion of Angels* (1948) and Merce Cunningham's *Points in Space* (1986)," *Research in Dance Education*, 11:1(2010), 19-33.
- Bernstein, David W. "John Cage and the 'Aesthetics of Indifference'," in *The New York Schools of Music and Visual Arts*, ed. Steven Johnson, 113-33. New York: Routledge, 2002.
- Bernstein, David W. "In Order to Thicken the Plot: Toward a Critical Reception of Cage's Music," in *Writings through Cage's Music, Poetry, and Art*, 7-40. Chicago: The University of Chicago Press, 2001.
- Bernstein, David W., and Christopher Hatch, eds. *Writings through John Cage's Music, Poetry and Art*. Chicago: The University of Chicago Press, 2001.
- Brett, Philip. *Music and Sexuality in Britten: Selected Essays*, ed. George E. Haggerty. Berkeley: University of California Press, 2006.
- Brett, Philip. "Musicality, Essentiality, and the Closet," in *Queering the Pitch: The New Gay and Lesbian Musicology*, ed. Philip Brett and Elizabeth Wood, 9-26. New York: Routledge, 2006 (first edition 1994).
- Brett, Philip, and Elizabeth Wood, "Lesbian and Gay Music," in *Queering the Pitch: The New Gay and Lesbian Musicology*, ed. Philip Brett and Elizabeth Wood, 351-89. New York: Routledge, 2006 (first edition 1994).
- Brett, Philip, and Elizabeth Wood, eds. *Queering the Pitch: The New Gay and Lesbian Musicology*. New York: Routledge, 2006 (first edition 1994).
- Brett, Philip. "Musicology and Sexuality: The Example of Edward J. Dent," in *Queer Episodes in Music and Modern Identity*, ed. Sophie Fuller and Lloyd Whitesell, 177-88. Urbana and Chicago: University of Illinois Press, 2002.

- Brooks, William. "Pragmatics of Silence," in *Silence, Music, Silent Music*, ed. Nicky Losseff and Jennifer Doctor, 97-126. Burlington, VT: Ashgate, 2007.

- Brooks, William. "Music II: from the Late 1960s," in *The Cambridge Companion to John Cage*, ed. David Nicholls, 128-47. Cambridge: Cambridge University Press, 2002.

- Brown, Carolyn. *Chance and Circumstance: Twenty Years with Cage and Cunningham*. Evanston, Ill.: Northwestern University Press, 2007.

- Brown, Kathan. "Visual Art," in *The Cambridge Companion to John Cage*, ed. David Nicholls, 109-27. New York: Cambridge University Press, 2002.

- Brown, Kathan. *John Cage Visual Art: To Sober and Quiet the Mind*. San Francisco: Crown Point Press, 2000.

- Cage, John. *Love, Icebox: Letters from John Cage to Merce Cunningham*. New York: John Cage Trust, 2019.

- Cage, John. "Grace and Clarity," in *Merce Cunningham: Dancing in Space and Time*, ed. Richard Kostelanetz, 21-4. London: Dance Books, 1992.

- Cage, John. *Four* for String Quartet. New York: Peters Edition, 1989.

- Cage, John. *Ryoanji* for Flute and Percussion Obbligato. New York: Peters Edition, 1985.

- Cage, John, Lois Long, and Alexander Smith. *Le livre des champignons*. Marseille: Editions Ryôan-ji, 1983.

- Cage, John. *X: Writings '79-'82*. Middletown, Conn.: Wesleyan University Press, 1983.

- Cage, John. *Empty Words: Writings '73-'78*. Middletown, Conn.: Wesleyan University Press, 1981.

- Cage, John, and Daniel Charles. *For the Birds*. New York: M. Boyars, 1981.

- Cage, John. *M: Writings, '67-'72*. Middletown, Conn.: Wesleyan University Press, 1973.

- Cage, John, Lois Long, and Alexander Smith. *The Mushroom Book*. New York: Hollander Workshop, 1972.

- Cage, John. *A Year from Monday: New Lectures and Writing by John Cage*. Middletown, Conn.: Wesleyan University Press, 1967.

- Cage, John. *Silence: Lectures and Writings*. Middletown, Conn.: Wesleyan University Press, 1961.

- Callahan, Daniel M. "The Gay Divorce of Music and Dance: Choreomusicality and the Early Works of Cage-Cunningham," *Journal of the American Musicological Society*, Vol. 71 No. 2 (Summer 2018), 439-525.

- Chang, Chen-Chi.（張澄基）*The Practice of Zen*. Westport, Conn.: Greenwood Press, 1959.

- Cleto, Fabio, ed. *Camp: Queer Aesthetics and the Performing Subject*. Ann Arbor: The University of Michigan Press, 1999.

- Copeland, Roger. *Merce Cunningham: The Modernizing of Modern Dance*. New York: Routledge, 2004.

- Cox, Gerald Paul. "Collaged Codes: John Cage's 'Credo in Us'." Ph.D. dissertation, Case Western Reserve University, 2011.

- Cunningham, Merce. "Four Events That Have Led to Large Discoveries," in *Merce Cunningham: 65 Years*, MC65_1990-1994. Multimedia app. Aperture Foundation, Merce Cunningham Trust, first published, 2012.

- Cunningham, Merce. "Space, Time and Dance (1952)," in *Merce Cunningham: Dancing in Space and Time*, ed. Richard Kostelanetz, 37-9. London: Dance Books, 1992.

- Cunningham, Merce. "A Collaborative Process between Music and Dance (1982)," in *Merce Cunningham: Dancing in Space and Time*, ed. Richard Kostelanetz, 138-50. London: Dance Books, 1992.

- Cunningham, Merce, and Jacqueline Lesschaeve. *The Dancer and the Dance: Merce Cunningham in Conversation with Jacqueline Lesschaeve*. New York: M. Boyars, 1991.

- Cusick, Suzanne G. "On a Lesbian Relationship with Music: A Serious Effort Not to Think Straight," in *Queering the Pitch: The New Gay and Lesbian Musicology*, ed. Philip Brett and Elizabeth Wood, 67-83. New York: Routledge, 2006 (first edition 1994).

- Dickinson, Peter, ed. *CageTalk: Dialogues with and about John Cage*. Rochester, NY: University Rochester Press, 2006.

- Dohoney, Ryan. "John Cage, Julius Eastman, and the Homosexual Ego," in *Tomorrow Is the Question: New Directions in Experimental Music Studies*, ed. Benjamin Piekut, 39-62. Ann Arbor, MI: University of Michigan Press, 2014.
- Dubin, Steven C. *Arresting Images: Impolite Art and Uncivil Actions*. London: Routledge, 1992.
- Duckworth, William. *Talking Music: Conversations with John Cage, Philip Glass, Laurie Anderson, and Five Generations of American Experimental Composers*. New York: Da Capo Press, 1999.
- Eno, Brian. "Foreword," in *Experimental Music: Cage and Beyond* by Michael Nyman. Cambridge: Cambridge University Press, 1999.
- Gann, Kyle. *No Such Thing as Silence: John Cage's 4'33"*. New Haven: Yale University Press, 2010.
- Gronemeyer, Gisela. "I'm Finally Writing Beautiful Music: Das numerierte Spätwerk von John Cage," *MusikTexte 48* (1993): 19-24.
- Foucault, Michel. *The Essential Works of Foucault, 1954-1984*, Vol. I, trans. Robert Hurley and others. New York: The New Press, 1997.
- Fromm, Erich. "Psychoanalysis and Zen Buddhism," in *Zen Buddhism and Psychoanalysis*, 77-141. New York: Harper & Row, 1970, c1960.
- Fuller, Sophie, and Lloyd Whitesell, eds. *Queer Episodes in Music and Modern Identity*. Urbana and Chicago: University of Illinois Press, 2002.
- Hanna, Judith Lynne. "Patterns of Dominance: Men, Women and Homosexuality in Dance," *The Drama Review*, Vol. 31, No. 1 (Spring, 1987), 22-47.
- Haskins, Rob. *Anarchic Societies of Sounds: The Number Pieces of John Cage*. Saarbrücken: VDM Verlag Dr. Müller, 2009.
- Hines, Thomas S. "'Then Not Yet "Cage"': The Los Angeles Years, 1912–1938," in *John Cage: Composed in America*, ed. Marjorie Perloff and Charles Junkerman, 65-99. Chicago: University of Chicago Press, 1994.
- Hoffbauer, Patricia. "Thinking and Writing about Bodies," *A Journal of Performance and Art*, Vol. 36, No. 3 (Sep., 2014), 34-40.
- Huang, Po. *The Zen Teaching of Huang Po: On the Transmission of Mind*, trans. John Blofeld. New York: Grove Weidenfeld, 1958.
- Huang, Po. *The Huang Po Doctrine of Universal Mind (being the Teaching of Dhyana Master Hsi Yun)*, trans. Ch'an Chu(竹禪). London: Buddhist Society, 1947.
- Hubbs, Nadine. *The Queer Composition of America's Sound: Gay Modernists, American Music, and National Identity*. Berkeley: University of California Press, 2004.
- Johnson, Steven, ed. *The New York School of Music and Visual Arts*. New York: Routledge, 2002.
- Jones, Caroline A. "Finishing School: John Cage and the Abstract Expressionist Ego." *Critical Inquiry* 19.4(1993): 628-65.
- Joseph, Branden. *Random Order: Robert Rauschenberg and the Neo-Avant-Garde*. Cambridge: MIT Press, 2003.
- Jowitt, Deborah. "Merce: Enough Electricity to Light Up Broadway," *Village Voice*, Feb. 7, 1977.
- Jung, Carl G. "Foreword," in *An Introduction to Zen Buddhism* by D. T. Suzuki, ix-xxix. New York: Grove Press, 1964.
- Kass, Ray. *The Sight of Silence: John Cage's Complete Watercolors*. Roanoke, Va.: Taubman Museum of Art; New York: National Academy Museum ; Charlottesville, Va.: Distributed by the University of Virginia, 2011.
- Katz, Jonathan D. "John Cage's Queer Silence; or, How to Avoid Making Matters Worse," *Writings through John Cage's Music, Poetry and Art*, ed. David Bernstein and Christopher Hatch, 41-61. Chicago: The University of Chicago Press, 2001.
- King, Kenneth. "Space Dance and the Galactic Matrix (1991)," in Merce *Cunningham: Dancing in Space and Time*, ed. Richard Kostelanetz, 187-213. London: Dance Books, 1992.
- Kirby, Michael, and Richard Schechner. "An Interview with John Cage," *Tulane Drama Review* Vol. 10, no. 2(1965), 50-72.

- Kostelanetz, Richard. *Conversing with Cage*. New York: Routeledge, 2003.
- Kostelanetz, Richard. *John Cage (ex)plain(ed)*. New York: Schirmer Books, 1996.
- Kostelanetz, Richard, ed. *John Cage, Writer: Selected Texts*. New York: Cooper Square Press, 2000, c1993.
- Kostelanetz, Richard, ed. *Merce Cunningham: Dancing in Space and Time*. London: Dance Books, 1992.
- Kostelanetz, Richard, ed. *John Cage: An Anthology*. New York: Da Capo Press, 1991.
- Kramer, Lawrence. *Franz Schubert: Sexuality, Subjectivity, Song*. Cambridge: Cambridge University Press, 1998.
- Kuhn, Laura, ed. *The Selected Letters of John Cage*. Middletown, Conn.: Wesleyan University Press, 2016.
- Larson, Kay. *Where the Heart Beats: John Cage, Zen Buddhism, and the Inner Life of Artists*. New York: Penguin Books, 2013.
- Larson, Kay. "Five Men and a Bride: The Birth of Art 'Post-Modern'," *A Journal of Performance and Art*, Vol. 35, No. 2 (May, 2013), 3-19.
- Levine, Gregory P. A. *Long Strange Journey: On Modern Zen, Zen Art, and Other Predicaments*. Honolulu: University of Hawaii Press, 2017.
- Lord, Catherine, and Richard Meyer. *Art & Queer Culture*. London: Phaidon Press, 2013.
- Losseff, Nicky, and Jennifer Doctor, eds. *Silence, Music, Silent Music*. Burlington, VT: Ashgate, 2007.
- Low, Sor-Ching. "Religion and the Invention(s) of John Cage". Ph.D. Dissertation, Syracuse University, 2007.
- Marx, Kristine. "Gardens of Light and Movement: Elaine Summers in Conversation with Kristine Marx," *A Journal of Performance and Art*, Vol. 30, No. 3 (Sep. 2008), 25-36.
- McClary, Susan. "Introduction: Remembering Philip Brett," in *Music and Sexuality in Britten: Selected Essays*, ed. George E. Haggerty, 1-9. Berkeley: University of California Press, 2006.
- McClary, Susan. *Feminine Endings: Music, Gender, and Sexuality*. Minnesota: University of Minnesota Press, 1991.
- Morris, Mitchell. "Tristan's Wounds: On Homosexual Wagnerians at the Fin de Siècle," in *Queer Episodes in Music and Modern Identity*, ed. Sophie Fuller and Lloyd Whitesell, 271-92. Urbana and Chicago: University of Illinois Press, 2002.
- Munroe, Alexandra. "Buddhism and Neo-Avant-Garde: Cage Zen, Beat Zen, Zen," in *The Third Mind: American Artists Contemplate Asia, 1860-1989*, ed. Alexandra Munroe, 199-215. New York: Guggenheim Museum Publications, 2009.
- Munroe, Alexandra, ed. *The Third Mind: American Artists Contemplate Asia*, 1860-1989. New York: Guggenheim Museum Publications, 2009.
- Nattiez, Jean-Jacques, ed. *The Boulez-Cage Correspondence*. Cambridge: Cambridge University Press, 1993.
- Nicholls, David. "Cage and America," in *The Cambridge Companion to John Cage*, ed. David Nicholls, 3-19. New York: Cambridge University Press, 2002.
- Nicholls, David, ed. *The Cambridge Companion to John Cage*. New York: Cambridge University Press, 2002.
- Nicholls, David. "Avant-garde and Experimental Music," in *The Cambridge History of American Music*, ed. David Nicholls, 517-34. Cambridge: Cambridge University Press, 1998.
- Nicholls, David, ed. *The Cambridge History of American Music*. Cambridge: Cambridge University Press, 1998.
- Nyman, Michael. *Experimental Music: Cage and Beyond*. Cambridge: Cambridge University Press, 1999.
- Paglia, Camille. *Sex, Art, and American Culture*. New York: Vintage Books, 1992.
- Patterson, David W. "Cage and Asia: History and Sources," in *The Cambridge Companion to John Cage*, ed. David Nicholls, 3-19. Cambridge: Cambridge University Press, 2002.
- Pearlman, Ellen. *Nothing & Everything: The Influence of Buddhism on the American Avant-Garde, 1942-1962*. Berkeley: Evolver Editions, 2012.
- Perloff, Marjorie. "Difference and Discipline: The Cage/Cunningham Aesthetic Revisited," *Contemporary Music Review*, 31:1(2012), 19-35.
- Perloff, Marjorie, and Charles Junkerman, eds. *John Cage: Composed in America*. Chicago: University of Chicago Press, 1994.

- Piekut, Benjamin, ed. *Tomorrow is the Question: New Directions in Experimental Music Studies*. Ann Arbor, MI: University of Michigan Press, 2014.
- Pollack, Howard. "The Dean of Gay American Composers," *American Music* 18, no. 1 (Spring 2000): 39-49.
- Prevots, Naima. *Dance for Export: Cultural Diplomacy and the Cold War*. Hanover, NH: University Press of New England, 1998.
- Pritchett, James. *The Music of John Cage*. Cambridge: Cambridge University Press, 1996.
- Raykoff, Ivan. "Transcription, Transgression, and the (Pro)creative Urge," in *Queer Episodes in Music and Modern Identity*, ed. Sophie Fuller and Lloyd Whitesell, 150-176. Urbana and Chicago: University of Illinois Press, 2002.
- Reed, Christopher. *Art and Homosexuality: A History of Ideas*. Oxford: Oxford University Press, 2011.
- Reich, Steve. *Writings on Music, 1965-2000*. Oxford: Oxford University Press, 2002.
- Retallack, Joan, ed. *Musicage: Cage Muses on Words, Art, Music*. Hanover, N.H.: University Press of New England, 1996.
- Rieger, Eva. "'Desire Is Consuming Me': The Life Partnership between Eugenie Schumann and Marie Fillunger," in *Queer Episodes in Music and Modern Identity*, ed. Sophie Fuller and Lloyd Whitesell, 25-48. Urbana and Chicago: University of Illinois Press, 2002
- Roth, Moira. *Difference/Indifference: Musings on Postmodernism, Marcel Duchamp and John Cage*. Amsterdam: G+B International Art, 1998.
- Sandfort, Theo, Judith Schuyf, Jan Willem Duyvendak, and Jeffrey Weeks, eds. *Lesbian and Gay Studies: An Introductory, Interdisciplinary Approach*. London: Sage Publications, 2000.
- Sedgwick, Eve Kosofsky. *Epistemology of the Closet*. Berkeley: University of California Press, 1990.
- Schwarz , K. Robert. *Minimalists*. London: Phaidon, 1996.
- Siegel, Marcia B. "Prince of Lightness: Merce Cunningham (1919-2009)," *The Hudson Review*, Volume 62, No. 3 (Autumn 2009), 471-8.
- Silverman, Kenneth. *Begin Again: A Biography of John Cage*. Evanston, Ill.: Northwestern University Press, 2012.
- Solomon, Maynard. "Franz Schubert and the Peacocks of Benvenuto Cellini," *19th-Cnetury Music*, Vol. 12, No. 3, Spring (1989), 193-206.
- Solomon, William. "Cage, Cowell, Harrison, and Queer Influences on the Percussion Ensemble, 1932-1943." D.M.A. dissertation, University of Hartford, 2016.
- Sontag, Sontag. "Notes on 'Camp'," in *Camp: Queer Aesthetics and the Performing Subject*, ed. Fabio Cleto, 53-65. Ann Arbor: The University of Michigan Press, 1999.
- Suzuki, D. T., Erich Fromm, and Richard De Martino. *Zen Buddhism and Psychoanalysis*. New York: Harper & Row, 1970, c1960.
- Suzuki, Daisetz T. *An Introduction to Zen Buddhism*. New York: Grove Press. 1964.
- Suzuki, Daisetz T. *Zen and Japanese Culture*. Princeton: Princeton University Press, 1959.
- Takemitsu, Toru. *Confronting Silence: Selected Writings*. Berkeley: Fallen Leaf Press, 1995.
- Taruskin, Richard. *The Danger of Music and Other Anti-Utopian Essays*. Berkeley: University of California Press, 2009.
- Taruskin, Richard. "No Ear for Music: The Scary Purity of John Cage," *New Republic*, March 15, 1993, 26–35.
- Thierolf, Corinna. *John Cage, Ryoanji: Catalogue Raisonné of the Visual Artworks*. Munich: Schirmer, 2013.
- Tomkins, Calvin. *Off the Wall: Robert Rauschenberg and the Art World of Our Time*. New York: Penguin Books, 1981.
- Vaughan, David. *Merce Cunningham: 65 Years*. Multimedia app. Aperture Foundation, Merce Cunningham Trust, 2012.
- Vaughan, David, ed. *Merce Cunningham: Creative Elements*. New York: Routledge, c1997, 2013.
- Watts, Alan. "Beat Zen, Square Zen, and Zen." *Chicago Review* 12, no. 2 (1958): 3-11.
- Watts, Alan. *The Way of Zen*. New York: Pantheon Books, 1957.

- Westgeest, Helen. *Zen in the Fifties: Interaction in Art between East and West.* Zwolle: Waanders Publishers, 1997.
- Whitesell, Lloyd. "Ravel's Way," in *Queer Episodes in Music and Modern Identity*, ed. Sophie Fuller and Lloyd Whitesell, 49-78. Urbana and Chicago: University of Illinois Press, 2002.

中日文論著

- 佛光山宗務委員會主編，《佛光大藏經：景德傳燈錄四》，高雄縣：佛光，1994。
- 《雪舟特別展》，奈良：大和文華館，1994。
- 《禪：心をかたちに》（*The Art of Zen：From Mind to Form*），京都：京都國立博物館，　2016。
- 久松真一，《增補久松真一著作集 第五卷》，京都：法藏館，1995。
- 久松真一，〈禪畫の本質〉，取自《增補九松真一著作集 第五卷》。京都：法藏館，1995。
- 印順法師，《中國禪宗史：從印度禪到中華禪》，台北：正聞，1994。
- 吳汝鈞，《禪的存在體驗與對話詮釋》，台北：台灣學生，2010。
- 吳汝鈞，《金剛經哲學的通俗詮釋》，台北：臺灣商務印書館，1996。
- 吳汝鈞，《遊戲三昧：禪的實踐與終極關懷》，台北：台灣學生，1993。
- 李中華注譯，《新譯六祖壇經》，台北：三民，2004。
- 林谷芳，《諸相非相：畫禪（二）》，台北：藝術家雜誌，2014。
- 張節末，《禪宗美學》，台北：世界宗教博物館基金會，2003。
- 島本脩二編集，《圓空・白隱：佛のおしえ》，東京都：小學館，2002。
- 島尾新，〈なぜ雪舟か?—雪舟研究の面白さ—〉，《雪舟特別展》，頁8-15。奈良：大和文華館，1994。
- 黃檗，《黃檗斷際禪師傳心法要》，台北：台灣商務，2011。
- 彭宇薰，〈無所為而為的舞動：由「凱吉禪」探看康寧漢的「身體景觀」〉，《藝術評論》第38期（2020/1），頁125-69。
- 彭宇薰，〈真謬之間如如觀：凱吉音樂中的禪意〉，《藝術學研究》第24期（2019/6），頁213-53。
- 彭宇薰，〈見山又是山：約翰·凱吉視覺藝術中的禪意〉，《藝術評論》第36期（2019/1），頁1-47。
- 鈴木大拙著，《鈴木大拙禪學入門：鈴木大拙—當代最偉大的佛教哲學權威》，林宏濤譯，台北：商周，2009。
- 鈴木大拙、佛洛姆等著，《禪與心理分析》，孟祥森譯，台北：志文，1971。
- 鈴木敬，《中國繪畫史》（中之一），東京：吉川弘文館，1984。
- 鈴木敬著，魏美月譯，〈中國繪畫史：南宋繪畫（二十一）〉，《故宮文物月刊》第101期（第九卷第五期，1991/8），頁120-35。
- 鈴木敬著，魏美月譯，〈中國繪畫史：南宋繪畫（二十二）〉，《故宮文物月刊》第102期（第九卷第六期，1991/9），頁120-35。
- 福島恒，〈白隱・僊厓と「禪画」〉，《禪：心をかたちに》，頁325-9。京都：京都國立博物館，2016。
- 福嶋俊翁、加藤正俊，《禪畫の世界》。京都：淡交社，昭和53（1978）。
- 楊惠南，《禪史與禪思》，台北：東大，2008。
- Butler, Judith（巴特勒）著，林郁庭譯，《性／別惑亂——女性主義與身分顛覆》，苗栗：桂冠圖書，2008。
- Goleman, Daniel, and Richard Davidson著，《平靜的心 專注的大腦》，雷叔雲譯，台北：天下雜誌，2018。
- Meem, Deborah T., Michelle A. Gibson, and Jonathan F. Alexander著，葉宗顯、黃元鵬譯，《發現女同性戀＼男同性＼戀雙性戀與跨性別》（*Finding Out：An Introduction to LGBT Studies*），台北：韋伯文化，2012。
- Spargo, Tamsin（史帕哥）著，林文源譯，《傅科與酷兒理論》，臺北市：貓頭鷹，2002。
- Wright, Robert（賴特）著，宋宜真譯，《令人神往的開悟靜坐》，臺北市：究竟，2018。

視聽資料

- Atlas, Charles, director. *Merce Cunningham: A Lifetime of Dance*. New York: Fox Lorber Centre Stage, 2001, videodisc.
- Caplan, Elliot, director. *Beach Birds for Camera*. New York: Cunningham Dance Foundation, 1992, videocassette.
- Caplan, Elliot, director. *Cage/Cunningham*. West Long Branch, NJ: Kultur, 2007, videodisc.
- Caplan, Elliot, director. *Points in Space*. West Long Branch, NJ: Kultur, 2007, videodisc.
- *Merce Cunningham Dance Company: Park Avenue Armory Event*. San Francisco, CA: ARTPIX and Microcinema International, 2012, 3 videodiscs.
- *Merce Cunningham Dance Company: Robert Rauschenberg Collaborations: Suite for Five, Summerspace, Interscape*. San Francisco, CA: ARTPIX and Microcinema International, 2010, 3 videodiscs.

網路資料（查詢時間以2020/9為準）

- 林奕甫，〈孵卵時期環境溫度對斑龜蛋孵化、幼龜性別與雌雄體型二型性之影響〉
 https://www.researchgate.net/publication/47492894_fuluanshiqihuanjingwenduduibanguidanfuhuayouguixingbieyucixiongtixingerxingxingzhiyingxiang
- 胡哲明，〈花園裡的心機─植物的性別與演化〉
 http://scimonth.blogspot.com/2009/10/blog-post_7895.html
- 南普陀在線＼太虛圖書館，《五家宗旨纂要》
 http://www.nanputuo.com/nptlib/html/201003/0814124473499.html
- 陳玉峯，〈雙頭鳳冠名「黑板」？〉，《山林書院部落格》
 http://slyfchen.blogspot.tw/
- Brubach, Holly. "Style: Dance Partners." *The New York Times Magazine*, Oct 5, 1997.
 https://www.nytimes.com/1997/10/05/magazine/style-dance-partners.html?searchResultPosition=10
- Crown Point Press. "John Cage at Work, 1978-1992."
 https://www.youtube.com/watch?v=WGNwiQviiGU&t=16s
- Cunningham, Merce. "The Impermanent Art (1955)." Merce Cunningham Trust.
 https://www.mercecunningham.org/the-work/writings/the-impermanent-art/
- Cunningham, Merce. "The Function of a Technique for Dance (1951)." Merce Cunningham Trust.
 https://www.mercecunningham.org/the-work/writings/the-function-of-a-technique-for-dance/
- Dunning, Jennifer. "Cunningham in Dance and Drawing." *The New York Times*, March 9, 1984.
 https://www.nytimes.com/1984/03/09/arts/cunningham-in-dance-and-drawing.html?searchResultPosition=1
- Fraiman, Jeffrey. "James M. Saslow on Sensuality and Spirituality in Michelangelo's Poetry." Metropolitan Museum of Art, January 5, 2018.
 https://www.metmuseum.org/blogs/now-at-the-met/2018/james-saslow-interview-michelangelo-poetry
- Hartocollis, Anemona. "For Some Gays, a Right They Can Forsake." *The New York Times*, July 30, 2006.
 https://www.nytimes.com/2006/07/30/fashion/sundaystyles/30MARRIAGE.html
- Kettle, Martin. "An American Life." *The Guardian*, May 14, 2003.
 https://www.theguardian.com/music/2003/may/14/classicalmusicandopera.artsfeatures
- Kyoto Art Center. "John Cage 100th Anniversary Countdown Event 2007-2012."
 http://www.jcce2007-2012.org/
- Macaulay, Alastair. "Merce Cunningham, Dance Visionary, Dies." *The New York Times*, July 28, 2009.
 https://www.nytimes.com/2009/07/28/arts/dance/28cunningham.html?_r=1&hp

- Margarete Roeder Gallery. "Merce Cunningham."
 http://roedergallery.com/artists/merce-cunningham/
- Martin, Holly. "The Asian Factor in John Cage's Aesthetics." Black Mountain College.
 http://www.blackmountainstudiesjournal.org/volume4/holly-martin-the-asian-factor-in-john-cages-aesthetics/
- Merce Cunningham Trust, Dance Capsules: Dance Repertory Video, *Beach Birds*.
 https://dancecapsules.mercecunningham.org/overview.cfm?capid=46030
- Merce Cunningham Trust. "Merce Cunningham: Mondays with Merce, #10: With Mark Morris."
 https://www.youtube.com/watch?v=1A_5NvBPmS4
- PolymediaTV. "John Cage Interviewed by Jonathan Cott (1963)."
 https://www.youtube.com/watch?v=SLmkFKTpRO8
- Robin, William. "Looking Back at 'Lenny's Playlist." *The New York Times*, May 31, 2013.
 https://www.nytimes.com/2013/06/02/arts/music/new-york-philharmonic-archives-on-leonard-bernstein.html
- Ross, Alex. "Critic's Notebook; The Gay Connection in Music and in a Festival." *The New York Times*, June 27, 1994.
 https://www.nytimes.com/1994/06/27/arts/critic-s-notebook-the-gay-connection-in-music-and-in-a-festival.html
- Salzman, Eric. "By Cowell and Cage." *The New York Times*, March 8, 1960.
 https://www.nytimes.com/1960/03/08/archives/by-cowell-and-cage.html
- The John Cage Trust, Database of Works, *The Perilous Night*.
 https://johncage.org/pp/John-Cage-Work-Detail.cfm?work_ID=200
- The John Cage Trust, Personal Library.
 http://johncage.org/library.cfm
- The John Cage Trust, Database of Works, *ASLSP*.
 http://johncage.org/pp/John-Cage-Work-Detail.cfm?work_ID=30
- Thoreay, Henry. *The Writings of Henry David Thoreau: Journal I, 1837-1846*, ed. Bradford Torrey. Boston and New York: Houghton Mifflin and Company, 1906. https://www.walden.org/work/journal-i-1837-1846/
- Tommasini, Anthony. "Music; The Zest of the Uninteresting." *The New York Times*, April 23, 1989.
 https://www.nytimes.com/1989/04/23/arts/music-the-zest-of-the-uninteresting.html
- Universes in Universe. "John Cage Organ Project."
 https://universes.art/magazine/articles/2012/john-cage-organ-project-halberstadt/
- Walker Art Center. "Merce Cunningham's Work Process."
 https://www.youtube.com/watch?v=zhK3Ep4HiI0
- Watts, Alan. "Alan Watts-Haiku: The Most Sophisticated form of Literature in the World."
 https://www.youtube.com/watch?v=uoZzo-5IKi0
- Wikipedia. "Sodomy Laws in the United States."
 https://en.wikipedia.org/wiki/Sodomy_laws_in_the_United_States
- Wilde, Oscar. "Testimony of Oscar Wilde."
 https://web.archive.org/web/20101030105652/http://www.law.umkc.edu:80/faculty/projects/ftrials/wilde/Crimwilde.html
- Zen Masters, 中原南天棒
 https://terebess.hu/zen/mesterek/Nantenbo.html

國家圖書館出版品預行編目資料

約翰‧凱吉：一位酷兒的禪機藝語 ＝
John Cage：the zenness and queerness in his arts ／
彭宇薰著. -- 初版. -- 臺北市：藝術家，2020.10
256面；17×24公分
ISBN 978-986-282-253-1(平裝)

1.凱吉（Cage, John） 2.音樂家 3.傳記

910.9952 109009402

約翰‧凱吉 *John Cage*
一位酷兒的禪機藝語
The Zenness and Queerness in His Arts

彭宇薰 著

發 行 人　何政廣
總 編 輯　王庭玫
編　　輯　洪婉馨
美　　編　廖婉君
出 版 者　藝術家出版社
　　　　　台北市金山南路（藝術家路）二段165號6樓
　　　　　TEL：（02）2388-6715
　　　　　FAX：（02）2396-5707
郵政劃撥　50035145 藝術家出版社帳戶

總 經 銷　時報文化出版企業股份有限公司
　　　　　桃園市龜山區萬壽路二段351號
　　　　　TEL：（02）2306-6842

製版印刷　鴻展彩色印刷股份有限公司
初　　版　2020年10月
定　　價　新臺幣520元
Ｉ Ｓ Ｂ Ｎ　978-986-282-253-1

法律顧問　蕭雄淋